Los Diccionarios del Arte

Rosa Giorgi

Ángeles y demonios

Traducción de Teresa Clavel

Electa

Los diccionarios del arte
Colección a cargo de Stefano Zuffi

A la derecha
Piero della Francesca,
Pala Montefeltro (detalle),
1472-1474, Pinacoteca di Brera, Milán.

Coordinación gráfica
Dario Tagliabue

Proyecto gráfico
Anna Piccarreta

Compaginación
Sara De Michele

Coordinación editorial
Cristina Garbagna

Redacción
Carla Ferrucci

Documentación iconográfica
Elisa Dal Canto

Coordinación técnica
Paolo Verri
Andrea Panozzo

Traducción
Teresa Clavel

Título de la edición original
Angeli e demoni

Primera edición: mayo, 2004

© 2003, Mondadori Electa, S.p.A., Milán
© 2004, Electa (Grupo Editorial Random House
Mondadori, S. L.), por la presente edición
Travessera de Gràcia, 47-49. 08021 Barcelona.

www.editorialelecta.com

ISBN: 84-8156-368-4
Depósito legal: B.15.684-2004

Fotocomposición
Lozano Faisano, S. L. (L'Hospitalet)

Impreso en Gráficas 94, S. L.
San Quirze del Vallès (Barcelona)

GE 6 3 6 8 4

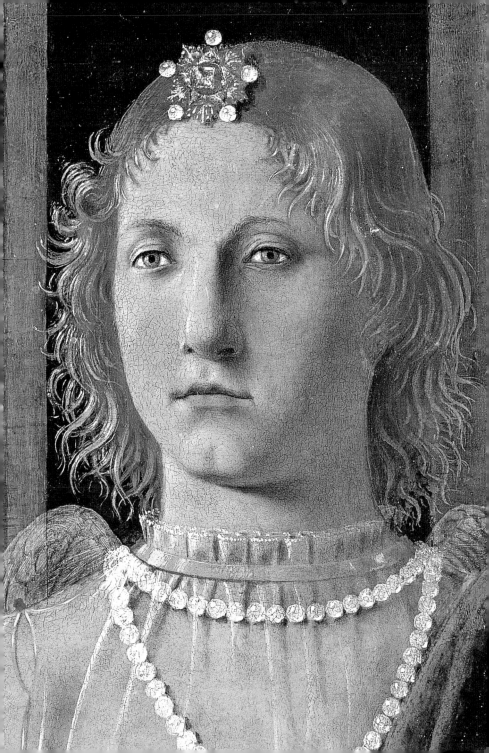

Índice

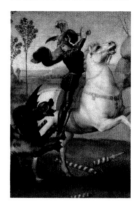

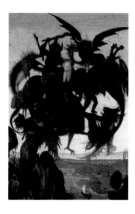

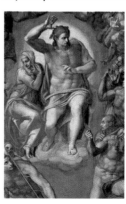

231 Las huestes infernales

375 Anexos

279 El ejército del cielo

Introducción

¿Por qué tienen alas los ángeles? ¿Por qué tienen cuernos los diablos? ¿Por qué no vacilamos en imaginarnos a los primeros en el cielo y a los segundos entre las llamas del infierno? El objeto del complejo recorrido iconográfico presentado en este libro son las criaturas espirituales, su naturaleza y su aspecto, la vida que llevan en relación con la humanidad y los lugares que habitan. A partir de estos temas de naturaleza cristiana, la historia del arte ha acompañado el camino del pensamiento humano representando lo que nadie ha visto nunca, pero cuya existencia jamás se ha puesto en duda. Para ello, ha recuperado motivos iconográficos del mundo clásico o innovado la tradición, elaborando modelos para representaciones que, en algunos casos, han tenido la suerte de llegar casi intactas hasta nuestros días y de resultar, todavía hoy, claramente comprensibles. Este diccionario ofrece un estudio por grandes temas —los momentos (la Creación), los lugares, el camino del hombre, que lo lleva a mantener un contacto más íntimo con el mundo de las criaturas espirituales— y establece un recorrido «de la tierra al cielo» que

concluye con un capítulo dedicado al ejército celestial. A lo largo de los seis capítulos que componen la obra, el objetivo se desplaza poco a poco desde el hombre, como sujeto interesado por el Más Allá y su esencia espiritual, hasta el propio mundo espiritual, pasando por un estudio analítico del destino del hombre, entendido como punto de encuentro y de unión definitiva de la realidad humana y terrena con la realidad espiritual.

Así pues, en el primer capítulo se presentan las diferentes imágenes de la idea del Más Allá desde el origen del mundo, tal como se ha estructurado sobre la base de las Escrituras y de los conocimientos literarios y filosóficos. Los dos siguientes se centran, en cambio, en el hombre, e indican dos caminos y dos actitudes y opciones humanas relacionadas con lo espiritual que determinarán el destino último. Antes de abordar abiertamente el mundo de los seres demoníacos y los seres angelicales, se indaga a través de las imágenes, en un capítulo de transición sobre las realidades escatológicas, lo que hay suspendido entre la vida y la muerte y entre la muerte y el Más Allá. Los demonios como espíritus del

mal, según la tradición judeocristiana que
ha inspirado la iconografía (que a menudo
se confunden, por usarse el mismo término
para designarlos, con las criaturas
espirituales o de naturaleza semidivina, no
necesariamente malvadas ni exclusivamente
ligadas al demonio, presentes en las
religiones politeístas), son el objeto del
capítulo dedicado a las huestes infernales,
con sus acciones, apariciones y creencias.
Sigue un análisis de la imagen de los
ángeles, acompañado de la reproducción
de sus representaciones más difundidas.
El criterio que ha guiado la elección de
las voces del diccionario es su difusión
iconográfica en la historia del arte
occidental, con referencias específicas a
toda Europa y algunos ejemplos orientales
o de la otra orilla del océano, considerados
como elementos particularmente
significativos aunque excepcionales.
Dentro de cada voz, se presenta una
secuencia de imágenes por orden
cronológico para que la evolución
iconográfica resulte más clara. Dada
la gran variedad de voces, que indican
lugares, épocas, personajes y conceptos
teológicos, en la ficha que aparece al

margen a veces se introducen variaciones
con objeto de adaptarla a cada tema
concreto.

9

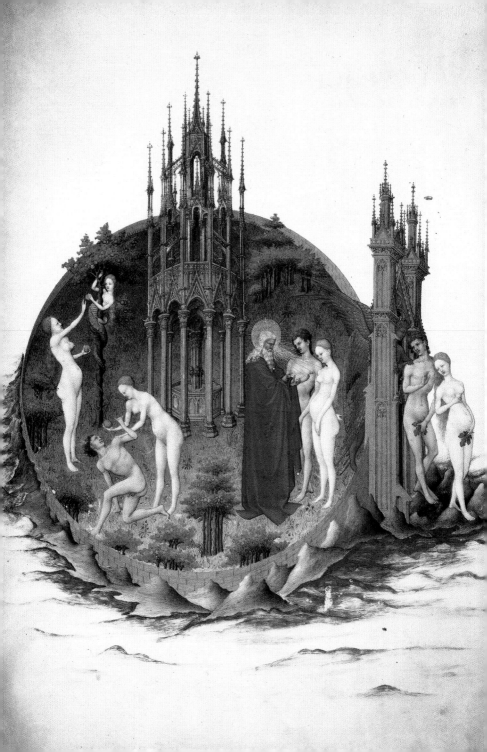

La creación y la geografía del Más Allá

◄ Hermanos Limbourg,
Creación, pecado y expulsión
del Paraíso, miniatura de
Les très riches heures du
duc de Berry, h. 1416,
Musée Condé, Chantilly.

El protagonista de la creación es Dios Padre, que genera todas las cosas repitiendo el gesto de invocar la vida. Originalmente, la narración es representada en varias estampas.

Creación

Nombre y definición
La creación, el acto de generar a partir de la nada, como acto de Dios, es el inicio y el fundamento de todas sus obras

Época
Al principio de todos los tiempos de la historia humana

Fuentes bíblicas
Génesis 1, 1-31

Características
La imagen de Dios es lo que da origen a todas las cosas, casi siempre en varias escenas presentadas siguiendo el orden de la narración bíblica

Difusión iconográfica
Representación ampliamente difundida en la Edad Media, con magníficos ejemplos en el Renacimiento y presente también en los siglos sucesivos

► Giovanni di Paolo, *La creación del mundo y la expulsión del Paraíso* (detalle), 1455, colección Robert Lehman, Metropolitan Museum, Nueva York.

Según el libro del Génesis, la creación del universo tuvo lugar en seis días. El primer día, Dios creó el cielo y la tierra, y a continuación la luz, que, una vez separada de las tinieblas, estableció la diferencia entre el día y la noche. El segundo, creó el firmamento y separó las aguas que estaban sobre este de las que estaban debajo. El tercero, separó los lugares secos, a los que llamó tierra, de las aguas, a las que llamó mares; después hizo brotar hierba, que produjo semillas, y árboles, que dieron frutos. El cuarto, creó las lumbreras del firmamento: las estrellas y dos astros más grandes, el mayor para presidir el día y el menor para presidir la noche. El quinto día, Dios creó los seres animados de las aguas y del cielo, y el sexto, todas las especies de criaturas que poblarían la tierra y después al hombre, macho y hembra, a su imagen y semejanza, para que dominase sobre todos los demás seres vivos.

Desde la Edad Media, la Creación se ha representado en varias estampas —aunque no faltan

ejemplos de los seis días agrupados en una sola—, empezando el ciclo con la del hombre. La mayor dificultad siempre ha sido trasladar a imágenes el acto de la creación, realizado mediante la palabra, *fiat ex verbo*. Generalmente, se ha representado como un simple gesto de la mano, acompañado a veces de un lanzamiento de estrellas.

Cuando el cielo y la
tierra son creados, se
crea también la luz.
Dios separa la luz,
a la que llama día,
de las tinieblas, a
las que llama noche,
personificados en
dos tondos distintos.

Con una especie de
arco iris, el Verbo
Creador lleva a cabo
la separación de las
aguas que están
debajo del cielo de
las que están encima.

Creación de las
lumbreras del
firmamento: el
Creador muestra los
discos del sol y de la
luna, que presidirán
el día y la noche.

La frecuente
representación del
Creador con los
rasgos de Cristo,
Verbo encarnado,
es fruto de la
fidelidad al texto
bíblico, donde se
dice que Dios crea
mediante la palabra.

Resulta
especialmente
significativo que
el gesto creador no
sea de mando, sino
el litúrgico de dar
la bendición.

El artista anónimo
concluye el sexto día
con la creación de
los animales que
están sobre la tierra
y deja la creación
del hombre para el
siguiente recuadro.

La composición que
representa los pasajes
iniciales del libro del
Génesis termina con
dos momentos de
la creación: la de la
mujer (dando por
sobreentendida la del
hombre) y el origen
del mal en la historia
de la humanidad con
el pecado original.

▲ Miniaturista francés anónimo,
La creación del mundo,
finales del siglo XII,
Biblia de Souvigny,
Bibliothèque Municipale, Moulins.

13

Ambiente natural muy exuberante, donde se hallan presentes los primeros padres, Adán y Eva, y toda clase de animales; a veces aparece la figura de Dios junto con los primeros hombres.

Paraíso terrenal

Nombre
Procede del término persa *pairi-dareza*, que significa «huerto rodeado por un muro»

Definición
El jardín donde, tras la Creación, Dios puso a Adán y Eva

Lugar
En las fuentes del Ganges, en la India, o en las del Tigris y el Éufrates, en Armenia; se supone que, después del diluvio universal, Dios lo hizo invisible

Época
En los comienzos de la historia humana

Fuentes bíblicas
Génesis 2,8

Características
Un jardín amurallado, exuberante y poblado por toda clase de animales

Difusión iconográfica
Difundido sobre todo entre el período paleocristiano y el gótico tardío, resurgió con interesantes muestras a partir del siglo XVI y en el siglo XX

El Paraíso terrenal o el Edén (término de origen sumerio, de *edinu*, que significa «campo»), también llamado «el jardín de Dios» en algunos pasajes de la Biblia, es el lugar donde Dios puso a Adán y Eva para que lo cultivaran, lo cuidaran, no con objeto de imponerles una pesada tarea, sino de que colaboraran en el perfeccionamiento de la creación visible, y vivieran en armonía con él. Es la posibilidad que se le brinda al hombre de ejercer el dominio sobre el mundo que Dios le ha dado. Normalmente, esta libertad se representa con la figura de los primeros padres desnudos en el jardín del Paraíso, paseando entre animales feroces pero mansos. En las representaciones más antiguas, el Paraíso terrenal aparece claramente como un jardín cuidado y rodeado de altos muros, un lugar de paz por donde fluyen aguas cristalinas. En ambientes con una mayor influencia oriental, se podía representar como una especie de oasis de palmeras en medio del desierto, mientras que en Occidente enseguida se desarrolló

la iconografía del Paraíso terrenal como «jardín de Dios», circundado por un alto muro almenado y cubierto de rosales. Más tarde, los artistas abandonarán la idea de muro para sustituirla por una representación más silvestre, en la que los primeros padres adquieren proporciones cada vez más pequeñas.

Entre los pájaros que aparecen representados en gran número, bien volando o bien posados en las ramas de los árboles, se reconoce al ave del paraíso con su característico plumaje multicolor en la cola.

Al fondo del exuberante jardín, repleto de toda clase de criaturas, aparecen las dos pequeñas figuras de los primeros padres en el momento de cometer el pecado original.

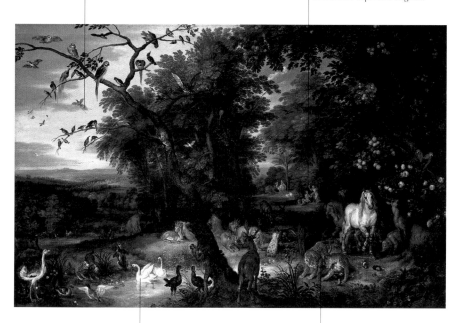

Un solo curso de agua en esta representación de un pintor del siglo XVII, liberado de la necesidad de realizar una descripción exacta con los cuatros ríos del Paraíso.

En la representación del Paraíso terrenal es común encontrar fieras totalmente amansadas, pastando junto a sus presas naturales en un mundo ideal que no conoce el mal.

◀ Giovanni Sons,
La creación de Adán,
1578-1580,
Galleria Nazionale, Parma.

▲ Jan Snellink II, *Paisaje paradisíaco con el pecado original,* h. 1630,
Civiche Raccolte d'Arte del Castello
Sforzesco, Milán.

*Adán y Eva se esconden porque,
después de haber comido la fruta
prohibida, han tomado conciencia
de que están desnudos y, al oír
acercarse a Dios, sienten miedo.*

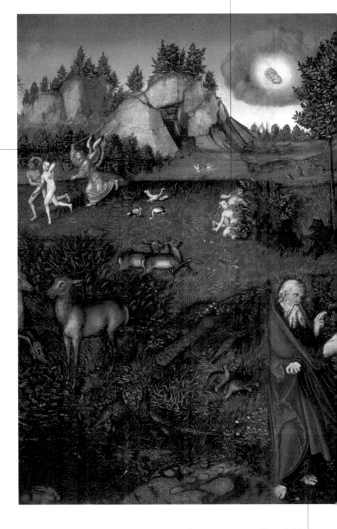

*Como consecuencia
del pecado, por
haber desobedecido
a Dios, Adán y Eva
son expulsados del
Paraíso terrenal.
Quien los expulsa
es Dios, pero
normalmente se
representa a un
ángel empuñando
una espada,
en referencia al
querubín armado
que es apostado
en las puertas del
Paraíso para que
monte guardia.*

*Con el mismo gesto con el que había
creado al hombre, Dios asigna a
Adán y Eva la tarea de custodiar
el jardín y les concede el dominio
sobre todos los seres vivos.*

▶ Lucas Cranach,
El Paraíso terrenal, 1530,
Kunsthistorisches Museum, Viena.

La creación de Eva: con una costilla de Adán, dormido, Dios hace a la primera mujer. El gesto, muy extendido en arte, es el de poner en pie y sostener a una criatura todavía débil.

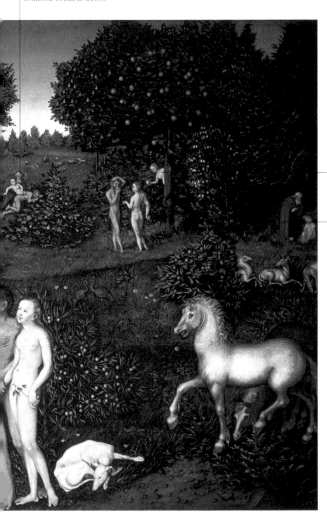

La serpiente tentadora, con rasgos semihumanos, ofrece el fruto del gran árbol del bien y del mal.

Después de haber creado a todos los seres vivos que vuelan por el cielo y viven en el agua y en la tierra, Dios crea al hombre a su imagen y semejanza.

Custodiada por un querubín, pertenece a la iconografía de la expulsión del Paraíso terrenal; en cada época ha adoptado una forma: puerta monumental, de mampostería, de piedra o de vegetación.

Puerta del Edén

Nombre
Edén deriva del sumerio
edinu, «campo»

Definición
La puerta que se cierra
a la espalda de los
primeros padres tras la
expulsión del Paraíso

Lugar
En el jardín del Edén

Fuentes bíblicas
No hacen ninguna
referencia concreta
a una puerta

El texto del libro del Génesis cuenta que, cuando Adán y Eva fueron expulsados del jardín del Edén, Dios apostó delante de este a los querubines, empuñando una espada llameante, para vigilar el camino que conducía al árbol de la vida e impedir el paso hacia allí (Génesis 3, 24). Desde el principio, los artistas han representado este relato como el paso forzado a través de una puerta, que a continuación ha sido cerrada por voluntad de Dios y protegida por poderosos guardianes. Debido a la falta de una fuente literaria definida, la puerta ha sido representada en todas las épocas sin una preocupación especial por darle un aspecto fortificado, y mientras que en los primeros siglos de difusión de esta iconografía se puso el acento en la presencia del ángel custodio —el querubín apostado allí por Dios—, después, la puerta del Edén fue representada principalmente como escenario de la trágica expulsión del Paraíso terrenal, llevada a cabo por un simple ángel armado con una espada y no identificable ya con un querubín, cuyas características iconográficas perdió.

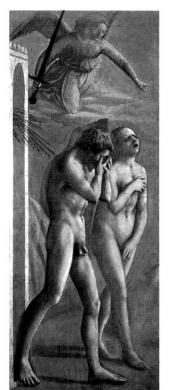

▶ Masaccio, *Expulsión del Paraíso terrenal*, 1424-1427, capilla Brancacci, Santa Maria del Carmine, Florencia.

La puerta del Edén, representada como una torre: es la imagen de un lugar que se ha vuelto inaccesible.

Un ángel, mensajero de Dios, tiene el cometido de alejar a los primeros padres del jardín del Edén.

Adán y Eva van vestidos: según el relato del Génesis, el propio Dios les confeccionó unas túnicas de pieles, convertidas en esta imagen en símbolo del pecado.

Un querubín de color rojo fuego, con tres pares de alas y armado con una espada (no visible), vigila el Paraíso.

▲ *La expulsión del Paraíso*, mosaico, ss. XII-XIII, catedral de Monreale.

Un jardín protegido y cultivado donde hay una fuente, representada con diversas formas: en las obras más antiguas, es un manantial o una pila; con posterioridad se convierte en una elegante fuente.

Jardín y fuente de la Gracia

Definición
Descripción particular del Paraíso terrenal

Lugar
En el Paraíso terrenal

Fuentes bíblicas
Génesis 2, 10; Cantar de los Cantares 4, 12-15; Apocalipsis 22

Características
El agua que brota en el Paraíso es fuente eterna e inagotable, símbolo de vida eterna

Difusión iconográfica
Típico tema paleocristiano y medieval, muy presente hasta la época del gótico tardío

El Paraíso, como derivación directa del jardín del Edén, ha sido representado con un jardín o con elementos que lo simbolizan. Desde la época paleocristiana, tanto en las representaciones realizadas con la idea de Paraíso terrenal como en las que son una prefiguración del Paraíso celestial, el agua —fuente o manantial— es uno de los primeros elementos característicos que aparecen. En el interior del jardín, la presencia del agua es fundamental: el manantial que Dios hace manar en el jardín del Edén es símbolo de la vida eterna, es fuente inagotable e incluso símbolo de renacimiento. Por esa razón no tarda en incorporarse a las representaciones del jardín un manantial del que nacen los cuatro ríos del Paraíso o una pila con el agua de la vida donde beben los animales, símbolo de los creyentes. Con el tiempo, la imagen de la pila o del manantial es sustituida por auténticas fuentes de distintas formas, según el gusto arquitectónico y decorativo de cada época. Asimismo, gracias a la lectura del Cantar de los Cantares, la fuente —relacionada con el jardín, cerrado y protegido— tiene una amplia difusión iconográfica a partir de la Edad Media, al tiempo que se extiende la costumbre de construir, empezando por los conventos, jardines privados con características simbólicas específicas.

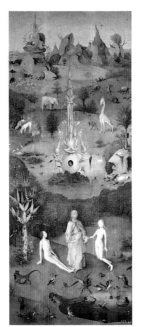

► El Bosco,
El jardín de las delicias,
1500-1510,
Prado, Madrid.

El tentador, con cuerpo de serpiente,
cuyos anillos se enroscan en torno
al tronco del árbol de la ciencia del
bien y del mal, y rostro humano,
invita a Eva a desobedecer.

Un ángel armado con una
espada aleja a los primeros
padres del jardín del Paraíso.

La vida fuera del Paraíso terrenal,
narrada en la Biblia y en el Apocalipsis
apócrifo de Moisés, obliga a los hombres
a trabajar para ganarse el sustento.

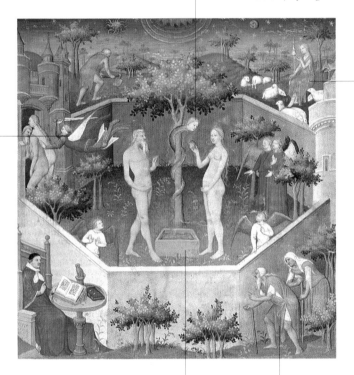

En el centro del
jardín del Edén,
una simple pila
representa el
manantial de
la vida eterna.

El fatigoso envejecer
de los primeros
padres subraya
la caducidad de la
vida provocada
por el pecado.

▲ Maestro Boucicaut y taller,
La historia de Adán y Eva, 1415,
The J. Paul Getty Museum,
Los Ángeles.

Jardín y fuente de la Gracia

Muchas de las plantas que adornan el jardín tienen un significado simbólico cristológico o mariano, como el rosal referido a la Virgen, y lo mismo sucedía en los jardines medievales, reconstrucción de un Edén terrenal y prefiguración del celeste.

La imagen de la Virgen María en un jardín cerrado une la iconografía del jardín del Edén con la del hortus conclusus, el jardín protegido de toda contaminación.

El gesto de la mujer cogiendo con libertad un fruto recuerda el gesto de desobediencia realizado en el jardín del Edén.

Los altos muros almenados son característicos de la protección del hortus conclusus.

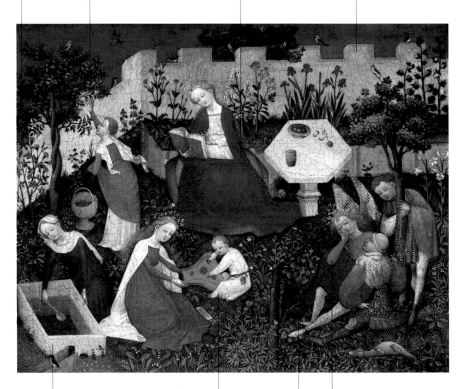

La fuente, manantial de vida y de Gracia, es un elemento indispensable del jardín; el hecho de que se saque el agua con un cucharón de oro pone de relieve su elevado valor simbólico.

El mono encadenado simboliza el demonio domeñado.

La presencia de un ángel que se entretiene conversando con los hombres, una placentera ocupación absolutamente terrenal, indica el particular estado de gracia que se vive en el jardín.

▲ Maestro del Giardinetto del Paradiso, El jardín del Paraíso, h. 1410, Städelsches Kunstinstitut, Frankfurt.

Jesús niño juega a salvo en el jardín del Paraíso.

Cristo en majestad con vestiduras papales está sentado en un trono en cuyos brazos aparecen esculpidos los símbolos de los cuatro evangelistas e imágenes de profetas.

A la derecha de Cristo está sentada la Virgen, mientras que al otro lado se encuentra san Juan: recomposición de la deesis, la parte central del iconostasio en la iglesia bizantina.

Entre los hombres y el Divino, en el nivel medio de la representación, hay ángeles músicos y ángeles cantores.

El papa, un cardenal, un obispo, un abad, un emperador, un rey y otros laicos devotos, arrodillados junto a la fuente, representan la cristiandad.

Al igual que en las representaciones paleocristianas más antiguas, en el punto de donde mana el agua de la fuente de la Gracia se encuentra el Cordero Místico.

El sumo sacerdote con los ojos vendados es la Sinagoga, que, contrariamente a la Iglesia, no ha reconocido a Cristo.

Una fuente de formas góticas tardías recoge el agua que fluye por el jardín, bajo el trono de Cristo en majestad: las hostias que arrastra la corriente representan a Jesús, fuente de vida (Juan 4, 14).

▲ Jan van Eyck y ayudantes,
La fuente de la Gracia,
1423-1429, Prado, Madrid.

23

Cuatro ríos que fluyen de un montecillo y van en direcciones opuestas; desde la baja Edad Media, las representaciones personificadas son las más abundantes.

Los cuatro ríos del Paraíso

Nombre
Pisón, Guijón
(interpretados
respectivamente como
el Ganges y el Nilo
por Giuseppe Flavio),
Tigris y Éufrates

Lugar
El Paraíso terrenal

Fuentes bíblicas
Génesis 2, 10;
Apocalipsis 22, 1

Características
Un río que se divide en
cuatro brazos, puesto
por Dios en el jardín del
Edén. Las representaciones
difundidas a partir de
la baja Edad Media
están inspiradas en las
divinidades griegas y
romanas

Difusión iconográfica
Desde la época
paleocristiana hasta
la Edad Media

En la descripción del jardín del Edén presente en el Génesis, se habla de un río cuyas aguas salían de Edén para regar el jardín. El río se dividía en cuatro brazos, de cada uno de los cuales se especifica el nombre, el recorrido y una característica. Pisón circundaba toda la región de Evila, donde había oro puro y donde se podía encontrar resina perfumada y ónice. Guijón rodeaba toda la tierra de Etiopía. El tercer río era el Tigris, que fluía por el este de Asiria, y el cuarto el Éufrates. El texto de la Biblia no añade nada más; el hecho de que no se mencione el Nilo significa que probablemente la geografía del Paraíso deriva de una tradición babilonia. Aunque en las Escrituras no se hace referencia a ello, los cuatro ríos se representaron fluyendo hacia los cuatro puntos cardinales. Los teólogos no tardaron en atribuirles significados simbólicos: inicialmente simbolizaron las cuatro virtudes cardinales y a continuación se convirtieron en los primeros símbolos de los cuatro evangelistas, para ser sustituidos poco después por el tetramorfo.

▶ *Cristo corona
a un santo mártir,*
mosaico absidal, siglo VI,
basílica de San Vitale,
Ravena.

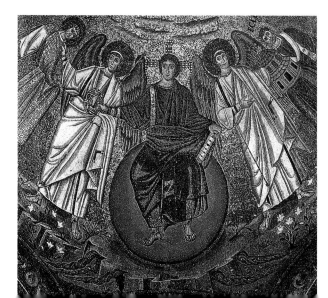

En el siglo VI se interpreta la imagen de Jesús sobre un plano trascendente, por influencia de las doctrinas sobre la naturaleza divina de Cristo expresadas en los concilios de Nicea (325) y Constantinopla (381).

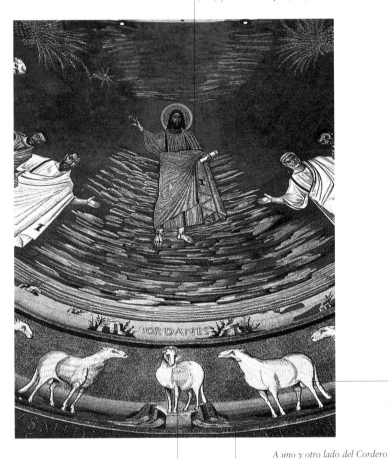

El Cordero Místico, con una aureola plateada, está sobre el monte sagrado del que brotan los cuatro ríos del Paraíso, que fluyen en direcciones opuestas.

A uno y otro lado del Cordero Místico, doce corderos sin aureola miran hacia él en signo de adoración, como símbolo de los apóstoles, «pequeña grey» del Señor (Lucas 12, 32).

▲ *Gloria de Cristo, mosaico absidal, siglo VI, basílica de los santos Cosme y Damián, Roma.*

Los cuatro cursos de agua carecen de una caracterización precisa, que no se les atribuirá en ningún período de la historia del arte.

Los cuatro ríos del Paraíso

En el centro de la bóveda, el monograma de Cristo, compuesto por las letras griegas ji (X) y ro (P), acompañado de Alfa y Omega, con el significado de Cristo Principio y Fin.

En la alta Edad Media se encuentran las primeras personificaciones de los ríos, siguiendo el estilo clásico utilizado para representar las divinidades fluviales.

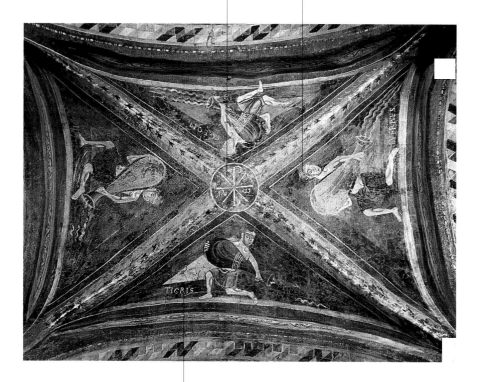

Dada la imposibilidad de distinguir los ríos debido a la ausencia de atributos iconográficos específicos, aparece el nombre escrito bajo la correspondiente personificación.

▲ *Los cuatro ríos del Paraíso*, siglo XI, San Pietro al Monte, Civate.

Las cuatro figuras, de diferentes
edades, están bien caracterizadas en
su aspecto físico y sus atributos,
relacionados con el agua.
En este detalle, un anciano
sostiene un pez por la cola.

El ánfora de la que sale agua es
una característica común en las
iconografías de ríos más antiguas.

En las cuatro personificaciones
del Candelabro Trivulzio, entre las
volutas se entrelazan oleadas de agua.

▲ Orfebre mosano o lorenés,
Candelabro Trivulzio (detalle),
1200-1210, catedral de Milán.

Lugar situado en las profundidades de la tierra, caracterizado en la época medieval por su forma de embudo, subdividido en círculos y poblado por demonios que se ensañan con los condenados.

Infierno

Nombre
Del latín: «lugar situado abajo»

Definición
El lugar del Más Allá gobernado por Satanás

Fuentes bíblicas
Isaías 14, 9-29; Ezequiel 32, 23; Zacarías 5, 1-11; Malaquías 4, 1-3; Mateo 5, 22 y 8, 18; Lucas 16, 22-26; Apocalipsis 20, 10

Fuentes extrabíblicas y literatura relacionada
Enoc apócrifo; Visión de san Pablo apócrifa; san Agustín, *La ciudad de Dios*; Dante, *Divina comedia*

Características
Lugar de tormentos, casi siempre con presencia de fuego

Creencias
La forma de cráter difundida en la época medieval era consecuencia del hundimiento de tierra que se produjo cuando cayó Lucifer

Difusión iconográfica
Figura en los Juicios universales a partir de la Edad Media y se halla presente en el Renacimiento, pero aparece raramente en los siglos siguientes

La concepción cristiana del Infierno derivó de la idea de los Infiernos del mundo griego, el Hades, y del Sheol judaico, en el que las almas vagaban en espera de reencarnarse. El Infierno cristiano adquirió una acepción negativa, en el sentido de que era el lugar del Más Allá destinado a los condenados, sobre la base de la idea del Juicio final y de la separación de los buenos y los malos que empezó a extenderse en el siglo II a. C., gracias a los textos proféticos de Isaías, Zacarías y Malaquías. Este concepto será recuperado más tarde por Jesús y reproducido por los evangelistas, en particular Mateo y Lucas, y por el Apocalipsis, donde san Juan habla del abismo de Satanás y describe el Infierno como un estanque de fuego y azufre. La representación del Infierno, entendido como lugar de condena eterna dominado por Lucifer, comenzó en el siglo X, integrada en la del Juicio final, y tuvo un desarrollo más amplio en los dos siglos siguientes. Tras las continuas aclaraciones teológicas hechas en el transcurso de la Edad Media, se definió una especie de concepto geográfico del Más Allá con la consideración del Infierno como lugar en el que se encuentran las almas condenadas eternamente. La fantasía de los artistas llamados a realizar las representaciones situó en este lugar toda clase de tormentos y suplicios infligidos por los demonios a las almas de los malvados condenados al «fuego eterno».

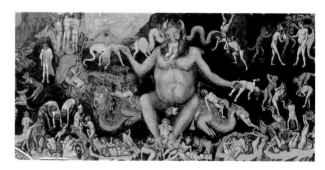

*Un demonio monstruoso con cuerpo
semicaprino, grandes alas de murciélago
y armado con un bidente se dedica a
arrojar de nuevo al fuego a las pequeñas
almas que intentan escapar. El atributo
del bidente o el garabato guarda relación
con los instrumentos de tortura
empleados en la Edad Media.*

*Condenados hacinados en
las rocas en llamas: el fuego
es el principal elemento de
caracterización del Infierno.*

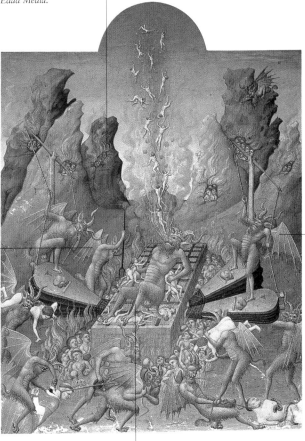

*Para alimentar
el fuego
perenne, se
precisa la
colaboración de
dos demonios
que accionan
potentes fuelles.*

*Satanás, señor de los Infiernos, está
representado con una corona en la
cabeza. Tendido sobre una parrilla,
devora las almas de los condenados.*

◄ Giotto, *El juicio universal*
(detalle), h. 1303-1306,
capilla de los Scrovegni, Padua.

▲ Hermanos Limbourg,
*La parrilla infernal, Très riches
heures du duc de Berry*, h. 1416,
Musée Condé, Chantilly.

El monje despedazado por un demonio con una gran hacha es un hereje.

Los iracundos son devorados por enormes ratas o condenados a devorarse comiéndose las manos.

El alma de este anciano es obligada a engullir oro fundido, uno de los tormentos reservados a los avaros.

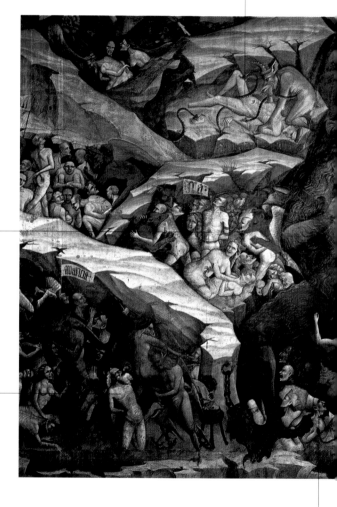

▶ Giovanni da Modena, *Infierno*, 1404, San Petronio, capilla Bolognini, Bolonia.

En el fondo del Infierno reciben su castigo los soberbios, devorados por la espantosa y enorme figura de Satanás, que, origen en sí mismo de todo mal, representa la soberbia.

Mahoma, considerado hereje y sembrador de discordia, y reconocible no solo por la inscripción sino también por el turbante, es arrastrado por el cuello.

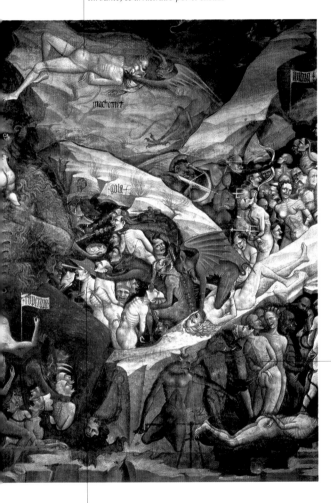

A los lujuriosos, entre los que se ve una cabeza coronada y tocados de mujeres nobles, se les lacera la espalda con tenazas. Un sodomita es ensartado con un asador.

Entre los glotones, a quienes les infligen el suplicio de Tántalo, que consiste en no poder comer manjares apetitosos, los ceban con estiércol o los ensartan con puntiagudos espetones, se identifica a un obispo y un cardenal.

Cristo, flanqueado aquí por María y san José, como en la deesis *bizantina*, separará a los buenos de los malos el último día.

La resurrección de los cuerpos precede al último momento del Juicio final: según el texto del Apocalipsis, «el mar restituyó los cuerpos que custodiaba» (20, 13).

Los condenados se precipitan por el abismo del Infierno.

La muerte, representada como un enorme esqueleto, lleva un gran manto que parece unas alas de murciélago y que sirve para separar claramente la escena en dos partes. San Miguel, de pie sobre la muerte y con la espada desenvainada, indica la imposibilidad de regresar del Infierno.

En el Infierno no aparece Satanás, pero hay muchos demonios representados como animales monstruosos que se arrojan sobre los condenados para despedazarlos y devorarlos.

▶ Jan van Eyck, *El juicio final*, 1425-1430, Metropolitan Museum, Nueva York.

Grandes puertas arrancadas y pisoteadas por Cristo en su descenso a los Infiernos; inicialmente, la entrada al Infierno se representó como unas tremendas fauces abiertas y dispuestas a engullir a los condenados.

Puertas de los Infiernos

En tres pasajes del Antiguo Testamento se habla explícitamente de las puertas de los Infiernos, con referencia al poder de Dios sobre la muerte sin retorno. Cuando Jesús le da el mandato a Pedro, recupera la expresión «puertas de los Infiernos» utilizando estas palabras: «Y yo te digo: Tú eres Pedro y sobre esta piedra edificaré mi Iglesia, y las puertas de los Infiernos no prevalecerán contra ella». El límite impracticable de las puertas de un reino de los muertos, que aquí ya posee la connotación de un reino del mal eterno, solo lo superará Cristo resucitado con el descenso al Limbo. Por esta razón, las puertas de los Infiernos casi siempre se representan ya derribadas y pisoteadas por el Salvador. No obstante, existen otras peculiarísimas representaciones que se apartan del texto canónico e, inspirándose en la tradición apócrifa, personifican el Infierno como un horrible monstruo devorador de almas y transforman la entrada a ese mundo en unas espantosas fauces. En algunos casos, se observa la influencia del texto del Apocalipsis, que describe la entrega de la llave del pozo del abismo al quinto ángel; por eso, gracias a la intervención de un ángel, las monstruosas fauces están cerradas con llave.

Lugar
En el Infierno

Fuentes bíblicas
Sabiduría 16, 13;
Eclesiastés 51, 6; Isaías
38, 10; Mateo 16, 18;
Apocalipsis 9, 1

**Fuentes extrabíblicas y
literatura relacionada**
Evangelio apócrifo de
Nicodemo

Difusión iconográfica
Vinculada a las
representaciones del
descenso a los Infiernos
de origen bizantino a
lo largo de toda la
Edad Media, hasta el
manierismo, y a las
representaciones
medievales del Infierno

◄ Miniaturista inglés
anónimo, *Un ángel cierra
con llave las puertas del
Infierno*, salterio
de Winchester, 1150,
British Library, Londres.

Se representa como una ciudad fortificada, con altas torres
y rodeada por una laguna. La defienden seres diabólicos
y en su interior los condenados reciben su castigo.

Ciudad de Dite

Nombre
Del latín *dis, ditis,*
divinidad, término con
el que los antiguos
designaban a Plutón,
señor de los Infiernos

Lugar
Según la concepción
dantesca, es una parte
del Infierno

Literatura relacionada
Dante, *Divina comedia,*
Infierno, VIII, 68

Difusión iconográfica
Limitada a las
representaciones
dantescas

Con la definición de «ciudad de Dite», Virgilio, guía de Dante en su viaje por el Más Allá, indica que nos está adentrando en los círculos más duros del Infierno. Dite es el antiguo nombre de la divinidad griega Hades y latina Plutón, señor de los Infiernos paganos. En la geografía dantesca del Infierno, la ciudad de Lucifer se encuentra en la otra orilla de la laguna estigia, que la rodea y que, por lo tanto, es preciso cruzar para poder internarse en el bajo Infierno. La descripción que hace de ella el poeta es la de una ciudad fortificada con murallas que parecen de hierro y con grandes torres rojas, como si estuvieran ardiendo; según la explicación que da Virgilio a este respecto, es precisamente el fuego que arde sin cesar lo que provoca el aspecto tan rojo y terrible de las murallas. En la entrada de la ciudad infernal, hay unos diablos que están de guardia, y dentro, divididos en tres círculos, se castiga a los herejes, los violentos y los fraudulentos. En las representaciones del Infierno, la ciudad de Dite ocupa un lugar secundario; normalmente, aparece en ilustraciones del *Infierno* de Dante.

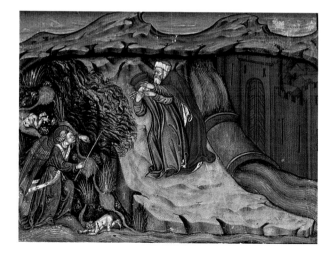

▶ Maestro de las
Vitae Imperatorum,
Ciudad de Dite,
1439, Bibliothèque
Nationale, París.

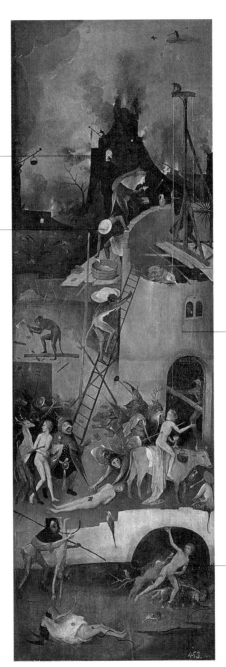

El Infierno es una auténtica ciudad incandescente; las llamas que se ven a lo lejos no devoran las construcciones, sino que las envuelven y caracterizan.

Un demonio albañil, con rasgos simiescos, pone cal con la paleta para construir el muro de la ciudad infernal.

La idea de una alta torre permanentemente en construcción recuerda la torre de Babel.

Las almas que los demonios acosan y atormentan son devoradas por seres casi siempre monstruosos: una perra negra persigue el alma desnuda de un despilfarrador.

► El Bosco, *Tríptico del carro de heno*, 1500-1502, Prado, Madrid.

453.

Cursos de agua de aspecto inquietante, cenagoso o borboteante, fríos, jamás tranquilos y atrayentes, presentan características opuestas al manantial regenerador de la fuente del Paraíso.

Ríos y lagunas infernales

Nombres
Derivados de la mitología clásica: Aqueronte, Estige, Flegetonte y Cocito

Lugar
Infierno

Fuentes extrabíblicas y literatura relacionada
Dante, *Divina comedia*

Características
Río que atraviesa longitudinalmente el Infierno y cambia de aspecto a lo largo de su recorrido. Según otras interpretaciones, el río principal es el Aqueronte y los otros tres son afluentes de él

Difusión iconográfica
Limitada a las representaciones dantescas

► Simon Marmion, *El tormento de los no creyentes y los herejes*, 1475, The J. Paul Getty Museum, Los Ángeles.

Según la interpretación dantesca de las fuentes clásicas, se trata de un solo río que atraviesa el Infierno en sentido longitudinal y que se ha formado a partir de las lágrimas del Anciano de Creta, una estatua que, a semejanza de la del libro de Daniel, representa la corrupción de la humanidad. En la primera parte de su curso, se llama Aqueronte, nombre de un hijo de Helio y Gea al que Júpiter transformó en río por haber dado agua a los Titanes durante el combate de estos contra los dioses. Un barquero, Caronte, cruza las frías y profundas aguas en una barca, en la que transporta las almas al Infierno. Después, el río se convierte en Estige, nombre también de una divinidad infernal. Según la tradición, daba nueve vueltas alrededor del Hades; en el Infierno dantesco, su curso prácticamente se estanca, hasta el punto de convertirse en una laguna. Las aguas se tornan llameantes en el tramo más profundo, el Flegetonte, que alimenta los volcanes; aquí es donde se castiga a los parricidas. En la parte final, el río toma el nombre de Cocito; el llanto de los muertos engrosa su caudal, que forma, al fondo del Infierno, un lago helado donde son confinados los traidores.

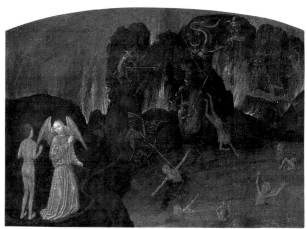

Al llegar a la parte mas profunda del Infierno (canto XXXII), Dante adopta una expresión sumamente preocupada, no solo por lo que ve, sino, como él dice, por la dificultad de describir semejantes horrores.

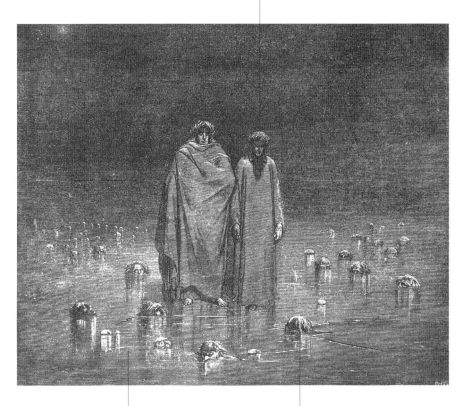

En la primera zona de Cocito, llamada Caína, se forma una gruesa capa de hielo, pues el batir de las alas de Lucifer levanta aquí un frío viento que congela las aguas de los ríos infernales.

Los traidores están sumergidos en el hielo hasta el cuello: los que han traicionado a sus familiares tienen la cabeza inclinada hacia abajo, mientras que los que han traicionado a la patria y a su facción política deben mantener la cabeza erguida.

▲ Gustave Doré,
Infierno, canto XXXII,
verso 19, 1861-1868.

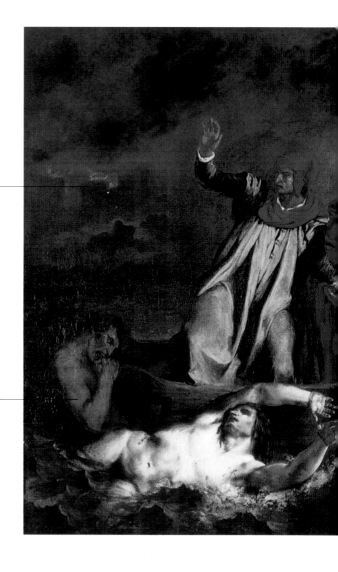

A lo lejos se distingue la ciudad de Dite, reconocible por sus altas murallas y las llamas que lamen las torres por dentro.

El florentino Filippo Argenti es el condenado que asusta a Dante al aparecer de repente increpándolo y tratando de volcar la barca. La rápida intervención de Virgilio le impide lograr su propósito.

▲ Eugène Delacroix, *La barca de Dante*, 1822, Louvre, París.

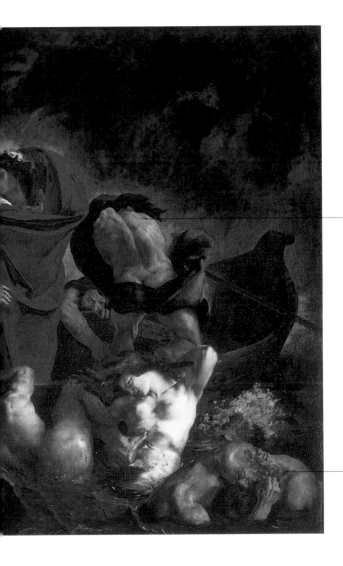

El piloto que conduce la barca por la laguna Estigia es Flegias, figura mitológica que Dante transforma en demonio, el cual se caracteriza por la ira propia del encargado de custodiar el Estige.

En las aguas pantanosas del Estige (Infierno, *canto VIII*) se hallan sumergidos los iracundos, que se pegan y se muerden unos a otros con saña; en la misma laguna, los perezosos, suspirando cabeza abajo, provocan el borboteo del agua en la superficie.

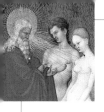

A partir del siglo XIV, en las representaciones del Infierno y del Juicio final aparece una subdivisión en sectores según la pena impuesta, que los demonios aplican a los condenados mediante torturas.

Círculos y tormentos

Lugar
Infierno

Fuentes bíblicas
Mateo 8, 12; 13, 41-42;
Lucas 16, 22-26

**Fuentes extrabíblicas
y literatura relacionada**
Pedro, Apocalipsis
apócrifo; san Pablo,
Visión apócrifa; Honorio
de Autun, *Elucidario*;
Uguccione da Lodi,
Libro; Bonvesin de la
Riva, *Libro de las tres
escrituras*; Giacomino
da Verona, *De Babilonia
civitate infernali*; Bono
Giamboni, *De la miseria
del hombre*; Dante,
Divina comedia

Características
El Infierno está dividido
en nueve círculos según
el pecado y la pena,
caracterizada por el
talión

Difusión iconográfica
Típica representación
medieval difundida hasta
mediados del siglo XV

► Andrea di Buonaiuto,
El Infierno (detalle),
1367-1369, capilla de
los Españoles, Santa Maria
Novella, Florencia.

En la Edad Media, a partir de los textos apócrifos, de las narraciones de viajes al Más Allá y de las descripciones didácticas, como el *Elucidario* de Honorio de Autun (h. 1100-1110), se llega a la subdivisión del Infierno en nueve círculos, en correspondencia con los nueve coros angélicos. Estas fueron las primeras fuentes para los artistas y para la iconografía del Infierno. La obra dantesca también se inspiró en ellas, favorecida por el ordenamiento moral derivado de la *Ética a Nicómaco*, de Aristóteles, que Dante conoció a través de santo Tomás y de Brunetto Latini. En el *Infierno*, los pecadores están divididos en nueve círculos concéntricos repartidos a lo largo del profundo cráter hasta el centro de la tierra, donde se castigan los pecados más graves. La

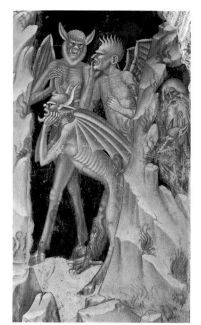

teología medieval difundió la doctrina del talión, según la cual las penas infligidas son equivalentes a las faltas cometidas. En el Limbo, las almas no sufren penas corporales, puesto que no han contado con la Gracia de la salvación; y como no han pecado deliberadamente, su tormento es la privación de Dios. Los círculos siguientes están divididos en recintos, que se subdividen por el tipo de pecado cometido y la correspondiente pena. Los pecados más graves son los de los traidores.

*Primer círculo: aquí se castiga a
los indolentes, que son obligados
a correr detrás de una veleta.*

*En la laguna estigia, que
Flegias atraviesa con su barca,
se hallan sumergidos los
iracundos y los perezosos.*

*Segundo círculo:
Minos atormenta
a los lujuriosos,
que son
arrastrados por
la tempestad.*

*Tercer círculo:
los glotones.*

*Círculos cuarto
y quinto:
avaros y
pródigos.*

*Altos muros
de la ciudad
de Dite.*

*Los herejes
están en tumbas
abiertas, en un
gran cementerio
en llamas.*

*El séptimo
círculo reúne
a los violentos.*

*En el noveno círculo, Lucifer
devora a los traidores: por una de
sus bocas asoma la cabeza de Judas.*

*El octavo círculo
está subdividido
en diez bolsas.*

▲ Nardo di Cione, *Infierno*,
1350-1355, capilla Strozzi,
Santa Maria Novella, Florencia.

41

Sembradores de discordia:
como en vida crearon divisiones,
son despedazados y decapitados,
colgados por los pies o por
la cabeza y eviscerados.

Sobre todo el Infierno cae una
difusa y continua lluvia de fuego,
como en Sodoma y Gomorra.

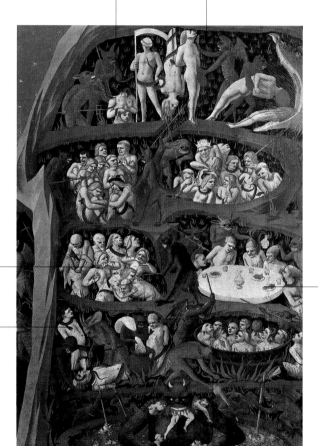

Los glotones
tienen
reservado el
suplicio de
Tántalo: ser
atados a una
mesa puesta
y no poder
comer.

Los iracundos
se pegan entre
sí y se devoran
las manos.

El castigo de
los avaros
consiste en ser
cebados con
oro fundido.

▲ Fra Angélico, *Las penas*
de los condenados al Infierno,
detalle del *Juicio universal,*
1432-1433, Museo di San Marco,
Florencia.

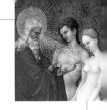

El incendio constante, con frecuencia alimentado por los demonios, que invade varias partes del Infierno donde los condenados sufren la pena eterna, a veces sobre parrillas o metidos en calderos.

Incendios y hogueras

La imagen del fuego es la más característica en la representación de los lugares infernales y con toda probabilidad deriva de las raras alusiones al Infierno que aparecen en el Nuevo Testamento, concretamente en Mateo, Marcos y Lucas, que reproducen palabras de Jesús referentes al fuego inextinguible en el que arderán los malvados y al castigo del fuego de la Gehena para los pecadores. La Gehena era un valle situado junto a Jerusalén al que se arrojaban los desechos, que ardían en una hoguera constantemente encendida. Sin embargo, la idea del castigo con fuego ya se halla presente en el Antiguo Testamento, en relación con el episodio de Sodoma y Gomorra (Génesis 19, 24). Esta imagen tenía sin duda la finalidad de transmitir la idea de un tormento continuo y reapareció en las primeras descripciones del Infierno difundidas en los textos apócrifos a partir del Apocalipsis de Pedro, conocido en Europa únicamente en la versión de la Visión de san Pablo, que tomaba diversas imágenes de este. En el transcurso de la Edad Media, estas imágenes se enriquecieron considerablemente gracias a la lectura de los diferentes textos apócrifos de revelaciones y a la desbordante fantasía de muchos predicadores, que describían a los fieles el horror del Infierno.

Lugar
Infierno

Fuentes bíblicas
Mateo 3, 12; 5, 22; 7, 19; 13, 40; 18, 9; 25, 41; Marcos 9, 43; Lucas 3, 17; Hebreos 10, 27; Apocalipsis 20, 10-15

Fuentes extrabíblicas y literatura relacionada
San Pablo, Visión apócrifa; Dante, *Divina comedia*

Características
Representación del tormento mediante un fuego inextinguible

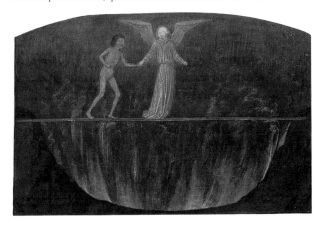

◀ Simon Marmion, *El tormento de los soberbios*, 1475, The J. Paul Getty Museum, Los Ángeles.

Alrededor de las murallas fortificadas de la ciudad infernal se alzan hogueras, exactamente igual que en la descripción dantesca de la ciudad de Dite.

La presencia de una gran rana, animal demoníaco y vinculado a la lujuria, sobre el lecho donde yacen juntos dos condenados, indica el pecado por el que estos son castigados.

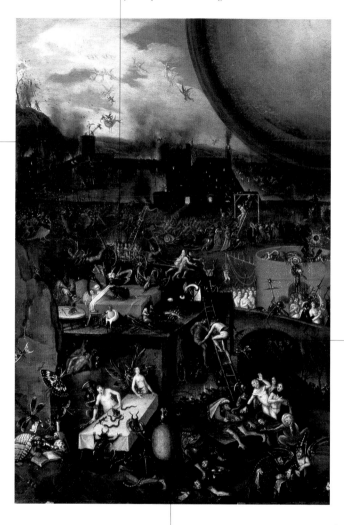

▲ Monogramista JS, *El Infierno* (detalle), h. 1550, Palacio Ducal, Venecia.

Uno de los tormentos que se representan desde épocas más antiguas es la tortura sobre la parrilla. En este caso, el condenado ha sido previamente despedazado.

Aquí, cuerpos suspendidos sobre las brasas ardientes son sometidos a la tortura del calor.

*El incendio que se ve a lo lejos puede
ser una doble alusión al «fuego de
san Antonio», alimentado por los
monjes antonianos, y a la perdición
en el Infierno, acompañada de las
visiones inquietantes que invaden el
sueño del santo.*

*San Antonio
está como
adormilado.*

*En una sola imagen se identifican
varias alegorías: la Muerte, por el
cuerpo en descomposición, el Tiempo,
por la clepsidra, la Soberbia, por
el espejo, y el Amor, por el carcaj
lleno de flechas.*

▲ Jan Mandyn,
*Las tentaciones de
san Antonio*, 1540-1550,
colección Rau, Ginebra.

Lugar subterráneo, en ocasiones custodiado por demonios, donde se encuentran los justos que han muerto antes de la llegada de Cristo; el propio Jesús va a liberar las almas con la enseña de la Resurrección.

Limbo

Nombre
Del latín, «borde extremo», «límite»

Definición
Lugar del Más Allá destinado a los muertos privados de la Gracia de Dios

Lugar
Intermedio entre el Infierno y el Paraíso

Fuentes bíblicas
1 Pedro 3, 19-20. Se habla de Infiernos a los que ha descendido Jesús antes de resucitar

Fuentes extrabíblicas y literatura relacionada
Evangelio apócrifo de Nicodemo; *Leyenda áurea*; Pietro Lombardo; Dante, *Divina comedia*

Características
El lugar que acoge a las almas que no han recibido la Gracia de Dios de forma involuntaria

Difusión iconográfica
Iconografía bizantina, introducida en Occidente en el siglo XIII y vigente durante toda la Edad Media; desaparece con el manierismo

Hasta la baja Edad Media no se conocía el término Limbo, que fue introducido por Pietro Lombardo; sin embargo, desde hacía tiempo existía el concepto de un lugar del Más Allá destinado a los justos que habían muerto sin estar en Gracia de Dios, no por su voluntad, sino porque aún no había tenido lugar la obra redentora de Jesucristo. Dicho lugar —durante mucho tiempo se discutió si era de tipo físico o solo temporal (como lo era todo el Más Allá, entendido preferiblemente como tiempo después de la muerte a causa de la naturaleza espiritual de las almas)— debía acoger también a las almas de los niños muertos antes de haber recibido el bautismo. Es el mismo sitio que la Iglesia primitiva indicaba con los Infiernos visitados por Cristo tras su muerte para liberar a los que habían llevado una vida merecedora de la Gracia de Dios. El Limbo, que también se designa con un nombre preciso en la segunda mitad del siglo XII, será considerado en repetidas ocasiones en los documentos de la Iglesia, pero, aunque sigue figurando en el Catecismo mayor de san Pío X (1905), ni siquiera es citado en el reciente Catecismo de la Iglesia católica de 1992.

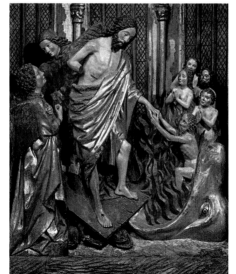

◄ Maestro de los Países Bajos del Sur o de Colonia, *El descenso a los infiernos*, h. 1460, Rijksmuseum, Amsterdam.

*Cristo con ropajes gloriosos realzados
en oro sobre los colores azul y rojo,
que corresponden a su divinidad y su
humanidad, desciende a los Infiernos, en
el «Limbo de los Padres». Los teólogos
no se pusieron de acuerdo sobre el
momento del descenso al Limbo (antes
o después de la Resurrección), pero
los artistas, por exigencias de imagen,
representaron el descenso de Cristo
al Limbo después de la Resurrección.*

*Entre los padres y los profetas,
se reconoce a David por la corona
con que ciñe su cabeza y el libro
de los salmos que lleva en la mano:
su presencia está justificada por el
salmo 106 (10-16), interpretado como
una profecía del descenso al Limbo.*

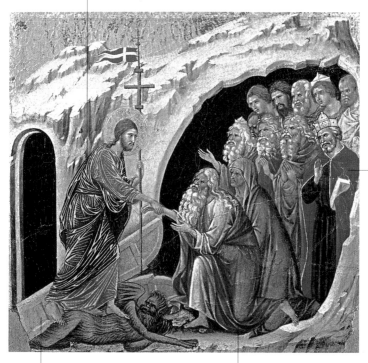

*Al llegar el Rey de la Gloria,
las puertas, que en el apócrifo se
describen como robustas puertas de
bronce, son derribadas en señal de la
victoria de Cristo sobre la muerte.*

*Según el texto apócrifo del Evangelio
de Nicodemo, Adán, representado
aquí como un anciano de larga barba
canosa, puesto que murió a la edad de
novecientos treinta años, fue el primer
personaje liberado y conducido fuera
de los Infiernos.*

▲ Duccio di Buoninsegna,
El descenso al Limbo, detalle
de *La Majestad*, 1310, Museo
dell'Opera del Duomo, Siena.

La cruz es el instrumento del sacrificio de Cristo y del ladrón que obtuvo la garantía de la salvación por haber creído: Dimas fue enviado por san Miguel para que se reuniera con Cristo en el Limbo.

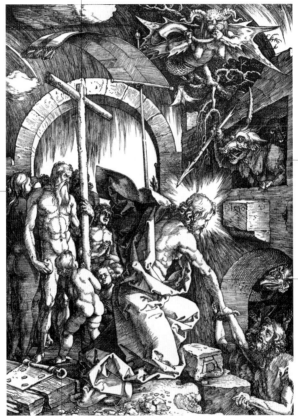

Un demonio, o el propio diablo, «aquel que tiene el imperio de la muerte» (Hebreos 2, 14).

Adán es representado, pese a su ancianidad, con el inequívoco atributo iconográfico del fruto del pecado: va desnudo, según la iconografía occidental, que recupera su estado anterior al pecado; a su espalda se esconde Eva, como en algunas escenas de la expulsión del Paraíso terrenal.

Entre las figuras que se encuentran en el Limbo cuando llega Cristo, a veces hay niños, inicialmente en referencia a los pequeños asesinados en la matanza de los inocentes y más tarde a los niños muertos sin haber recibido el bautismo.

Cristo, apoyándose en la enseña de la Resurrección, se inclina para sacar de los Infiernos a los justos que debe llevar al Paraíso. Alrededor hay figuras de demonios, que Durero ridiculiza dándoles extrañas formas.

▲ Alberto Durero, Cristo en el Limbo, 1510.

Cristo resucitado, que presenta
señales evidentes de su muerte
en la cruz y todavía lleva la
corona de espinas, con un gesto
de bendición hace salir del
Limbo a las almas de los justos.

A lo lejos, las extrañas e imponentes
construcciones que aluden a una
grandiosa entrada sustituyen
las puertas de doble batiente
de las representaciones más
arcaicas de este tema.

Según el apócrifo, Adán es la
primera alma que Jesús salva;
aquí, representado según la
iconografía anterior a la caída.

Las almas de los justos reconocen
al Salvador e invocan su ayuda
con el gesto de súplica más típico.

► Escuela alemana,
Cristo en el Limbo, h. 1570,
Metropolitan Museum,
Nueva York.

Isla formada por dos imponentes diques rocosos, hacia los cuales se dirige una pequeña barca conducida a remo por la muerte, que acompaña a un difunto envuelto en un sudario.

Isla de los muertos

Lugar
En medio del océano

Literatura relacionada
Referencias a la tradición y la literatura de distintas civilizaciones (india, iraní, tibetana, china, escandinava, tolteca, griega), estrechamente relacionadas con el mito de la Atlántida

Características
Isla antiguamente poblada por seres superiores y divinizados, que al parecer desapareció a causa de un tremendo cataclismo y, convertida en un lugar desolado, se transformó en un lugar donde volver al estado divino de sus primeros habitantes

Creencias particulares
Los viajes y las empresas de personajes de la mitología, como Hércules o el héroe del mito de Gilgamesh, están vinculados a la Isla de los muertos

Difusión iconográfica
Se trata de un tema raro que no se recuperó hasta el siglo XIX

▶ Arnold Böcklin, *La Isla de los muertos*, 1880, Kunstmuseum, Basilea.

La Isla de los muertos no pertenece, ni como tradición ni como iconografía —que, por lo demás, se reduce a un solo caso, aunque muy repetido y de gran influencia y poder evocativo en la historia del arte—, a la cultura cristiana. Las raíces de este tema se encuentran en el lejano mito de Atlántida, común a varias grandes civilizaciones. El mito, al que dio nombre Platón en el *Timeo* y en el *Critias*, recordaba la isla de Atlántida, que debía de estar en medio del Atlántico y había acogido a poblaciones procedentes de una fértil isla del norte, donde habían alcanzado un alto grado de civilización, pero que se habían visto obligados a abandonar a causa de un repentino cambio climático que había transformado la isla en una landa desolada. Estas poblaciones habían llegado a Atlántida tras una migración de miles de años y allí habían intentado reconstruir la antigua civilización, pero, miles de años después, otra catástrofe había sentenciado su fin sumergiéndola bajo las aguas. Aquí nace la Isla de los muertos, lugar por donde deben aventurarse, en una especie de encuentro con el Más Allá, los que desean recuperar el estado superior alcanzado por aquella civilización ya perdida.

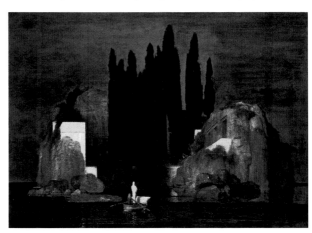

Se puede representar como una montaña o como un valle exuberante, con el cielo sereno y caracterizado por la presencia de almas que se dirigen hacia Dios o hacia la fuente de la Gracia.

Purgatorio

El concepto de Purgatorio se definió hacia finales del siglo XII, contemporáneamente al establecimiento de una nueva visión de los mundos ultraterrenos. Las bases estructurales se encuentran en el Evangelio de Mateo y en los escritos paulinos que el primer Concilio de Lyon recupera en 1245, en los que se afirma que unas penas se cumplen en el presente y otras en el futuro. Más tarde (1563), el Concilio de Trento también defiende la existencia del Purgatorio, y un documento de la Congregación de la fe de 1979 lo define como «purificación preliminar a la visión de Dios, distinta de la de los condenados». En cualquier caso, la definición dogmática de este lugar del Más Allá no ha dado indicaciones concretas para una definición iconográfica precisa. Los artistas han preferido, pues, inspirarse en quien describía el Purgatorio como un lugar concreto (santo Tomás de Aquino, por ejemplo, que afirmaba que era subterráneo, que estaba en el Infierno, donde arde el mismo fuego) que en aquellos que, como san Buenaventura, lo describían como un «lugar indeterminado», y en textos muy difusos como el *Tratado del Purgatorio* de san Patricio (comienzos del siglo XII). Posteriormente, la versión de la *Comedia* dantesca constituye una de las fuentes a las que se puede acudir para representar la situación de las almas purgantes.

Nombre
Lugar de purificación, del latín *purgatorium*

Lugar
Según san Agustín, no es un lugar, sino un estado de las almas; para santo Tomás, es sin duda alguna subterráneo

Época
Después de la muerte y del Juicio particular, para las almas de los bienaventurados

Fuentes bíblicas
Mateo 12, 31-32; 1 Corintios 3, 13-15

Fuentes extrabíblicas y literatura relacionada
Apocalipsis apócrifo de san Pablo; Gregorio Magno, *Diálogos*; san Patricio, *Tratado del Purgatorio*; Dante, *Divina comedia*

Difusión iconográfica
Durante toda la Edad Media, en los Juicios universales; desde el siglo XVI, en las representaciones de intercesión por las almas

◄ Domenico di Michelino, *Apoteosis de Dante* (detalle), 1465, Santa Maria del Fiore, Florencia.

Según la visión de Dante, en la cima de la montaña del Purgatorio, constituida por siete terrazas que corresponden a los siete pecados capitales, se encuentra el Paraíso terrenal.

El Ángel barquero es un mensajero de Dios: llega al alba navegando sin velas y sin remos, solo con la ayuda de sus alas (canto II).

La puerta del Purgatorio tiene tres peldaños de diferentes colores, y en el más alto, de pórfido rojo, está sentado un ángel portero de rostro luminoso, con una espada desenvainada (canto IX).

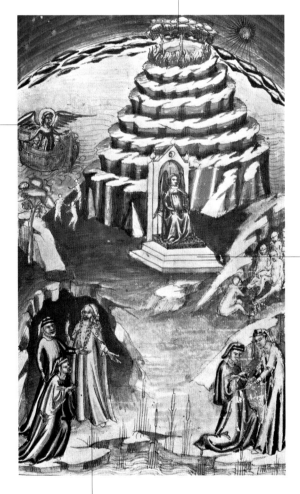

▲ Miniaturista florentino anónimo del gótico tardío, *Divina comedia*, Biblioteca Nacional Central, Florencia.

Catón de Utica es el guardián del Purgatorio: Virgilio invita a Dante a arrodillarse ante él en señal de reverencia (canto II).

Al finalizar el período de purificación,
el alma puede ser elevada hacia Dios;
los ángeles la acompañan, recuperando
una antigua iconografía bizantina de la
representación de la muerte del justo.

Desde los
primeros siglos
del cristianismo,
la presencia
de fuego en
el Purgatorio
fue objeto
de debate. Se
estableció que
era un fuego
temporal,
distinto del
eterno, pero
eso no impidió
representar
almas entre
las llamas.

El altísimo
puente por el
que debían
pasar las almas
y bajo el que
corren fuego
y pez es un
motivo presente
en la iconografía
del Purgatorio
que deriva
de textos
medievales,
entre ellos el
Tratado del
Purgatorio
de san Patricio
(h. 1180).

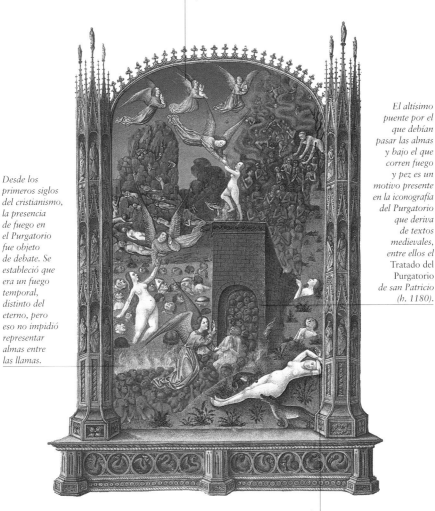

▲ Hermanos Limbourg,
*Los ángeles elevan a las almas
del Purgatorio*, miniatura de
*Les très riches heures du duc de
Berry*, h. 1416, Musée Condé,
Chantilly.

*En las representaciones, el estado
del alma en el Purgatorio también se
entendió como una continua tentación
de la que era necesario purificarse; la
figura atormentada por animales como
la loba y la onza recuerda las tentaciones
de la existencia terrena.*

Inicialmente relacionados con el Paraíso terrenal, se desarrollan diversos temas iconográficos que hacen referencia al estado de beatitud y, más tarde, al cielo que acoge las diferentes categorías de bienaventurados.

Paraíso

Paralelamente a la evolución del concepto de Paraíso celestial, se desarrolló su representación, estructurada en diversas tipologías que trataban de representar simbólicamente el mismo lugar y estado de beatitud. Las imágenes más antiguas del Paraíso celestial están estrechamente vinculadas a la idea de Paraíso terrenal y, por lo tanto, a la idea del jardín permanentemente florido donde se encuentra el árbol de la vida y la fuente de la Gracia. Es el lugar del refrigerio invocado para los difuntos e indicado por los artistas paleocristianos en las decoraciones de las catacumbas y en los sarcófagos, donde los elegidos son representados como palomas o ciervos que beben en la fuente, o donde el jardín está simbolizado mediante un simple árbol cargado de frutos. Sobre la base del texto escatológico del Apocalipsis, resulta fundamental la representación del Cordero Místico en el interior de dicho jardín, mientras se define la imagen de la Jerusalén celestial. En cambio, un concepto puramente oriental que tendrá difusión en Occidente a partir de finales del primer milenio es el del seno de Abraham. En el siglo XIII, también se puede representar el Paraíso, entendido sobre todo como «estado», mediante las figuras simbólicas de las bienaventuranzas, las dichas del Paraíso de que gozarán eternamente los elegidos.

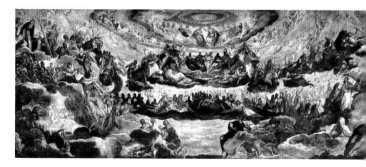

En la jerarquía angélica, los serafines, pelirrojos, con tres pares de alas y las manos juntas en un claro gesto de devoción, son los ángeles que están más cerca de Dios.

Cristo está representado en la parte central, la más alta de este Paraíso, dentro del círculo del arco iris y rodeado de un cielo de oro con el significado de divino.

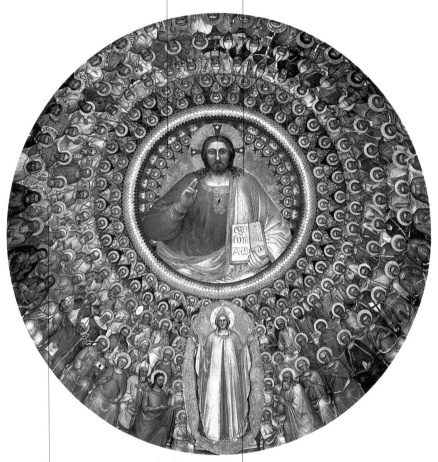

En las representaciones medievales del Paraíso celestial se refleja la jerarquía terrenal ordenada según una geometría precisa: después de los ángeles se encuentran en torno a Dios los santos, reconocibles gracias a sus atributos iconográficos.

La Virgen María ocupa un lugar de honor; rodeada de ángeles músicos, lleva la cabeza coronada, puesto que se la considera Reina del cielo.

◄ Tintoretto, boceto para *Paraíso*, Museo Thyssen-Bornemisza, Madrid.

▲ Giusto Menabuoi, *Paraíso*, 1375-1376, baptisterio, Padua.

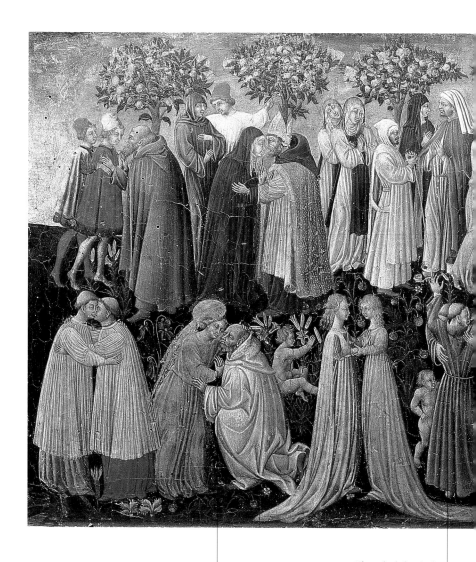

En el Paraíso, los ángeles custodios
reciben con un abrazo a los elegidos,
que se arrodillan ante ellos.

El estado de beatitud es
simplificado con gestos gozosos de
abrazos entre los bienaventurados
que se encuentran.

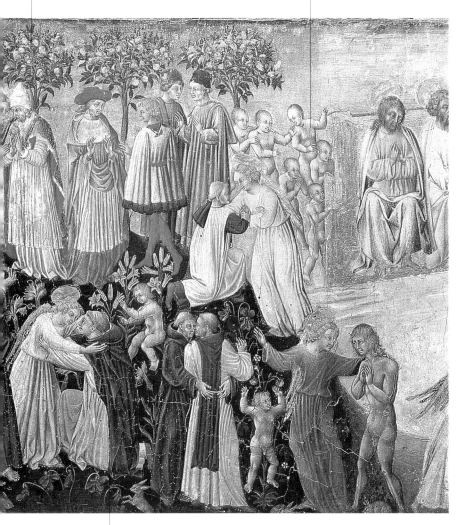

La presencia de un árbol cargado de frutos en la descripción del Paraíso deriva del recuerdo del Edén, el jardín donde Dios había puesto al primer hombre, confiándole la tarea de custodiarlo.

Entre las figuras de bienaventurados adultos, hay imágenes de almas de niños que, según el concepto de la época, han llegado al Paraíso desde el Limbo de los niños.

Una de las características de la imagen del Paraíso del gótico tardío es que el jardín está permanentemente florido, lo que indica un lugar sin tiempo gobernado por la voluntad de Dios.

▲ Giovanni di Paolo, El Paraíso, detalle del Juicio universal, h. 1445, Pinacoteca Nazionale, Siena.

Paraíso

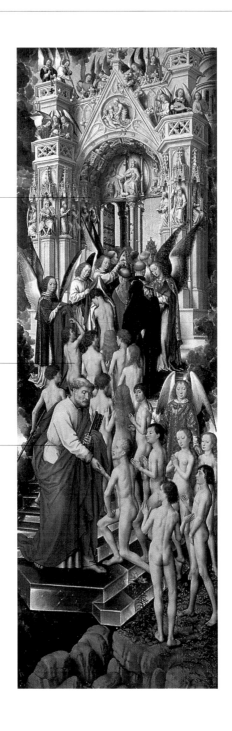

La imagen de la Jerusalén celestial es lo que da ocasión para representar la entrada del Paraíso como una gran puerta, que aquí recuerda la de una importante catedral, sobre la que hay ángeles músicos tocando.

De acuerdo con el texto del Apocalipsis 22, 14, los ángeles que ayudan a san Pedro entregan a los elegidos, que se agolpan ante la entrada del Paraíso, las túnicas lavadas para entrar por las puertas de la Ciudad.

San Pedro, guardián del Paraíso, recibe a los elegidos en los primeros peldaños de una escalera de cristal dándoles la mano en señal de bienvenida.

▶ Hans Memling,
La puerta del Paraíso,
detalle del *Juicio universal*,
h. 1472, Muzeum Narodowe,
Gdansk.

Anciano sentado que tiene sobre las rodillas, o en un extremo de su capa, a uno o más niños. En algunos casos, los niños se agarran a sus piernas con un gesto muy familiar.

Seno de Abraham

A partir de la parábola evangélica del pobre Lázaro (Lucas 16, 19-21), desde la Antigüedad hasta la Edad Media se intenta dar una definición más clara de seno de Abraham, que, de lugar del Más Allá de valor inferior al Paraíso (Teruliano II-III d. C.), pasa a ser colocado en la parte superior del Infierno (Petrus Comestor, finales del siglo XII). Por último, gracias a santo Tomás de Aquino, se convierte en el lugar de la recompensa suprema en el que las almas acceden a la visión beatífica, asimilable al Paraíso. La representación del seno de Abraham tiene su origen en Oriente en torno a principios del siglo X y poco antes del XI llega a Occidente, donde tiene una amplia difusión por toda Europa en tres direcciones distintas: puede formar parte de la representación de la parábola, aparecer vinculado a las imágenes del Juicio final o ser autónomo y estar desligado de un contexto escatológico. Entre los siglos XI y XIII es una de las soluciones más utilizadas para representar el reino de los cielos y, una vez totalmente asimilada a este, poco a poco desaparece. El amplio desarrollo de tal imagen, que muestra el Paraíso como reunión con una figura paterna, está vinculado al vago sentimiento de fraternidad e igualdad existente en la Edad Media.

Definición
Representación
particular del Paraíso

Fuentes bíblicas
Mateo 8, 11;
Lucas 16, 19-21

**Fuentes extrabíblicas y
literatura relacionada**
Macabeos 13, 17,
apócrifo

Difusión iconográfica
De origen oriental, desde
el siglo X hasta el XIII se
difunde también por
Occidente

◀ *Lázaro en el seno
de Abraham*, capitel,
h. 1125-1140, Sainte
Madeleine, Vézelay.

59

Seno de Abraham

En esta representación del seno de Abraham se hallan insertadas, para completar la imagen del Paraíso, las personificaciones de los cuatro ríos.

Las almas de los justos experimentan una especie de transformación: se vuelven pequeñas como niños y un ángel las conduce en brazos hasta el patriarca.

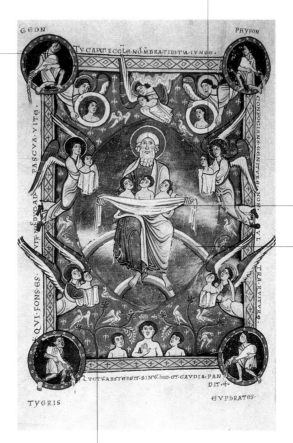

El anciano patriarca Abraham recoge en un amplio extremo de su capa, como si fuesen niños, las almas de los justos.

Abraham está sentado sobre la franja multicolor del arco iris, antiguo símbolo de la alianza entre Dios y los hombres.

▲ *Las almas conducidas al seno de Abraham*, Necrologio de Obermünster, 1177-1183, Hauptstaatsarvich, Munich.

La acogida en el seno de Abraham y la entrada en el Paraíso: se completa la representación con referencias iconográficas al Paraíso terrenal.

Ciudad fortificada y custodiada por los ángeles, en muchos casos de planta cuadrada, con doce puertas. Dentro de la ciudad puede estar representado un ángel con una pértica para medir y el Cordero Místico.

Jerusalén celestial

La imagen de la Jerusalén celestial corresponde a una representación particular de la prefiguración del Paraíso como ciudad celeste, que remite a la Jerusalén del Antiguo Testamento. Antes incluso de la visión descrita en el Apocalipsis, en las epístolas san Pablo habla tres veces de la ciudad de arriba, de la Jerusalén celestial, ciudad futura. La descripción precisa de la ciudad que hace san Juan en el Apocalipsis es sin duda lo que contribuye a la existencia de una definición iconográfica de este tema. La difusión y el desarrollo de esta imagen van desde el siglo III hasta poco más del XIV, y no solo invaden las artes figurativas tradicionales —en frescos, códices miniados y esculturas de capiteles, puertas y sarcófagos—, sino que se extienden también a las artes aplicadas, en particular la orfebrería, que produce candelabros, arañas, turíbulos y tapices hasta condicionar la arquitectura en la definición de las plantas de las iglesias. Así pues, la imagen se puede encontrar en ciclos de ilustraciones del libro del Apocalipsis, donde es más fácil que siga su descripción detallada y sea, por lo tanto, una ciudad cuadrada con murallas almenadas y torres, doce puertas y piedras preciosas, aunque también puede ser una representación autónoma.

Definición
Representación
particular del Paraíso

Fuentes bíblicas
Gálatas 4, 24-26;
Hebreos 12, 22-24;
13, 14; Apocalipsis
21, 10-14

**Fuentes extrabíblicas y
literatura relacionada**
Isidoro de Sevilla,
Etimologías; san
Agustín, *Ciudad de Dios*

Difusión iconográfica
Desde el período
paleocristiano hasta
la Edad Media

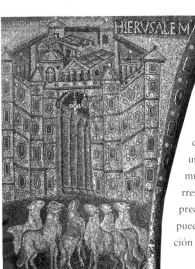

◀ *Jerusalén celestial*,
mosaico, siglo V,
Santa Maria Maggiore,
Roma.

*En cada uno de los cuatro lados
de las murallas, hay tres puertas
sin batientes, por cada una de las
cuales se asoma un ángel custodio.
Sobre ellas figuran escritos los
nombres de las doce tribus de
Israel y de los doce apóstoles.*

*En las murallas hay repartidas
dieciocho torrecillas que presentan
una piedra preciosa en la cúspide,
de acuerdo con la descripción
que se hace en el Apocalipsis.*

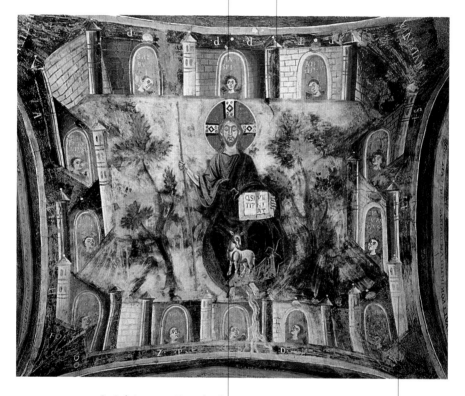

*Según la interpretación medieval,
Cristo sustituye al Ángel del
Apocalipsis y, por lo tanto, es
representado dentro de la ciudad, con
una caña para medir las murallas;
a sus pies está el Cordero Místico,
y de la esfera sobre la que está
sentado fluye la fuente de la vida.*

*Las cuatro torres angulares, junto
a las que están escritos los nombres
de las cuatro virtudes cardinales
—prudencia, justicia, fortaleza y
templanza— constituyen la base
de la construcción.*

▲ *Jerusalén celestial*,
siglo XI, San Pietro al Monte,
Civate.

El cielo más alto, donde se encuentra Dios con los ángeles y los bienaventurados, se representa como una fuente de intensa luz. Las imágenes medievales muestran círculos concéntricos.

Empíreo

La concepción de un cielo que está por encima de todos los cielos de la cosmología aristotélica y tolemaica se desarrolla y se establece en el siglo III, cuando las obras de Aristóteles y Tolomeo pueden ser leídas y conocidas directamente. Sin embargo, pensadores cristianos habían elaborado hacía tiempo un pensamiento que concebía un cielo privado de movimiento sobre todos los cielos. La escolástica en particular, con la intervención de santo Tomás de Aquino, llega a la síntesis de teorías antiguas y de la religión cristiana. Él añade al modelo aristotélico-tolemeico una décima esfera, el Empíreo, donde reside Dios, mientras que en cada una de las otras esferas tienen su sede los ángeles, de grado cada vez más elevado a medida que se acercan al décimo cielo. Después de santo Tomás, Dante define el Empíreo, en el tercer canto de la *Comedia*, como una «blanquísima rosa». Estas descripciones han condicionado relativamente la iconografía del Paraíso: el Empíreo adquiere las características de un cielo particularmente luminoso, en el que solo en la Edad Media se realiza una descripción precisa de los círculos concéntricos donde se encuentran las diversas categorías de bienaventurados y de ángeles.

Nombre
Del griego *empyrios*, inflamado

Definición
En el pensamiento medieval, es el espacio infinito e inmóvil más cercano a Dios, por encima de los cielos, inflamado por la luz divina, donde los ángeles y los bienaventurados gozan de Su presencia

Lugar
Sobre los cielos

Literatura relacionada
Basilio; Isidoro de Sevilla; Beda el Venerable; Valafrido Strabone; Roberto Grossatesta y Giovanni Sacrobosco; Michele Scoto; Alberto Magno; Tomás de Aquino; Dante Alighieri

Características
Nace en el intento de relacionar las visiones cosmológicas aristotélica y tolemaica con el pensamiento cristiano

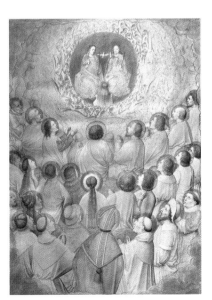

◄ *Paraíso*, miniatura del Breviario Grimani, 1500-1510, Biblioteca Marciana, Venecia.

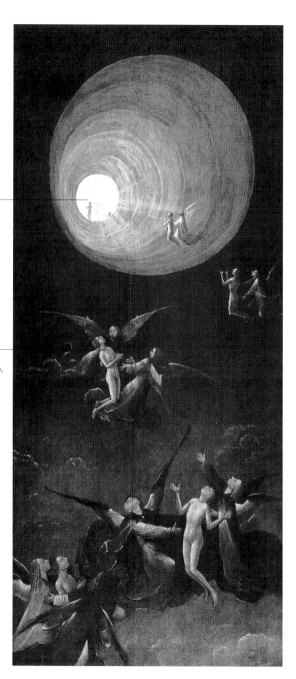

El Empíreo se caracteriza
por una potente fuente de luz
al fondo de un cono de sombra,
como señal de la presencia divina,
inflamada de amor.

Los ángeles acompañan a las almas
de los elegidos, destinados al Paraíso,
en el viaje hacia el último cielo.

▶ El Bosco, *Ascensión
al Empíreo*, 1500-1504,
Palacio Ducal, Venecia.

*Cristo redentor desciende
del Empíreo para dirigirse
al encuentro de su madre,
que ha ascendido al cielo.*

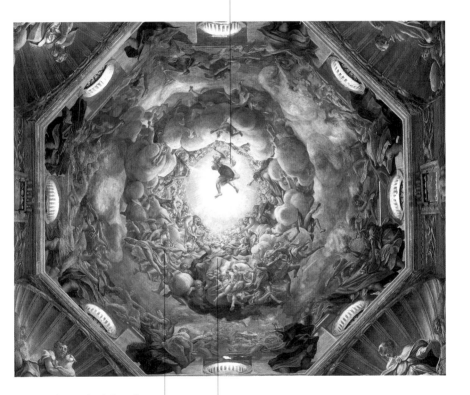

*En los círculos de los cielos que
preceden al cielo más alto, ángeles
músicos acompañan la Asunción
de María, a quien un grupo de
querubines empuja entre las nubes.*

▲ Correggio, *Asunción
de la Virgen*, 1520-1523,
catedral de Parma.

*María es sostenida por los ángeles
mientras atraviesa los círculos y los
nueve cielos donde moran los ángeles
y los bienaventurados, entre los que
se reconoce a los santos. La Virgen,
nueva Eva, es representada junto a la
progenitora para indicar la Redención.*

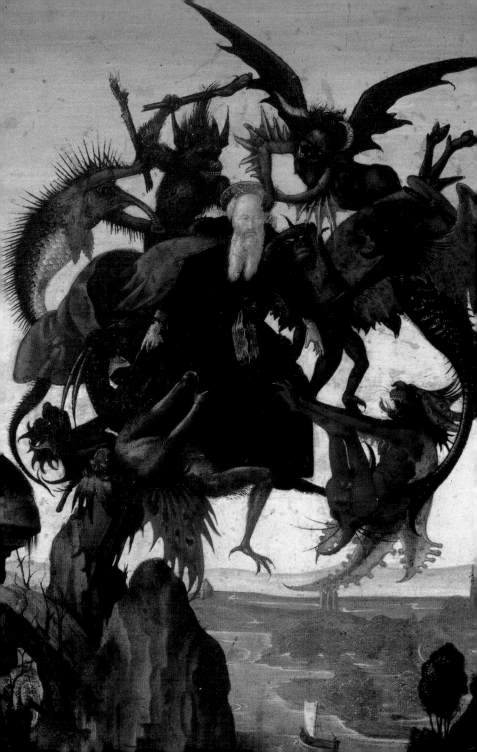

El camino del mal

◄ Taller de Domenico Ghirlandaio,
*Las tentaciones de san Antonio
atormentado por los demonios*,
h. 1490, colección privada,
Gran Bretaña.

Representados con más frecuencia como actitudes humanas que en forma de alegoría y generalmente juntos, en diferentes grupos o en sucesión.

Los siete pecados capitales

Definición
Soberbia, avaricia,
lujuria, ira, gula,
envidia y pereza;
los siete pecados origen
de todos los demás

Fuentes bíblicas
1 Juan 2, 16, en
referencia a Génesis 3, 6

Literatura relacionada
San Juan Casiano,
Conlatio, 5, 2; san
Gregorio Magno,
Moralia in Iob, 31, 45, 87

Difusión iconográfica
En el transcurso de
la Edad Media,
son castigados en las
representaciones del
Infierno, mientras que
entre los siglos XV y XVI
hay representaciones
autónomas

La definición de los siete pecados capitales se realizó en el transcurso de la Edad Media, principalmente gracias a la contribución del monje Juan Casiano, entre los siglos IV y V, y de Gregorio Magno en el siglo VI. El punto de partida debió de ser la primera carta de san Juan, que probablemente tenía en mente los hechos descritos en el libro del Génesis sobre el pecado original cuando escribió: «Todo lo que hay en el mundo, concupiscencia de la carne, concupiscencia de los ojos y soberbia de la vida, no viene del Padre». Se define «concupiscencia» como la consecuencia del pecado original, queriendo indicar con este término el amor desaforado por uno mismo, por las cosas y por las criaturas. Sobre la base de esta doctrina, se identificaron siete vicios llamados «capitales», pues se los consideraba el origen de todos los pecados en los que puede caer el hombre. De la concupiscencia de la carne, derivan la lujuria y el exceso, de la concupiscencia de los ojos, la avaricia, y de la concupiscencia del espíritu (que Juan llama soberbia de la vida), la vanagloria, la pereza, la envidia y la ira. En la Edad Media se consideró la soberbia el peor de los siete pecados, y a este siguieron los otros seis definitivamente establecidos: avaricia, lujuria, ira, gula, envidia y pereza.

► El Bosco, *Los siete pecados capitales*, 1475-1480, Prado, Madrid.

Los siete pecados capitales

Cristo, flanqueado por dos ángeles
reconocibles como Miguel, con
la espada, y Gabriel, con la rama
de lirio, lanza flechas contra los
pecados capitales.

La Virgen de la Misericordia,
con el manto abierto, protege
a los fieles de los dardos de la ira
divina; este gesto podría derivar de
una visión narrada en la vida
de santo Domingo de Jacobo de
Vorágine, donde María sí logra
detener a Cristo.

La envidia es
alcanzada por
una flecha en
los ojos, puesto
que deriva de la
concupiscencia
de los ojos.

La lujuria es
alcanzada
mientras se
retira a su
hornacina.

Las
personificaciones
de la avaricia
y la pereza ya
han caído,
alcanzadas
por las flechas
que lanza Jesús;
la pereza, en
una actitud
de indolencia
total, parece
dormida.

La gula, herida
en el estómago,
todavía tiene
un plato en la
mano.

La ira,
que genera
violencia, está
representada
blandiendo
un puñal.

▲ Virgen de la Misericordia,
h. 1450, palacio episcopal
de Teruel.

La soberbia, el peor de los pecados capitales,
está sentada en un trono y es alcanzada
en el pecho. La figura está apartada para
situarla en diagonal respecto a la imagen
de Cristo y no romper la simetría de la
estructura de los otros seis pecados.

69

Los siete pecados capitales

En la escena de la muerte se ve a un sacerdote y varios parientes alrededor del lecho del moribundo, un ángel y un demonio acechando en la cabecera y, detrás de la puerta, la figura de la muerte.

La gula: la voracidad y la insaciabilidad ante la comida.

La corrupción de un juez, que escucha a un litigante al tiempo que acepta dinero del contrario, representa la avaricia.

La envidia es comparada con un pesado fardo. En la escena parece que se quiera aludir también a la maledicencia que provoca.

El tondo con el Infierno es típico del estilo del imaginario del artista, con pequeños monstruos y diablos que acosan a los condenados.

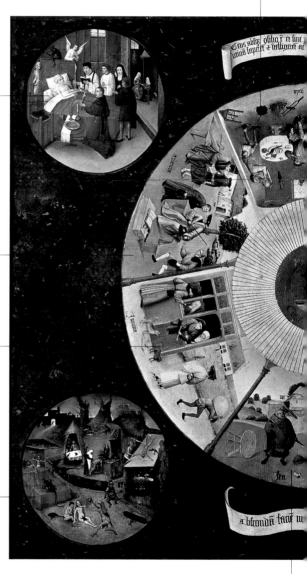

▲ El Bosco, *Los siete pecados capitales,* 1475-1480, Prado, Madrid.

La ira desencadena violencia en un insólito duelo en el que toda arma parece válida.

La pereza está
representada por
personas durmiendo.

La escena del Juicio
final es más bien la de
la resurrección de la
carne: Cristo en el
cielo, sobre un globo
terráqueo, y los
cuerpos saliendo
de los sepulcros
mientras los ángeles
tocan la trompeta.

El abandono
disoluto a los
placeres de la carne
es preparado en
una tienda montada
al aire libre.

En el centro de
la pupila del ojo,
«espejo del alma»,
que se encuentra en
el centro de las siete
representaciones de
los pecados capitales,
está la imagen de
Cristo resucitado
y la advertencia
«Cave, cave,
dominus videt»
(¡Cuidado,
el Señor te ve!).

Los salvados,
protegidos por san
Miguel, llegan a la
puerta del Paraíso,
donde los recibe
san Pedro entre
ángeles músicos.

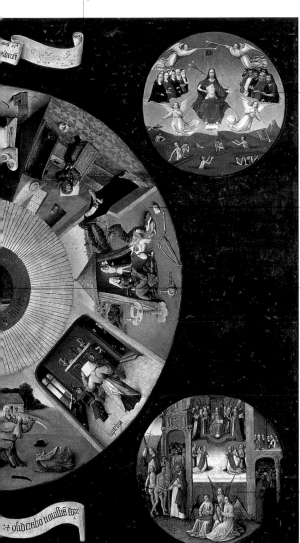

Según el modelo iconográfico
más tradicional, la soberbia es
una mujer que se mira al espejo.

Una barca que parece navegar sin rumbo, desmesuradamente cargada de figuras extrañas, caracterizadas por su pertenencia social y en actitud abiertamente desenfrenada.

Nave de los locos

Literatura relacionada
La nave de los locos,
escrita por Sebastian
Brandt en 1494

Características
Representación
satírica de los vicios
de la sociedad

Difusión iconográfica
A raíz de la publicación
del texto, se produjo
una notable expansión
a finales del siglo XV y
en el XVI, pero hubo
escasas muestras en
los siglos siguientes

La representación de la Nave de los locos depende directamente de la obra satírica publicada en Estrasburgo en 1494 por Sebastian Brandt, humanista de una corriente pesimista que no confía en absoluto en la posibilidad de cambio del género humano. A lo largo de ciento diez poemas escritos en octosílabos pareados, que se convirtieron en ciento doce en la segunda edición, se desarrolla una alegoría que penetra en los vicios de la sociedad de la época, basándose en tradiciones de mitos y leyendas y en proverbios extraídos de la Biblia y cuyo objeto, según la intención del autor, es ofrecer un retrato de los hombres y sus locuras en el que todo el mundo podrá reconocerse. Así pues, en la obra no falta un propósito moral, tal como se declara: «Está loco aquel que no quiere tener fe en el libro de nuestra salvación». Mediante una violenta sátira, se atacan los diferentes tipos de locura, cada uno representado por uno de los numerosos locos que se dirigen al país de la locura en la nave, dirigida por Venus. El gran éxito de la obra, escrita en alsaciano, llevó a realizar numerosas traducciones a otras lenguas, incluido el latín. Semejante éxito supuso también el nacimiento de tipos iconográficos, al principio estrechamente vinculados a la ilustración del texto (se habla, para la primera edición, del joven Durero) y más tarde autónomos.

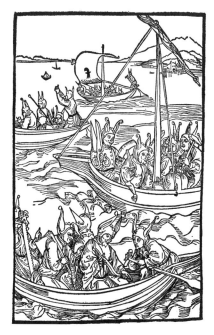

► Alberto Durero, ilustración de *La nave de los locos*, de Sebastian Brandt, 1494.

El paisaje marino de fondo está bañado por la luz dorada del alba, que remite, silenciosa, a la eterna belleza del mundo todavía sin contaminar por la presencia de la locura.

En el preciso análisis de su tiempo, Brandt habla también del avance del islam, cuestión recogida por el Bosco y tal vez entendida como un nuevo poder que conquistará a los que no siguen los preceptos religiosos cristianos.

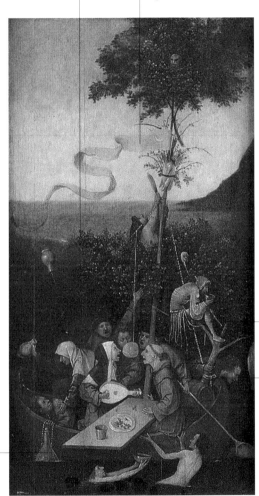

La navegación es al mismo tiempo símbolo del aislamiento y de la purificación, preludio del internamiento y rito misterioso atribuido a antiguas magias y cábalas que en la Edad Media acompañaban constantemente la imagen del loco.

Entre los locos aparece aislado el loco «reconocido»: el juglar podía decir cualquier cosa, pues a veces se le consideraba poseedor de un conocimiento oscuro o prohibido, capaz de ver realidades superiores.

La sátira de Brandt no perdona ninguna categoría. Naturalmente, se percibe con fuerza la crítica a la Iglesia con un sentido todavía absolutamente medieval, preludio del siglo de la Reforma.

▲ El Bosco, *La nave de los locos*, 1490-1500, Louvre, París.

Figura diabólica que normalmente se ensaña con un santo; en algunos casos, se presenta bajo falsas apariencias, a menudo con aspecto de mujer, o es representado mediante elementos simbólicos.

Diablo tentador

Definición
El diablo que tienta al hombre a cometer el mal

Fuentes bíblicas
Génesis 3; Mateo 4, 3-10; Lucas 4, 3-13

Literatura relacionada
Leyenda dorada

Difusión iconográfica
De amplia difusión entre la Edad Media y el siglo XVI

La primera causa de la inclinación al mal es la tentación diabólica. Tal concepto está muy claro desde el punto de vista doctrinal y teológico desde los tiempos más antiguos, desde el relato del libro del Génesis, donde se narra la caída del hombre y la expulsión del Paraíso terrenal como primera consecuencia del pecado original, acaecida tras una añagaza del diablo, que había tentado a Eva. En el transcurso de la Edad Media, debido a la necesidad de hacer visible la presencia diabólica en la vida del hombre, jamás a salvo de las tentaciones (recordando que el propio Cristo había sido tentado), pintores, miniaturistas y escultores crearon las imágenes artísticas más fantasiosas que se pueden concebir, todas surgidas espontáneamente de almas que se creían inevitablemente expuestas a semejante peligro. No es raro reconocer en las decoraciones de puertas, lunetas, capiteles y ménsulas de este período figuras monstruosas, incluso «diabólicas», que representan el ensañamiento del demonio tentador y de sus ayudantes. Con el tiempo, la representación circunscribió la tentación a episodios concretos, acaecidos en la vida de determinados santos a los que se invocaba de modo particular precisamente porque habían sufrido y superado tremendas insidias y tentaciones.

▶ *Las tentaciones de san Benito*, capitel, 1125-1140, Sainte Madeleine, Vézelay.

Al fondo de la escena se distinguen los ojos de un demonio que parece supervisar la maniobra para distraer al santo de la ascesis y de la oración.

Un demonio con cuernos y alas de murciélago: de todas las figuras diabólicas que tientan a san Antonio y se ensañan con él, es la que más se acerca a la idea habitual.

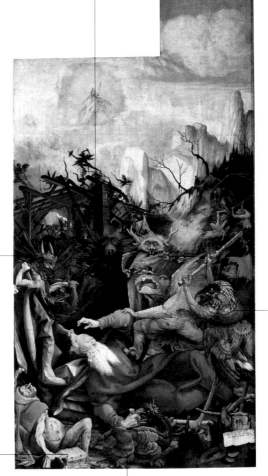

El enorme pájaro armado con un palo no sale directamente de la fantasía de Grünewald, sino de la interpretación que hace el pintor de los bestiarios medievales.

El libro de las Sagradas Escrituras es la fuerza que ayuda a combatir las tentaciones; por eso, un demonio con aspecto de duende malo trata de quitárselo al santo.

▲ Matthias Grünewald, *Las tentaciones de san Antonio*, 1512-1516, Musée d'Unterlinden, Colmar.

El pequeño monstruo que clava los dientes en la mano del santo eremita es un basilisco con cuerpo de gallo, pese a tener cuatro patas y no ser mitad serpiente: en el siglo XVI, la imagen de ese animal fantástico cambia sensiblemente de la que tenía en la época medieval.

Antonio, sorprendido por
las insidiosas imágenes de las
diferentes tentaciones, dirige
la mirada al cielo buscando
refugio en la inspiración divina.

La tentación de la carne suele
representarse como una mujer
joven, con frecuencia medio
desvestida o totalmente desnuda.

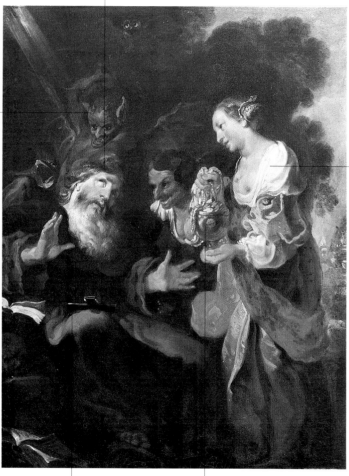

La cruz, imagen del
Sacrificio redentor
de Cristo, es, junto
con el texto sagrado,
un indicador de la
capacidad de resistencia
en todas las figuras
de santos tentados
por el demonio.

El demonio tentador
lleva a cabo su malvada
obra a escondidas;
aparece por la espalda
de la víctima con su
disfraz más antiguo:
el de serpiente.

La riqueza lleva consigo el deseo
de poder, la avaricia y la vanagloria,
pecados ligados a la concupiscencia
de los ojos y del espíritu.

Probablemente hay un propósito didáctico en la representación de la música, al querer poner en guardia contra los placeres de la vida que pueden debilitar y volver vulnerables a las insidias del demonio.

Después de las fantasiosas imágenes de demonios, la mujer es la representación más frecuente de la tentación en su aspecto de tentación de la carne.

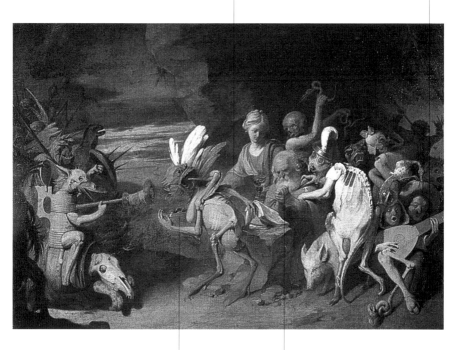

El demonio, más que monstruoso, resulta casi ridículo: parece alejarse con un jarrón lleno de monedas, pero al mismo tiempo le arrebata a san Antonio lo que le da fuerza, el libro de las Sagradas Escrituras.

El anciano santo, rodeado por las visiones tentadoras, junta las manos en señal de plegaria, la primera arma del cristiano contra el demonio.

◄ Johann Liss, *Las tentaciones de san Antonio*, h. 1620, Wallraf-Richartz-Museum, Colonia.

▲ David Ryckaert III, *Las tentaciones de san Antonio*, 1650, Palacio Pitti, Galería Palatina, Florencia.

En el tema del pacto como «contrato» entre el demonio y el hombre existe una laguna iconográfica que llenan los episodios de Fausto.

Pacto con el diablo

Definición
Sumisión voluntaria
al diablo

Época
Siglo XVI

Literatura relacionada
J. Spies, *Historia del doctor Fausto, conocidísimo mago y nigromante*; C. Marlowe, *La trágica historia del doctor Fausto*; W. Goethe, *Fausto*

Características
Representación de las vicisitudes de Fausto, que vendió su alma al diablo

Difusión iconográfica
Escasa iconografía, limitada a la ilustración de las obras literarias inspiradas en la leyenda de Fausto

El personaje más conocido que supuestamente vendió su alma al diablo y que nos ha sido legado por la historia, la leyenda y, más tarde, la literatura se llamaba Georg, o Johann, Faust. Nació en torno a 1480 en Knittlingen, era maestro y andaba de aquí para allá sin tener una residencia fija. Cuándo y cómo firmó el pacto con el diablo es algo que no se sabe, pero, después de haber sido maestro, fue mago, médico y barbero, y prestó sus servicios como consejero de varias cortes. Hacía muchos trucos de magia que no siempre eran apreciados, y a menudo lo expulsaban de una u otra ciudad acusado de pederastia y sodomía. Dada la mala fama que lo precedía, tuvo que recurrir cada vez con más frecuencia a la solución de ocultarse bajo un nombre falso para poder regresar a las ciudades donde el verdadero iba unido a horrendos delitos. Todas sus acciones se comentaban, y los hechos relacionados con él se convirtieron en leyenda antes incluso de su muerte, hacia 1540. Al poco, se publicó un primer libro que narraba la historia de este científico profundamente insatisfecho de los límites del saber humano, que, a cambio de alcanzar los máximos conocimientos y poseerlo todo —amor, juventud y dominio de todos los secretos de la vida—, vendió su alma al diablo. Este, sin embargo, le reservó un horrible final.

▶ Frontispicio grabado de *The Tragicall Historie of the Life and Dead of Doctor Faustus*, Londres, 1631.

La figura de Fausto es la del hombre
entregado al estudio, que decide llevar
más allá su investigación y, utilizando
toda clase de medios, acceder al
conocimiento de las cosas secretas
de la vida incluso a costa de sellar
un pacto con el diablo.

La aparición del disco luminoso indica
un importante momento de revelación,
cuyo significado completo permanece
oculto puesto que solo se distinguen
las cuatro cifras centrales: INRI, en
referencia a la Pasión de Cristo.

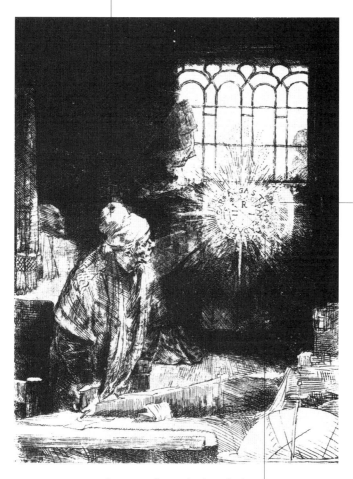

Aparece una forma misteriosa y luminosa
que, concebida en perspectiva, sería
circular, probablemente en referencia
a la piedra filosofal de los alquimistas,
caracterizada por ser luminosa
y aproximarse a formas circulares.

▲ Rembrandt,
Fausto, 1652, aguafuerte,
punta seca y buril.

Dos personajes principales, uno de los cuales es presa de convulsiones, mientras que el otro, dando la bendición o con el aspersorio, lo libera de la posesión.

Posesión diabólica y exorcismo

Nombre
Exorcismo deriva del griego *esorkismos*, que significa «conjuro»

Definición
El exorcismo es la acción que libera con autoridad de la posesión del Maligno

Fuentes bíblicas
Marcos 1, 25 y ss.; 3, 15; 6, 7-13; 16, 17

Literatura relacionada
Abundantes referencias en los Evangelios apócrifos y en las vidas de los santos de diversas fuentes

Difusión iconográfica
Imagen repetida en las narraciones de la vida de Cristo y de las historias de los santos

▶ Gentile da Fabriano y Niccolò di Pietro, *San Benito exorciza a un monje*, 1415-1420, Uffizi, Florencia.

El fenómeno de la posesión diabólica y del exorcismo que sirve para anularlo y liberar al poseído es descrito en diversos pasajes del Evangelio, en particular en el de Marco. Actualmente, por posesión se entiende a un demonio encarnado en el poseído, cosa que puede suceder por voluntad propia o a causa de un maleficio o de la consagración al diablo por parte de padres pertenecientes a sectas satánicas. En las representaciones que presenta la historia del arte sobre historias de exorcismos, es muy raro enterarse de las razones de la posesión a través de indicaciones iconográficas, mientras que con frecuencia se ponen de relieve dos elementos de la narración: el estado de extravío del poseído y la firmeza del que practica el exorcismo para liberarlo. La firmeza y la autoridad propias de Cristo cuando practica exorcismos y expulsa demonios se convierte en una característica típica de todos los santos que le han seguido. Pero mientras que Jesús empleaba su autoridad, la fuerza de su palabra y, podemos suponer, un gesto autoritario, según lo que nos ha transmitido la iconografía, los santos también han hecho uso de instrumentos como el aspersorio con agua bendita. Con todo, la imagen del demonio que abandona el cuerpo del poseído saliendo por su boca es una constante.

El pequeño ser monstruoso, peludo, con alas de murciélago, cuernos, larga cola y garras es la imagen del demonio que abandona el cuerpo de la mujer poseída.

San Pedro practica el exorcismo impartiendo la bendición a la mujer y rociándola con agua bendita, asistido por un cofrade aterrado que tiene a su espalda un cubo con el agua.

La mujer poseída demuestra tener una extraordinaria e incontrolable fuerza; por eso a duras penas pueden sujetarla dos fornidos jóvenes.

▲ Antonio Vivarini, San Pedro mártir exorciza a una mujer poseída por el demonio, 1440-1450, Art Institute, Chicago.

San Pedro mártir de Verona, de la orden de los dominicos, lleva hábito blanco y encima una capa negra porque se encuentra fuera del convento.

Representaciones de procesos, a menudo al aire libre, donde se ve a religiosos entre los jueces; en las inmediaciones puede haber hogueras o instrumentos de tortura.

Inquisición

Nombre
De «inquirir», es decir, indagar

Definición
Tribunal eclesiástico instituido para descubrir y castigar a los herejes

Lugar
Europa

Época
Edad Media, resurgimiento en los siglos XV y XVI, y fin en el siglo XIX

Difusión iconográfica
Las representaciones iconográficas relacionadas con la Inquisición pueden hacer referencia al período medieval en toda Europa o a la España del siglo XV al XIX

A causa de la extensión de las herejías, que desestabilizaban tanto el mundo religioso como el ordenamiento social y político, en la Edad Media tomó forma la Inquisición, con objeto de acabar con ellas principalmente por medio de la predicación. Por disposición del papa Lucio III, se obligó a todos los obispos a visitar su diócesis dos veces al año en busca de los herejes. Siguieron las disposiciones del papa Inocencio III, que invitó a los cistercienses a predicar y a discutir públicamente con los herejes. Finalmente, la constitución *Excommunicamus* del papa Gregorio IX nombró a los primeros inquisidores permanentes. Esta fase finalizó en torno al siglo XV. En el siglo siguiente se produjo un resurgimiento a causa de las nuevas herejías, que desembocaron en la reforma protestante; por eso, el papa Pablo III reorganizó el sistema inquisitorial medieval con la institución del Santo Oficio, reformado en tiempos recientes y transformado por el papa Pablo VI en Sagrada Congregación para la Doctrina de la Fe. La Inquisición española, en cambio, fue creada por los Reyes Católicos en 1481 para perseguir a los herejes en Sevilla, desarrolló una intensa actividad que declinó entre los siglos XVII y XVIII y fue definitivamente abolida en 1834.

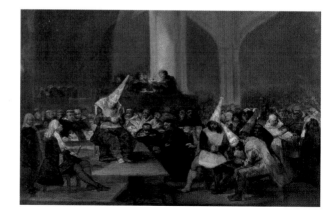

▶ Francisco de Goya, *Tribunal de Inquisición*, 1815-1819, Academia de San Fernando, Madrid.

San Domingo de Guzmán, reconocible
por el hábito blanco dominico con
capa negra y por el lirio, símbolo de
virginidad y pureza, fue escogido para
acabar con la herejía en la ciudad
de Albi, en el sur de Francia.

Quien renuncia
públicamente
a la herejía es
perdonado: un
fraile dominico
acompaña de
la mano a
Raimundo el
albigense para
que se retracte
ante los jueces.

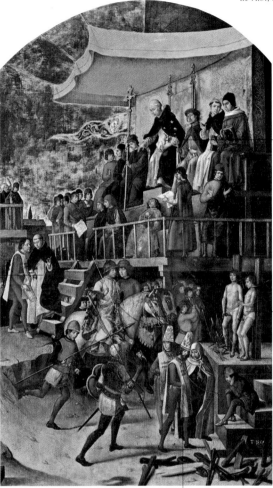

Los herejes
que no se han
retractado son
condenados
a la hoguera.

▲ Pedro Berruguete,
*Auto de fe presidido por
santo Domingo de Guzmán,*
h. 1495, Prado, Madrid.

A los herejes procesados se les obliga
a exhibirse con un gorro cónico
y alto y una especie de hábito con
un cartel donde pone su nombre.
Si llevan un dogal al cuello significa
que son adúlteros.

*La tortura o, en casos extremos,
la entrega al brazo secular, que
significaba la muerte para el condenado,
fueron prácticas aisladas en la acción
del tribunal de la Inquisición.*

*Un sacerdote asiste a los penitentes
en el acto público del auto de fe,
la lectura de la sentencia del tribunal
de la Inquisición.*

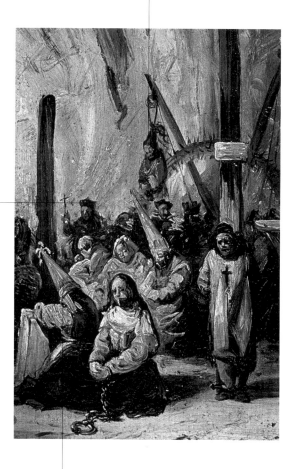

▲ Eugenio Lucas Velázquez,
Escena de Inquisición (detalle),
1851, Louvre, París.

*Los artistas del siglo XIX
exageraron las dimensiones
del gorro de punta hasta
convertirlo en un altísimo cono.*

El diablo es representado según la imagen tradicional o disfrazado, aunque suele haber un detalle que lo delata, como la cola, las alas de murciélago, las garras o los cuernos.

Disfraces y engaños diabólicos

Las intervenciones del demonio en la vida de los hombres, que con gran frecuencia se han traducido en imágenes con intención didáctica, por lo general se refieren a historias de la vida de los santos, atacados por el mal y el propio diablo durante toda su existencia. En la Edad Media se produce una vasta literatura que dedica espacio a las «provocaciones» del diablo, a los trucos y engaños realizados contra santos y que en gran parte se puede rastrear en la *Leyenda dorada*, aunque también en leyendas autónomas. La finalidad era poner en guardia a los hombres de las insidias diabólicas, incluso de las que podían parecer más inocuas, y recordar que el señor del mal está siempre al acecho. Así pues, los artistas no hicieron sino ilustrar las narraciones hagiográficas más difundidas, desenmascarando el engaño. Por eso, si a primera vista uno está convencido de ver representada a una joven pidiendo hospitalidad a un monje, enseguida se dará cuenta de que se trata de una insidia del Tentador, pues bajo el vestido de la mujer asoman claramente unas patas provistas de largas garras. Pero, además, el demonio también se muestra terriblemente provocador; por ejemplo, rompe la campanilla que tocaba el monje para avisar a san Benito, en su retiro, de que había llegado la comida, y de este modo lo deja en ayunas varios días.

Definición
Indica la necesidad del demonio de presentarse siempre con engaños

Literatura relacionada
Leyenda dorada

Características
La presencia oculta del demonio

Difusión iconográfica
Especialmente difundido durante toda la Edad Media y a principios del Renacimiento

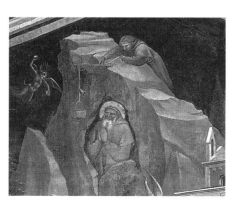

◀ Taddeo Gaddi, *Un ángel ordena a un monje llevar la comida a san Benito*, 1333, refectorio de Santa Cruz, Florencia.

Aparición de san Nicolás, invocado por el padre del niño estrangulado: el santo interviene para salvar a este último.

El diablo, disfrazado de peregrino, con gorro, esclavina, hábito largo (sin duda para ocultar su aspecto) y bordón, tiende una trampa al niño, quien, al ver alejarse al falso peregrino que había llamado a la puerta, lo sigue para darle la limosna.

Según el relato de la Leyenda dorada, un hombre celebraba solemnemente todos los años con un banquete, en cumplimiento de la voluntad de su hijo, la fiesta de san Nicolás.

El falso peregrino con alas de murciélago y patas provistas de largas garras estrangula al niño, al que ha hecho alejarse de su casa con engaños.

▲ Ambrogio Lorenzetti,
Vida de san Nicolás, san Nicolás resucita a un niño, principios
del siglo XIII, Uffizi, Florencia.

El artista pinta el cuerpo sin vida del niño que yace en el lecho y después, en rápida sucesión, al mismo niño resucitado dirigiéndose a san Nicolás, que ha obrado el milagro.

El monje, que vive aislado en una gruta, parece dejarse engañar por el agradable y plácido aspecto de la mujer, sin percatarse de la tentación diabólica que se oculta bajo tal imagen.

El diablo, bajo la apariencia de una mujer con ropas de peregrina y bastón, pide hospitalidad a un monje eremita.

El artista pone en guardia de las apariencias y muestra, bajo el hábito de la mujer, las largas garras de las patas del diablo tentador.

▲ Buonamico Buffalmacco, *El diablo tentador con vestiduras femeninas*, detalle de *La Tebaida*, 1340-1350, Camposanto, Pisa.

San Pedro, con la hostia consagrada, hace que el diablo se dé a la fuga, tras haberse aparecido este ante un grupo de herejes fingiendo ser la Virgen con el Niño: «¡Si de verdad eres la Madre de Dios, póstrate y adora a tu Hijo!».

Uno de los presentes huye aterrorizado al descubrir quién se escondía bajo la aparición de la Virgen; quizá se trata del autorretrato del pintor.

La aparición diabólica es desenmascarada: asoman cuernos y expresiones malignas, aunque no se ven las patas de cabra que describe Tommaso Agni da Lentini (siglo XIII) en la Leyenda de san Pedro.

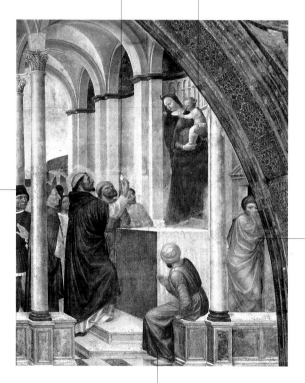

El que huye escondiendo la cara podría ser el nigromante que había evocado la aparición diabólica para el grupo de herejes.

El hombre que está de espaldas, asustado y atónito, quizá es el que había invitado a san Pedro a participar en el encuentro de oración dirigido por el nigromante.

▲ Vincenzo Foppa, *Historia de san Pedro mártir. San Pedro desenmascara a la falsa Virgen*, 1462-1468, capilla Portinari, basílica de Sant'Eustorgio, Milán.

Gatos, ranas o sapos, serpientes, monos, moscas, cabras y escorpiones, además de saltamontes y gusanos, incluidos en imágenes de iconografía cristiana o representaciones alegóricas.

Animales demoníacos

Aludir por medio de animales al mal, al diablo, es un recurso antiquísimo en la historia del arte. Pasado el período paleocristiano, en el que no se encuentran ejemplos significativos, en la Edad Media se realizan, recuperando a san Melitón (siglo II), multitud de combinaciones entre el demonio y los animales del bestiario imaginario y del bestiario cotidiano, combinaciones basadas en la relectura de pasajes bíblicos hecha por los escritores cristianos del primer milenio, como Isidoro de Sevilla, Beda el Venerable, Gregorio Magno y Rabano Mauro, o en la revisión de autores clásicos, como por ejemplo Plinio el Viejo en la obra enciclopédica *Naturalis historia* (siglo I). El animal demoníaco puede ser una simple alusión al mal y a la inclinación al pecado, como por ejemplo el mono, que es comparado con el diablo pero no se lo considera explícitamente su símbolo, o el escorpión, que, como símbolo diabólico, podía referirse también a la tentación. A veces, en cambio, determinado animal puede ser la representación precisa del demonio, su encarnación. En las primeras imágenes que representan al demonio aparecen también osos, lobos y leones, que después cedieron el puesto a las imágenes más frecuentes del gato, la rana y la serpiente.

Definición
Animales escogidos como simbólicos o representativos del mal y del demonio

Fuentes bíblicas
Génesis 3; Isaías 35, 9

Literatura relacionada
Clavis Scripturae de san Melitón; Isidoro de Sevilla; Beda el Venerable; Gregorio Magno; Rabano Mauro; Plinio el Viejo

Difusión iconográfica
Muy vasta en la Edad Media y en el Renacimiento

◄ Cornelis Anthonisz, *Saint Crosspatch*, h. 1550.

Dios Padre, con las facciones de un anciano que está sobre las nubes, está dispuesto, al anunciar la Encarnación, a «zambullirse» en el mundo para tomar cuerpo de hombre y compartir la condición humana.

Insólitamente respecto a la tradición italiana de este tema iconográfico, la figura de María está colocada de espaldas al ángel, por lo que se aprecian claramente su gesto y su expresión de turbación.

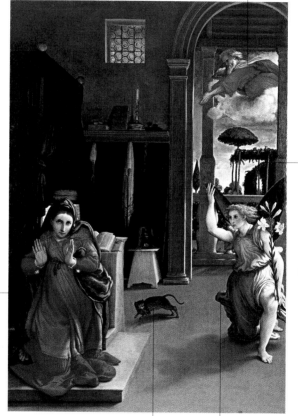

Al fondo, además de una puerta clasicista y una elegante balaustrada, se distingue un ordenado jardín a la italiana en clara alusión al hortus conclusus, símbolo de María, de su virginidad y del Paraíso.

El gato, que escapa de un salto al oír el mensaje que lleva el ángel, simboliza el mal ahuyentado gracias a la próxima Redención.

El ángel Gabriel, mensajero divino, habla mediante señas y gestos: la mano dirigida hacia arriba indica quién es El que lo ha enviado, y la postura de rodillas, el gran respeto que le debe a María; la rama de lirio florido es un homenaje a la Virgen y un signo de su pureza.

▲ Lorenzo Lotto,
Anunciación, 1534-1535,
Pinacoteca Civica, Recanati.

Jesús ha anunciado que uno de los doce lo traicionará: con un gesto, parece calmar la inútil discusión que esto ha provocado y señalar hacia Judas en respuesta a Juan, que le ha preguntado de quién se trata.

Los discípulos de Cristo se agitan en la discusión sobre quién será el traidor que acaba de anunciar Jesús.

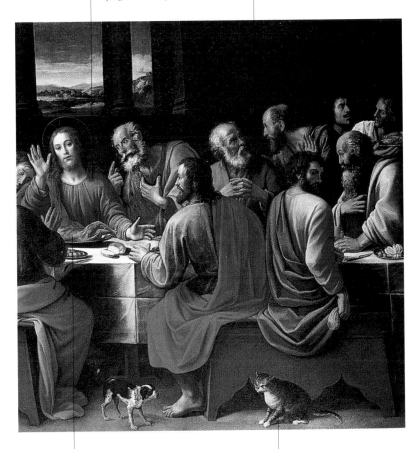

En la bandeja que está delante de Cristo, se reconoce un cordero: es la cena de la Pascua judía y, por lo tanto, elemento de descripción histórica, pero también prefiguración del inminente sacrificio de Jesús, el verdadero Cordero de Dios.

▲ Giuseppe Vermiglio,
La Última Cena (detalle), 1622,
Galería arzobispal, Milán.

Un gato está a punto de enfrentarse a un perro: es una alusión al mal, deliberadamente pintada bajo la figura de Judas, el traidor, reconocible por la bolsa de los denarios. El gato tiende la trampa al ratón, al igual que hace el diablo con las almas de los pecadores.

Una gran rana (la fuente es Apocalipsis 16, 13), que iconográficamente se cambia muchas veces por un sapo, arrastra las almas de los condenados entre las llamas del Infierno.

Un cuerpo parcialmente escamoso, con alas, pico puntiagudo y una tremenda cola que termina en forma de punta de flecha: es un monstruoso animal fantástico, entre el basilisco y el grifo, que muerde a los condenados y los pincha con la cola.

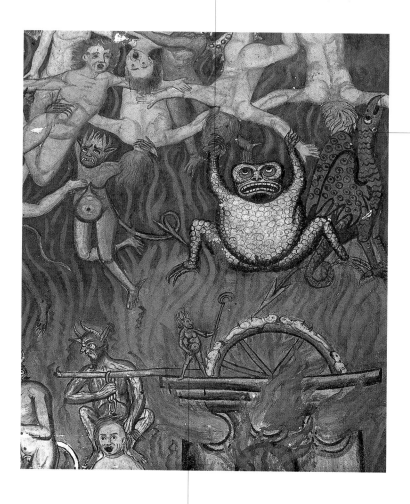

▲ Tadeo Escalante, *La pena del fuego infernal* (detalle), 1802, San Juan, Huaro (Perú).

Pequeño pero ferocísimo demonio, con dos pares de cuernos, que supervisa la tortura de pequeñas almas ensartadas en una rueda dentada.

El látigo alude a la fuerza del obispo
milanés en la lucha contra las herejías;
será su atributo tras la aparición
en la batalla de Parabiago, en la que,
armado con una fusta, alejó a las
tropas de los Visconti.

Dos platos de una balanza, símbolo
del pesado de las almas, del que se
encarga el arcángel Miguel, en el
momento del Juicio final.

Una pequeña alma,
llevada con sumo
cuidado sobre un
extremo de la capa
para no tocarla
con las manos, es
ofrecida a Jesús.

Un hombre en el suelo, derrotado,
como símbolo de Arrio, promotor
de la herejía contra la que luchó
san Ambrosio, y una mitra, gorro
obispal atributo de Ambrosio.

El sapo panza arriba es el animal
muerto, derrotado; aquí simboliza
al demonio contra el que ha
combatido san Miguel y al que
ha vuelto a expulsar al Infierno.

▲ Bartolomeo Suardi,
llamado el Bramantino,
La Virgen de las torres, h. 1518,
Pinacoteca Ambrosiana, Milán.

Animales demoníacos

La mosca, pequeño insecto molesto, tiene un significado negativo, demoníaco; representada sobre la pierna del Niño, indica que el mal acecha. Para san Melitón (siglo V), podía simbolizar el diablo.

María lleva, de acuerdo con la tradición, un vestido rojo, símbolo de su humanidad, y un manto azul, símbolo de divinidad por ser la Madre de Dios.

El Niño Jesús está representado desnudo, según el uso del Renacimiento, para poner de relieve su naturaleza humana. Tiene la mano izquierda apoyada en una esfera, símbolo del poder sobre lo creado.

▲ Anónimo ferrarés,
Virgen con Niño, 1450-1500,
The J. Paul Getty Museum,
Los Ángeles.

Crucificado a la derecha de Jesús, en el lugar más honorable, el «buen ladrón», el condenado que hace en la cruz profesión de fe en Cristo y obtendrá de Él la promesa del Paraíso.

La Virgen María se desvanece a causa del dolor y las otras mujeres la sostienen; según la tradición evangélica, entre ellas debía de estar María Magdalena; de los discípulos solo ha quedado Juan.

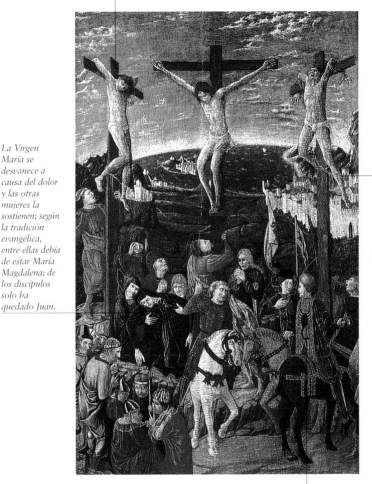

Al fondo, en una imagen típicamente medieval, con murallas almenadas y torreadas, casas, casas torre e incluso anacrónicas iglesias, se distingue Jerusalén.

▲ Giovanni di Piermatteo, llamado el Boccati, *Crucifixión,* h. 1446-1447, Galleria Nazionale delle Marche, Urbino.

En las armaduras, las enseñas y los escudos aparece representado un escorpión como símbolo del mal y lo antijudaico.

Juan, el único de los apóstoles de Jesús que permanece junto a la cruz hasta la muerte de su maestro, sostiene a la Virgen cuando se desvanece.

El grupo de los doctores de la ley discute animadamente sobre las últimas palabras pronunciadas por Jesús, en un intento de corroborar las razones de su condena a muerte.

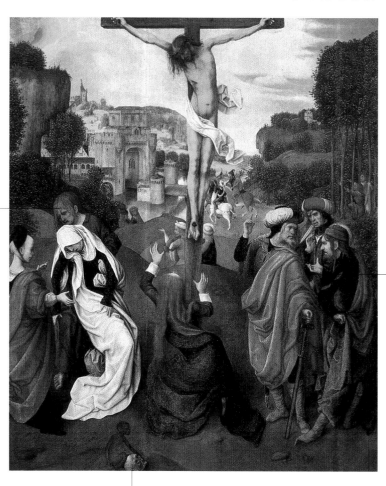

▲ Maestro de la Virgo inter Virgines, *Crucifixión*, 1495-1500, Uffizi, Florencia.

Según Hugo de San Víctor (siglo XII), se puede comparar al mono con el diablo porque se parece al hombre, pero es muy feo; aquí, asiste a la Crucifixión junto a una calavera, símbolo de la muerte de Adán como consecuencia del pecado original.

El sacerdote pagano le señala a san Felipe la estatua de Marte para incitarlo a adorar a esa divinidad y a renegar de Cristo.

La estatuilla de Marte colocada sobre una pequeña columna es el ídolo pagano que hay que adorar dentro del templo.

▲ Giusto Menabuoi,
San Felipe ante el ídolo,
h. 1385, basílica del Santo,
Padua.

El apóstol Felipe, retenido a la fuerza y empujado por los presentes, señala también la estatua como ídolo que hay que destruir porque está poseído por espíritus malignos; el rollo que lleva en la mano izquierda lo identifica como apóstol.

La larga serpiente, representada otras veces como un dragón, que se enrosca en torno a los dos tribunos que ha matado y a los que Felipe resucitará, es la representación del mal y del demonio presente en los ídolos.

El animal que el mito clásico había consagrado al dios Pan es interpretado después como encarnación de Satán; en el Antiguo Testamento (Levítico 16), es emisario de los pecados del pueblo y enviado al desierto el día de la Expiación. San Bernardo (Sermón sobre el Cantar de los Cantares, siglo XII) reconoce en el macho cabrío «los sentidos del cuerpo extraviado y lascivo a causa de los cuales el pecado ha entrado en el alma».

Un muchacho desnudo y montado sobre un macho cabrío se convierte en símbolo de la lujuria, según lo que ya había escrito Filón (siglo I): «Los machos cabríos son lascivos en sus relaciones sexuales, en las que muestran un ardor frenético».

▲ *La lujuria*, capitel, mediados del siglo XIV, catedral de Auxerre.

► Maestro de Puigcerdà, *El sueño de san Juan Evangelista en la isla de Patmos*, h. 1450, Museo Nacional de Arte de Catalunya, Barcelona.

Animales monstruosos que reúnen formas de diferentes especies: el dragón puede ser representado con alas de murciélago y cuernos; el basilisco tiene el cuerpo mitad de gallo y mitad de serpiente.

Dragones y basiliscos

Animales fantásticos como los dragones y los basiliscos entraron de lleno en la historia del arte gracias a la correspondencia entre fuentes canónicas y leyendas, unida a un estudio enciclopédico de la naturaleza fantástica que se llevó a cabo en el transcurso de la alta Edad Media y al deseo de vincular a una imagen un fuerte significado capaz de dar una explicación exhaustiva de esta. La simbología ligada a estos animales tan monstruosos como fantásticos es siempre la del demonio y el mal, y tiene su origen en los textos del Antiguo Testamento. El dragón está descrito con precisión en el Apocalipsis, pero también se encuentra ampliamente representado en contextos diferentes, como ser tentador al que muchos santos —Jorge y Margarita, por ejemplo— combaten y vencen. Al basilisco, en cambio, se hace referencia en el salmo 91 (13), traducido antiguamente con ese término y más tarde con el de áspid o víbora. Según Plinio el Viejo, este animal tenía el poder de matar con la mirada o con el aliento, mientras que su sangre hacía que los ruegos se hicieran realidad. La bestia fabulosa, que según Alberto Magno era mitad gallo y mitad serpiente, en el siglo IX era considerada por Rabano Mauro el rey de las serpientes.

Nombre
Basilisco deriva del griego *basileus*, «rey», ya que se asociaba a la venenosísima serpiente coronada, llamada también *basiliskus* o *regulus* («pequeño rey»)

Fuentes bíblicas
Salmo 91, 13; Apocalipsis 12

Literatura relacionada
Clavis scripturae de san Melitón; Isidoro de Sevilla; Beda el Venerable; Gregorio Magno; Rabano Mauro; Plinio el Viejo

Características
El dragón, por lo general muy grande, se presenta con cuatro patas y, a veces, cubierto de escamas. La imagen del basilisco cambia a partir del Renacimiento, en que con frecuencia se confunde con el grifo

Difusión iconográfica
El dragón tiene una amplísima difusión en toda la historia del arte; la representación del basilisco, en cambio, es típicamente medieval

Según la leyenda hagiográfica del santo caballero, en este combate solo conseguirá amansar al dragón para derrotarlo más adelante, tras haber convertido a la población oprimida durante mucho tiempo con exigencias de víctimas.

El caballo, signo distintivo del caballero, es blanco, probablemente en alusión a las cualidades irreprochables de san Jorge.

El dragón derribado, aunque todavía no derrotado, por san Jorge, es representado con cabeza grande y cuello alargado, pequeñas alas de animal prehistórico y larga cola.

▶ Cosmè Tura,
San Jorge y el dragón, 1469,
Museo de la Catedral, antiguamente
iglesia de San Romano, Ferrara.

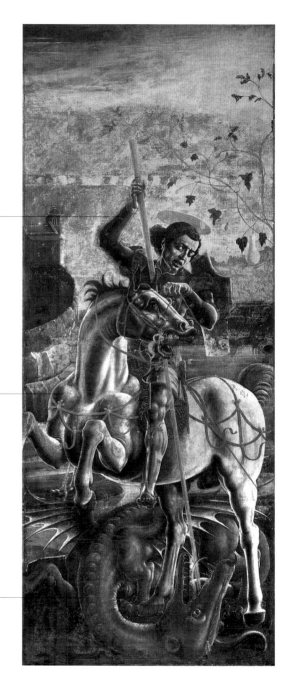

El joven se enfrenta al basilisco
protegiéndose con una especie
de vasija que tiene delante. Según
las creencias, la única manera
de protegerse de este monstruo
era utilizando un espejo o una
campana de cristal.

Una gran langosta con morro
antropomorfo: este animal,
agigantado en la representación
alegórica, también puede tener
connotaciones malignas y
representar al demonio.

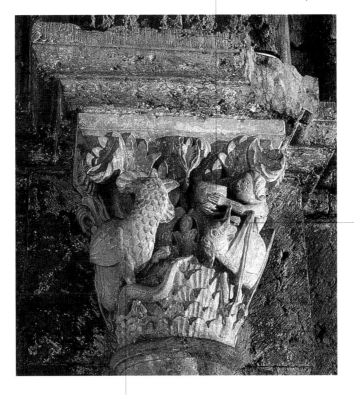

El cuerpo de un gallo con una gran
cresta y una larga cola: el basilisco,
símbolo del demonio, refleja
exactamente la idea medieval
de este animal fantástico.

▲ El basilisco,
capitel, h. 1125-1140,
Sainte Madeleine, Vézelay.

El basilisco pintado por Carpaccio ha perdido el aspecto medieval de animal medio gallo y medio serpiente; parece más bien un grifo, pero, por la feroz expresión de la cara, resulta evidente que persiste la creencia según la cual los basiliscos pueden matar con la mirada o con su aliento venenoso.

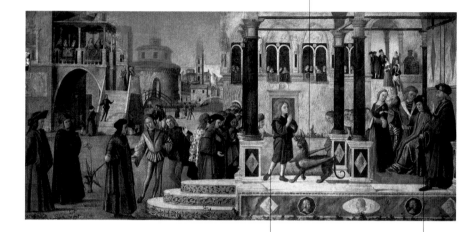

El joven san Trifón es un chiquillo cuando obra un milagro de exorcismo. Su gesto de súplica amansará al demonio, representado con aspecto de basilisco.

El emperador romano Gordiano (mediados del siglo III) se había dirigido a Trifón, que había demostrado dotes de sanador y de exorcista, para que liberara a su hija de la posesión diabólica.

▲ Vittore Scarpazza, llamado Carpaccio, *San Trifón amansa al basilisco*, 1507, Scuola di San Giorgio degli Schiavoni, Venecia.

En las antiguas representaciones del pecado original, es un higo, una naranja o una manzana. A partir de la Edad Media, casi siempre una manzana. Desde el siglo XVI, otros frutos simbolizan la tentación.

Frutos prohibidos

El fruto prohibido por excelencia en las imágenes de la iconografía cristiana es la manzana, a causa de una interpretación lingüística derivada del doble significado de la palabra latina *malum* («manzana», «pomo» y «mal») que llevó, en el transcurso de la Edad Media, a unificar en las representaciones del pecado original la elección del fruto. En el texto bíblico no se especifica de qué fruto se trata, lo que permitió que en los orígenes hubiera cierta libertad en la representación. Cada artista escogió el fruto que más abundaba en su zona, y en el área mediterránea es más fácil encontrar naranjas o higos. Además, la posibilidad de que el árbol de la ciencia del bien y del mal fuese una higuera derivó del hecho de que los primeros padres, tras haber comido el fruto y tomado conciencia de su desnudez, se cubrieron con hojas de higuera, la planta que estaba más cerca. En rarísimos casos, en frescos del siglo XII de la Francia central, el árbol del fruto prohibido está representado como un «árbol hongo», tal vez cargado de significados esotéricos. Con el tiempo, el fruto prohibido se interpretó como símbolo no solo de la desobediencia del hombre respecto a Dios, sino también del pecado, en particular de lujuria.

Definición
Originalmente, el fruto del árbol de la ciencia del bien y del mal, que Dios había prohibido que se comiese

Fuentes bíblicas
Génesis 3

Características
Según el Tentador, daría al hombre el conocimiento perfecto; en cambio, lo arrastró al pecado y fue expulsado del Edén

Difusión iconográfica
Amplísima en relación con la representación del pecado original; desde el siglo XVI, símbolo también de la tentación

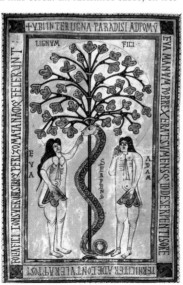

◄ *Adán y Eva y el árbol del bien y del mal*, miniatura del *Codex Aemilianensis*, 994, Real Biblioteca de San Lorenzo, El Escorial.

En el Jardín de las delicias se ha identificado la representación de la inocente y sublime ars amandi de la secta de los adamitas; de ahí la representación de intercambio de frutos para simbolizar la voluptuosidad.

Las dimensiones de moras y frambuesas, que los jóvenes desnudos comen con avidez, ponen de relieve el desmesurado placer que proporcionan los frutos.

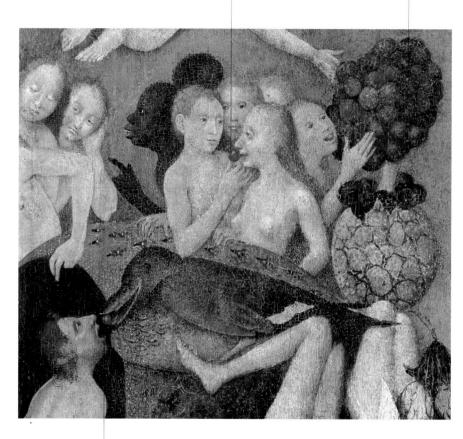

En la «clave de los sueños» de los antiguos, frutos como la cereza son considerados símbolo de voluptuosidad; aquí se subraya la depravación en el intercambio entre hombre y animal.

▲ El Bosco, *El jardín de las delicias* (detalle), h. 1500, Prado, Madrid.

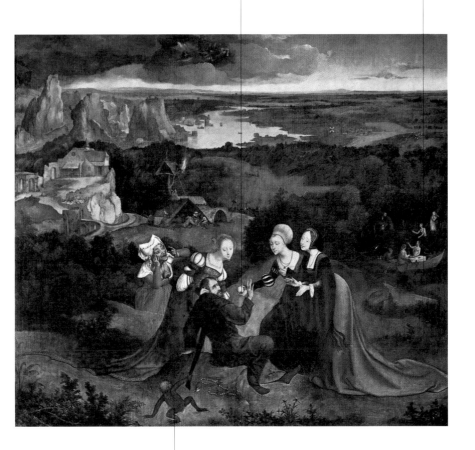

▲ Joachim Patinir y Quentin Metsys,
Las tentaciones de san Antonio,
1515, Prado, Madrid.

La música representada como símbolo del mal, mediante el uso impropio de instrumentos musicales o ejecutada por seres demoníacos o vinculados al pecado o al mal, como la muerte.

Insidias musicales

Definición
La música como representación de algo malvado; presencia del mal en la disonancia

Fuentes Bíblicas
Ezequiel 28,13; Isaías 14,11-12

Literatura relacionada
Escritos de Onorio de Autun

Difusión iconográfica
Ejemplos en la Edad Media y el siglo XVI

De la lectura de sendos fragmentos de Ezequiel e Isaías sobre las profecías de la muerte de los reyes de Tiro y Babilonia, se deduce que la música, quizá el arte más placentero para los hombres, se convierte también, como símbolo de vanidad, en instrumento de sutil insidia por parte de las fuerzas del mal. Ya en la Antigüedad, se encuentran episodios en los que la música se convierte en una especie de instrumento de condena que hace emerger la maldad de las almas, como en la narración de Apolo y Marsias, el sileno inventor de la flauta que había osado desafiar al citarista Apolo, quien, al declararse vencedor, lo desolló vivo. La antigua tradición atribuía a los silenos, al igual que a los sátiros, conocidos por sus prácticas indecentes y adivinaciones, invenciones musicales. Asimismo, se ha transmitido que Pan sembraba el terror tocando una trompeta de concha, que, por añadidura, le permitió ahuyentar a los titanes. Basta pensar en algunas representaciones del demonio derivadas de Pan para ver que estas fuentes constituyen el origen de los precedentes iconográficos. Para comprender la relación entre música y mal, hay que recordar también que en la Edad Media los juglares, privados de los derechos civiles a causa de su vagabundeo, fueron duramente juzgados por la Iglesia; Honorio de Autun (siglo XIII), los llama «ministros de Satanás».

► Arnold Böcklin, *Autorretrato con la muerte tocando el violín*, 1872, Gemäldegalerie, Berlín.

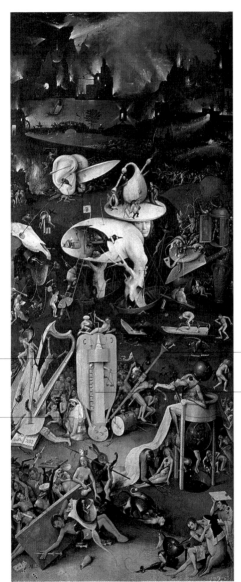

En el Infierno, el arpa se ha convertido en instrumento de suplicio; es interpretada como símbolo sexual del castigo por el pecado carnal, como instrumento bíblico de loa rechazado en vida por los pecadores y como antiguo recuerdo de la armonía del Paraíso.

La bombarda, de sonido más grave, completa la armonía creada por arpa-laúd y zanfona. Según las teorías musicales de Juan Escoto Erígena (siglo IX), el pecado es la disonancia en el interior de la armonía.

Un personaje emperifollado y con boca de sapo, en alusión a la lujuria, dirige un coro leyendo la música grabada en el trasero de un condenado.

Un mendigo toca la zanfona accionando la manivela. En el conjunto formado por los tres instrumentos, la zanfona, representada con excepcional fidelidad, ejecuta el registro más alto.

► El Bosco,
Infierno musical,
h. 1500, Prado,
Madrid.

Una figura dormida a cuyo alrededor merodean imágenes a veces monstruosas y con frecuencia simbólicas, alusivas a valores negativos.

Espectros y pesadillas nocturnas

Definición
Apariciones pavorosas e inquietantes, a veces premonitorias durante el sueño

Difusión iconográfica
Representaciones recurrentes entre los siglos XVI y XIX

La imagen recurrente del sueño revelador puede tener un significado de revelación positiva o, por el contrario, inquietante, si contiene imágenes pavorosas o deformes que producen angustia que lo convierten en pesadilla. El estado de abandono del individuo durante el sueño, considerado una pérdida de control, una merma de la atención y la vigilancia, puede volverse peligroso y en algunos casos, especialmente en el ámbito iconográfico, lleva consigo alusiones al mal, que aprovecha la situación y se presenta con insidias. La representación del acto de dormir o de los sueños en particular, según los ámbitos y las épocas en que se ha desarrollado, ha presentado el signo positivo de la revelación (los sueños de la Biblia, desde el sueño de Jacob hasta el de José, o el legendario sueño del emperador Constantino) o un signo negativo como premonición de desgracias (en la Biblia, el sueño de Daniel o el de la esposa de Pilato). O bien, sobre todo en representaciones alegóricas, la doble posibilidad, positiva y negativa, donde hay que escoger. Al igual que en la versión de valor positivo, en la mayor parte de los casos se verifica una especie de aparición divina; en las situaciones de pesadilla, de sueño inquietante, se advierte una presencia maligna explicitada por figuras monstruosas.

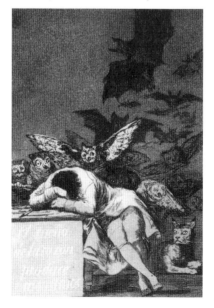

► Francisco de Goya, *El sueño de la razón produce monstruos*, 1797-1799.

*Según un pasaje muy difundido de
la* Tebaida *de Estacio (10, 112-113),
los ríos con llamas a lo lejos
merodean alrededor del Sueño, junto
a los sueños de diferentes aspectos.*

*El Sueño adormece a la mujer
rociándola con agua del río Lete;
su séquito lo componen un búho,
pájaro nocturno, y un gallo, para
Luciano animal sagrado de la isla
de los sueños.*

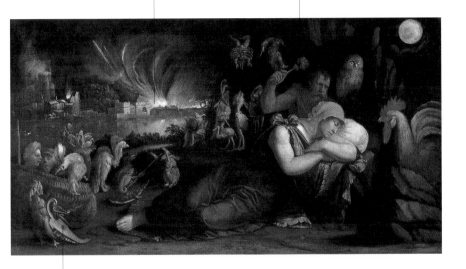

*La diferencia de aspecto de estas
figuras zoomorfas y antropomorfas
debería explicar la múltiple naturaleza
de los sueños según la* Historia
verdadera *de Luciano (2, 34),
o las formas de los sueños que
llevan a engaño, según la*
Metamorfosis *de Ovidio (11, 633).*

▲ Battista Dossi,
Noche (o *Sueño*),
1544, Gemäldegalerie,
Dresde.

*El hocico de un caballo blanco
que entra en el sueño de la mujer
es una recuperación de recuerdos
de la tradición francoalemana.
La yegua Mar sale directamente
de las profundidades infernales.*

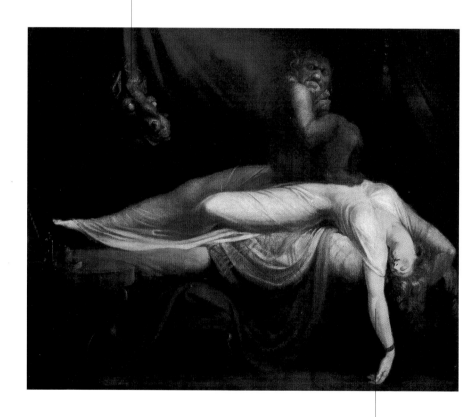

*La figura femenina boca arriba
sobre el lecho está claramente
representada como atormentada
por las visiones nocturnas.*

▲ Heinrich Füssli,
La pesadilla, 1781,
The Detroit Institute of Arts, Detroit.

Mujer vieja o joven: si es vieja, tiene una expresión hosca, va desaliñada y puede tener a su alrededor extraños objetos, libros o animales; si es joven, algunas veces está desnuda.

Brujas

La práctica de la brujería siempre se ha considerado en estrecha relación con prácticas demoníacas y con el mundo de Satán. Se creía que los poderes de las mujeres procesadas y condenadas por brujas eran fruto de un pacto con el diablo. En Europa, el fenómeno de la persecución de las brujas, normalmente mujeres que vivían al margen de la sociedad, se desarrolló desde finales del siglo XV hasta el XVII, momento en que se registran casos en América. A las brujas se las acusaba de arrastrar a otros hombres a la perdición mediante encantamientos y maleficios contra las personas y las cosas, tras haber sellado un pacto con el diablo. Se consideraba a las brujas responsables de las catástrofes naturales que se abatían sobre los campos, de las enfermedades y de las muertes repentinas. Naturalmente, se creía que podían ser también brujos, pero, puesto que se consideraba a la mujer un ser inferior, incluso se formularon las razones según las cuales, precisamente debido a tal inferioridad, había sido impelida a acercarse a la brujería: la mujer —se afirmaba— es más crédula e inexperta que el hombre, más curiosa, de temperamento más impresionable, más mala, más inclinada a la venganza, más locuaz, y cae más a menudo en la desesperación.

Definición
Mujeres, u hombres
(los brujos), con poderes
especiales derivados
de una estrecha relación
con el diablo

Lugar
Europa y América

Época
Del siglo XV al XVII

Difusión iconográfica
Entre los
siglos XVI y XVIII

◄ Frans Hals,
*Malle Babbe, la bruja
de Haarlem*, 1629-1630,
Gemäldegalerie, Berlín.

*El cuerpo desnudo y atractivo
de la joven bruja alude al poder
seductor del mal.*

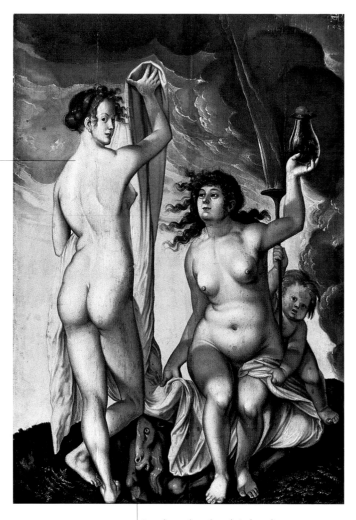

▲ Hans Baldung Grien,
Las brujas de los elementos,
1523, Städelsches Kunstinstitut,
Frankfurt.

*La cabra y el macho cabrío formaban
parte de los animales vinculados
a los ritos del sabbat, a los que
desde la antigüedad se les había
atribuido un significado negativo
de lascivia y lujuria.*

Una bruja anciana de largos cabellos
blancos: la cabeza ceñida con una
corona de pámpanos indica
un lazo entre la brujería medieval
y moderna y los ritos paganos y
dionisíacos del mundo antiguo.

La bruja está sentada dentro de una
gruta, uno de los lugares preferidos
para las reuniones de brujería porque
alude al sexo femenino; está absorta
en la lectura de un texto escrito
con signos alquímicos.

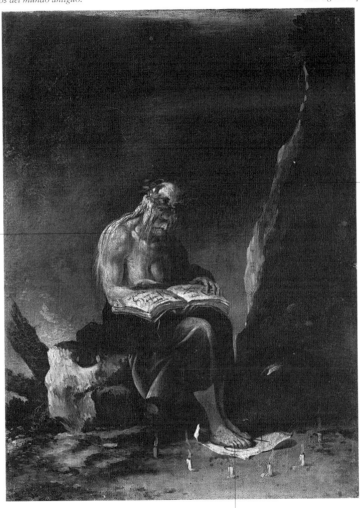

▲ Salvator Rosa,
La bruja, h. 1646,
Pinacoteca Capitolina, Roma.

Los pies desnudos están apoyados
sobre un papel rodeado de velas
donde hay trazado un círculo:
Salvator Rosa trata el tema de
la brujería con motivos del arte
nórdico y de la alquimia.

El vuelo es un motivo recurrente en los episodios de brujería: es un poder sobrehumano concedido por el diablo.

La oscuridad del fondo indica la noche; brujos y brujas, tras haber sellado un pacto con el diablo, se vuelven criaturas de las tinieblas y de la noche.

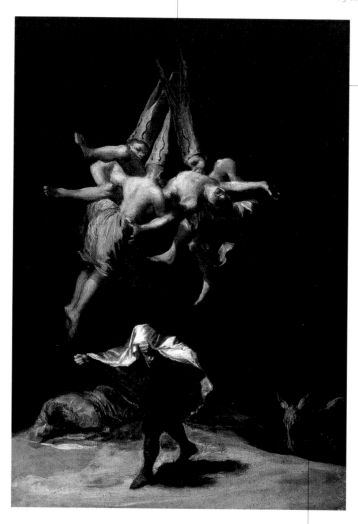

▲ Francisco de Goya y Lucientes, *Vuelo de brujos*, 1797-1798, Ministerio del Interior, Madrid.

El asno era uno de los medios con que brujos y brujas acudían al sabbat.

*Grupos de brujas o brujos reunidos, normalmente de noche,
en bosques o lugares apartados. A menudo están representados
mientras vuelan en sus escobas.*

Sabbat

El sabbat era el gran encuentro de brujas que tuvo difusión en la época medieval, en particular en el norte y el centro de Europa, así como en el norte de Italia, con toda probabilidad recuperando los motivos paganos de Dioniso y con connotaciones vinculadas a los aspectos de la fertilidad. Se celebraban en grutas o en bosques, bajo grandes árboles. Al lugar de reunión se podía ir a pie o, como en cualquier traslado, utilizando carros, caballos o asnos. Sin embargo, se cuenta que las brujas y los brujos podían volar gracias a los poderes adquiridos por su relación con el diablo, de modo que acudían volando; si no volaban transformados en animales, lo hacían montados en bancos, útiles de trabajo o, naturalmente, una escoba o un palo cualquiera, previa preparación, o sea, después de haber embadurnado las partes de apoyo, e incluso las plantas de los pies, con ungüentos elaborados ex profeso para ese fin. Todo el rito, que a menudo empezaba con una especie de bautismo al revés, implicaba una fuerte participación emotiva y acababa con una desenfrenada fiesta orgiástica que se prolongaba hasta la hora del canto del gallo.

Nombre
Nombre derivado
del latín *sabbatum*,
pues se creía que tales
ritos se celebraban ese
día de la semana

Definición
Gran encuentro
de las brujas

Lugar
Europa

Época
Entre los siglos XV y XVII

Difusión iconográfica
Del siglo XVI al XVIII

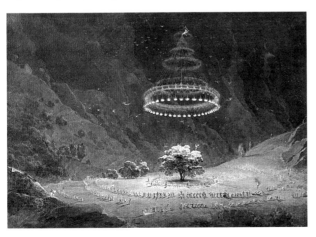

◄ Giuseppe Pietro Bagetti,
El nogal de Benevento,
h. 1828, colección privada,
Turín.

Brujas y brujos voladores son identificados como seres demoníacos con cuernos y armados con la típica horca.

Brujas semidesnudas son transportadas volando por animales monstruosos, cuya imagen deriva de la iconografía del dragón del Apocalipsis.

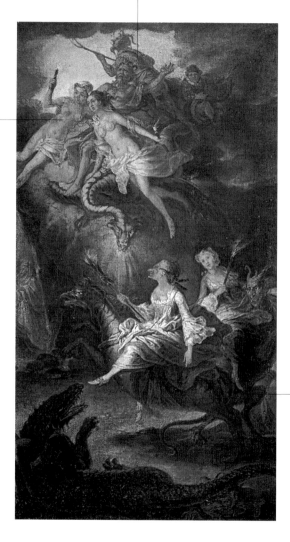

La señora y su sirvienta no llegan al sabbat ni a pie, ni en carro, ni sobre el mango de una escoba, sino a lomos de animales monstruosos que también merodean a su alrededor.

▲ Antoine-François Saint-Aubert, *La llegada al sabbat y el homenaje al diablo*, siglo XVIII, Musée des Beaux-Arts, Cambrai.

Entre los delitos de los que se acusaba a las brujas, y que se afirmaba que eran perpetrados en los sabbat, figuraban las prácticas contra los niños.

Bandadas de murciélagos se dirigen al sabbat volando en el oscuro cielo de la noche.

El macho cabrío, animal con simbología diabólica y de lujuria, dirige y domina la reunión; la corona de pámpanos que le ciñe los cuernos remite a los antiguos ritos orgiásticos en honor de Dioniso.

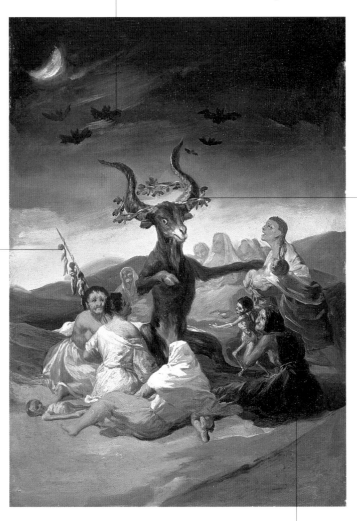

▲ Francisco de Goya,
Sabbat, 1797-1798,
Museo Lázaro Galdiano,
Madrid.

Esta vieja ofreciendo un niño esquelético al demonio, en forma de macho cabrío, ha quedado en la imaginación moderna como la representación más típica de la bruja.

Tema muy raro y difícilmente autónomo. Se reconocen algunos elementos de la misa católica, que son tergiversados y profanados.

Misa negra

Definición
Misa sacrílega que exalta
el culto a Satanás

Características
Tergiversación de la
naturaleza y la liturgia
de la misa católica

Difusión iconográfica
Tema muy raro: no se
conocen representaciones
detalladas del rito de la
misa negra, considerada
el equivalente urbano
del sabbat más
antiguo. Se conocen
representaciones de
misas sacrílegas pintadas,
más que para exaltar
el culto a Satanás, con
la intención de criticar
duramente a la Iglesia

La misa negra está ligada al culto satánico y el origen de su rito parece que se sitúa entre finales del siglo XVI y principios del XVII en el ámbito de la brujería parisiense. La práctica de las misas negras se atribuye a algunas brujas conocidas de la segunda mitad del siglo XVII, en particular a la llamada Voisin, próxima al ambiente de la corte de Luis XIV y quemada en 1681. Es probable que el rito satánico se definiera en aquel período y se mantuviera después sin variaciones sustanciales. La ceremonia, de la que ya se tiene noticia por algunas crónicas de finales de siglo XVI, había nacido de forma orgiástica (la sustitución del altar por el cuerpo de una virgen) y se desarrollaría destrozando los rituales de la misa católica. Se invertían y profanaban los signos y los símbolos (crucifijos tirados, velas negras) y se maldecía el nombre de Cristo, mientras que se loaba e invocaba a Satanás. También se leían pasajes de la Biblia sustituyendo siempre la palabra «bien» por la palabra «mal».

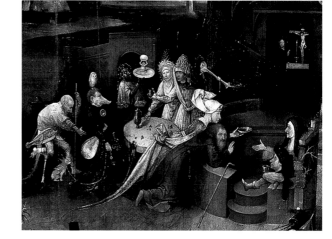

► El Bosco,
*Las tentaciones de
san Antonio* (detalle),
1505-1506, Museu Nacional
de Arte Antiga, Lisboa.

Un músico con cabeza de cerdo avanza para acercarse a la comunión sacrílega. La lechuza, sobre su cabeza, simboliza la herejía.

El mago con gorro cilíndrico que está detrás del grupo parece dirigir todas las visiones.

Una mujer negra, símbolo de la herejía, avanza llevando una bandeja sobre la que un sapo, que puede indicar brujería o lujuria, sostiene un huevo, una alusión a la hostia sacrílega.

En una pequeña capilla, dentro de una construcción en ruinas, aparece Cristo señalando el Crucifijo, el verdadero sacrificio, profanado por la misa sacrílega que se desarrolla cerca de allí.

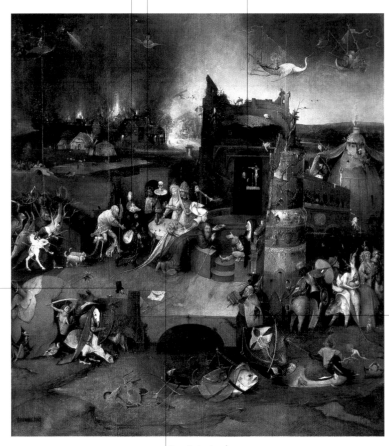

▲ El Bosco,
Las tentaciones de san Antonio,
1505-1506, Museu Nacional
de Arte Antiga, Lisboa.

San Antonio, de rodillas y vuelto hacia el exterior, bendice y, al mismo tiempo, señala la capilla donde aparece Cristo.

La corrupción y la decadencia de la Iglesia es denunciada mediante la representación de un sacerdote oficiante con cabeza de cerdo y la casulla rasgada, a través de la cual le salen las entrañas.

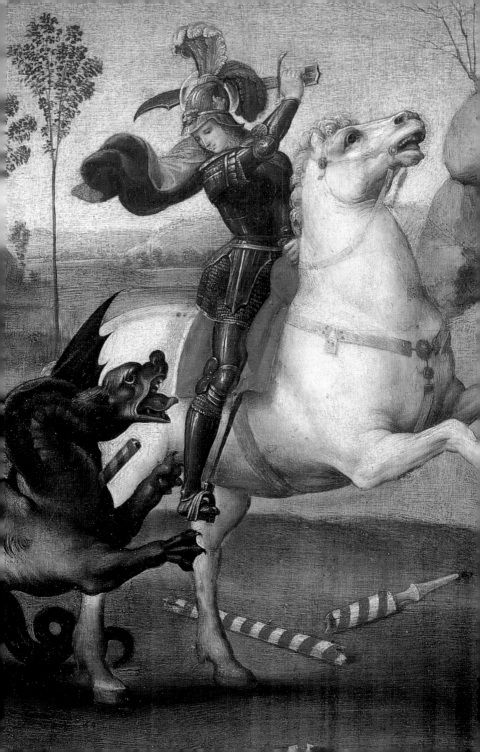

El camino de la salvación

◄ Rafael,
San Jorge y el dragón (detalle),
1505, Louvre, París.

La figura de Hércules, con sus típicos atributos —la piel de león y la clava—, se encuentra entre dos mujeres que señalan dos caminos distintos: uno pedregoso e impracticable, el otro llano y sombreado.

Precedentes clásicos (Hércules en la encrucijada)

Definición
Representación alegórica de la elección entre el bien y el mal

Literatura relacionada
Pródico de Ceos; Jenofonte, *Memorabilia*, II, I, 21-22; Cicerón, *De officiis*, I, 32, 118

Difusión iconográfica
Iconografía difundida en el período clásico y recuperada especialmente en el Renacimiento y en el arte barroco

La fábula de Hércules en la encrucijada fue ideada por el sofista Pródico de Ceos, que vivió entre los siglos V y IV a. C. El relato sobre la elección del joven Hércules, probablemente parte de la obra *Horai* (Las horas), ha llegado hasta nosotros a través de Jenofonte, que valoró su fondo moralizante, y de Cicerón. Hércules está en una encrucijada y se encuentra con dos mujeres, personificación de la Virtud y del Vicio respectivamente, las cuales proponen al joven héroe acompañarlas por el camino que cada una le indique. La Virtud, a la que normalmente se representa arreglada y vestida con sobriedad, señala un camino la mayoría de las veces pedregoso y empinado al final del cual hay una recompensa, pues, del mismo modo que no se puede obtener una victoria sin luchar, no se concede nada sin esfuerzo. Esta decisión también se puede entender como símbolo de autocontrol y de disciplina. El Vicio, representado por una mujer unas veces desnuda, o casi, y otras vestida con gran elegancia y refinamiento, señala un camino fácil, llano y que ofrece todo tipo de placeres. Las mujeres, que habían aparecido en la encrucijada mientras Hércules paseaba, desaparecen, y el indómito héroe decide seguir el camino indicado por la Virtud.

▶ Benvenuto di Giovanni, *Hércules en la encrucijada*, 1500, Ca' d'Oro, Venecia.

La personificación de la Virtud señala a Hércules un camino escarpado que sube por un monte árido, con troncos rotos y ramas secas, pero llano y verde en la cima; aquí se ve a Pegaso, el caballo alado.

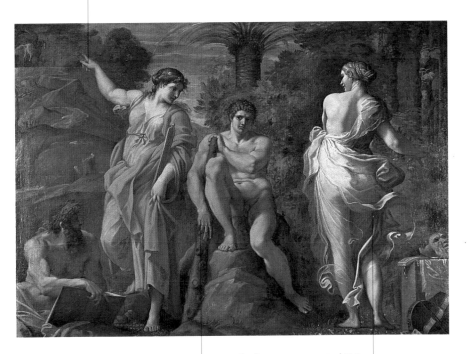

Hércules es representado adolescente, pues la fábula a la que hace referencia esta iconografía cuenta que el héroe se encuentra ante esta disyuntiva siendo muy joven. La clava es su atributo iconográfico; se cuenta que obtuvo el arma arrancando un olivo con sus propias manos.

La figura que representa el Vicio y a la que a veces se identifica con Venus (al igual que la virtud puede ser representada por Atenea), de espaldas, señala al joven un camino agradable, que ella misma cubre de flores, y caracterizado por los símbolos de las artes que cultiva el hombre: la poesía, el teatro y la música.

▲ Annibale Carracci,
Hércules en la encrucijada,
1596, Capodimonte, Nápoles.

El viejo con el ouroboro, la serpiente que se muerde la cola, símbolo de eternidad, continuidad de la vida y totalidad del universo, es una personificación del Tiempo en sentido positivo.

Pegaso, que llevará a Hércules al cielo, está en la cima del pico al que se llega recorriendo el empinado y difícil camino indicado por la Virtud, y se convierte en símbolo de la fama que el héroe podrá alcanzar.

La figura alada con dos trompetas es la Fama: con los dos instrumentos puede dar voz a la buena y a la mala fama.

Sobre la figura del joven Hércules, cubierto con la piel de león y empuñando la clava, está marcada en la roca la llamada letra Pythagorae, la Y, símbolo de la encrucijada en la vida del hombre.

El camino que señala la Virtud, con sencillas vestiduras y la cabeza cubierta, es pedregoso y discurre empinado entre las rocas.

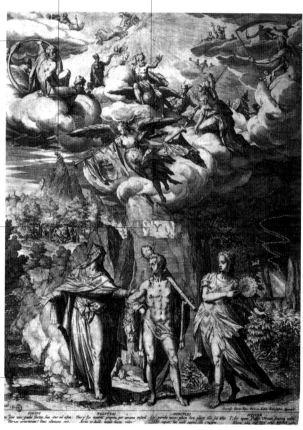

El Tiempo, con la hoz y sujetando a un niño de la mano, es la representación negativa del tiempo y se encuentra en el cielo, arriba de la alegoría del Vicio, mujer vestida con gran elegancia pero que enseña las piernas y el pecho y que recalca la iconografía de la lujuria y los atributos de la soberbia.

▲ *Hércules en la encrucijada* (o *Retrato de Maximiliano I de Baviera como Hércules*), buril, h. 1595.

Es representada por dos figuras femeninas, que tratan de atraer hacia sí al alma que se encuentra en el centro; en otros casos están encaradas, cada una con su propio séquito, como en un triunfo.

Sicomaquia

La representación de la sicomaquia, la lucha del alma, más concretamente del alma cristiana, ya se halla presente en las obras del período paleocristiano, cuando los artistas cristianos se apropian de algunos motivos clásicos paganos que se pueden leer con un nuevo significado a la luz del cristianismo. El modelo para tal iconografía es la representación de la fábula de Pródico de Ceos, Hércules en la encrucijada, conocida en la antigüedad como metáfora de la encrucijada de la vida y de la elección del hombre, que es una de las imágenes, junto con otras representaciones del ciclo de Hércules, que adquieren un significado alegórico cristiano. Sicomaquia es el título de un tratado del siglo v, obra del escritor cristiano Prudencio, que imagina precisamente la lucha del hombre entre vicios y virtudes como momento fundamental para su salvación. El éxito que tuvo la obra de Prudencio en el transcurso de la Edad Media determinó la consolidación de la iconografía a partir de las decoraciones plásticas de los capiteles de las iglesias y fue retomada, como recuperación de un motivo clásico, en el Renacimiento. Tras algún tiempo en que parece desaparecer, el motivo de la lucha del alma regresa con el período barroco entre las representaciones alegóricas promocionadas por la Contrarreforma.

Nombre
Del griego; significa
«lucha del alma» entre
el bien y el mal

Definición
Representación alegórica
de la elección entre el
bien y el mal

Literatura relacionada
Prudencio, *Sicomaquia*

Características
En la simetría de la
composición, el centro
lo ocupa la figura del
alma cristiana, entre las
dos figuras alegóricas
en clara oposición

Difusión iconográfica
Más extendida en la
Edad Media y el
Renacimiento, persiste de
forma más restringida
en el período barroco

◄ Maestro Roberto,
*Capitel con el combate
entre los Vicios y las
Virtudes*, mediados del
siglo XII, Notre Dame du
Port, Clermont-Ferrand.

125

*Una chiquilla que lanza una flecha
quiere subrayar el antagonismo y la
incompatibilidad entre Virtud y Vicio,
que se enfrentan de modo triunfal,
cada uno con su propio séquito.*

*El Vicio, como en las más ricas
representaciones renacentistas de
cortejos triunfales, está sentado en
un sitial con baldaquín, colocado
sobre el elegante carro junto a cuyas
ruedas hay grandes pájaros para
hacerlo avanzar.*

▲ Francesco di Giorgio Martini,
Sicomaquia, h. 1470-1471,
Museo Stibbert, Florencia.

Un árbol de alta copa y cargado de frutos en el centro de la composición sustituye la tradicional presencia del alma o del cristiano, colocados en la encrucijada para hacer la elección; tal vez aluda al árbol de la vida, el premio ambicionado para los que escojan la Virtud.

La personificación de la Virtud avanza sobre un carro lujosamente decorado: la iconografía de la sicomaquia está contaminada por la de los triunfos, que tuvieron su origen en el siglo XIV y estuvieron muy en boga en el Renacimiento para exaltar a los grandes personajes.

La personificación del Vicio,
que esparce flores en su camino
y atrae al alma con la riqueza, es
representada con las facciones
de un querubín, probablemente
inspirado iconográficamente en
los amorcillos paganos.

El alma cristiana es representada por
un niño: colocada entre las figuras
correspondientes al Vicio y la Virtud, es
una derivación directa de la iconografía
clásica de Hércules en la encrucijada,
y como él, que escoge la Virtud,
también se acerca a ese camino.

La Virtud cristiana se alcanza
pasando a través de la «estrecha
puerta» del Evangelio (Mateo 7, 13;
Lucas 13, 24), aquí indicada por el
dolor identificado en los instrumentos
de la Pasión de Cristo que la Virtud
(con la cabeza circundada por un
halo de luz) lleva en el cestillo.

▲ José Antolínez, *El alma cristiana*
entre el Vicio y la Virtud, h. 1670,
Museo de Murcia.

La representación de Jesús o de un santo que logra ahuyentar al demonio o a una imagen que lo representa, o la alegoría de un pecado.

Tentaciones superadas

Reconocer que el demonio existe y puede tratar de alejar a los hombres de Dios y atraerlos hacia sí, implica reconocer la posibilidad de estar expuestos a la tentación. La fuente bíblica habla de las tentaciones a las que el propio Jesús se sometió, tres tentaciones de distinta clase que superó alejando al diablo con la fuerza de la Palabra, las Escrituras que cita, y acallando las provocaciones diabólicas. El momento de la prueba presentado como insidia de Satanás, como tentación que pretende hacer vacilar la fe y la voluntad del que ha elegido el camino de la salvación, es recurrente en la vida de diversos santos. Son conocidas por su carácter edificante, las historias que narran el modo en que santos eremitas, como Antonio, pecadoras redimidas, como María Magdalena, o jóvenes «locos» por Dios, como Francisco de Asís o Tomás de Aquino, lograron no dejarse vencer por la tentación de la carne, de la riqueza o de la indiferencia. Las armas de estos santos se hallan ejemplificadas en los signos que el arte ha utilizado, transformando el relato edificante en motivo iconográfico: la fuerza de la Palabra de Dios representada mediante el libro, la mortificación, mediante el rosal espinoso, la unión con Dios, mediante la señal de la cruz.

Definición
Acción del demonio acechando al hombre que es afrontada y vencida

Fuentes bíblicas
Mateo 4, 1-11; Marcos 1, 21; Lucas 4, 1-13

Literatura relacionada
Leyenda dorada, vidas de los santos

Características
La persona tentada, excepto en el caso de Cristo, que aparece tranquilo y seguro, es representada exhausta; se hallan presentes elementos simbólicos, como el libro o la cruz, a modo de armas del cristiano contra la tentación

Difusión iconográfica
Amplia difusión, tanto geográfica como cronológica

◄ Giambattista Tiepolo, *Las tentaciones de san Antonio Abad*, h. 1720-1725, Pinacoteca di Brera, Milán.

El diablo tentador está representado según la primera forma iconográfica extendida en época medieval: de piel oscura, cubierto con un faldellín, algunos rasgos animalescos en los cuernos, el rabo y los pies palmeados; en lugar de la horca, lleva en la mano un garabato, instrumento de tortura frecuente en la Edad Media.

El libro que Jesús tiene en la mano, con extremo cuidado y gesto ritual (de hecho, no lo toca con las manos sino con un extremo de la capa), indica la Palabra de Dios, que debe nutrir al hombre y alejarlo de las tentaciones del cuerpo, tal como le dijo al Tentador: «No solo de pan vive el hombre, sino de toda palabra que sale de la boca de Dios» (Mateo 4, 4).

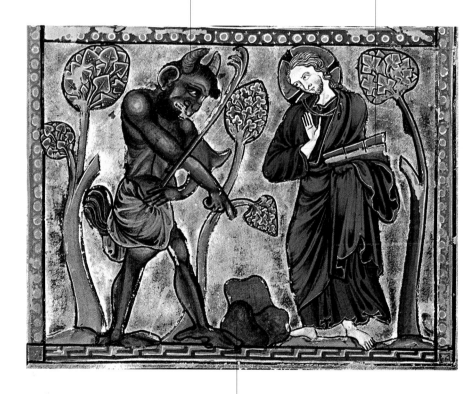

El demonio señala con el dedo tres piedras para tentar a Jesús pidiéndole que las transforme en panes.

▲ *La primera tentación de Cristo*, salterio miniado, h. 1222, Det Kongelige Bibliotek, Copenhague.

El diablo tienta a Cristo por tercera vez: es la tentación del poder. Le ofrece poder sobre todos los reinos de la tierra si acepta postrarse ante él y adorarlo. Su imagen de figura alada es la del ángel que, debido a su soberbia, se rebeló contra Dios y perdió su belleza originaria para siempre.

Después de que Jesús se niegue a adorar al demonio, los ángeles se acercan a él para servirlo, en señal de su poder y de la victoria sobre el Tentador.

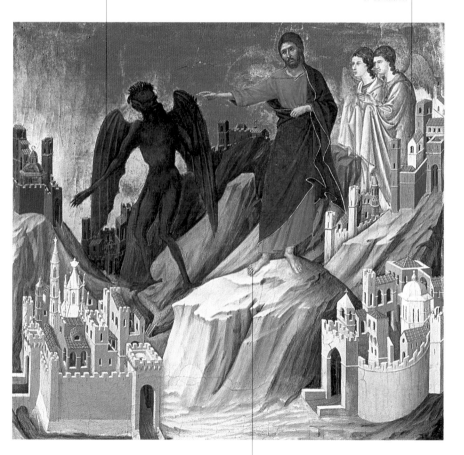

▲ Duccio di Buoninsegna, *Tentación en el monte*, predela de la Majestad, 1308-1311, Frick Collection, Nueva York.

Jesús aleja de sí con decisión al demonio y su tentación citando un pasaje de las Escrituras: «Adorarás al Señor, tu Dios, y solo a Él rendirás culto» (Éxodo 20).

San Francisco y sus hermanos,
arrodillados en los peldaños de la
escalera del palacio del Laterano,
reciben del papa Inocencio III
la confirmación de la regla.

San Francisco recibe en su cuerpo,
en los bosques del monte del Averno,
la confirmación del amor de Cristo
mediante la impresión de los
estigmas, las mismas heridas que
sufrió Cristo con la Crucifixión.

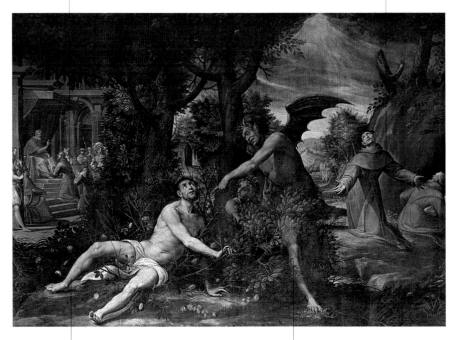

Según un testimonio tardío transmitido
por Michele Bernardi, san Francisco, para
ahuyentar una tentación, se arrojó sobre
una rosaleda cercana y se hirió. De la
sangre que manó de sus heridas nacieron
rosas, y la rosaleda se quedó sin espinas.

El diablo tentador, de rasgos
semihumanos, con cuernos, alas de
murciélago y manos y pies provistos
de garras, es el verdadero responsable
de la tentación de la carne que ha
asaltado al santo y que está
representada por la imagen de una
mujer, presumiblemente desnuda,
medio oculta por los arbustos.

▲ Giovanni Mauro della Rovere,
llamado il Fiammenghino,
Las tentaciones de san Francisco
de Asís, h. 1605-1615,
depósito de la Pinacoteca di Brera,
iglesia parroquial, Boffalora.

*Según el texto de las Florecillas
(XXIV), una mujer bellísima
pero con el «alma sucia» tentó
a san Francisco cuando se encontraba
en las tierras del sultán de Egipto.*

*Por la puerta asoma una figura:
quizá se trata de una representación
de otro fragmento de las Fuentes
Franciscanas (Vida Segunda 82, 117),
en el que un fraile presencia la lucha
del santo contra la tentación.*

*Fingiendo aceptar la propuesta
pecaminosa de la mujer, el santo
se desnuda y, tras invitarla a
acompañarlo, se arroja al fuego.
Milagrosamente, resulta ileso:
la tentación es superada y la
mujer se convierte.*

*Una imagen de san Francisco alejada
de la descripción que se hace de él
en las biografías: el joven musculoso
que presenta Simon Vouet recuerda
al soldado y caballero en que
Francisco soñaba convertirse, como
si fuera la misma fuerza y la misma
determinación los que le hicieran
vencer la tentación.*

▲ Simon Vouet, *Tentaciones
de san Francisco*, 1623,
San Lorenzo in Lucina, Roma.

El demonio es
derrotado, ya no
tiene posibilidad de
acercarse a María
Magdalena, que ha
decidido no seguir
escuchando su voz.

En la iconografía
hay varios santos que
cuentan con la ayuda
de los ángeles contra
las tentaciones.
Este, casi desnudo,
expulsa al demonio
con un palo, como
un luchador.

El jarroncillo es
atributo iconográfico
de María Magdalena:
la mirófora irá con
un frasco de bálsamo
al sepulcro, donde
será la primera en
recibir el anuncio
de la Resurrección.

Vestiduras lujosas y joyas tiradas por
el suelo, signo de riqueza terrena,
simbolizan la renuncia a la vida
disoluta y en el pecado, totalmente
dominada por la tentación.

▲ Guido Cagnacci,
*La conversión de la
Magdalena*, 1660-1661,
Norton Simon Museum,
Pasadena (California).

Los familiares de santo Tomás, para obstaculizar su vocación, lo tentaron encerrándolo en el castillo familiar de Roccasecca y enviándole a una mujer.

Santo Tomás, trazando una señal de la cruz en la pared con un tizón ardiente, alejó a la mujer, a la que había reconocido como una tentación del demonio.

El santo vence solo la tentación: el cinturón de castidad que le llevan los ángeles que van a consolarlo es casi un premio por la difícil prueba superada.

▲ Diego Velázquez, *Las tentaciones de santo Tomás de Aquino*, h. 1631, Museo Diocesano de Arte Sacro, Orihuela.

El joven, que viste el hábito blanco con capa negra de la orden de santo Domingo, ha caído de rodillas, agotado por el esfuerzo de resistir y ahuyentar la tentación.

Los libros en el suelo, junto a un taburete sobre el que hay un cálamo, son atributo del santo consagrado al estudio.

La imagen más difundida es la de siete escenas independientes, o una secuencia de siete escenas, en las que se reproducen otras tantas acciones caritativas, a veces con la imagen de Cristo o de la Virgen.

Obras de misericordia

Definición
Siete acciones caritativas
definidas sobre la base
del Evangelio como actos
que conducen a la
salvación

Fuentes bíblicas
Mateo 25, 34-36

Difusión iconográfica
Tema poco difundido;
todavía más rara es la
representación de las
obras espirituales de
misericordia

Una fuente inequívoca para las siete obras de misericordia corporales la constituye el Evangelio de Mateo, que en el capítulo 25 reproduce las palabras de Jesús en referencia al día del Juicio: «Entonces dirá el rey a los que están a su derecha: Venid, benditos de mi Padre, tomad posesión del reino preparado para vosotros desde la creación del mundo. Porque tuve hambre, y me disteis de comer; tuve sed, y me disteis de beber; peregriné, y me acogisteis; estaba desnudo, y me vestisteis; enfermo, y me visitasteis; preso, y vinisteis a verme». Desde los primeros siglos, los Padres de la Iglesia identificaron, sobre la base de este texto, las siete obras de misericordia, o sea, las obras mediante las cuales se da vida a la fe según la doctrina cristiana católica. Su difusión en el ámbito iconográfico se reduce a algunos ciclos realizados en el centro o el norte de Europa, y a ciclos relacionados con lugares de asistencia, como hospitales o sedes de cofradías de la misericordia. El caso del cuadro pintado por Caravaggio para el Pio Monte della Misericordia de Nápoles es único en su concepción y realización, ya que representa las siete obras con la ayuda de referencias bíblicas, hagiográficas o vinculadas con la vida cotidiana.

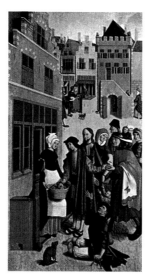

► Maestro de Alkmaar,
*Siete obras de misericordia.
Dar de comer al hambriento*,
1504, Rijksmuseum,
Amsterdam.

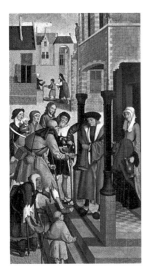 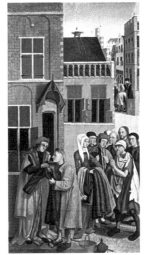

▲ Maestro de Alkmaar,
Siete obras de misericordia,
1504, Rijksmuseum, Amsterdam.

arriba
Dar de beber al sediento
Vestir al desnudo
Enterrar a los muertos

abajo
Dar posada al peregrino
Cuidar a los enfermos
Visitar a los presos

*Dos ángeles escoltan a la Virgen
con el Niño, símbolo de la Iglesia
católica, enviado para alcanzar
la Salvación a través de la
realización de buenas obras.*

*Caravaggio es el
único pintor que,
para plasmar la obra
«Dar de comer al
hambriento» unida
a «Visitar a los
presos», recurre a la
representación de
la Caritas romana,
que narra el episodio
de un hombre
condenado a morir
de hambre en la
cárcel, cuya hija,
joven puérpera, va
a visitarlo y, al
no poder llevarle
comida, le da su
propia leche,
moviendo así a
compasión a los
magistrados.*

*Sansón bebe
de la quijada
de asno:
«Dar de beber
al sediento».*

*Un posadero
que indica el
alojamiento a
los peregrinos:
«Dar albergue
al peregrino».*

*«Enterrar a los
muertos»: el artista
describe el traslado
de unos restos
mortales, de los que
solo se ven los pies,
y al hombre que
los acompaña,
quizá rezando.*

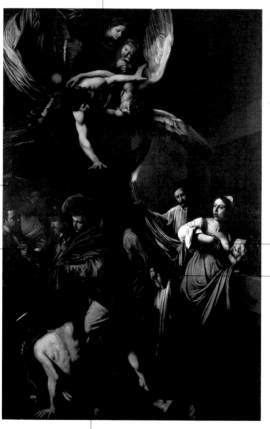

▲ Caravaggio, *Siete obras de
misericordia*, 1607, Pio Monte
della Misericordia, Nápoles.

*San Martín de Tours dándole
la capa a un pobre ejemplifica
«Vestir al desnudo».*

*Un hombre dormido en el suelo, a cuyo lado hay una escalera
por la que se ven subir y bajar ángeles; arriba de todo puede estar
representada la imagen de Dios o el Cielo del Paraíso.*

Escalera de Jacob

La representación del sueño de Jacob deriva de la narración del libro del Génesis. El patriarca, sorprendido por la noche, se detiene a dormir en un lugar llamado Luz. Mientras duerme, sueña con una escalera apoyada en el suelo y cuyo extremo superior llega al cielo, por la que suben y bajan ángeles. Después ve ante sí al Señor, Dios de Abraham y de Isaac, quien le promete la tierra sobre la que está acostado, una descendencia tan numerosa como el polvo de la tierra y protección para él y toda su descendencia. Al despertar, Jacob reconoce aquel lugar como la casa de Dios y la puerta del cielo y, tras hacer una estela con la piedra que le había servido de almohada, le cambia el nombre por el de Bet-el, «casa de Dios». La representación de la escalera de Jacob, visión de Dios y de su reino, es escogida por la presencia de la escalera como imagen de camino hacia el cielo a través de la ascesis. En el siglo XII, a partir de Honorio de Autun —seguido por la abadesa Herrada de Landsberg en el *Hortus deliciarum*—, los quince peldaños de la escalera de Jacob simbolizaron las virtudes; los ángeles que suben, la vida activa, y los que bajan, la vida contemplativa.

Definición
Una de las visiones de la ascensión hacia Dios

Fuentes bíblicas
Génesis 28, 12

Difusión iconográfica
Preferentemente en ciclos relativos a las ilustraciones de la Biblia

◀ Maestro de Balaam,
La escalera de Jacob,
miniatura de la Biblia de
Wenceslao, 1395-1400,
Österreichische
Nationalbibliothek, Viena.

En el siglo XVIII se perdió
la concepción medieval que
consideraba la escalera del sueño de
Jacob formada por quince peldaños,
símbolo de las virtudes; los ángeles
que bajaban representaban la vida
contemplativa.

Las figuras de los ángeles que suben
recuerdan a los cronistas medievales,
que, a partir de Honorio de Autun,
veían en ellas la representación de la
vida activa.

▲ William Blake,
La escalera de Jacob,
finales del siglo XVIII,
British Library, Londres.

Jacob dormido sobre la piedra es
una prefiguración de Juan evangelista
dormido sobre el pecho de Jesús
en la Última Cena y al corriente
de los secretos del cielo.

Una escalera colocada entre la tierra y el cielo. Sobre los peldaños puede haber personas que suben o se disponen a subir; en algunos casos, arriba está la imagen de Cristo.

Escalera de la Virtud

La imagen de la escalera como ejercicio de la Virtud que eleva hacia Dios, en referencia a la descrita en el episodio del sueño de Jacob del Antiguo Testamento, fue aceptada muy pronto por los Padres de la Iglesia, que trataron ampliamente el tema. En el siglo IV, Gregorio de Nisa, comentando el Evangelio de las Bienaventuranzas, le dio otro carácter según el principio de la consecuencialidad ejemplificada con la imagen de la escalera de la Virtud. En el mismo siglo, san Agustín describió una escalera que conduce a Dios y en la que están las cuatro virtudes cardinales, que acompañan al alma en el camino ascético para alcanzar la felicidad. Tiene siete peldaños, de los cuales, los cinco primeros son dones del Espíritu Santo *(timor dei, pietas, scientia, fortitudo, consilio)*. Los dos peldaños finales, purificación del corazón y sabiduría, permiten prepararse para la comunión con Dios y la perfección definitiva. No hay que olvidar la intervención entre los siglos VI y VII de san Juan Clímaco, llamado así precisamente por su obra, *Scala paradisi* (en griego, *climax* significa escalera), donde se retoma la imagen de la escalera de la Virtud como medio para ascender hacia Dios. Se ha aludido al propio Cristo, mediador entre Dios y los hombres, como la escalera que une la tierra y el cielo.

Definición
Elemento simbólico de la unión entre tierra y cielo, en relación con la escalera de Jacob

Fuentes bíblicas
Génesis 28, 12

Literatura relacionada
Gregorio de Nisa, *Homilías sobre las bienaventuranzas*; san Agustín, *Escalera de la Virtud*; Juan Clímaco, *Scala paradisi*; san Bernardo, *Der gradibus humilitatis et superbiae*

Difusión iconográfica
Frecuente entre las representaciones alegóricas medievales; cierta difusión también en el Renacimiento

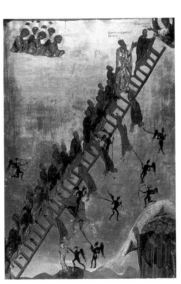

◄ Icono de la escalera alegórica de san Juan Clímaco, finales del siglo XII, Monasterio de Santa Catalina, Sinaí.

Crates arroja la riqueza al mar: el oro y las joyas ya no sirven para nada ni representan la verdadera riqueza para aquellos que han ascendido por el sendero de la Virtud.

El camino de la Virtud es comparado con un impracticable y empinado sendero que conduce al hombre virtuoso a conquistar la salvación y la sabiduría; por eso, en esta representación lo reciben dos filósofos de la antigüedad y la figura alegórica de la Sabiduría.

▲ Pinturicchio, *El camino de la Virtud*, mosaico de pavimento, 1505, catedral de Siena.

La Fortuna se mantiene en equilibrio inestable con un pie sobre una esfera apoyada en tierra firme y el otro en una embarcación que está en el agua. La mujer está caracterizada por una delicada cornucopia, sostenida con la mano derecha, y una vela alzada con la izquierda, ya que el mástil de la barca está roto; según la iconología de Cesare Ripa, los instrumentos rotos indican que la mala Fortuna es un acontecimiento desgraciado.

Dios Padre, rodeado por los ángeles, acoge en el cielo a los que han subido por la escalera de la Virtud; los dos sillones vacíos que aparecen a derecha e izquierda podrían ser un modo de representar la Trinidad.

La escalera que conduce al cielo está colocada sobre el monte de las Virtudes y sobre una base en forma de cruz, símbolo de la Fe; según la doctrina de san Bernardo de Claraval, los peldaños de la escalera son los grados de la humildad, que conducen a la Caridad, al encuentro con Dios.

Mediante la colaboración entre la Gracia y el Libre Albedrío, se realizan acciones buenas y meritorias.

La Soberbia, representada por una mujer montada a lomos de un pavo real, invita a bajar por la escalera del Infierno al valle del Pecado.

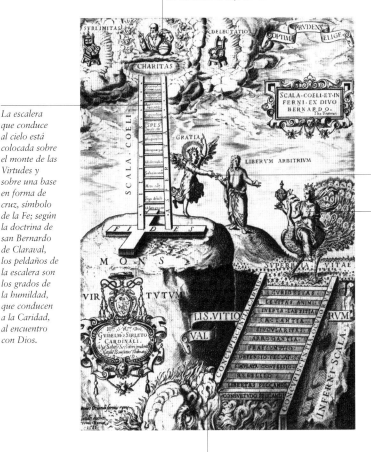

Según la iconografía bizantina, en el fondo del Infierno, la personificación de Satanás espera a los condenados con las fauces abiertas para devorarlos.

▲ La escalera del Cielo y del Infierno según la doctrina de san Bernardo, 1581.

Representado como un anciano desnudo y cubierto de llagas, protagoniza diversas narraciones; las figuras que lo atormentan con más frecuencia son tres amigos y su esposa.

Penalidades de Job

Fuentes bíblicas
Libro de Job

Literatura relacionada
Testamento de Job
apócrifo

Características
Ejemplo de paciencia
proverbial

Difusión iconográfica
Generalmente, formando
parte de ciclos sobre
la Biblia; escasas
representaciones
autónomas, más
difundidas a partir
del siglo XV

Job, personaje de la Biblia elevado a modelo de santidad y de paciencia, vivió en el país de Hus, identificado con la región situada entre Idumea y Arabia. Era un hombre bastante acaudalado y poseía numerosos animales y esclavos. Tuvo siete hijos y tres hijas, y era piadoso y de conducta intachable. Cuando se hallaba en la cima de la riqueza y la felicidad, sufrió repentinamente una larga serie de desgracias que lo privaron de todas sus pertenencias y de sus hijos. Después se vio afectado por una enfermedad que lo llagó por completo, pero no perdió el ánimo ni dirigió jamás un reproche a Dios, ni siquiera cuando era objeto de escarnio por parte de su mujer. Al final, lo echaron de casa y tuvo que vivir en una pocilga. Allí fueron a verlo tres amigos para consolarlo y entablaron con él un largo diálogo para comprender las causas del sufrimiento del hombre y llegar a la conclusión de que Job debía de haber pecado para merecer todo aquello. Pero la voz de Dios, que había permitido a Satanás poner a prueba a Job, proclamó su inocencia, le devolvió su antigua felicidad y multiplicó por dos los bienes que antes poseía.

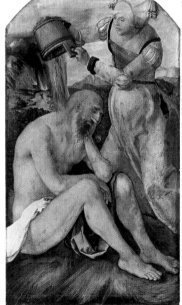

► Alberto Durero,
Job y su esposa, h. 1504,
Städelsches Kunstinstitut,
Frankfurt.

Una corte de seis ángeles acompaña la mandorla con los colores del arco iris, símbolo de la alianza de Dios con los hombres: no se observan connotaciones particulares para identificar la hueste angélica.

Dios Padre, visible a través de su Hijo encarnado, está representado recurriendo a la iconografía de Cristo.

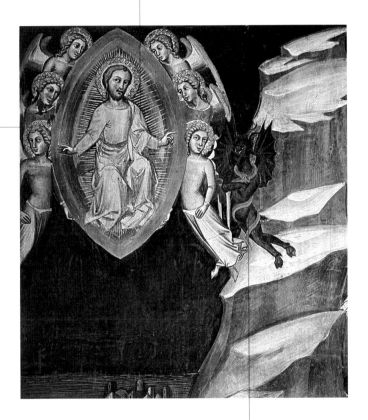

El diablo se acerca a Dios volando: la conversación llevará al pacto que permitió que Job, un hombre justo, fuese puesto a prueba en su fidelidad a Dios (Job 1, 8-12).

▲ Bartolo di Fredi,
Matanza de los siervos de Job (detalle), 1367,
colegiata de San Gimignano.

Según el prólogo del libro de Job, este convocaba a sus siete hijos y tres hijas, después de celebrar banquetes, para purificarlos (Job 1, 5).

El origen de todas las pruebas mandadas a Job es un pacto entre el diablo y Dios; este último aparece con el aspecto del Verbo encarnado, como en las representaciones más antiguas de la Creación.

Los tres camellos, junto con los otros animales, indican la riqueza de Job.

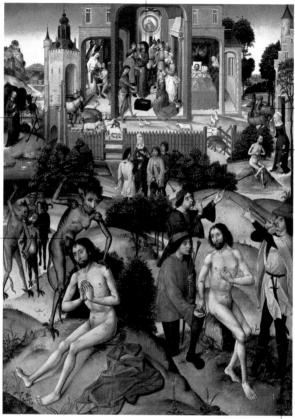

Después de haber perdido a sus hijos y sus bienes, Job enferma gravemente; su mujer lo exhorta a renunciar a la bondad, a maldecir a Dios por esa última prueba y a liberarse de todo eso dejándose morir.

El tormento de la enfermedad que golpea a Job está ejemplificado como último poder del diablo sobre este hombre, al que azota adoptando la forma de ser monstruoso con horribles caras y bocas por todo el cuerpo, seguido por unos ayudantes igual de monstruosos.

Los músicos que acuden para aliviar el tormento de la enfermedad no se mencionan en el libro bíblico, sino que derivan del texto apócrifo.

▲ Maestro de la Leyenda de Catalina-Maestro de la Leyenda de Bárbara, *Escenas de la vida de Job*, 1480-1490, Wallraf-Richartz-Museum, Colonia.

La esposa de Job se burla de su capacidad para aceptar la voluntad de Dios y lo exhorta a maldecirlo por esta última prueba y a liberarse de todo dejándose morir.

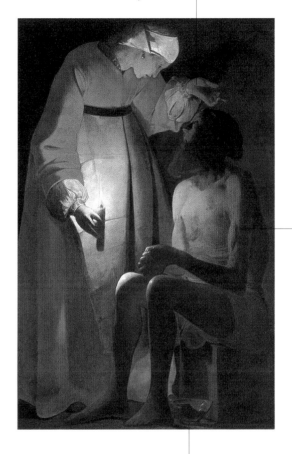

Job presenta un aspecto delgado y exhausto, pero en su cuerpo no hay rastros de llagas para indicar la lepra que padeció «desde la planta de los pies hasta la coronilla de la cabeza» (Job 2, 7).

El único objeto que se puede observar en la mínima decoración es una escudilla rota; según el texto bíblico, Job cogió un tejón para rascarse las llagas producidas por la enfermedad.

▲ Georges de la Tour, *Job y su esposa*, 1632-1635, Musée Départemental d'Art Ancien et Contemporain, Epinal.

El santo que reza puede estar arrodillado con las manos juntas; en la representación del éxtasis, la expresión es de transporte total hacia Dios y de indiferencia hacia la realidad circundante.

Oración y éxtasis

Definición
Diálogo de conocimiento, de alegría, de agradecimiento, de alabanza y de súplica con Dios

Fuentes bíblicas
Efesios 6, 13-18

Literatura relacionada
Leyenda dorada y vidas de los santos

Características
Expresa la relación personal entre el fiel y Dios; de la oración comunitaria existen menos ejemplos iconográficos

Difusión iconográfica
La representación de santos, beatos o fieles orando, aunque sea estática, alcanza su máxima difusión tras el Concilio de Trento, cuando se buscan motivos iconográficos edificantes y que eleven lo máximo posible el espíritu

▶ Gian Lorenzo Bernini, *Éxtasis de santa Teresa*, 1644-1652, Santa Maria della Vittoria, Roma.

La oración del cristiano es la posibilidad de mantener un contacto constante con Dios; puede ser de alabanza, de agradecimiento o de petición, y desde el Antiguo Testamento está vinculada a las vicisitudes del pueblo de Dios. Era una petición particular dentro de la más amplia de la salvación. El propio Jesús rezó mucho y enseñó a rezar, poniendo de relieve la calidad de la oración por encima de la cantidad (Mateo 7, 21: «No todo el que dice: ¡Señor, Señor!, entrará en el reino de los cielos, sino el que hace la voluntad de mi Padre, que está en los cielos»). En la carta a los Efesios, san Pablo, tras haber exhortado a revestir la armadura de Dios para permanecer en pie después de haber superado todas las pruebas, invita a la oración incesante. «Quien reza no tiene nada que temer», es el mensaje que recogen las figuras ejemplares de los santos, que, a partir de la oración profunda, incesante y apasionada, accedieron a la experiencia mística del éxtasis como encuentro privilegiado con Dios, como anticipo de las alegrías futuras, como respuesta de amor. La fuerza de tan elevadísima experiencia del espíritu, precisamente por su relación con la profundidad del alma, ha llevado a extraordinarias visiones y elevaciones del cuerpo inexplicables de otro modo.

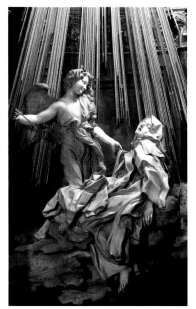

La estola que lleva uno de los ángeles que elevan a san Pablo indica la función diaconal, o sea, de servicio a Dios, de este ángel.

Un ángel señala con la mano el cielo, verdadero centro de la visión del santo, que, con la profunda oración, se eleva hacia Dios no solo con el alma, sino también con el cuerpo.

Los brazos abiertos son un gesto de estupor y de acogida de la completa experiencia de elevación en la más profunda oración que lleva al éxtasis.

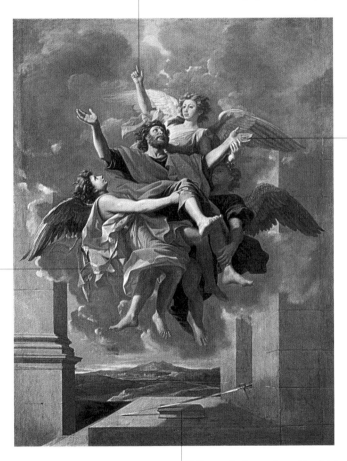

▲ Nicolas Poussin,
Éxtasis de san Pablo,
1650, Louvre, París.

El libro es el primer atributo del apóstol; en el caso de san Pablo, indica, además, las numerosas cartas que escribió a las primeras comunidades cristianas. La espada es otro atributo, ya que con esta arma fue decapitado.

En un momento de éxtasis, recogido también en el texto de su martirologio, santa Cecilia tiene la visión de un coro de ángeles en el cielo.

María Magdalena participa en santa conversación (diálogo místico) en el éxtasis de santa Cecilia; se la reconoce como mirofora por el jarroncillo.

San Pablo, meditabundo y con la mirada vuelta hacia los instrumentos musicales, tiene en la mano unas hojas de papel dobladas, en alusión a las cartas escritas a las primeras comunidades cristianas, y una espada, instrumento con el que fue martirizado.

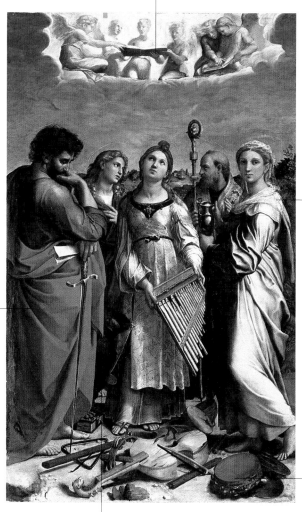

La naturaleza muerta de instrumentos musicales (rotos, como símbolo de vanidad) es un atributo de Cecilia vinculado con la música que oía sonar el día de su boda con un pagano, mientras se entregaba con el corazón a Cristo.

▲ Rafael, *Éxtasis de santa Cecilia*, 1514, Pinacoteca Nazionale, Bolonia.

El águila posada sobre un libro es el atributo de san Juan Evangelista, que, en segundo plano, intercambia una mirada con el obispo san Agustín.

El santo se golpea el pecho con una piedra para sentir también físicamente el dolor por la falta cometida y como desprecio del cuerpo en favor del alma.

San Jerónimo viste en el desierto el hábito del penitente, auténtico elemento que lo define como eremita; en realidad, lo representado a su alrededor no es un medio desértico.

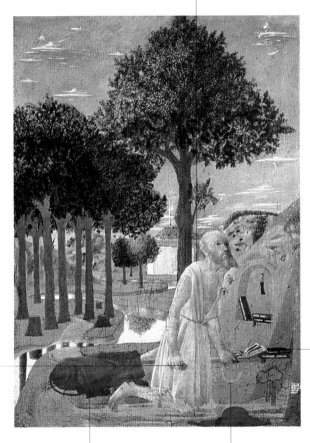

Los libros que suele haber representados junto a san Jerónimo en su lugar de retiro aluden a la intensa actividad de estudio que llevó, entre otras cosas, a la compilación de la Vulgata, la versión unificada de la traducción del griego al latín de la Biblia.

Un compañero frecuente de san Jerónimo es un león amansado; esta figura guarda relación con el relato de la vida del santo recogido por la Leyenda dorada, según el cual curó a un león que tenía una espina clavada en una zarpa y que, desde aquel momento, se convirtió en su fiel amigo.

Las cuentas ensartadas en forma de corona para rezar ya estaban en uso en el siglo IV entre los anacoretas de Oriente.

▲ Piero della Francesca,
San Jerónimo, 1450,
Gemäldegalerie, Berlín.

San Gregorio se había percatado de que uno de sus monjes dudaba de la presencia real de Jesús en el pan consagrado y había rezado para que el Señor le mandara una señal.

Cristo aparece bajado de la cruz, de pie en el sepulcro, como en la representación del hombre de los dolores, pero con las manos alzadas, y vierte su sangre en el cáliz.

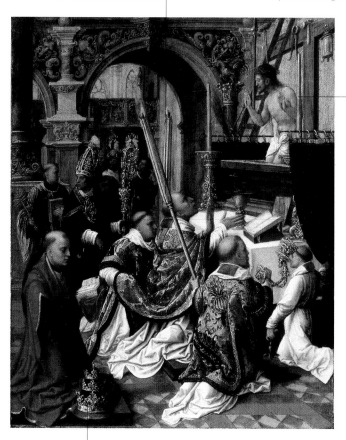

Durante la consagración, el celebrante se quita la tiara papal, formada por tres coronas superpuestas para indicar al padre de los reyes y los príncipes, al rector del orbe, al vicario de Cristo.

▲ Adrien Isenbrandt, *Misa de san Gregorio*, 1510, The J. Paul Getty Museum, Los Ángeles.

La mitra, sobre la cabeza de un querubín y no sobre la de Bernardo, indica el rechazo del cargo de obispo por no considerarse digno de él.

El abrazo desde la cruz de Cristo, que hace beber a san Bernardo la sangre que le mana de la herida del costado, es una iconografía típicamente postrentina.

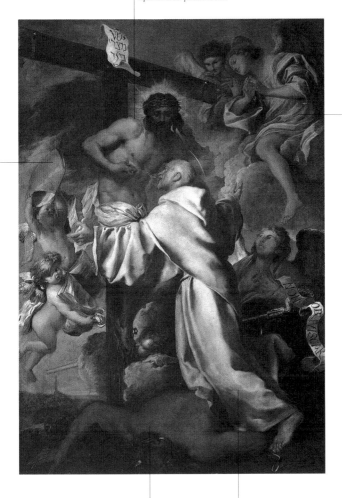

▲ Giovanni Benedetto Castiglione, *Cristo crucificado abraza a san Bernardo*, post. 1462, Santa Maria della Cella e San Martino, Genova Sampierdarena.

El demonio encadenado, símbolo de la victoria sobre las tentaciones, es atributo iconográfico de Bernardo.

San Bernardo, de rodillas y con el hábito blanco de los monjes cistercienses, abraza a Cristo crucificado.

Los ángeles que están en torno a Dios suelen convertirse en un elemento que compone una representación estática.

La pobreza del santo de Asís es puesta de relieve con realismo pintando a rápidas pinceladas la cogulla remendada.

Las mejillas hundidas, subrayadas por los altos pómulos, los ojos cerrados y la boca entreabierta expresan la fuerte tensión de la oración apasionada.

▲ Francesco del Cairo, *Éxtasis de san Francisco*, 1616-1620, Civiche Raccolte d'Arte del Castello Sforzesco, Milán.

Las manos del santo están unidas, con los dedos entrelazados, para indicar una oración atormentada y triste. Una luz ilumina las uñas ligeramente largas del santo, que antepone el cuidado del alma al del cuerpo.

San José de Cupertino, fraile
franciscano del siglo XVII,
experimentó numerosos episodios
de éxtasis levitante —tantos que la
Inquisición lo sometió a examen,
aunque lo consideró inocente—
y llevó a muchos a acercarse a Dios.

La aparición de la Inmaculada
Concepción entre las nubes, con la
luna bajo los pies y rodeada de
querubines, es la causa del éxtasis
que transporta al santo.

El duque
luterano de
Brunswick se
convierte al
catolicismo
tras haber
asistido dos
veces a éxtasis
levitantes de
san José de
Cupertino.

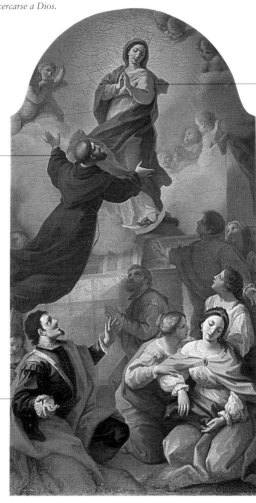

▲ Pietro Costanzi,
Éxtasis de san José
de Cupertino, siglo XVIII,
catedral de Amelia.

Imagen de un santo o una santa con un dragón, símbolo del demonio y de las tentaciones del mal, contra el que lucha o al que amansa, generalmente mediante la bendición.

Santos que combatieron contra el demonio

Definición
La lucha contra el mal, hecha visible en las tradicionales representaciones del demonio

Fuentes bíblicas
Apocalipsis

Fuentes extrabíblicas y literatura relacionada
Hechos apócrifos; *Leyenda dorada*; vidas de los santos

Características
El demonio se enfrenta a los santos, generalmente oculto bajo el aspecto de dragón

Creencias particulares
El dragón tiene el poder de matar, no con su fuerza, sino con su aliento venenoso

Difusión iconográfica
Amplia difusión entre la Edad Media y el Renacimiento, que en los siglos sucesivos se limita a reproducir su atributo iconográfico

▶ Lieven van Lathem, *Santa Margarita*, 1469, The J. Paul Getty Museum, Los Ángeles.

Las fuentes hagiográficas hablan ampliamente de las dificultades afrontadas por los santos para recorrer el camino de la salvación y superar las insidias del demonio. Desde muy antiguo, en los relatos de la vida de los santos (los primeros son los hechos apócrifos de los apóstoles) se han descrito situaciones en las que estos son víctimas de las asechanzas del demonio, a menudo representado con aspecto de dragón que aterroriza a toda la población pagana, la cual, al ser derrotada la bestia, se convierte. Entre los apóstoles, Felipe y Mateo son los que se enfrentan a dragones feroces y venenosos (un elemento constante es su capacidad de envenenar con un aliento pestífero), seguidos de los primeros mártires y santos. El más conocido y legendario de estos es Jorge, cuya existencia es real, mientras que el episodio del dragón es un motivo literario, al igual que sucede en el caso del papa Silvestre. No faltan figuras de santas vírgenes, como Marta, hermana de Lázaro, María Magdalena, que para derrotar a un dragón lo bendice y rocía con agua bendita, y Margarita de Antioquía. Otros santos tuvieron que afrontar la presencia más provocadora que insidiosa del demonio, o son representados con el propio demonio como claro símbolo de la capacidad de superar las tentaciones. Naturalmente, forman parte de este grupo el arcángel Miguel, citado en el Apocalipsis como el que derrota a la gran bestia.

A los pies de la estatua, un lobo y un
pájaro carpintero, considerados por
los romanos animales sagrados para
Marte, dios de la guerra, representado
por este motivo con armadura.

La aparición de
Cristo con la cruz
apoya y bendice la
obra de Felipe:
derrotado el dragón,
hará volver a la vida
a todos cuantos
habían muerto
a causa de las
exhalaciones del
animal demoníaco.

Coronando el gran nicho de
la estatua de Marte, aparece la
Victoria alada, que derrota a
los falsos dioses, con la inscripción:
Dei manibus victoria, «la victoria
sobre los ídolos a manos de Dios».

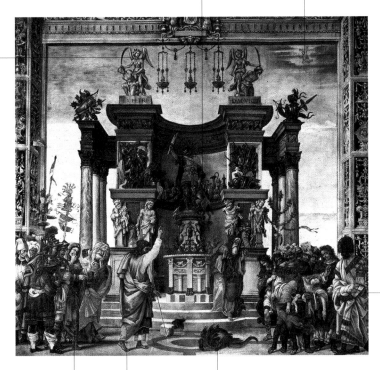

De la boca del
dragón ha salido un
soplo venenoso que
ha matado a muchos
de los presentes.

▲ Filippino Lippi, El apóstol
Felipe en el templo de Marte,
1487-1502, Santa Maria Novella,
Florencia.

En la Leyenda
dorada se cuenta
que los paganos de
Escitia capturaron
al apóstol Felipe
y lo llevaron al
templo de Marte
para obligarlo a
ofrecer un sacrificio
a la estatua del dios.

Un pequeño y
monstruoso dragón,
representación
del demonio, salió
repentinamente de
la base de la estatua
de Marte y mató
con su soplo mortal
a muchos de los
presentes.

La primera
víctima del
demonio fue
el hijo del
sacerdote
que estaba
preparando
el sacrificio
junto al altar.

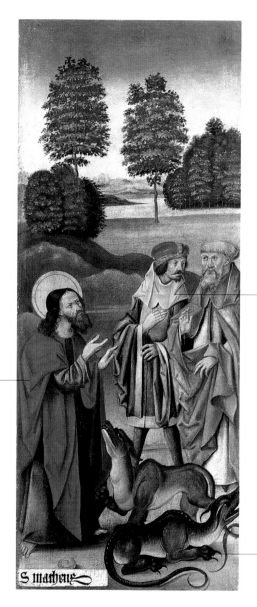

Según el texto apócrifo de las Memorias apostólicas de Abdías, san Mateo fue a Etiopía a hacer apostolado. Tras haber realizado diversos milagros y convertido y bautizado a muchas personas, tuvo que enfrentarse a dos dragones, a los que derrotó haciendo profesión de fe.

Dos magos, Zaroén y Arfaxat, desafiaron a san Mateo llevándole cada uno un dragón que lanzaba chorros de fuego por la boca y emitía miasmas sulfúreos cuyo olor mataba a los hombres.

Nada más llegar a los pies de Mateo, los dos dragones se durmieron. Tan solo el apóstol pudo despertarlos y después los amansó; los animales, ya inofensivos, se marcharon del país. Luego, el santo explicó a la población que debía liberarse del verdadero dragón, que es el demonio.

▲ Gabriel Maelesskircher, *Milagro de san Mateo amansando al dragón*, 1478, Museo Thyssen-Bornemisza, Madrid.

Marta, atendiendo a los ruegos de la población, se acerca al dragón y lo amansa rociándolo con agua bendita y enseñándole la cruz.

Jacobo de Vorágine, en su Leyenda dorada, hace una larga descripción del dragón que Marta amansó y llevó a la población del lugar para que lo matase a pedradas; se llamaba Tarasca y había sido generado por dos enormes serpientes, Leviatán y Onaco. Debía de ser medio serpiente y medio mamífero, más grande que un buey y más largo que un caballo, con los dientes afilados como espadas y provisto de anillos; se ocultaba en las aguas del río para hacer naufragar las embarcaciones y matar a los pasajeros.

▲ Jacobello del Fiore, *Santa Marta*, primera mitad del siglo XV, San Giovanni in Bragora, Venecia.

Santos que combatieron contra el demonio

San Jorge, caballero originario de
Capadocia, cuyas empresas son fruto
de leyendas medievales, llega a caballo
para derrotar a un dragón insaciable.

Las murallas aluden a la ciudad
que vivía aterrorizada a causa de
la voracidad de un dragón, que
exigía víctimas con la amenaza
de exterminar la población.

Antes de que pueda devorar a su
nueva víctima, el dragón es atacado
por Jorge, quien, amenazándolo con
la espada, logrará amansarlo y llevarlo
a la ciudad con una traílla atada a la
cintura de la princesa; una vez allí,
lo matará y obtendrá la conversión
del rey y de toda la población.

A la hija del rey le toca en suerte
ser víctima del dragón. Se cuenta
que, cuando llegó san Jorge, la
princesa aguardaba la llegada
del dragón junto a un lago (que
casi nunca se representa).

▲ Tintoretto,
San Jorge y el dragón,
h. 1560, Hermitage,
San Petersburgo.

La joven, tras haber padecido
diferentes torturas en la cárcel, reza a
Dios para que le muestre al enemigo
contra el que está combatiendo.

Margarita es encarcelada por
el prefecto Olibrio, que está
enamorado de ella a causa
de su belleza, pero no puede
soportar que sea cristiana e
intenta obligarla a abjurar.

Un dragón de varias cabezas aparece
ante Margarita en la cárcel; según
Jacobo de Vorágine, el monstruo es
derrotado con la señal de la cruz.

El diablo aparece por segunda
vez ante la muchacha (según
la Leyenda dorada, oculto bajo
una apariencia mundana), pero la
joven lo desenmascara, se enfrenta
a él, lo derriba y, golpeándole la
cabeza, le obliga a revelar por
qué atormenta a los cristianos.

▲ Frontal de Santa Margarita
de Vilaseca (detalle), 1160-1190,
Museo Episcopal, Vic.

*Tras la conversión de Constantino,
un dragón que estaba en una fosa
muy profunda (había que bajar ciento
cincuenta peldaños) comenzó a matar
con su aliento a muchas personas.*

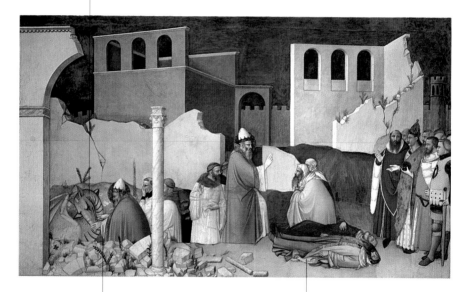

*San Silvestre le tapa la boca al dragón
y se la sella con un anillo que lleva
una cruz, tras haberle dicho por
indicación de san Pedro, que se le
había aparecido: «Jesucristo, nacido
de una virgen, crucificado y sepultado,
ha resucitado y se sienta a la derecha
del Padre, y vendrá un día a juzgar
a los vivos y los muertos: ¡tú, Satanás,
espera su llegada en esta fosa!».*

*En el suelo yacen, asfixiados por
el aliento pestífero del dragón, dos
magos que habían seguido a Silvestre
para ver si tenía valor para enfrentarse
al monstruo. El papa los sacó y los
resucitó, y ellos se convirtieron.*

▲ Maso di Banco,
San Silvestre amansa al dragón,
1337, basílica de Santa Cruz,
capilla de San Silvestre, Florencia.

El báculo pastoral del abad pintado en perspectiva alude al cargo que Bernardo, representado con el hábito blanco de los monjes cistercienses, ocupó durante largos años en la abadía de Clairvaux.

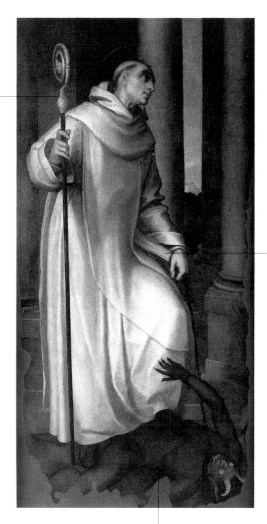

El libro simboliza los numerosos escritos místicos que dejó el santo.

▲ Marcello Venusti, *San Bernardo aplasta al demonio*, 1563-1564, Pinacoteca Vaticana, Roma.

El demonio encadenado y pisoteado por Bernardo hace referencia a la capacidad que tuvo el santo para vencer toda tentación demoníaca, en una lucha constante contra el mal.

*La fantasía del artista lleva
a representar al demonio con
rasgos antropomorfos en los
delgados brazos y parte del busto,
zoomorfos en las patas cabrunas,
la cola y los cuernos de ciervo, y
derivados de las representaciones de
la tradición medieval en las alas
de dragón y la piel de anfibio, con
el detalle añadido de las llamas
que le salen de las grandes orejas y
de una segunda cara en el trasero.*

*Agustín está representado con
vestiduras episcopales y el báculo
pastoral que lo define como pastor
de almas.*

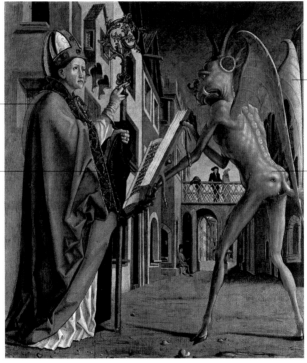

*Según la
Leyenda dorada,
en el libro
que el diablo
muestra a
san Agustín
estaban escritos
todos los
pecados y
las faltas de
los hombres;
en la página
de Agustín,
figuraba el
olvido del rezo
de completas.*

*El diablo se
enfadó mucho
cuando Agustín,
tras haber
rezado para
remediar su
olvido, hizo que
desapareciera
su página del
Libro de los
pecados.*

▲ Michael Pacher, *El diablo
sostiene el misal a san Agustín*
(detalle del altar de los Padres
de la Iglesia), h. 1480,
Alte Pinakothek, Munich.

La cruz, signo de la Redención, es el arma que empuña san Miguel para vencer al demonio.

El arcángel está representado con armadura, como comandante de las huestes celestiales, según la iconografía occidental más extendida, derivada del texto del Apocalipsis.

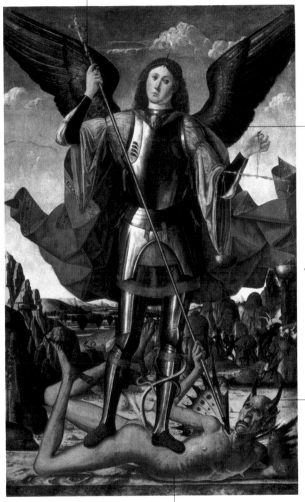

El Maligno se manifiesta con miembros provistos de garras, pequeñas y espinosas alas de dragón, cuernos y orejas puntiagudas, y el detalle irreverente del pecho dirigido contra Miguel, mientras que la larga cola serpentina se enrosca en torno a su pierna.

▲ Francesco Pagano,
Políptico de san Miguel arcángel,
segunda mitad del siglo XV,
Congregación de los Santos
Michele y Omobono, Nápoles.

El dragón del Apocalipsis se ha transformado en el demonio: la imagen de facciones semihumanas subraya la maldad.

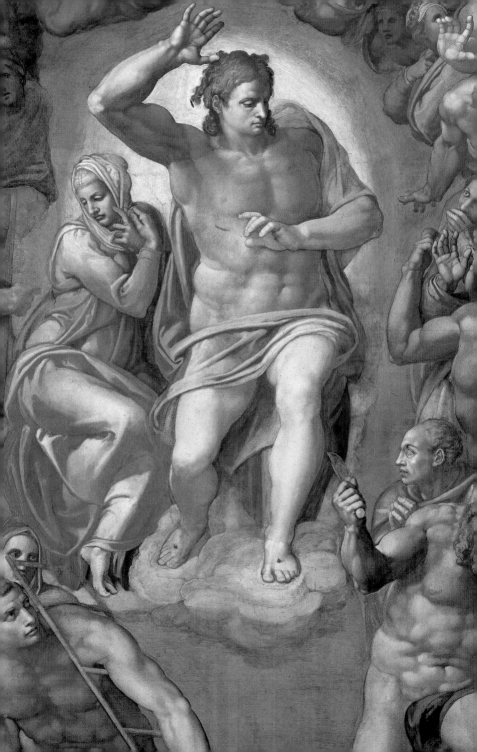

El juicio y la realidad de los últimos días

Ars moriendi
Muerte
Encuentro entre los tres vivos y los tres muertos
Danza macabra
Triunfo de la muerte
Vanitas vanitatum
Homo bulla
Juicio particular
Jinetes del Apocalipsis
Resurrección de la carne
Juicio universal
Cosecha mística
Sicostasia
Condenados
Almas del Purgatorio
Justos

◄ Miguel Ángel, *Cristo juez y la Virgen*, detalle del *Juicio universal*, 1537-1541, capilla Sixtina, Ciudad del Vaticano.

Representa el momento de la muerte en presencia del sacerdote y de los familiares; a menudo se incluye la alegoría de la muerte, junto con un ángel y un demonio que se disputan el alma.

Ars moriendi

El *ars moriendi*, el arte de morir, es un tema iconográfico ligado a la visión cristiana de la muerte tal como se había desarrollado a finales de la Edad Media, en que el momento más importante era el que determinaría el juicio del alma, digna de salvación o destinada a la condenación eterna. Originalmente, esta definición se aplicaba a pequeños manuales escritos por los sacerdotes que asistían a los moribundos, en los cuales se dedicaba especial atención a las cinco tentaciones de la última hora: la duda sobre la fe, la desesperación por los pecados, el apego a los bienes terrenales, la desesperación por los sufrimientos propios y el orgullo por las virtudes propias. En el transcurso del siglo XIV se incrementó la difusión de estos textos, ya no exclusivos para el clero, que comenzaban a ir acompañados de un aparato de ilustración xilográfica. Con el inicio del Renacimiento y la contribución de conocidos predicadores, como por ejemplo Savonarola, se desarrolló el tema, que poco a poco desplazó la atención del momento del tránsito a la consideración del buen o mal uso de la vida. A dicho cambio, típico de la nueva mentalidad del siglo XVI, contribuyó también Erasmo de Rotterdam.

► *La muerte del rico Epulón*, capitel, 1125-1140, Sainte Madeleine, Vézelay.

Celebración del
sacramento
del orden.

Ángeles volando asisten
devotamente a la administración
de los sacramentos.

La presencia
de la vela se debe
al hecho de que,
con frecuencia,
la unción iba
seguida de la
administración
del viático
(última comunión
eucarística).
Así pues, el cirio
es una llamada
al bautismo
(Cristo luz) y una
señal sagrada que
acompaña una
función sagrada.

Celebración del
sacramento
del matrimonio.

Una mujer
lee plegarias
devocionales,
aunque no era
indispensable,
ya que el mismo
sacerdote
pronunciaba
fórmulas durante
cada unción.

Es posible que,
para la unción
con el santo
óleo, el sacerdote
usara un estilete
destinado a este
uso a fin de no
mancharse
las manos.
Las unciones
se trazaban
en forma de
cruz y después
se limpiaba
el óleo con
un paño.

▲ Rogier van der Weyden, *La
unción de los enfermos* (detalle),
del altar de los Siete Sacramentos,
1445-1450, Koninklijk Museum
voor Schone Kunsten, Amberes.

Era costumbre que la unción la
realizara un solo sacerdote, pero
en presencia de otros, según la
exhortación de la carta de Jacobo (5):
«Aquel que está enfermo, que llame a
su lado a los presbíteros de la Iglesia».

El crucifijo, que irradia un haz de luz, debería ser la posibilidad de salvación directa para el hombre que está a punto de morir; de hecho, el avaro dirige la mirada hacia él, pero con los gestos continúa aferrándose a las riquezas.

Por la puerta asoma la muerte, representada como un esqueleto semicubierto con una sábana y armado con una larga flecha que clavará en su víctima.

El postrero gesto del avaro impenitente es tender las manos hacia una bolsa de monedas que le ofrece un diablo.

El diablo tiende su celada definitiva desde el baldaquino de la cama del avaro, preparado para apoderarse del alma de quien rechaza la salvación.

El ángel de la guarda se prodiga para interceder por el moribundo tratando de conducir su alma hacia Cristo, pero el rechazo es explícito, pues el hombre le da la espalda.

La imagen del viejo es un reflejo de la vida que ha llevado el avaro hasta el final, acumulando sin parar tesoros, aconsejado por figuras diabólicas; se le ve poniendo a salvo su dinero, con la corona del rosario en la mano pero sin preocuparse de ella.

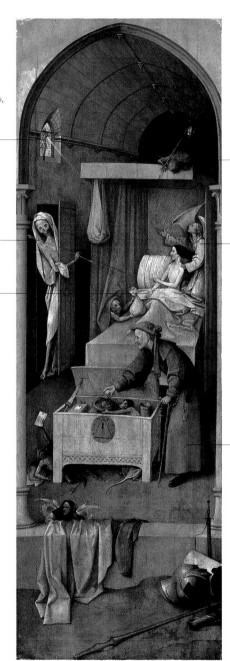

▲ El Bosco, *La muerte del avaro*, h. 1490, National Gallery of Art, Washington.

Alrededor del moribundo impenitente hay varios monstruos diabólicos (los primeros que aparecen en la pintura de Goya), símbolo del mal al que el hombre no parece querer renunciar.

Por una gran ventana entra al interior, bastante tenebroso, una claridad que ilumina la zona donde está el santo para indicar la luz de la salvación divina.

El crucifijo es la promesa de la Salvación y de la Redención; el sacrificio puesto de relieve por los chorros de sangre que parecen manar subraya su fuerza.

San Francisco de Borja está representado con los hábitos de la orden de los jesuitas, en la que ingresó en 1550.

▲ Francisco de Goya,
San Francisco de Borja asiste a un moribundo impenitente, 1788, catedral de Valencia.

Un cuerpo en descomposición o un esqueleto, a veces cubierto con un paño o coronado, que lleva una guadaña (o un arco y flechas), y una clepsidra; en ocasiones lleva un ataúd bajo el brazo.

Muerte

Definición
Fin de la vida; para los creyentes, paso a la vida eterna.

Características
Destino común a todo ser vivo, sin posibilidad de retorno a la vida terrenal.

Difusión iconográfica
A partir del siglo XIV, se define y se difunde en toda Europa, con mayor intensidad hasta el siglo XVIII.

► Hans Memling, *Muerte* (detalle), de *Tríptico de la Vanidad terrena y la Salvación divina*, 1485 o posterior, Musée des Beaux Arts, Estrasburgo.

Las primeras representaciones de la personificación de la muerte se remontan al siglo XIII. Mientras que anteriormente solo se representaba en el arte funerario, en el transcurso de la Edad Media se define poco a poco en toda Europa una imagen de la muerte —que la gente percibe bastante como una realidad de la existencia— aceptada y no tan tremendamente temida como cuando, en los siglos XVIII y XIX, el sentido de la muerte se laiciza. En las primeras representaciones, la personificación de la muerte aparece con absoluta naturalidad, claramente privada del sentido de lo macabro como se entiende en la actualidad; entonces era una realidad que acompañaba la conciencia de la muerte unida a la creencia en la inmortalidad. Antes de ser una imagen autónoma, claro *memento mori*, referencia para el hombre del inevitable momento en que acabará la vida terrena, la muerte se

halla presente en las escenas de *ars moriendi*, no necesariamente como presencia absolutamente negativa, y luego en la narración del encuentro entre los tres vivos y los tres muertos. Más tarde, como representación autónoma, la encontramos tanto en escenas alegóricas como en obras devotas, pero en ningún caso como realidad aterradora, sino como símbolo de lo ineluctable del tiempo y del final.

El diablo que está tratando de apoderarse del alma del difunto es combatido no solo por Miguel, sino por otros dos ángeles, que, con una lanza, intentan hacerle soltar la pequeña alma.

El ángel guerrero y armado con una espada es Miguel, que se abalanza contra el demonio y lo agarra de la cara para salvar el alma recién capturada.

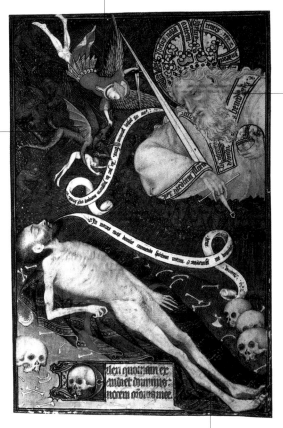

La gran imagen de Dios Padre con el símbolo del poder —la larga espada y el globo— está rodeada por una hueste de ángeles. El Señor responde en francés: «Por tus pecados, harás penitencia y el día del juicio estarás conmigo».

La muerte está representada por el cuerpo delgado y macilento de un hombre, tendido sobre un paño entre símbolos macabros típicos del gusto del gótico tardío, como calaveras y huesos. En una tira de papel se lee la siguiente invocación en latín: «En tus manos, oh señor, encomiendo mi espíritu».

▲ Maestro de las Horas de Rohan, *La muerte ante Dios*, 1418-1425, Bibliothèque Nationale, París.

Muerte

La muerte es un jinete con el cuerpo en descomposición, que lleva una corona de serpientes y muestra la clepsidra, símbolo de la inexorabilidad del tiempo.

Tal vez la meta del caballero es la ciudad, probablemente la Jerusalén celeste.

Según la interpretación más verosímil, el caballero es el Miles christianus *recuperado en un escrito de Erasmo de Rotterdam (1501), el caballero cristiano que avanza, victorioso, armado con la fe.*

Las ramas de roble que adornan la cabeza y la cola del caballo son el símbolo del caballero cristiano victorioso.

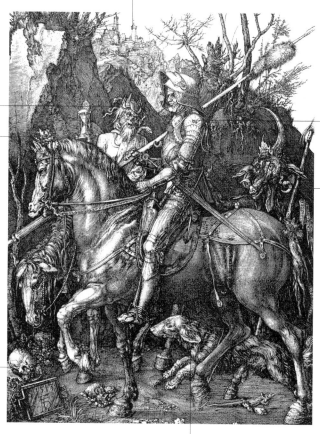

Según los motivos iconográficos medievales más difundidos, el diablo aparece armado con una pica y dotado de cuernos, patas de macho cabrío, largas orejas puntiagudas, hocico de jabalí y flácidas alas de murciélago, aspecto que no parece asustar en absoluto al caballero.

Junto a la tablilla en la que el artista ha estampado su firma, hay una calavera que atrae la atención del rocín en el que cabalga la muerte.

▲ Alberto Durero, *El caballero, la muerte y el diablo,* 1513, buril.

El perro es la personificación de la fe, principal arma del cristiano.

Según la tradición de origen
medieval, en torno a la cruz
de Jesús revolotean ángeles
que lloran su muerte.

La muerte,
representada
como un
esqueleto con
una clepsidra
en la mano,
símbolo de su
poder sobre
el tiempo,
está, al igual
que el pecado,
encadenada a
la cruz en la
que ha muerto
Cristo, en señal
de su derrota
gracias a la
obra redentora.

La serpiente
simboliza
el demonio
tentador;
aquí, pintada
desnuda y
oscura porque
despoja de la
Gracia y priva
del candor de
la Virtud, se
convierte en
atributo de
la alegoría
del pecado.

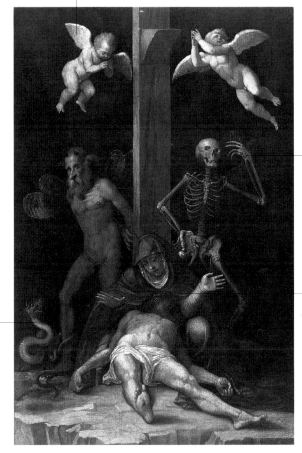

Imagen del dolor
de la Virgen sobre
Cristo muerto:
María llora, a los
pies de la cruz,
sobre el cuerpo
sin vida y recién
bajado de Jesús.

▲ Jacopo Ligozzi, *Alegoría
de la Redención humana*,
h. 1585, Courtesy of Sotheby's.

Con un gesto de la esquelética mano, la muerte apaga la vela, símbolo de la vida. Las palabras in ictu oculi *(«en un abrir y cerrar de ojos») indican que basta un instante para que la muerte domine sobre todo.*

La muerte avanza con su imagen más común: un esqueleto que lleva una guadaña. Aquí lleva, además, un ataúd bajo el brazo.

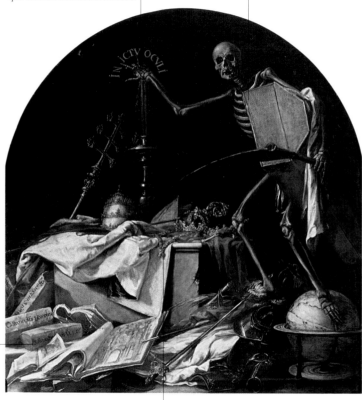

Entre los objetos que la muerte pisotea, hay varios libros. En una página abierta se entrevé un monumento. Ningún arte, con toda su belleza, podrá servir nunca para escapar de la muerte.

El globo terráqueo indica dominio sobre el mundo; a su lado, instrumentos musicales, armas y armaduras tirados por el suelo subrayan la vanidad de los placeres y las glorias mundanas.

En la compleja naturaleza muerta que compone la Vanitas *sobre la que domina el «Jeroglífico de las últimas cosas» se ponen de relieve los símbolos del poder: corona y cetro, Toisón de Oro, tiara papal y mitra obispal.*

▲ Juan de Valdés Leal, *Alegoría de la muerte,* 1670-1672, Hospital de la Caridad, Sevilla.

La imagen terrorífica de la muerte, que tiene a su espalda las puertas del Infierno representadas en forma de rastrillo, aparece mostrando una expresión maléfica y con lenguas de fuego saliéndole de las costillas y de entre las articulaciones.

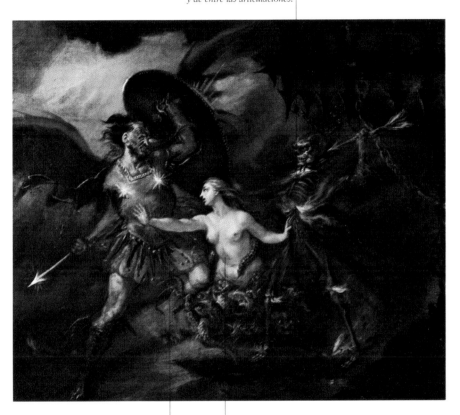

Una rara imagen del demonio con armadura para recordar que estaba al mando de los ángeles que se rebelaron contra Dios; el artista la saca de la descripción que hace John Milton en El paraíso perdido (1665).

▲ William Hogarth,
Satanás, el pecado y la muerte,
1735-1740, Tate Gallery,
Londres.

La personificación del pecado, según Milton (que recoge y modifica la dada por Cesare Ripa), es un ser con busto de mujer y cuerpo de serpiente, que lleva atados a la cintura monstruos infernales.

Muerte

La muerte, claramente aislada del hombre, como su antagonista, aparece descrita como un esqueleto del que solo se ven la calavera y los huesos de las manos, y —elemento insólito respecto a la tradición antigua— va cubierta con un manto adornado con cruces.

En la maraña de hombres que representan la vida en su transcurrir de estaciones, la madre con el niño pequeño indica la esperanza de la vida.

La figura de una anciana con el rostro mirando hacia abajo indica la resignación ante la muerte.

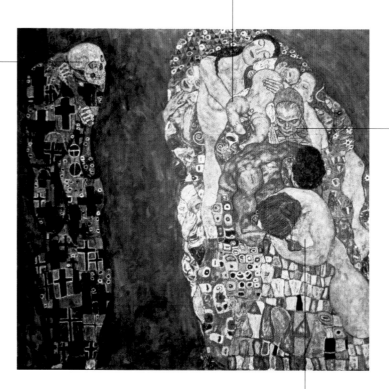

Un hombre y una mujer abrazados simbolizan el amor, posible escapatoria de la muerte y fuente de consuelo.

▲ Gustav Klimt, *La vida y la muerte*, 1908-1912, colección privada, Viena.

Tres caballeros se encuentran con tres muertos representados como esqueletos de pie o tendidos en sus tumbas; a veces aparece un monje que explica el significado del encuentro.

Encuentro entre los tres vivos y los tres muertos

La representación del encuentro (o contraste) entre los tres vivos y los tres muertos aparece a finales del siglo XIV en frescos de iglesias, aunque sin el carácter de sacralidad que la tradicional ornamentación iconográfica requería. Generalmente, la escena representa a tres caballeros que van de caza y protagonizan un encuentro tan inesperado como terrorífico y macabro con tres muertos. Estos, según la oportuna explicación didáctica, declaran cuál será el destino futuro de los caballeros, todos abandonados a los placeres mundanos: «Nosotros éramos como sois hoy vosotros; vosotros seréis como nosotros somos ahora». A veces, los tres muertos son cuerpos en descomposición metidos en sepulcros abiertos y un monje explica a los caballeros el significado del encuentro. Tal iconografía, probablemente origen de la presencia de lo macabro en el arte, podría haber nacido en la corte de Federico II de Suabia como descripción del contraste entre el cuerpo y el alma, o en el ámbito clerical por abierta oposición al emperador de las órdenes mendicantes tan combatidas por él, con la precisa voluntad de representar todo cuanto encarnaba la vida cortesana, pero invirtiendo su condición con acentos absolutamente macabros.

Definición
Narración con trasfondo alegórico y moralizante

Literatura relacionada
Barlaam y Josafat; *Cum apertam sepulturam*; *Dits des trois morts et des trois vifs*

Características
Generalmente dirigido a la sociedad caballeresca

Difusión iconográfica
Entre los siglos XIV y XV, especialmente en Italia (aunque allí desaparece a finales del XIV) y Francia

◄ Maestro de Montiglio (?), *Encuentro de los tres vivos y los tres muertos*, mediados del siglo XIV, Santa Maria di Vezzolano, Albugnano.

Encuentro entre los tres vivos y los tres muertos

Un atributo frecuente de la muerte es una larga flecha, que se sustituye por la guadaña cuando la representación alegórica ve a la muerte en acción.

Todavía no es un esqueleto, sino un inquietante cuerpo en avanzado estado de descomposición, cubierto con un paño que podría ser el sudario.

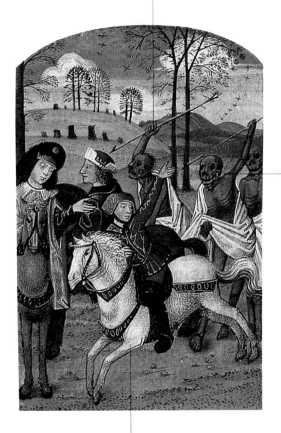

El joven caballero huye aterrorizado al ver a los muertos.

▲ *Encuentro de los tres vivos y los tres muertos, Oficio de la muerte,* h. 1490, Libro de Horas francés, colección privada.

Un monje detiene a los caballeros y les muestra a los muertos para recordarles en qué se convertirán después de esta vida.

Los tres jóvenes caballeros van tranquilamente de caza con su séquito de cazadores y perros cuando tienen este terrible encuentro.

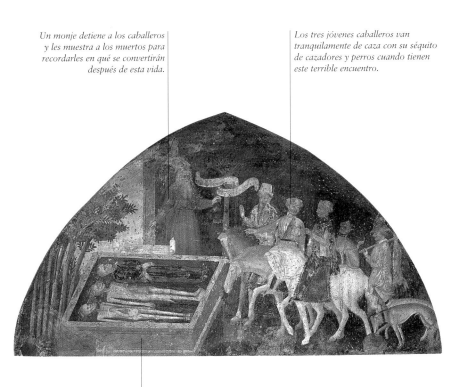

Los tres muertos yacen en descomposición en el sepulcro.

▲ Anónimo, *Los tres vivos se encuentran con los tres muertos*, primera mitad del siglo XV, Sacristía de San Lucas, Cremona.

*Un cortejo o un corro danzante en el que aparecen, cogidos
de la mano, vivos y muertos, los primeros con detalles alusivos
a su posición social y los segundos representados como esqueletos.*

Danza macabra

La representación de la danza macabra tuvo amplia difusión en el
área nórdica y en Francia, desde donde llegó al norte de Italia y a
España. La primera imagen documentada de danza macabra se
remonta a 1424, cuando se representó en el cementerio parisiense de
los Santos Inocentes (obra perdida en 1669), aunque quizá el tema se
conocía en Francia desde el siglo XIV pero no se definió hasta después,
apartándose de la iconografía del encuentro de los tres vivos y los tres
muertos. El motivo de fondo es el del destino de la muerte inexorable
y común a todos los hombres, que debe vivirse serenamente como el
fin natural, con independencia de la posición social. La representa-
ción está cargada de ironía: los muertos suelen llevar dardos, picos o
ataúdes como atributos iconográficos, pero no atacan a los vivos,
y mucho menos a traición, sino que los arrastran a la danza, donde
el encuentro es casi personal. En este sentido, la danza macabra,
cuyo origen literario se halla en las *Dances macabres*, sirve para su-
perar la interrupción psicológica de la vida humana y de su actividad.

► Anónimo,
Danza macabra,
siglo XVII, Pinacoteca
dell'Arcivescovado,
Milán.

La personificación de la muerte, en actitud triunfal, se cruza con un grupo de personas de toda clase social, mientras lanza dardos contra nobles y eclesiásticos y hace caso omiso de las súplicas de los pobres.

Triunfo de la muerte

Desde el momento de su primera aparición, a mediados del siglo XIV en Italia, el tema del Triunfo de la muerte va unido a la representación del Juicio final, al que pronto sustituirá, cuando la nueva sensibilidad, probablemente influida también por el mundo nórdico, parece experimentar cierta complacencia macabra en la representación de la putrefacción física. La personificación de la muerte, al principio un cuerpo femenino parcialmente descompuesto y a veces con largos cabellos y cubierto con vestiduras rasgadas, y más tarde un esqueleto totalmente descarnado, se presenta casi como una divinidad invicta que irrumpe cabalgando en la tranquila vida cortés de los hombres y golpea con toda su fuerza, a menudo a flechazos, a quien se le pone a tiro. Las primeras víctimas pertenecen a las clases más altas de la sociedad. Es inútil intentar corromperla con dinero, como también son inútiles las súplicas de los pobres y los desamparados; su acción es imprevisible. En este tema se identifica una clara admonición y una crítica a la sociedad cortés, demasiado entregada a los placeres mundanos. En el libro ilustrado del siglo XV, acompañando los textos de Petrarca, la muerte avanza en un carro arrastrado por bueyes que aplasta a los hombres.

Nombre
Derivado de la forma literaria de los triunfos del siglo XIV

Definición
Victoria de la muerte sobre los seres humanos, con independencia de su estado y sus acciones

Literatura relacionada
Boccaccio, *Decamerón*, *Filocolo*, *Ninfale fiesolano*; Petrarca, *Los triunfos*

Características
Severa y firme admonición para exponer a los fieles los peligros de una vida basada esencialmente en los valores mundanos y estímulo para prepararse para la muerte después de una vida de penitencia

Difusión iconográfica
Especialmente en Italia y, desde mediados del siglo XIV hasta principios del XVI, en Francia. Rarísimo en la pintura nórdica

◄ Giovanni di Paolo, *El triunfo de la muerte*, antifonario, siglo XV, Biblioteca Municipal, Siena.

Triunfo de la muerte

La muerte es un esqueleto a caballo que dispara flechas. La guadaña que lleva atada a la cintura deriva del tema de la vendimia apocalíptica, al igual que la muerte a caballo recuerda al cuarto jinete del Apocalipsis.

Un perro que retrocede, asustado, es el vínculo iconográfico con la representación del encuentro entre los tres vivos y los tres muertos, del que constituye el único vestigio.

Un grupo de personas —pobres, enfermos y desheredados— suplica a la muerte que se dirija a ellas, pero esta ni siquiera se digna mirarlas.

Un obispo herido en el hombro, signo de que la muerte llega por sorpresa.

Un papa herido en el cuello: la muerte amenaza a todas las jerarquías; la flecha en el cuello podría aludir al castigo por los pecados de gula.

▲ Guillaume Spicre
(Maestro de Palazzo Sclafani),
Triunfo de la muerte, h. 1440,
Palacio Abatellis, Palermo.

La fuente simboliza el jardín
de las delicias, lugar de placeres
donde irrumpe, inesperada
y terrible, la muerte.

Entre los placeres mundanos,
la música, representada por el joven
que afina su instrumento invadido
por una profunda melancolía, tiene
reservado un lugar importante.

Todo el mundo está expuesto a la
muerte; ni siquiera la cultura, que eleva
el espíritu humano y que en la Edad
Media confería un puesto de honor en
la sociedad, puede preservar de ella.

*Dos esqueletos tienden una gran
red, en la que caen algunos hombres
que trataban de escapar del avance
a caballo de la muerte.*

*Junto a un edificio
en ruinas que
recuerda una
construcción sacra,
unos esqueletos
ataviados con
blancos paños
tocan la trompeta
detrás de un pretil,
en referencia a
las trompetas
del Juicio final.*

*Un rey con
armadura, manto
de armiño, corona
y cetro en la mano,
se tiende en el suelo
con la muerte a su
espalda mostrándole
la clepsidra.*

▲ Pieter Bruegel, llamado
el Viejo, *El triunfo de la muerte*,
1562, Prado, Madrid.

La muerte cabalga a lomos de un rocín y con la larga guadaña obliga a entrar a la multitud en un enorme ataúd, junto al cual hacen de guardia de honor esqueletos que sostienen altos ataúdes blancos a modo de escudo.

Desde el fondo, los ejércitos de esqueletos avanzan sembrando destrucción y muerte: patíbulos, ruedas con cuerpos en descomposición, bajeles incendiados.

Dos enamorados, distraídos por la música, parecen no percatarse de nada, pero detrás de ellos un esqueleto participa en la ejecución como un macabro presagio.

Algunos soldados tratan de enfrentarse a la muerte luchando inútilmente.

En cuatro inscripciones, la muerte declara: «Soy la muerte, llena de equidad, solo os quiero a vosotros y no vuestra riqueza, y digna soy de llevar corona porque enseñoreo sobre cualquier persona.» «Soy de nombre llamada muerte, hiero a quien le toca en suerte, no hay hombre tan fuerte que de mí pueda escapar.» «Todo hombre muere y este mundo deja; quien ofende a Dios sufre un tránsito amargo.» «Quien se ha basado en la justicia y cree en el dios supremo... no le llega la muerte porque pasa a la vida eterna».

Insólitamente de pie sobre una tumba en la que yacen dos cuerpos comidos por los gusanos, la muerte, coronada y con un elegante manto, aparece flanqueada por dos ayudantes.

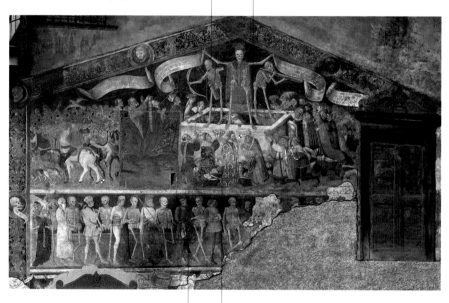

En la danza macabra, con invitación al baile («oh tú que sirves a Dios de buen grado, no tengas miedo de venir a este baile, pues el destino de quien nace es morir»), participan como en una procesión, del brazo de los esqueletos, una mujer vanidosa que se mira al espejo, un disciplinante, un obrero, un peregrino, un posadero...

Algunos poderosos de la tierra, arrodillados, intentan corromper a la muerte, unos con dinero, otros con joyas y coronas.

▲ Jacopo Borlone (atr.),
Triunfo de la muerte y danza macabra, 1485, iglesia de los Disciplinantes, Clusone.

Una naturaleza muerta compuesta por una serie de objetos que remiten a los placeres mundanos y su caducidad, en particular la calavera, principal símbolo de memento mori, *y la clepsidra.*

Vanitas vanitatum

Cuando, en el transcurso del siglo XVII, la naturaleza muerta se define y adquiere autonomía, Europa se halla debilitada por la guerra de los Treinta años, por la crisis económica, por las epidemias de peste y por la escasez, al tiempo que su atención se ve atraída por los problemas religiosos y sociales, debido a los episodios del siglo anterior, que la habían sacudido primero con la Reforma protestante y después con el Concilio de Trento y la Contrarreforma. Gracias a estos estímulos múltiples, dentro del vasto tema de la naturaleza se desarrolla el de la *Vanitas vanitatum*. A partir de la relectura del texto bíblico, los artistas optan por incluir en una composición objetos que no solo muestren sus incomparables habilidades miméticas o aludan al ambiente cultural en que la obra nace y al que está destinada, sino que también sean un llamamiento explícito a la meditación sobre el inexorable destino de caducidad que tienen las cosas de la vida, con especial referencia a los placeres mundanos. Entre los

objetos más recurrentes, la *Vanitas* presenta la calavera, la clepsidra o el reloj y la vela que se consume o se apaga, como símbolos del paso del tiempo y del agotamiento de la vida, a los que se añaden los símbolos de la gloria y la riqueza terrenas y de las actividades humanas, desde las armas hasta los instrumentos musicales, pasando por los libros.

Nombre
Término latino que deriva del primer versículo del libro del Eclesiastés. La expresión original hebrea corresponde a un superlativo

Definición
Con gran frecuencia reducido al primer término, «vanitas», sirve para indicar naturalezas muertas con significado simbólico referido a la caducidad de las cosas terrenas

Fuentes bíblicas
Eclesiastés 1

Características
Junto al símbolo de la grandeza del hombre, algunos hacen referencia a un sentido de muerte

Difusión iconográfica
Desde la segunda mitad del siglo XVII en toda Europa, con un desarrollo especial en los Países Bajos

◄ Sebastiaen Bonnecroy, *Naturaleza muerta con calavera*, 1668, Hermitage, San Petersburgo.

*Una calavera con hojas de laurel:
más* memento mori *que nunca, es
signo de vanagloria, pues la corona de
laurel, símbolo de la gloria humana,
ahora adorna una calavera sin vida.*

*Los símbolos del poder terrenal están
representados por la mitra, la tiara
y el báculo pastoral, que corresponden
al poder espiritual, y por la corona,
el manto de armiño, el turbante
coronado y el globo terráqueo, que
corresponden al poder temporal.*

*La ambientación de la
representación es un edificio en
decadencia que, debido a la presencia
de estatuas dentro de hornacinas,
parece un antiguo templo.*

*A un lado,
instrumentos
musicales
abandonados.*

*La inscripción que figura en el
sarcófago:* VANITATI S(ACRIFICIUM),
*el sacrificio de la vanidad, confirma
el significado de la representación.*

*En el suelo hay símbolos de
las artes y de las habilidades del
hombre: armas, esculturas y paletas
aparecen revueltas en el suelo;
entre ellas hay un bellísimo plato
repujado con la representación
de una escena mitológica.*

▲ Pieter Boel, *Vanitas*, 1663,
Musée des Beaux-Arts, Lille.

*Junto a las dos calaveras, está el
espejo, símbolo por excelencia de la
vanidad, en el que se refleja la calavera
que ha caído junto a la coraza.*

*La vela apagada
es un símbolo
tradicional de la
Vanitas para indicar
la rapidez con que
se consume la vida.*

*Un ángel aparece y sentencia
con lo que lleva escrito:
"Aeterne pungit / cito volat
et occidit".*

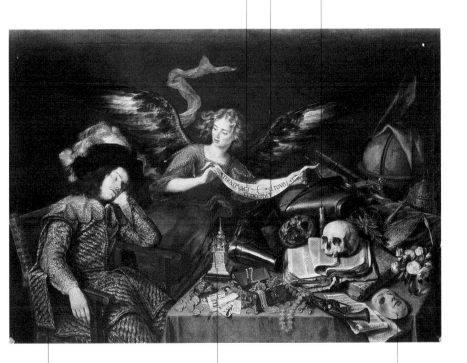

*Un hombre joven, elegantemente
vestido, sueña mientras duerme:
el artista conecta con el motivo
literario contemporáneo de* La vida
es sueño, *de Calderón de la Barca.*

*Una máscara representa la dificultad
de mostrar una apariencia distinta de
la esencia del ser, algo característico en
los que se atan a las cosas efímeras.*

▲ Antonio de Pereda,
El sueño del caballero, h. 1670,
Real Academia de Bellas Artes
de San Fernando, Madrid.

*En la simbología del arte
barroco español, el reloj reviste
un significado complejo que va
de la templanza a la justicia, el
poder principesco y la generosidad.*

*El pintor alude quizá a sí
mismo al proponer una paleta
con pinceles junto a un lienzo,
que representan su arte.*

*Los libros amontonados simbolizan
las ciencias humanas y la cultura.*

▲ Pablo Picasso,
Naturaleza muerta con calavera,
1908, Hermitage, San Petersburgo.

*La calavera, el inevitable símbolo
del* memento mori, *vuelve de nuevo
en las* Vanitas *del siglo* XX.

Un niño, hasta el siglo XVII desnudo, luego vestido elegantemente,
hace pompas de jabón utilizando una concha. Alrededor pueden
estar los habituales símbolos de la Vanitas, en particular la calavera.

Homo bulla

La imagen del *Homo bulla*, representado como un niño que juega a
hacer pompas de jabón, es una representación particular dentro de
la iconografía de la *Vanitas*, en este caso no catalogable ya como
naturaleza muerta, puesto que aparece representada de manera pre-
ponderante la figura humana, aunque sea en una escena alegórica.
La fuente para la representación de la fragilidad del hombre en par-
ticular, así como de las actividades y las artes que practica, hay
que buscarla en la literatura antigua, en el *De re rustica* de Varón
(siglos II-I a. C.), donde se compara al hombre precisamente con una
pompa de jabón, frágil y de vida breve. La pajita con las pompas de
jabón, presente ya en diversas naturalezas muertas, no tarda en
destacar para convertirse en tema autónomo de gran éxito. En la
segunda mitad del siglo XVIII, el niño, que ya no va desnudo, figura
preferentemente vestido con elegancia, y se sustituye la concha por
un vaso o un jarrón. En la nueva representación aparecen con me-
nos frecuencia los conocidos símbolos de la *Vanitas*, que eran, en
cambio, elementos esenciales en las primeras representaciones, para
casi ocultar el motivo alegórico detrás de una escena de género.

Nombre
Del latín, «hombre
como una pompa»

Definición
Motivo particular de
la *Vanitas* en el que se
compara la fragilidad
del hombre con las
pompas de jabón

Literatura relacionada
Varrone, *De re rustica*

Características
El protagonista de esta
iconografía siempre
es un niño

Difusión iconográfica
Del siglo XVI al XVII

◀ Jean-Baptiste-Siméon
Chardin, *Pompas de jabón*,
h. 1745, Metropolitan
Museum, Nueva York.

La pompa de jabón simboliza la
fragilidad de la vida humana;
el artista, además, refuerza el
concepto escribiendo en las pompas
las letras de la palabra nihil.

La calavera, como símbolo eficaz de
memento mori, es indispensable en
la representación de una Vanitas y
aquí aparece como macabro asiento
del Homo bulla.

Un motivo
recurrente de
la Vanitas es
el brasero;
aquí, un jarrón
humeante, en
correspondencia
con el jarrón
de flores, que
indica la
rapidez con que
arden los días
del hombre.

QVIS EVADET.

Cosi passan qua giù l'humane pompe,
Cosi sparisce quésta gloria sciolc;
Ogni nostro piacer Morte rompe.

Vano è 'l disegno, e l'opra d' huom mortale,
Ecco l'esempio del fanciul, cb indarno
S'industria: e'l faticar nulla gli valle.

Gioseppe Rosatio formis.

▲ Giuseppe Rosati,
Quis evadet,
finales del siglo XVI, buril.

Un jarrón con flores campestres,
bellísimas nada más nacer, pero
que se marchitan y mueren en poco
tiempo, simboliza la Vanitas.

La gran pompa
de jabón, hecha
utilizando una
vasija, no una
concha, simboliza
la fragilidad
humana.

El niño que juega con las pompas
de jabón en el siglo XVIII cambia de
aspecto y se presenta elegantemente
vestido.

La niña extiende el delantal, quizá
para tratar de recoger y recuperar
la pompa de jabón, vano intento
de detener la inexorabilidad del
tiempo, que todo lo destruye.

▲ Charles-Amédée-Philippe
van Loo, *Pompas de jabón*,
1764, National Gallery of Art,
Washington.

Un ángel o un diablo se llevan el alma; esta imagen se encuentra en el ars moriendi *y en algunas crucifixiones. Son raros los casos en los que el muerto da a conocer la sentencia recibida.*

Juicio particular

Definición
Juicio de Dios al alma
tras la muerte

Época
Inmediatamente
después de la muerte

Literatura relacionada
San Juan de la Cruz

Características
Es un juicio personal,
no universal, que puede
llevar a la beatitud, a
la condenación eterna
o la purificación en
espera del Juicio final

Difusión iconográfica
Representación
sumamente rara y casi
nunca autónoma

El Juicio particular, al que es sometida el alma después de la muerte, es definitivo y eterno; pone la vida del alma en relación con Cristo, de manera que entra en la beatitud celestial inmediatamente o tras pasar una temporada de purificación, o es condenada para la eternidad. La iconografía del Juicio particular, celebrado en espera del Juicio final cuando llegue el fin de los tiempos, es limitada y nunca se ha desarrollado de forma autónoma. En este ámbito se incluyen algunos detalles del tema del *ars moriendi*, en los que el alma del difunto es conducida al cielo por un ángel o arrebatada por un demonio. El ángel y el demonio, que, sobre todo en la Edad Media, forman parte de la representación de la Crucifixión, uno junto a la cruz donde agoniza el buen ladrón y el otro junto al ladrón impenitente, reciben el mismo tratamiento. El raro caso de la *Resurrección de Raimondo Diocrés* presenta al alma que acaba de ser juzgada volviendo milagrosamente al cuerpo por un instante, para dar testimonio del fallo condenatorio que se acaba de pronunciar.

▶ Daniele Crespi,
*Resurrección de Raimondo
Diocrés*, 1618, cartuja
de Garegnano, Milán.

Cuatro jinetes que avanzan montados en caballos de diversos colores y provistos de diferentes atributos: un arco, una espada, una balanza y una guadaña.

Jinetes del Apocalipsis

La imagen de cuatro jinetes que siembran muerte y destrucción deriva directamente del texto de san Juan que describe su llamamiento a la apertura de los cuatro primeros sellos. En las representaciones más antiguas, entre los siglos XI y XIV, se representaba a los cuatro jinetes por separado, pero después se prefirió una descripción más dramática, que hiciera visibles simultáneamente los ocho versículos del Apocalipsis basándose probablemente en el último: «Fueles dado poder sobre la cuarta parte de la tierra para matar con la espada, y con el hambre, y con la peste, y con las fieras de la tierra». A los cuatro jinetes se les encomienda un terrible cometido, representado por las armas que llevan y por el color simbólico de los caballos. El primero, sobre un caballo blanco, quizá símbolo de la gloria divina, va armado con un arco y representa el poder militar. El segundo, con

una espada, cabalga una montura roja, símbolo de derramamiento de sangre. El tercero, con una balanza, avanza a lomos de un caballo negro: símbolo de la muerte y del hambre, anuncia una escasez inminente. Por último, el cuarto —convertido también en representación autónoma en el Triunfo de la muerte— es la muerte que avanza con una espada sobre un caballo del color de un cuerpo sin vida, seguido por la personificación del Infierno.

Nombre
Cuatro jinetes exterminadores citados en el Apocalipsis

Definición
Jinetes llamados en el momento de la apertura de los cuatro primeros sellos, cuyo cometido es sembrar destrucción

Época
Antes del Juicio final

Fuentes bíblicas
Apocalipsis 6, 1-8

Características
Llegan uno tras otro a caballo

Difusión iconográfica
Inicialmente vinculada a los ciclos del Apocalipsis, en la Edad Media se difunde por toda Europa. Después del siglo XVI, el tema aparece en contadas ocasiones. Se separa de él al cuarto jinete, para convertirlo en representación autónoma del Triunfo de la muerte

◄ Miniaturista español,
Los cuatro jinetes del Apocalipsis, del Comentario del Apocalipsis de Beato de Liébana, 1091-1109, Santo Domingo de Silos.

El texto del Apocalipsis dice que el jinete que es llamado al abrir el cuarto sello se llama muerte: su imagen es la de un esqueleto que empuña una guadaña, aunque la fuente habla de una espada que, aquí, el terrorífico jinete lleva atada a la cintura.

El caballo sobre el que avanza la muerte tiene el color verde del cuerpo sin vida.

El Infierno, representado por unas tremendas fauces abiertas en el interior de la tierra, acompaña la llegada de la muerte, el cuarto jinete.

▲ El cuarto jinete del Apocalipsis, 1419-1435, Santa Caterina d'Alessandria, Galatina.

El cometido del cuarto jinete es sembrar destrucción y muerte, ejemplificada aquí en las mujeres que caen al suelo.

Al tercer jinete le fue entregada
una balanza: es el jinete que mata
con el hambre, y la balanza indica
el avance de la pobreza.

Al segundo jinete se le concedió
el poder de eliminar la paz de la
tierra y se le entregó una gran espada.

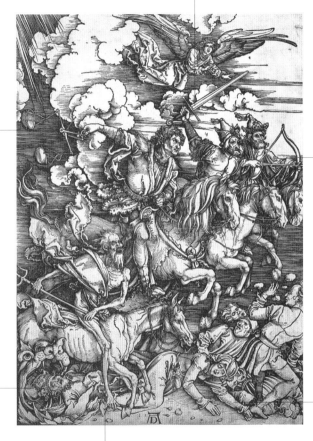

Al primer
jinete,
montado en el
caballo blanco,
se le dio un
arco y una
corona en
señal de que
regresaría
victorioso.

El Infierno está
representado como
la enorme boca de un
monstruo, abierta entre
las llamas, que engulle
a los hombres y las
mujeres aterrorizados
por el galope de los
cuatro jinetes.

Al cuarto jinete se le da el nombre
de muerte: según la iconografía más
tradicional, una figura esquelética
que avanza montada en un caballo
también esquelético, empuñando
una horca en sustitución de la
espada que cita el Apocalipsis y
de la guadaña, más difundida.

Según el texto
de san Juan,
hombres y
mujeres son
la cuarta
parte de la
tierra sobre el
que los jinetes
tienen poder.

▲ Alberto Durero,
Los jinetes del Apocalipsis, 1498.

La muerte es el cuarto jinete, que, aunque debería montar el caballo verde, para ocupar una posición central y dominante, monta el tercero sosteniendo un palo, quizá como recuerdo del de la guadaña, y envuelto en una capa roja que se hincha y oculta al segundo jinete.

El tercer caballo casi se desploma, arrastrado por el ímpetu del galope.

▲ Carlo Carrà, *Los jinetes del Apocalipsis*, 1908, Art Institute, Chicago.

La utilización de la técnica divisionista hace que resulte arduo distinguir con exactitud los colores de los caballos, tradicionalmente rojo el segundo, en señal de derramamiento de sangre, y negro el tercero, en señal de hambre y escasez.

Se diría que el artista del siglo XX
se basa, más que en la fuente bíblica,
en la tradición iconográfica, que varía
según la propia sensibilidad: los jinetes
visibles son tres, dos de ellos figuras
femeninas que, en lugar de cabalgar
con determinación, parecen más
bien arrastradas por la carrera de
sus monturas.

En la descripción del cuarto jinete,
que monta un caballo blanco, no
verde, y está representado por una
figura de mujer desnuda sin ningún
atributo que la señale como portadora
de destrucción, no queda casi nada de
la tradición apocalíptica.

En una vasta y desolada llanura, cuerpos humanos que salen
desnudos de la tierra o de sepulcros abiertos, a veces ayudados
por ángeles, mientras figuras angélicas tocan largas trompetas.

Resurrección de la carne

Definición
Resurrección de
los cuerpos

Época
Cuando Cristo regrese

Fuentes bíblicas
Daniel 12, 1 y ss.; Juan 5,
28-29; 1 Tesalonicenses 4,
16-17; Ezequiel 37, 1-14

Literatura relacionada
San Agustín, *Ciudad de
Dios*; Honorio de Autun,
Speculum Ecclesiae

Características
Destino común a todos
los hombres

Creencias particulares
En época antigua tardía,
se difundió la convicción
de que los cuerpos
resucitarán con la edad
perfecta (en torno a
los treinta años), la que
debía de tener Cristo
en el momento de la
Crucifixión

Difusión iconográfica
Vinculada a los ciclos
del Juicio final

▶ Jean Bellegambe,
El Juicio final, h. 1525,
Gemäldegalerie, Berlín.

Según el credo cristiano, la resurrección de la carne, o sea, de los cuerpos, tendrá lugar después de la parusía, la segunda venida de Cristo. Tal verdad de fe, ya presente en el Antiguo Testamento y retomada por Cristo, fue transmitida por los Evangelios y se convirtió en punto central de las cartas paulinas. La resurrección prometida para los cuerpos de los hombres, tanto los salvados como los condenados, es una prolongación de la Resurrección de Cristo, llamada por san Pablo «primicia de los muertos», y evidencia una estrecha relación entre el acontecimiento pascual de la Resurrección de Jesús y la resurrección final de todos. El hombre es realmente cuerpo y alma, y el cuerpo debe resucitar porque, sin él, el alma está incompleta y no podría disfrutar de la gloria plena de Dios en la salvación eterna, como tampoco podría sufrir la penitencia eterna. Las Escrituras no especifican cómo serán los cuerpos después de la resurrección de la carne, pero dan a entender que serán transfigurados en la Gloria de Dios, o sea, asimilados a Dios los cuerpos de los elegidos, de los salvados, y presumiblemente asimilados al demonio los de los condenados. La iconografía se ha inspirado en la profecía de Ezequiel, de la que derivan vastas llanuras con sepulcros y cuerpos que asoman, y en el libro del Apocalipsis, por la presencia de los ángeles que tocan la trompeta del Juicio.

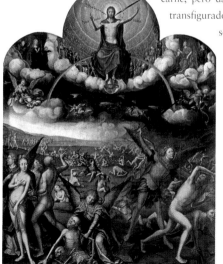

El estandarte es símbolo de la Resurrección, victoria sobre la muerte.

Cristo resucitado presenta los signos de su Pasión; sobre un cuerpo nuevo y transfigurado, se observan las heridas de los clavos en las manos y los pies, y de la lanza en el costado.

Unos soldados dormidos, apostados expresamente para que nadie robe el cuerpo de Jesús, no se percatan de lo que sucede. La representación artística muestra a menudo a algunos despiertos y asustados, aunque sin considerarlos nunca los primeros testigos de la Resurrección de Cristo.

Unos ángeles acompañan el momento glorioso de la Resurrección.

▲ Albrecht Altdorfer,
La Resurrección de Cristo, 1518,
Kunsthistorisches Museum, Viena.

La opción de representar a Cristo de pie sobre el sepulcro cerrado, en señal de acontecimiento sobrenatural, es típicamente nórdica.

Figuras afectuosamente abrazadas indican la certeza de encontrar en el más allá a las personas que se han amado en la vida terrena.

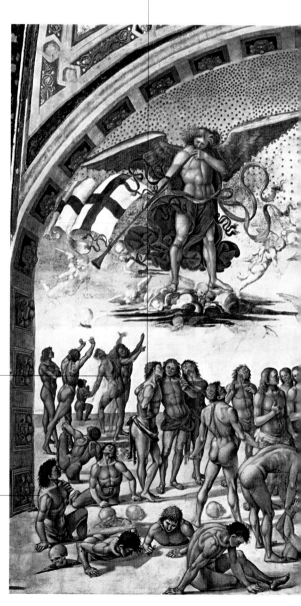

Según san Pablo, los elegidos, los muertos en Cristo, serán de los primeros en resucitar; representados con las manos dirigidas al cielo, demuestran la poderosa llamada que los conduce hacia Dios.

Los cuerpos ya formados salen con esfuerzo de la tierra; son cuerpos vigorosos y perfectos que podrían aparentar la edad a la que llegó Jesús, signo de la perfección del cuerpo resucitado ya transfigurado.

▲ Luca Signorelli,
La resurrección de la carne,
1499, capilla de San Brizio,
catedral de Orvieto.

El cielo está pintado con un fondo dorado: recuperando la antigua simbología medieval, se quiere indicar la presencia de Dios y el inminente encuentro que se producirá con los salvados, en la gloria de los cielos.

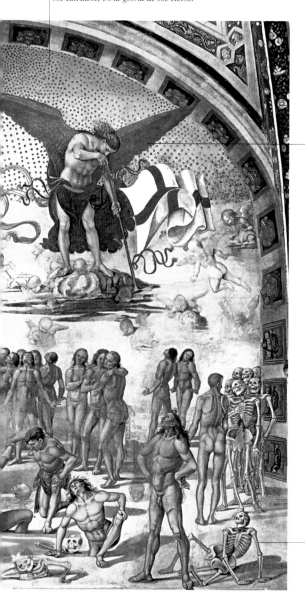

Dos ángeles tocan la trompeta que anuncia el Juicio final. Las trompetas llevan el estandarte de Cristo resucitado: es el día del Señor.

Algunos cuerpos salen de la tierra imperfectos y esperan ser reconstruidos para la nueva existencia.

Cristo separando a los justos de los condenados; en las obras más antiguas hay una división en registros horizontales con diversas escenas, que desde el siglo XVI son simplificadas y unificadas.

Juicio universal

Nombre
Juicio divino llamado
«universal» o «final»

Definición
«Universal», porque es
el destino de todos los
hombres; «final», porque
tendrá lugar al final
de la historia

Época
Al producirse la segunda
llegada de Cristo

Fuentes bíblicas
Daniel 7, 13; Mateo 24,
30-32; 25, 31-46

Literatura relacionada
Visión de Efrén de Siria

Características
Acontecimiento decisivo
que manifestará hasta las
últimas consecuencias el
bien o el mal realizado
por cada uno durante
la vida terrena

Difusión iconográfica
Amplia difusión en Oriente
y más tarde en Occidente,
entre los siglos XII y XV;
a partir del siglo XVI,
con notables variaciones,
disminuye lentamente.
En Italia se prefieren
mosaicos y frescos; en
Francia, la escultura
de los tímpanos de los
pórticos de las catedrales

Por lo que se deduce de las Sagradas Escrituras, el Juicio universal, o final, tendrá lugar cuando se produzca la segunda llegada de Cristo, después de la resurrección de los cuerpos. Todos los hombres participarán con su propio cuerpo en el Juicio particular, ya celebrado para el alma inmediatamente después de la muerte. El Juicio final, profetizado en el libro del Apocalipsis, decretará la definitiva victoria del Bien sobre el Mal. Este tema tuvo una amplia difusión en el ámbito bizantino, desde donde se extendió a todo Occidente. Aquí se recogieron tan solo algunos aspectos y se desarrolló ampliamente un motivo iconográfico que permaneció invariable hasta el giro dado por la obra de Miguel Ángel en la capilla Sixtina (siglo XVI). La primera característica del mundo oriental es la composición en registros horizontales derivada del arte imperial, conocido tanto en Bizancio como en Roma. En dicha composición están presentes varias escenas: la resurrección de la carne, el pesado de las almas, Cristo juez, los elegidos, los condenados, el Paraíso y el Infierno. La iconografía oriental a menudo incluye, además, el descenso al Limbo y la Etimasia, el trono vacío de Jesús con la cruz y el libro. Con Miguel Ángel, se abandonan los registros separados y Cristo juez se aleja de la descripción del Apocalipsis: representado de pie, muestra sus heridas, signo de la Redención.

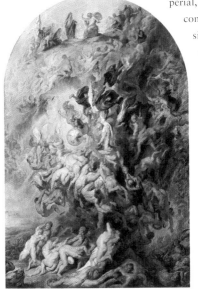

Cristo juez, en la forma iconográfica más antigua del Juicio final, es el Cristo imberbe con la aureola característica de la época paleocristiana; con el brazo extendido hacia su derecha, acoge a las ovejas, símbolo de los elegidos.

A derecha e izquierda de Jesús, dos ángeles asisten al Redentor en el momento del Juicio.

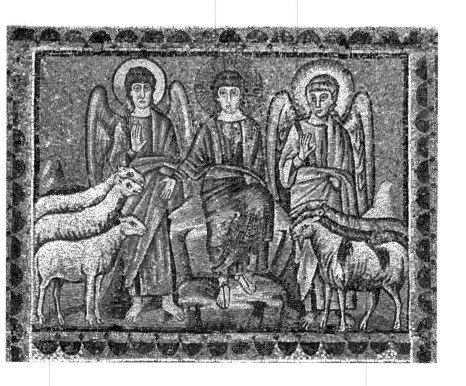

Las tres ovejas, a la derecha y separadas de las cabras, según la simbología del Juicio final citada en el texto evangélico de Mateo (25, 32-33).

Tres carneros a la izquierda de Jesús representan a los condenados, que no podrán acceder a la gloria eterna sino que serán arrojados para siempre al Infierno.

◀ Pieter Pauwel Rubens, El Juicio final, h. 1620, Alte Pinakothek, Munich.

▲ La separación de las ovejas y los carneros, siglo VI, Sant'Apollinare Nuovo, Ravena.

Juicio universal

Sobre la escena del Juicio universal, representada en diferentes sectores horizontales, se ve el descenso de Cristo al Limbo.

Cristo juez, en el interior de una mandorla, está sentado sobre dos arcos iris; completan el grupo trinitario la Virgen y san Juan, como intercesores. Bajo la mandorla fluye el río de fuego que alimenta el Infierno.

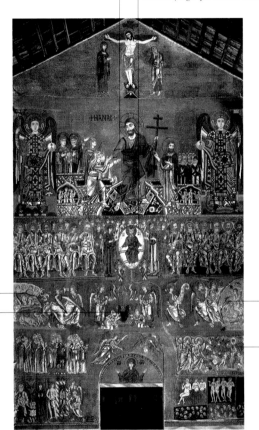

La personificación de la tierra es sostenida por animales salvajes que restituyen los cuerpos de los muertos devorados. Los doce apóstoles asisten al Juicio de Cristo.

La personificación del mar es una mujer sentada con una cornucopia y rodeada de monstruos que escupen cuerpos de ahogados.

La Etimasia, o sea, la Cátedra de Cristo: es el trono preparado desde el día de la Ascensión, sobre el que están depositados la cruz y el libro. Los ángeles Miguel y Gabriel están de guardia mientras Adán y Eva adoran la cruz.

En el Infierno, representado de un modo muy poco terrible, reside el demonio, que tiene en brazos a un hombrecillo: el anticristo.

Los elegidos están representados en grupos jerárquicos.

La puerta del Paraíso está custodiada por un querubín: a ella llega el ladrón arrepentido con la cruz (signo de la promesa de Jesús, que lo quiso con Él en el Paraíso), san Pedro, la Virgen y Abraham con las almas de los elegidos.

La sicostasia es el pesado de las almas, que decidirá cuáles deberán ser salvadas y cuáles condenadas.

▲ *Juicio universal*, mosaico, siglos XI-XII, Santa Maria Assunta, isla de Torcello, Venecia.

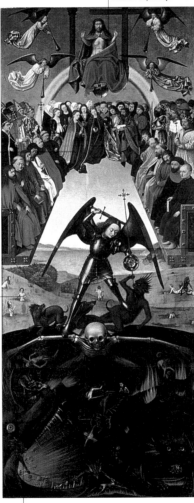

Cristo está sentado sobre un arco de luz, con los pies sobre una esfera, símbolo del poder sobre lo creado; a la derecha, la cruz, y a la izquierda, la columna de la flagelación, en recuerdo de la Pasión sufrida para obtener la Redención.

La hueste de los elegidos, entre los que se reconoce a varios santos, normalmente se sienta en el cielo en torno a Cristo juez.

La lucha de san Miguel contra el demonio, derivada de la narración del Apocalipsis, se convierte en parte de la representación del Juicio final.

En la llanura que se extiende entre los Infiernos y el Cielo, se asiste a la resurrección de la carne, representada por los cuerpos desnudos que salen de la tierra.

La muerte, símbolo inequívoco de muerte eterna, hace de escudo con su esqueleto a los cuerpos de los condenados.

▲ Petrus Christus, El Juicio final, 1452, Gemäldegalerie, Berlín.

Las grandes fauces abiertas en las profundidades de los Infiernos son la personificación del Infierno, dispuesto a engullir a los condenados.

Jesucristo, juez, llega a un trono
de nubes acompañado de sus
ángeles; dos de ellos anuncian el
Juicio tocando largas trompetas.

Sobre la base de la tradición
iconográfica de origen bizantino,
la Virgen María está presente
a la derecha de Jesús.

Los muros de una ciudad indican
la Jerusalén celeste, ciudad santa y
prefiguración del Paraíso, según los
textos de san Pablo y del Apocalipsis.

Un corro de
ángeles en
el jardín del
Paraíso
simboliza
la alegría
eterna de los
bienaventurados.

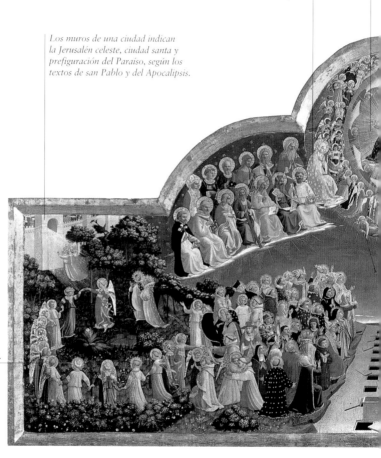

▲ Fra Angélico,
Juicio universal,
h. 1431-1435, Museo
di San Marco, Florencia.

*Un ángel muestra la cruz de
Cristo, señal visible del precio
pagado por el Hijo de Dios
para salvar a los hombres.*

San Juan Bautista está sentado a
la izquierda de Cristo; así completa el
motivo de la deesis, que el arte románico
occidental tomó del ambiente bizantino
y que se convirtió en tema frecuente para
las representaciones del Juicio universal.

Hombres santos del Antiguo
Testamento, apóstoles,
santos mártires y confesores
están representados en
asientos resplandecientes.

A la izquierda,
los condenados
son expulsados y
arrastrados
al Infierno:
los demonios
se ensañan
con hombres
y mujeres
pertenecientes
a todas las
categorías,
desde los
sencillos hasta
los poderosos,
desde los
monjes hasta
los soldados,
los obispos
y los cardenales.

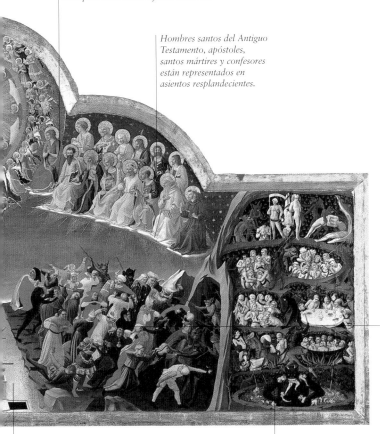

Los sepulcros destapados indican
la reciente resurrección de los
cuerpos que precede al Juicio final.

En la parte más profunda del
Infierno, Satanás, dentro
de una balsa de fuego, devora
con avidez a los condenados.

San Pedro recibe junto a las puertas del Paraíso a la multitud compuesta por los elegidos, acompañados de ángeles. La puerta, con alta fachada y ornamentos en forma de pináculo, reproduce la arquitectura de las catedrales góticas.

Unos ángeles llevan volando los instrumentos de la Pasión: la esponja empapada en vinagre, los clavos, la lanza, la cruz y la corona de espinas, signo del precio que Jesús ha pagado por la Redención.

Jesucristo juez está sentado sobre dos arcos iris que simbolizan la alianza entre Dios y el hombre.

La ciudad de Dite, escenario de las últimas batallas entre ángeles y demonios, es el polo opuesto a la Jerusalén celeste.

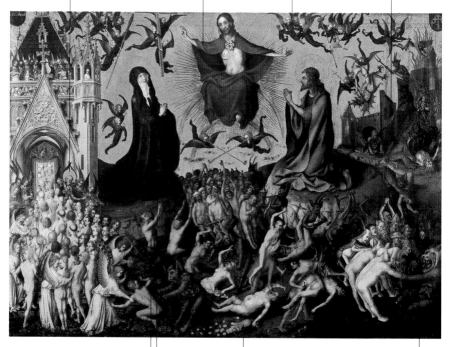

La resurrección de la carne está representada por figuras humanas desnudas que salen de la tierra y se dirigen al cielo en actitud suplicante.

La Virgen María, arrodillada, intercede por la salvación de los hombres.

Figuras monstruosas personifican entre las llamas al demonio, dispuesto a devorar a los condenados que todavía oponen resistencia.

▲ Stephan Lochner,
Juicio universal, h. 1435,
Wallraf-Richartz-Museum, Colonia.

El grueso cuerpo de un condenado es arrastrado por un demonio mientras todavía sujeta con la mano una bolsa de monedas que se esparcen por el suelo.

Dos ángeles tocan las potentes trompetas que anuncian el Juicio final.

En la parte más alta del cielo está representado Dios Padre; debajo está la paloma del Espíritu Santo.

Cristo juez está sentado sobre el arco iris, antiguo símbolo de la alianza entre Dios y los hombres.

Entre los salvados, en la Gloria de Dios, están representados los doce apóstoles, que observan desde las nubes los acontecimientos de los últimos días.

La presencia de la espada tiene su origen en el relato del Apocalipsis («De su boca sale una espada aguda para herir con ella a las naciones», Apocalipsis 19, 17), mientras que el lirio es introducido por el arte gótico para indicar el doble juicio.

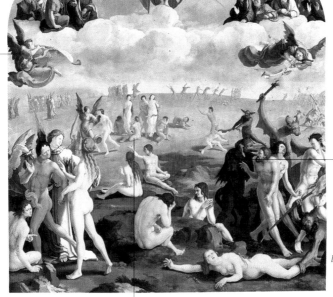

Un demonio cinocéfalo con alas de murciélago y larga cola empuja hacia el Infierno los cuerpos de los condenados a la pena eterna.

▲ Lucas de Leiden, *Tríptico del Juicio universal*, panel central, 1526, Stedelijk Museum, Leiden.

En una vasta llanura, recuerdo de la visión de Ezequiel, salen los cuerpos dotados de nuevo vigor para ser conducidos por los ángeles o por los demonios.

Ángeles vendimiando o segando con una hoz. En algunas representaciones aparece también el pisado de la uva cosechada en un lagar.

Cosecha mística

Nombre
Une el adjetivo «místico» al término terreno «cosecha» para indicar su significado alegórico

Definición
Vendimia o cosecha simbólica de los frutos que dan las obras realizadas por los hombres

Época
Coincidente con el Juicio final

Fuentes bíblicas
Apocalipsis 14, 14-18; Mateo 3, 10 y 12

Características
Se refiere a la vendimia y la cosecha apocalípticas, que no debe confundirse con el Lagar místico que representa a Jesús como sacrificio eucarístico

Difusión iconográfica
Imagen particularmente extendida en la época medieval

► Roger Wagner,
La cosecha de los ángeles en el fin del mundo,
1957, colección privada.

Sobre la base del libro del Apocalipsis, en relación con las imágenes de conjunto de la compleja composición del Juicio final, en la época medieval experimentó cierto desarrollo la representación de la vendimia mística, a la que en algunos casos se sumó la escena de la siega asignada a los ángeles. La decisión de completar las narraciones del Juicio final con la escena de la vendimia mística revela, por la secuencia de las acciones, fidelidad a la fuente, aunque sin aventurarse a representar a «Aquel que, semejante a un hijo de hombre, estaba sentado sobre una nube», que arroja la hoz para que se proceda a la siega y a la vendimia. La representación más difundida muestra a los ángeles que anuncian que ha llegado el momento, que la mies de la tierra está madura y es la hora de segar, saliendo del templo y después como segadores y vendimiadores. El paso siguiente del ángel que, tras haber vendimiado, echa la uva en la gran cuba de la ira de Dios, representado quizá por

primera vez en un capitel de Vézelay, está resuelto como una escena de vida cotidiana. Más adelante, esta iconografía se apartó de su conexión con los acontecimientos del Juicio final e, interpretada en sentido cristológico como sacrificio de Jesús, tuvo amplia difusión y desarrollo autónomo a partir del siglo XV.

La larga hoz afilada es la del texto del Apocalipsis, pero se acerca todavía más al tipo de hoz en uso durante la Edad Media. El ángel que está utilizándola lleva una dalmática diaconal, signo del servicio.

Un ángel con vestiduras blancas exhorta a vendimiar con gestos decididos (según el texto, gritó con fuerte voz); delante de él hay un altar cubierto con una sabanilla y con un libro encima, probablemente para indicar el templo del cielo del que ha salido (Apocalipsis 14, 17).

Un elegante ciborio con cúpula dorada, tímpanos y pináculos con decoraciones marmóreas ejemplifica el templo del cielo.

▲ Jacobello Alberegno,
La vendimia apocalíptica,
1380-1390, Gallerie
dell'Accademia, Venecia.

La viña de la tierra está representada con aspecto lozano y cargada de frutos, ya que «sus uvas están maduras» (Apocalipsis 14, 18).

Un hombre, y no el ángel del Apocalipsis, es el que echa al lagar la uva de la viña de la tierra.

La imagen del Lagar místico se aleja de su origen apocalíptico, especialmente desde el siglo XV, para convertirse en imagen eucarística.

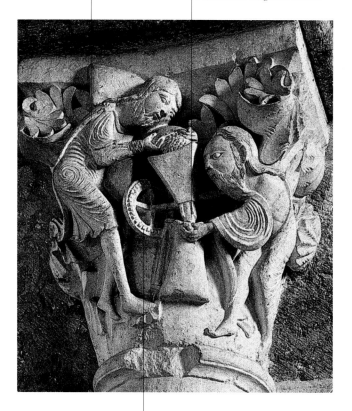

El instrumento representado es el que está más en uso en la época del artista.

▲ *El Lagar místico*, capitel, h. 1225, Sainte Madeleine, Vézelay.

Se representa con un ángel, a veces con armadura, que pesa con una balanza las almas, generalmente representadas como niños u hombres de proporciones reducidas.

Sicostasia

La iconografía de la sicostasia —«pesado de las almas» en griego— tiene un origen remoto (unos mil años antes de Cristo) en el ámbito egipcio. Según lo descrito en el Libro de los Muertos, el difunto era sometido a un juicio asistiendo al pesado del corazón, para lo cual se ponía como contrapeso un símbolo de la diosa de la justicia, Maat. Dicha representación de arte funerario fue transmitida al arte occidental a través de los frescos coptos y de Capadocia, y la función de vigilar el pesado, originalmente de Horus y Anubis, pasó al arcángel Miguel. Son raros los casos en los que san Miguel es sustituido por la mano de Dios saliendo de una nube. En general, se trata de una representación abstracta estática, pero adquiere dramatismo si junto a san Miguel aparece el diablo tratando de arrebatarle el alma que está pesando. La escena, inicialmente incluida en la representación del Juicio universal, más tarde se hizo autónoma como una de las imágenes más difundidas de san Miguel. La fe y la devoción introdujeron algunas variantes en el contrapeso colocado en el plato de la balanza, como un cáliz o un cordero con el claro significado del sacrificio hecho por Cristo para redimir a los hombres, o una corona del rosario colgando del fiel en señal de la fe en la intercesión de la Virgen María.

Nombre
Del griego, «pesado de las almas»

Definición
Pesado simbólico de las almas para calcular la idoneidad del acceso al Paraíso

Época
Durante el Juicio universal

Características
Acción cuyo protagonista es el arcángel Miguel, que utiliza una balanza, a veces obstaculizado por el diablo

Difusión iconográfica
Vinculada esencialmente a la iconografía del Juicio universal y del arcángel Miguel

◀ *Escena de sicostasia*,
sarcófago de Khonsumosi,
Museo Egipcio, Turín.

El arcángel Miguel, representado
con larga túnica y grandes alas
desplegadas, es el que pesa
las almas sometidas a juicio.

El diablo, armado con un garabato,
instrumento de tortura medieval,
se acerca a san Miguel para
intentar arrebatarle un alma.

Las almas, sobre los platos de la
balanza, están representadas de forma
simbólica y simplificada: asoma una
cabecita de rostro ceñudo o sonriente,
según el resultado del pesado.

Un alma, representada como
un niño, es enviada a que la pesen
y alejada al mismo tiempo de
las garras del demonio.

▲ El pesado de las almas,
detalle del Juicio universal, 1250,
catedral de Saint-Étienne, Bourges.

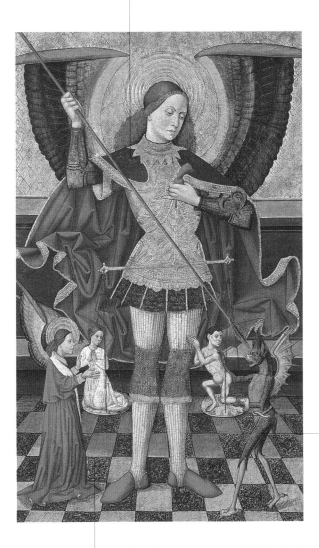

San Miguel está representado con armadura, como jefe de los ejércitos celestes.

▲ Juan de la Abadía,
San Miguel Arcángel, h. 1490,
Museu d'Art de Catalunya,
Barcelona.

Un ángel ayuda a san Miguel junto al alma arrodillada, vestida ya con la túnica blanca de los elegidos.

Un demonio de cuerpo escamoso, con cabeza canina y alas de dragón, trata de coger una alma del plato de la balanza mientras esta se dirige en actitud de súplica a san Miguel.

Personas en muchos casos desnudas y representadas en actitud doliente y desesperada, que son arrastradas al Infierno, donde sufren suplicios y tormentos de todo tipo.

Condenados

Nombre
Del latín *condemnare*,
«condenar»

Definición
Los destinados a la
condenación eterna

Lugar
Infierno

Época
La eternidad

Fuentes bíblicas
Lucas 16, 22; Mateo 13,
41-42; 25, 41

Literatura relacionada
Apocalipsis apócrifo de
Pedro; Visión apócrifa
de san Pablo; Honorio de
Autun, *Elucidario*;
Uguccione da Lodi,
Libro; Bonvesin de la
Riva, *Libro de las tres
escrituras*; Giacomino
da Verona, *De Babilonia
civitate infernali*; Bono
Giamboni, *De la miseria
del hombre*; Dante,
Divina comedia

Características
Condena definitiva sin
posibilidad de apelación

Difusión iconográfica
Vinculada al Juicio
universal

Los condenados son aquellos que, después del Juicio final, son excluidos en cuerpo y alma por voluntad propia, expresada mediante su conducta en la vida terrena, del amor eterno de Dios y que, habiendo escogido a Satanás como su dios, serán semejantes a él por siempre jamás. El tormento que los condenados sufren en el Infierno es causado por la eterna carencia de Dios, cuando son hombres y mujeres creados para amar a Dios. A lo largo de los siglos, la representación de los condenados sufriendo las penas del Infierno se ha alimentado en parte de las pocas palabras explícitas de Jesús reproducidas en los Evangelios (llanto y rechinar de dientes, fuego de la Gehena), y en parte gracias a los intentos didácticos, lo más figurativos posible, de los predicadores, además de la visión ofrecida por la literatura del «Más Allá», en particular por la obra de Dante. Así pues, se suele representar a los condenados con facciones humanas reconocibles, en posturas de lo más inconveniente, contorsionándose y haciendo muecas monstruosas mientras furiosos demonios los someten a toda clase de torturas: desde los golpes hasta la flagelación y la evisceración, pasando por situaciones en las que son devorados por el demonio o yacen en ríos de fuego o estanques helados. Una característica común en las imágenes de los condenados al Infierno es la inútil tentativa de huir del suplicio eterno.

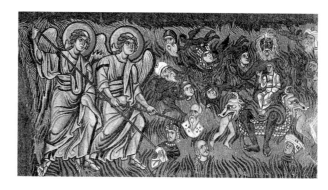

El artista imagina que los condenados se precipitan físicamente al Infierno, arrastrados en su caída por figuras de animales monstruosos.

Una pena característica que sufren los condenados es arder en el fuego eterno.

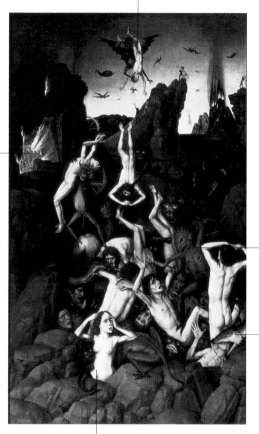

Un diablo horrendo, hirsuto, con varios ojos y bocas, utiliza un garabato para golpear a un condenado.

Con esta imagen se recupera el motivo iconográfico más antiguo del Infierno, en el que es el diablo quien, en la profundidad de los Infiernos, devora a los condenados.

Después del Juicio final, hombres y mujeres renacerán. Entre los condenados, una mujer llora por su destino; junto a ella, una serpiente, tal vez en recuerdo de la artimaña con que el demonio engañó a los primeros hombres.

◄ *El Infierno*, detalle del mosaico del *Juicio universal*, siglos XI-XII, Santa Maria Assunta, isla de Torcello, Venecia.

▲ Dirck Bouts, *Infierno* (detalle de las hojas de un tríptico con *Juicio universal*), 1450, Musée des Beaux-Arts, Lille.

Un demonio con alas de
murciélago le arranca con los
dientes la oreja a un condenado

Los demonios caen
del cielo junto con
los condenados.

Luca Signorelli parece haberse retratado a
sí mismo en el único demonio con un solo
cuerno en la frente y cuerpo grisáceo, que
levanta a una condenada, quien aparentemente
acepta con resignación el ataque.

En la representación del lugar de la
condenación eterna, no falta el fuego
en el que arden algunos condenados.

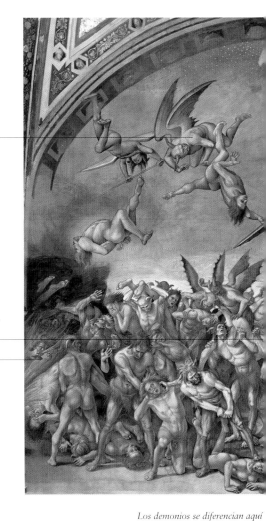

▲ Luca Signorelli, *Juicio final:*
los condenados, 1499-1502,
capilla de San Brizio,
catedral de Orvieto.

Los demonios se diferencian aquí
de los hombres principalmente por
su desarrollada musculatura, su color
artificial y los cuernos; esta caracterización,
con el añadido de un faldellín primitivo,
parece remontarse a las representaciones
más antiguas del demonio.

El que está al mando de las huestes
angélicas es san Miguel, que arroja
al Infierno al diablo y sus ángeles,
y con ellos a los condenados.

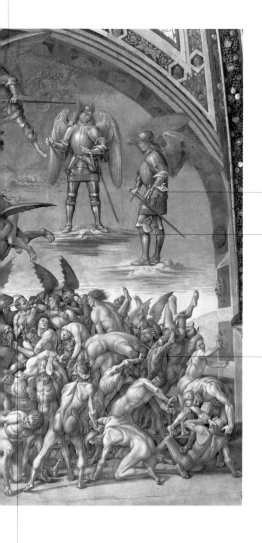

Dos ángeles
armados
presencian
casi impasibles,
mientras
enfundan la
espada, el final
de la batalla
con el demonio.

Un robusto demonio, cornudo y
alado, se lleva a una condenada;
hay un cambio en la expresión de
la mujer respecto a la tradición:
no dirige al cielo una mirada
suplicante, sino que se ve en ella
casi rencor y maldad.

Un demonio musculoso y
completamente verde levanta el
flagelo contra un condenado
que trata de huir, mientras,
detrás, otro demonio alado le
muerde la oreja a un joven.

Tal vez debido a la recuperación
de los precedentes clásicos para
representar a los demonios,
uno de ellos, con cuernos
de cabra, toca un corno.

Representadas durante la Edad Media en el Purgatorio, más tarde son figuras en actitud de oración y súplica, elevadas o retiradas de la tierra por ángeles que las acompañan hacia el cielo.

Almas del Purgatorio

Definición
Almas en espera de
acceder al Paraíso

Lugar
Purgatorio

Época
Después de la muerte
y antes del Juicio final

Fuentes bíblicas
Mateo 12, 31-32;
1 Corintios 3, 13-15

**Fuentes extrabíblicas
y literatura relacionada**
San Pablo, *Apocalipsis
apócrifo*; Gregorio Magno,
Diálogos; san Patricio,
Tratado del Purgatorio;
Dante, *Divina Comedia*

Características
Almas a la vez contentas
y atormentadas, que se
preparan para el Paraíso
pero sufren por la
carencia de Dios

Devociones particulares
La oración por las almas
purgantes acorta el
tiempo de purificación

Difusión iconográfica
Originalmente en los
Juicios universales
y más tarde iconografía
autónoma de la
oración por las almas
del Purgatorio

Tan solo las almas de los que todavía no han alcanzado la pureza necesaria para acceder al Paraíso, pero no han sido condenados en el Juicio particular, deben pasar por el Purgatorio. Al igual que en el caso de los justos y los condenados, las almas del Purgatorio no tienen atributos iconográficos particulares, aparte del hecho de estar colocadas en un lugar intermedio entre el Infierno y el Paraíso. Sin embargo, la situación transitoria del alma purgante ha hecho que, pasada la Edad Media y, con ella, la representación del Juicio y del Más Allá en registros superpuestos, se pudieran elaborar iconografías específicas en las que el alma del Purgatorio estuviera presente y fuese protagonista. Tal es el caso de algunas representaciones ya presentes en el siglo XV sobre episodios hagiográficos relativos a santos que habían fomentado especialmente las oraciones por las almas del Purgatorio, y que tuvieron cierta difusión entre los siglos XVI y XVIII.

Gregorio Magno está representado junto a un altar mientras celebra junto a otros sacerdotes el sacrificio eucarístico en sufragio de las almas del Purgatorio.

Una inscripción indica el camino hacia el Cielo, ejemplificado también por la potente luz que lo invade; el texto reproduce la plegaria de intercesión entonada en la misa de san Gregorio.

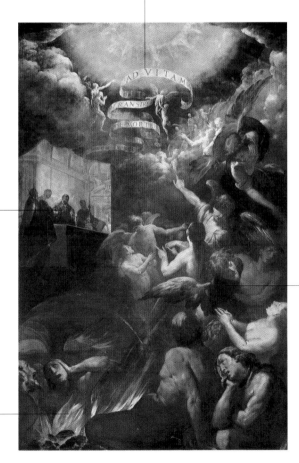

Los ángeles son los encargados de acompañar a las almas del Purgatorio hacia el Paraíso.

Algunas almas de condenados al tormento del fuego sufren la pena eterna.

◄ Giambattista Tiepolo, *Virgen del Carmelo con santos carmelitas y las almas purgantes* (detalle), 1721-1727, Pinacoteca di Brera, Milán.

▲ Giovanni Battista Crespi, llamado il Cerano, *La misa de san Gregorio,* 1615-1617, San Vittore, Varese.

Figuras de hombres y mujeres con ropas y atributos iconográficos que permitan reconocerlos como santos que ya han alcanzado el Paraíso.

Justos

Definición
Aquellos que gozan
en cuerpo y alma de la
alegría del Paraíso

Lugar
Paraíso

Época
La eternidad

Fuentes bíblicas
Génesis 2; Apocalipsis 7,
14, 21, 22

**Fuentes extrabíblicas
y literatura relacionada**
IV libro de Ezras
apócrifo; San Agustín
Confesiones y *La ciudad
de Dios*

Características
Estado de completa
alegría

Difusión iconográfica
Generalmente unida a
la representación del
Juicio universal, aunque,
cuando este tema decae,
continúa en las visiones
estáticas en las que los
justos aparecen junto
a Cristo redentor

Los justos son aquellos que en el Juicio final ya están purificados y son acogidos por Dios en la alegría eterna. En el transcurso de los siglos, la evolución iconográfica de la imagen de los justos ha experimentado algunas variaciones, debidas a la inicial dificultad para escoger una única representación del Paraíso. En el ámbito judío, inicialmente los justos eran representados en el Paraíso como figuras semihumanas, coronadas, que disfrutaban de un gran banquete. Tras las representaciones paleocristianas de Ravena, con las teorías de las Vírgenes y los Mártires, caracterizados solo por vestiduras blancas, coronas de gloria y palmas del martirio, la Edad Media cristiana empezó a representarlos en la escena de la entrada en el Paraíso, desnudos y acompañados de ángeles, que en algunos casos les entregan la túnica blanca. En el mismo período, los justos son también pequeñas almas, representadas como niños y acogidas por Abraham en su manto. En las representaciones del Paraíso realizadas a partir del siglo XV, los justos van vestidos con ropas que permiten identificarlos con santos conocidos; a menudo llevan coronas de flores y aureola, se abrazan, hacen corros, tienen expresión de alegría y serenidad o de contemplación estática.

► *Banquete de los justos*,
Biblia, siglo XIII, Biblioteca
Ambrosiana, Milán.

Un ángel acoge a los justos,
los salvados que han pasado
por el camino estrecho.

La última prueba antes de
acceder al Paraíso es el pesado
de las almas, que realiza san
Miguel sentado en un trono.

Un puente que se estrecha en el
centro hasta el punto de recibir
el nombre de «puente del cabello»:
solo las almas de los justos, ágiles
y ligeras porque no soportan el peso
del pecado, podrán cruzarlo.

▲ Maestro de Loreto Aprutino,
Juicio universal (detalle),
comienzos del siglo XV,
Santa Maria in Piano,
Loreto Aprutino.

*Algunos de los ángeles adoradores
que están alrededor del altar llevan
y presentan los instrumentos de la
Pasión (la cruz, la lanza, la corona de
espinas, los clavos, la columna de la
flagelación); otros están simplemente
adorando de rodillas, y otros más
esparcen incienso con un turíbulo.*

*El grupo que forman los santos
confesores y los mártires (se ven
algunas ramas de palma) se presenta
apiñado y un poco oculto por la
exuberante vegetación del Paraíso.*

*En el nutrido grupo de los
bienaventurados del Antiguo
Testamento, que participa
en la adoración del cordero,
están los grandes patriarcas.*

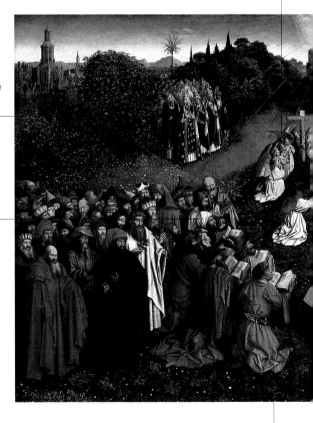

▲ Jan van Eyck, *La adoración
del Cordero Místico* (detalle),
políptico de Gante, 1425-1429,
San Bavone, Gante.

*Probablemente, los que están
arrodillados con un libro abierto
en las manos son los profetas.*

Sobre el altar, el cordero deja correr por su pecho sangre que es recogida en un cáliz. Su aureola en forma de cruz no deja lugar a dudas: es el Cordero Místico de la visión apocalíptica.

El grupo de las mujeres en el Paraíso representa a las vírgenes mártires, que llevan en la cabeza la corona de flores (corona de la gloria) y sostienen la palma del martirio. Las primeras presentan también atributos que permiten reconocerlas como miembros de los catorce santos auxiliadores.

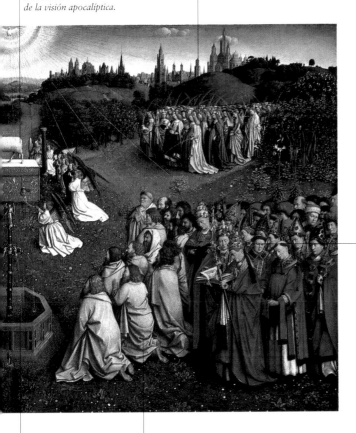

Detrás de los apóstoles, hay santos pertenecientes a la jerarquía eclesiástica: se reconocen papas, obispos, diáconos y clérigos.

La fuente de la Gracia es uno de los elementos que caracteriza la representación del Paraíso.

A la izquierda del Cordero, los primeros que se arrodillan para adorarlo son los apóstoles.

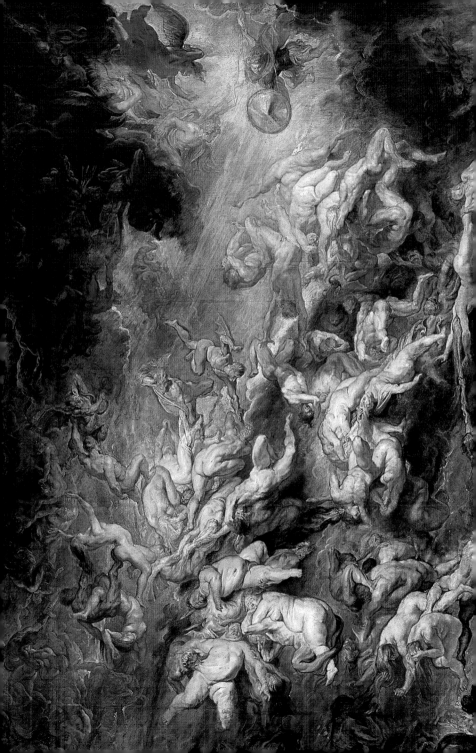

Las huestes infernales

◀ Pieter Pauwel Rubens,
La caída de los ángeles rebeldes
(detalle), 1620, Alte Pinakothek,
Munich.

Sátiros: busto de hombre, cabeza con cuernos y orejas puntiagudas, patas de cabra, cola y pezuña hendida. Dios Bes: cuerpo achaparrado, gordo y desnudo, cabello enmarañado y rostro barbudo.

Precedentes clásicos

Fuentes bíblicas
Levítico 17, 7

Literatura relacionada
San Jerónimo

Características
Figuras mitológicas
divinas o semidivinas

Difusión iconográfica
Amplia difusión en época
precristiana y hasta
el siglo II d. C.

Durante toda la época paleocristiana no existen representaciones del diablo, ni los artistas pueden referirse a una tradición literaria que dé indicaciones útiles para adoptar un modelo iconográfico. Sin embargo, al igual que en el primer arte cristiano los artistas habían tomado imágenes de las fuentes figurativas del mundo clásico, también lo hicieron en el caso de la imagen específica del diablo y sus demonios. El problema se planteó en la alta Edad Media, y fue una reacción automática mirar al pasado. La elección recayó, aunque no de manera exclusiva, en los sátiros y los faunos; a pesar de que en la mitología griega y latina Pan, los sátiros y los faunos eran en realidad criaturas no del todo negativas y con aspectos poéticos, sus costumbres lascivas se impusieron a su sabiduría, y sobre la base de algunas citas bíblicas y de una interpretación posterior de san Jerónimo (los sátiros y los faunos simbolizaban el diablo), los elementos que los distinguían no tardaron en convertirse en características iconográficas para representar al demonio. Con todo, la imagen de Pan no se considera el prototipo del diablo, sino una figura inspiradora; de hecho, hay conocidas imágenes del diablo que más bien se refieren a la representación del dios Bes de origen sudanés, con una cabeza enorme, barbudo y con el pelo enmarañado.

▶ *Grupo de Pan y Olimpo*, de un original de la segunda mitad del siglo II a. C., Capodimonte, Nápoles.

Paradójicamente, las múltiples
alas de Bes influyeron también en
imágenes positivas: los querubines,
ángeles con varias alas.

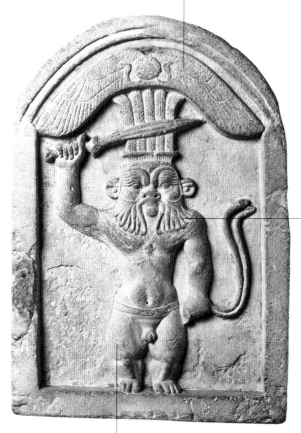

La cara barbuda
y la cabellera
revuelta, junto
a la exhibición
de la desnudez,
influyeron en
las primeras
representaciones
del demonio.

▲ Relieve con el dios Bes,
205-31 a. C.,
Museo Barracco, Roma.

Pese a que, entre las poblaciones
que la adoraban, Bes era una
divinidad protectora y positiva,
a los cristianos debió de parecerles
una imagen del diablo a causa de
su aspecto grotesco y deforme.

Una pequeña figura alada parece querer alejar al actor sentado en el extremo del mismo kline *en el que flirtea la pareja divina.*

Dioniso y Ariadna, abrazados sobre un kline, *se encuentran en el centro de un decorado teatral.*

Se identifica al actor que encarna a Heracles por la clava, la piel de león y la máscara que tiene en la mano, con los rasgos del héroe que debe interpretar.

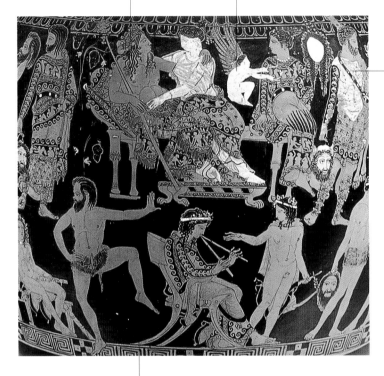

El actor bailarín que ensaya unos pasos de danza lleva la máscara del sileno; su vestimenta —un taparrabos de pelo— será una de las primeras fuentes para la representación del demonio.

▲ Crátera de Pronomos con decoración de espectáculo teatral, siglo V a. C., Capodimonte, Nápoles.

*La representación del demonio
atormentando a Job con un garabato
deriva de las figuras de los silenos:
lleva un faldellín que recuerda el
taparrabos de pelo. La variante está
sobre todo en las patas con garras.*

*Según la narración bíblica,
los tres amigos de Job intentaban
encontrar en el pecado la razón
de todas sus desgracias.*

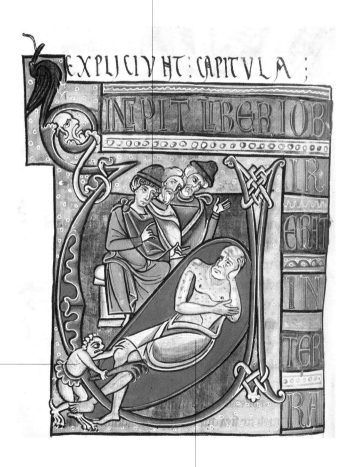

▲ Inicial miniada del libro de Job,
Biblia de Souvigny, siglo XII,
Biblioteca Municipal, Moulins.

*Job, llagado por la peste, escucha
inerme las acusaciones que le hacen
sus amigos para explicar su situación.*

Seres de aspecto demoníaco, que caen del cielo perseguidos por ángeles, entre ellos san Miguel vestido de guerrero. A veces son figuras angélicas que cambian de aspecto al caer.

Ángeles rebeldes

Definición
Criaturas de Dios que, siguiendo a Lucifer, se rebelaron por soberbia y se convirtieron en sus adversarios

Época
Después de la creación

Lugar
Infierno

Fuentes bíblicas
Isaías 14, 12-15; Apocalipsis 12, 7-9

Fuentes extrabíblicas y literatura relacionada
Libro de Enoc apócrifo 10; Concilio Lateranense IV (año 1215)

Características
Actúan por el mal al lado de Satanás

Difusión iconográfica
Desde el siglo IX hasta mediados del XVI

Generalmente se conoce como ángeles rebeldes a aquellos que siguieron a Lucifer en la sublevación contra Dios. Según las Escrituras y la tradición de la Iglesia, estas criaturas eran originalmente ángeles buenos, que, al oponerse a Dios, se hicieron malos por voluntad propia, de manera irreversible, y con su maldad arrastraron al hombre al pecado. La rebelión tuvo lugar en el momento de la creación, cuando las huestes angélicas se dividieron en dos facciones enfrentadas: los rebeldes seguidores de Lucifer y los ángeles capitaneados por san Miguel. La representación de los ángeles rebeldes, que son el ejército de Lucifer y, por lo tanto, diablos como él, está asimilada a la del demonio, que varía según las épocas y la fantasía de los pintores, si bien predomina aquella en la que aparece con formas semihumanas y deformaciones monstruosas, como alas de murciélago, cuernos, cola, garras o cuerpo peludo, es decir, una versión horrenda y negativa del ángel. La conocida representación de la caída de los ángeles rebeldes, ya presente desde el siglo IX a partir de los textos miniados, está fuertemente influida por el fragmento del Apocalipsis que describe la lucha de las huestes angélicas contra el dragón, que representa precisamente a Satanás.

▶ Giambattista Tiepolo, *La expulsión de los ángeles rebeldes* (detalle), 1726, Palacio Arzobispal, Udine.

Dios Padre, dentro de una mandorla y con la tiara papal, el gorro de la máxima figura de la jerarquía eclesiástica, asiste sentado en un trono a la expulsión del cielo de los ángeles rebeldes.

Algunos ángeles están representados sentados, como espectadores silenciosos del suceso; sin duda la imagen está tomada de las representaciones más antiguas de las teorías angélicas, que en esta época ya habían perdido definición.

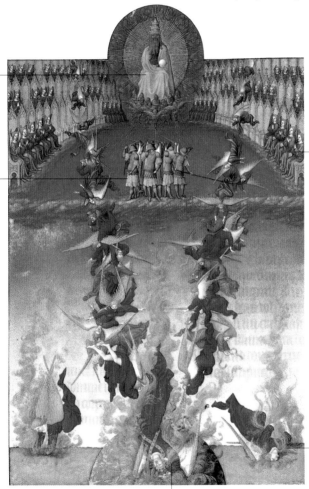

Un grupo de ángeles armados con espadas acompaña la caída precipitada de las criaturas que se han rebelado contra Dios.

Todavía resulta reconocible la belleza originaria de los ángeles que se precipitan de cabeza, casi incendiándose, al Infierno.

▲ Hermanos Limbourg,
Les très riches heures du duc de Berry, La caída de Lucifer y de los ángeles rebeldes, 1415,
Musée Condé, Chantilly.

Lucifer, el primer ángel rebelde, es también el primero que cae entre las llamas del Infierno, arrastrando consigo a los demás.

Miguel arcángel es un ángel guerrero, descrito como capitán de las huestes celestes.

El dragón, la Bestia del Apocalipsis, símbolo del demonio, es rechazado por la fuerza de Miguel y de sus ángeles.

Un cuerpo musculoso de reconocibles formas semihumanas, desfigurado por una cabeza de serpiente, es el signo evidente de la elección del mal hecha por los ángeles que se han rebelado contra Dios.

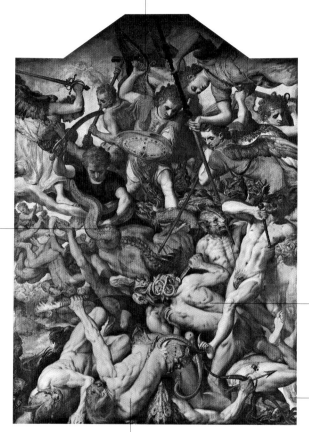
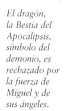

En la transformación de los ángeles en criaturas demoníacas se presentan las tradicionales características animalescas: la cola (aquí de reptil), los aguijones que salen de la espina dorsal y el detalle de las pequeñas alas de mariposa a modo de taparrabos, último recuerdo del pasado de ángel de Dios.

Al fondo del cuadro, a lo lejos, se ven llamas: es el Infierno, al que son arrojados para siempre el demonio y sus diablos.

▲ Frans Floris, *Caída de los ángeles*, 1544, Koninklijk Museum voor Schone Kunsten, Amberes.

Detrás de san Miguel, que se defiende con un deslumbrante escudo mientras propina golpes, hay una potente luz: la luz divina del cielo, que en medio de la tremenda batalla parece oscurecerse.

San Miguel, al mando de los ejércitos celestes, combate infatigablemente contra la «antigua serpiente» ya derrotada y expulsada del cielo.

La caída de los ángeles detrás del dragón provoca una tremenda precipitación en cadena de hombres y mujeres arrastrados por el camino del mal.

Una figura verdusca y alada se precipita desde el cielo: manteniendo en las alas un recuerdo de la iconografía angélica, representa un ángel rebelde, ángel del demonio y él mismo demonio.

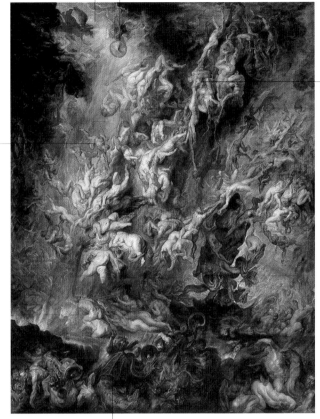

El dragón, derrotado y arrojado al fondo del Infierno, se alimenta de los condenados.

▲ Pieter Pauwel Rubens,
La caída de los ángeles rebeldes,
1620, Alte Pinakothek, Munich.

Satanás, representado con el aspecto heroico de una divinidad griega, tal como se describe en el primer libro del Paraíso perdido, *se dirige en las profundidades del Infierno a sus ángeles con los brazos abiertos y la fuerza de un jefe.*

El Infierno se caracteriza por las llamas del fuego eterno, adonde las huestes de ángeles rebeldes, entregados para siempre al mal, son arrojados.

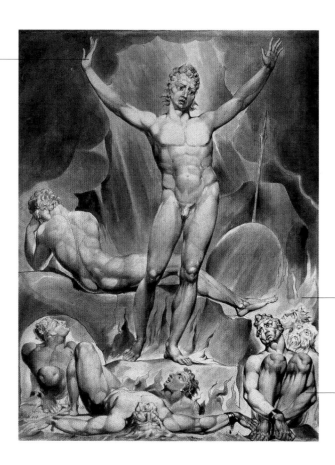

▲ William Blake, *Satanás incita a los ángeles rebeldes*, 1808, acuarela preparada para grabado del *Paraíso perdido*, de Milton, Victoria and Albert Museum, Londres.

Los ángeles rebeldes, como Satanás, son representados con formas humanas; por haberse rebelado, han caído al Infierno, donde yacen destrozados.

La serpiente, asociada al episodio de la tentación de los progenitores o elemento simbólico, dialoga con Eva o le tiende la manzana; puede tener cabeza humana o ser representada como un monstruo.

Serpiente tentadora

La fuente bíblica es absolutamente clara: fue una serpiente, «el más astuto de todos los animales salvajes creados por el Señor Dios», la que indujo a pecar a Eva, quien después arrastró a Adán y con él a toda la humanidad. La elección de la serpiente dependía del pensamiento judío de la época, que en esta imagen no veía solo al animal, sino que asociaba a ella un antiguo culto al que se vinculaban ideas de sabiduría (en sentido mágico) y sensualidad como cualidades divinas. El culto a la serpiente se había mantenido hasta la intervención de Ezequías (716-687 a. C.), y sin duda la intención del redactor del Génesis era también hacer una firme denuncia del antiguo rito, erradicado por ser un poderoso elemento de mal y de pecado. Quedó la imagen, que, pese a no figurar en el Evangelio, aparece en el Nuevo Testamento, en las cartas de san Pablo y en el Apocalipsis. En épocas posteriores, perdido el conocimiento del pensamiento judío original pero conservado el significado de Satanás y de Mal, se dieron varias explicaciones que influyeron en la iconografía: para Clemente de Alejandría (siglos II-III d. C.) y para Vincent di Beauvais (1494), quien tentó a Eva fue una serpiente con cabeza de mujer, ya que en siriaco el término utilizado para designar a la serpiente hembra era *heva*.

Definición
El ardid con el que
Satanás induce a Eva
a cometer el pecado
original

Lugar
Paraíso terrenal

Época
Después de la creación

Fuentes bíblicas
Génesis 3; 2 Corintios
11, 3; Apocalipsis 12, 9,
14, 15; 20, 2

Difusión iconográfica
Amplia desde la época
paleocristiana

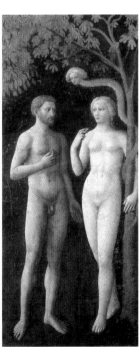

◄ Masolino da Panicale,
Tentación de Adán y Eva,
h. 1423, capilla Brancacci,
Santa Maria del Carmine,
Florencia.

En el movimiento completo
de la escena, Adán acaba
comiendo el fruto del árbol de
la ciencia del bien y del mal.

Después de haber comido del fruto
que el tentador le tiende con
la boca, Eva se lo pasa a Adán.

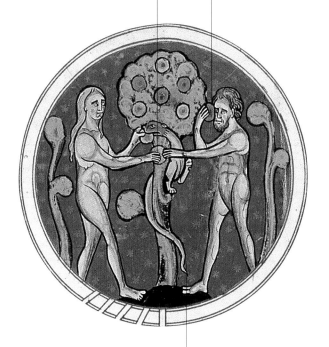

El tentador no está representado
como una serpiente; de este animal
solo tiene una larga cola, mientras
que su hocico recuerda el de una
comadreja y bajo el largo cuello
se ven patas como de felino.

▲ Miniaturista francés, *Tentación
de Adán y Eva*, siglo XIII, Biblioteca
Mediceo-Laurenziana, Florencia.

La imagen de Eva con largos cabellos rubios evoca una belleza nórdica, pero sus proporciones delatan los conocimientos de Durero de la sección áurea que había estudiado en los tratados de Euclides y de Luca Pacioli.

Una magnífica serpiente, reproducida gracias a una escrupulosa observación y con una gran capacidad de representación de la naturaleza.

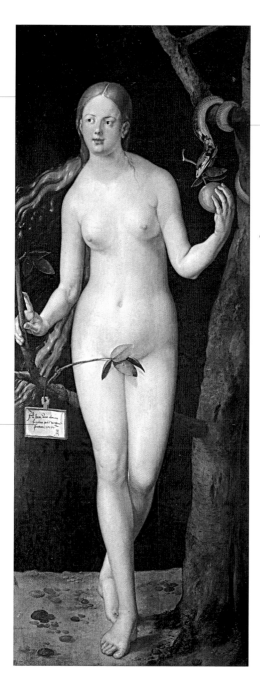

En un elegante marbete colgado de una rama del árbol de la ciencia del bien y del mal, un manzano, el artista pone su nombre y la fecha de ejecución.

▶ Alberto Durero, *Eva*, 1507, Prado, Madrid.

Representado con formas semihumanas, puede tener cuernos de cabra, cola, manos y pies provistos de garras o pezuñas hendidas, y a veces es peludo. Su atributo es un garabato o una horca.

Lucifer, Satanás, Belcebú

Nombre
Lucifer, portador de luz,
en referencia al ángel
más bello, que se rebeló
contra Dios; Satanás,
el acusador; Belcebú, de
Baalzebul, Beezebul o
Baalzebub, «señor de las
moscas», divinidad siria

Definición
Príncipe del mal

Lugar
Infierno

Fuentes bíblicas
Isaías 14, 12; 1 Crónicas
21, 1; Job 1 y 2;
Zacarías 3, 1-2;
Evangelios; Hechos 5
y 16; 1 Romanos;
2 Corintios; 1 y 2
Tesalonicenses; 1
Timoteo; Apocalipsis

**Fuentes extrabíblicas
y literatura relacionada**
Evangelio apócrifo de
Nicodemo; Dante,
Divina comedia

Características
Por odio a Dios, tienta
al hombre para que
obre mal

Difusión iconográfica
Presente en toda la
iconografía cristiana
a partir de la alta
Edad Media

No existe una distinción iconográfica real entre Lucifer, Satanás y Belcebú. En las fuentes bíblicas están las diversas formas con que se designa al diablo, el opositor, el gran acusador. Lucifer aparece una sola vez en la Biblia, citado por Isaías, y sin embargo, de esa cita no solo derivó el nombre propio del diablo sino también la historia de su origen: un ángel bellísimo que, por haber pecado deliberadamente, se opuso a Dios y cesó en sus funciones de criatura celeste para convertirse en príncipe del mal. Esta concepción influyó muy poco en la imagen del diablo, que en poquísimos casos parece tener en cuenta el esplendor de su belleza originaria. El nombre de Satanás, que se repite casi cincuenta veces entre el Antiguo y el Nuevo Testamento, no es en absoluto más frecuente. Es la denominación más antigua, que en la terminología hebrea tiene el significado de acusador y que, como consecuencia de las traducciones primero al griego y luego al latín, se convirtió en nombre del diablo (término más reciente derivado del latín). Baalzebub, «señor de las moscas», además de Baalzebul, Beezebul y Belcebú, es nombrado en los Evangelios de Mateo, Marcos y Lucas: era una divinidad siria que en el Evangelio apócrifo de Nicodemo se identifica con Satanás.

Uno de los demonios, siervos de
Satanás, representado desnudo
(solo lleva el antiguo atributo del
taparrabos), se le acerca en actitud
irreverente, acompañando la
reverencia con una mueca ofensiva.

Elementos dentados simulan
una orona, que sería atributo
lícito para un rey, pero es más
probable que sean la representación
de una cabellera llameante.

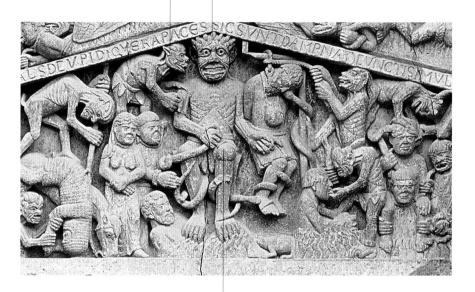

De acuerdo con un modelo
iconográfico difundido desde el siglo IX
hasta el Renacimiento, el señor del
Infierno está sentado sobre un trono
y aplasta con los pies a un pecador,
mientras que unas serpientes se
enroscan alrededor de sus piernas.

◄ Bonifacio Bembo (atr.),
El diablo, Tarocchi Visconti
di Modrone, h. 1441-1447,
The Beinecke Rare Book
and Manuscript Library,
Yale University, New Haven.

▲ *Satanás*,
detalle del *Juicio universal*,
h. 1130, Saine-Foy,
Conques, Aveyron.

El monstruillo peludo, alado y con garras que instiga a Pilato es un signo evidente de la confusa iconografía del diablo, que en la Edad Media todavía no está definida y oscila entre la del ser monstruoso, señor de los Infiernos, y la del ser insidioso y provocador.

El artista medieval se siente muchas veces más cómodo representando la acción malévola provocada por el diablo que al propio diablo.

Cristo está atado a la columna de la flagelación. La expresión de impotencia (acentuada por los ojos vendados), que contrasta abiertamente con las muecas de los torturadores, pone de relieve la condición de víctima inocente.

▲ Miniaturista de Winchester, *Cristo flagelado*, del salterio de S. Swuithun o de E. di Blois, Winchester, 1150, British Library, Londres.

Según textos apócrifos del Transitus Mariae (post siglo V), los apóstoles encuentran la tumba de la Virgen repleta de flores; al inspeccionar el sepulcro, perciben un suave perfume.

María ha ascendido al cielo transportada sobre una nube.

San Miguel lleva en la cintura la balanza para la sicostasia.

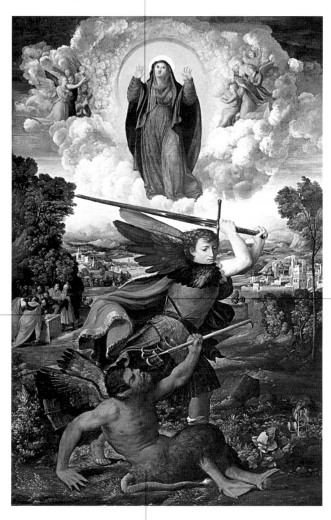

▲ Dosso Dossi y Battista Luteri,
*San Miguel con el demonio
y la Asunción entre los ángeles,*
1534, Galleria Nazionale, Parma.

Rasgos humanos (definidos desde hace al menos un siglo) alterados por la fealdad de la cabeza de fauno, patas y pies con dedos palmeados, al igual que las manos; las alas son quizá el último resto del pasado de ángel.

247

*La escena de la lucha de san Miguel
está repleta de monstruos y animales
horribles; del fondo oscuro emergen
los ojos brillantes de un pájaro nocturno.*

*Un enorme insecto semejante
a una mosca aparece como
ayudante del diablo, ya derrotado.*

*La ciudad fortificada, iluminada
por las llamas, tal vez pretenda
representar la infernal ciudad de Dite.*

*Figuras de condenados,
abrazadas y envueltas
por serpientes.*

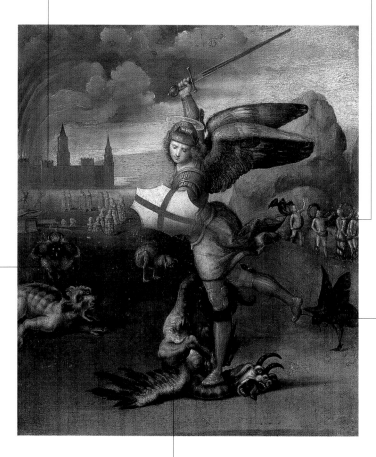

▲ Rafael, *San Miguel
y el dragón*, 1505, Louvre, París.

*El diablo es un dragón de cabeza
canina y provista de cuernos, pero con
grandes alas parcialmente plumadas:
a principios del siglo XVI, algunos
artistas italianos parecen preferir la
representación del monstruo a la de
los caracteres antropomorfos.*

San Miguel expulsa al diablo con su larga espada. La postura del arcángel volando es una innovación respecto a la iconografía habitual, que lo presenta de pie, victorioso, sobre la figura del diablo.

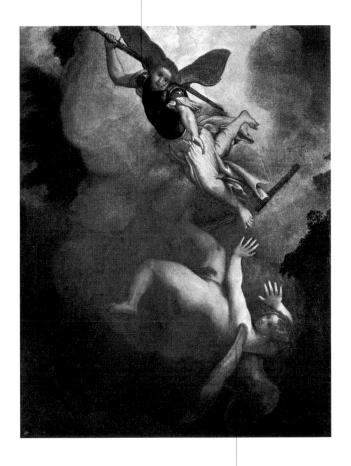

▲ Lorenzo Lotto,
San Miguel expulsa a Lucifer,
1550, Museo della Santa Casa
del Palazzo Apostolico, Loreto.

Sorprendentemente, la figura de Lucifer es la semihumana de un ángel, sin vestiduras (en su vergonzosa desnudez), cayendo del cielo; su rostro se asemeja al de Miguel, como si Lucifer fuera la otra cara del arcángel.

Con un gesto elegante, el arcángel
Miguel aleja la balanza de las garras
del demonio. Sobre los dos platos, dos
pequeñas figuras representan las almas
que buscan la salvación en Miguel.

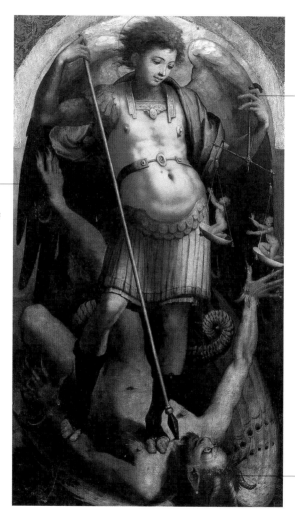

Una pata con
garras se agita
contra las grandes
alas del arcángel.

▲ Perin del Vaga, *San Miguel
atraviesa al demonio*, 1540,
iglesia parroquial de San Michele,
Celle Ligure.

*El rostro del diablo, de rasgos
semihumanos, está definido por cuernos
y barba de cabra, orejas de fauno y
horrendos ojos salidos de las órbitas.*

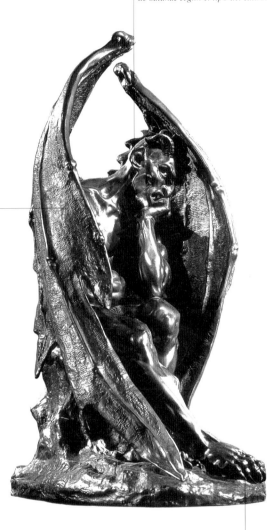

Una cabeza con cuernos de cabra, grandes orejas puntiagudas y dientes afilados define la imagen de Satanás según el tipo del sátiro.

Dos grandes alas de murciélago parecen tener la función de proteger al demonio, representado impotente.

▲ Jean-Jacques Fuechère, *Satanás*, 1834, County Museum of Art, Los Ángeles.

Unos pies con garras completan la imagen animalesca, aunque carece de detalles realmente inquietantes y horrendos.

Representado como la bestia del Apocalipsis, aunque también puede aparecer como un niño sobre las rodillas de Satanás o simplemente como un hombre.

Anticristo

Nombre
Del latín *antichristum*, derivado del griego *antichristos*, hostil a Cristo

Definición
Aquel que antes del fin de los tiempos se hará pasar por Cristo para seducir a los hombres y empujarlos al mal

Época
Antes del fin del mundo

Fuentes bíblicas
1 Juan 2, 18; 2, 22; 4, 3; 2 Juan 7; Apocalipsis 20

Características
Ser malvado y mentiroso

Difusión iconográfica
Bastante limitada; circunscrita a representaciones del Apocalipsis

▶ Representación del anticristo, h. siglo XV, Biblioteca Laurenziana, Florencia.

El anticristo es el falso Mesías, que antes del fin del mundo seducirá a los hombres con falsos milagros y mediante una predicación engañosa, y perseguirá a aquellos que no se hayan dejado seducir. Solo se hace referencia explícita a ello en el Nuevo Testamento, en particular en el libro del Apocalipsis, que habla de las acciones finales del falso profeta. En ese escrito, Juan hace una descripción como de un animal monstruoso, mientras que antes no se habían dado en ningún texto indicaciones claras del aspecto que debe tener el anticristo. Por eso, en la alta Edad Media todavía puede ser representado como la bestia del Apocalipsis. Gracias a las indicaciones de san Jerónimo, que escribe que será un hombre generado por el diablo, y más tarde de san Ambrosio y san Agustín, quienes sostienen de forma unánime que será simplemente un hombre, no tarda en elaborarse junto a esta imagen una nueva representación: la de un niño sostenido paternalmente sobre las rodillas por Satanás, que presenta el aspecto, más difundido en las narraciones de los acontecimientos ya profetizados por Jesús («Porque se levantarán falsos mesías y falsos profetas, y obrarán grandes señales y prodigios para inducir a error, si posible fuera, aun a los mismos elegidos», Mateo 24, 24), de un hombre que se asemeja mucho al propio Jesús.

Satanás aparece con rasgos humanos y nada hace que resulte realmente horrible, pese a estar deliberadamente representado de color negro, con barba y largas uñas en las manos y los pies.

Pequeños demonios, representados como ángeles negros y desnudos, con el pelo enmarañado, atormentan a los condenados que están entre las llamas.

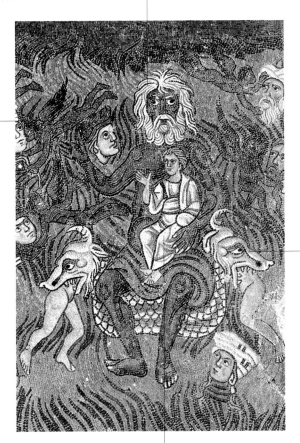

El trono que ocupa Satanás es una serpiente de dos cabezas con cuernos que devora a los condenados.

▲ Satanás sostiene al anticristo en pañales, detalle del Juicio universal, siglo XIII, Santa Maria Assunta, isla de Torcello, Venecia.

La definición del anticristo como «hijo del diablo» hace que sea representado como un niño sentado sobre sus rodillas; impresiona su expresión seria.

*El arcángel Miguel es enviado por
el Señor justo cuando el falso Mesías
se ha elevado del suelo para lanzar
el ataque final contra Dios.*

*El anticristo,
derrotado, se
precipita cabeza
abajo y cae sobre
los que lo seguían.*

*La apariencia del
anticristo como
embaucador
es muy similar
a la iconografía
tradicional de Cristo,
pero el engaño
es delatado por
la presencia de
un demonio que,
atrayéndolo hacia
sí, le sugiere las
palabras para
la predicación.*

*Junto a la escena,
el pintor plasma
su autorretrato,
visiblemente
complacido por
la obra que ha
realizado. El
religioso que está
con él es identificado
con Fra Angélico.*

► Luca Signorelli, *Predicación
y hechos del anticristo*,
1499-1502, capilla de San Brizio,
catedral de Orvieto.

El falso predicador es también protagonista de falsos milagros y curaciones con los que consigue convencer a muchas personas.

Oscuros y misteriosos guardias armados custodian el gran templo que ha hecho erigir el anticristo. La construcción demuestra el enorme poder alcanzado por este.

El anticristo ordena ejecutar a dos profetas.

Un compacto grupo de religiosos unidos por las Sagradas Escrituras, entre los que se reconocen hábitos dominicos y franciscanos, representa a la Iglesia militante, que, reforzada por la inspiración de las Escrituras, podrá oponerse al anticristo sin caer en sus asechanzas.

En el pedestal está representado, en bajorrelieve, un jinete desnudo que intenta domar un caballo encabritado, como símbolo de la soberbia de Satanás. Las joyas y objetos preciosos que hay alrededor indican la seducción de las riquezas con que el anticristo conquistará a muchos.

*San Miguel, ataviado con una magnífica
armadura, ensarta con la lanza el cuerpo
del anticristo para dejarlo caer sobre
el mismo pedestal desde el que había
pronunciado falsas profecías.*

*Un demonio de aspecto grotesco,
con largos cuernos y largas orejas,
cuerpo peludo, cola y pies palmeados,
trata de huir del combate.*

*Una vez definitivamente
vencido por san Miguel y
sus huestes, el anticristo será
arrojado al estanque de fuego.*

*Entre la multitud
que presencia
la derrota del
anticristo, hay
también reyes,
nobles y
religiosos.*

*Un largo
cetro, símbolo
del poder
alcanzado por
el anticristo,
está roto
en el suelo.*

▲ Maestro de Arguís,
*Victoria de san Miguel sobre
el anticristo*, h. 1440,
Prado, Madrid.

*Una tiara papal, signo del
gran crédito que ha alcanzado
con falsedades entre la gente,
aparece abandonada en el suelo.*

Un gran pez, normalmente con la boca abierta y engullendo cuerpos humanos, asimilado a la personificación del Infierno; puede adoptar las características de otros animales.

Leviatán

El Leviatán, derivado de la mitología fenicia, era un monstruo del caos primitivo que vivía en el mar y había sido derrotado por Yavé. Se creía que era posible identificarlo con el misterioso monstruo que se comía la luna (como explicación mitológica del fenómeno del eclipse). En el libro de Job se cita como poderoso enemigo que obstaculiza el diálogo con Dios, en una acción similar a la del diablo. Por eso, Leviatán puede ser uno de los nombres utilizados para designar a Satanás, aunque siempre partiendo del recuerdo del monstruo marino mitológico. Este, llamado «feroz Leviatán», representa una fuerza terrible que vive en el mar, asimilada a las características de peligro, miedo y muerte, y, al igual que el mar, suscita en el hombre sensaciones de fragilidad e inseguridad. La descripción del libro de Job lleva a identificarlo con el cocodrilo, pero esa lectura no ha influido especialmente en la representación de Satanás. Casi siempre es representado como un gran pez de enorme boca, que está en el fondo del Infierno y engulle a los condenados, pero en algunos casos se sustituyen las características del pez por las del lobo o el oso.

Nombre
Del hebreo *Liwyâtân*,
«tortuoso»

Definición
Monstruo marino citado
en la Biblia

Fuentes bíblicas
Job 3, 8; 40, 25;
Salmos 73, 14; 103, 26;
Isaías 27, 1

Características
Ser temible que vive
en las profundidades
del mar

Difusión iconográfica
Relacionada con las
ilustraciones de la Biblia
y las del Infierno

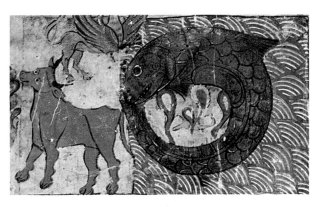

◀ *Los tres animales primigenios*, Biblia, siglo XIII, Biblioteca Ambrosiana, Milán.

257

*Los cuerpos de los condenados
han caído en las fauces
del monstruo, que los engullirá.*

*A veces se modifica la fealdad de
la figura originaria del monstruo
marino; en este caso, se hace
añadiéndole cuernos y orejas de lobo.*

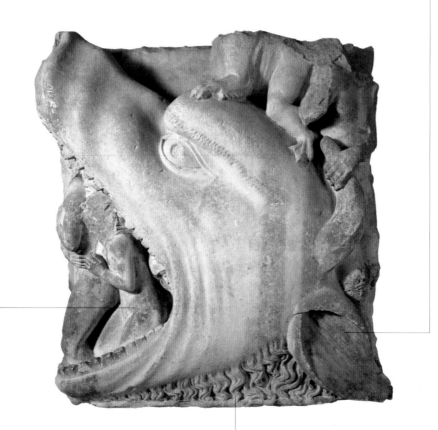

*Unas lenguas de fuego recuerdan
que Leviatán simboliza a Satanás
y que devora a sus víctimas en
el fondo del Infierno.*

▲ Escultor francés del gótico
tardío, *La boca del Infierno*,
comienzos del siglo XV,
Musée du Berry, Bourges.

▶ Miniaturista paduano,
ilustración de la *Divina Comedia*,
principios del siglo XV

Cerbero es representado como un feroz perro con dos o más cabezas; Caronte es un viejo de ojos llameantes, que golpea a los condenados con su remo.

Cerbero y Caronte

Cerbero y Caronte son dos demonios paganos, presentes en la *Comedia* de Dante como seres demoníacos que viven junto al Infierno y actúan de guardianes por orden de Satanás. Con ellos entran también en el universo dantesco Minos, Gerión, Pluto y Flegias. Tomando estas figuras de la mitología clásica, el poeta se remonta a la tradición recuperada por Virgilio en la *Eneida*, demostrando una total asimilación de la cultura clásica por parte del pensamiento cristiano. El cometido de Caronte, hijo de Érebo y de la Noche, es transportar al Más Allá las almas de los muertos (los cuales debían pagar por el viaje un óbolo especial, que era la moneda que se colocaba en la boca del difunto antes de enterrarlo). En cuanto a Cerbero, hijo de Equidna y de Tifón, es guardián del Hades, el reino de los muertos, y con este mismo papel lo coloca Dante en el tercer círculo del Infierno. La imagen de Caronte es la de un viejo furibundo que grita con ojos llameantes contra los condenados, a los que golpea con el remo; Cerbero es representado con la figura de un perro, generalmente con dos o tres cabezas, aunque según la tradición podía tener hasta cincuenta.

Nombre
Del latín *Cerberum* y *Charon*

Lugar
Junto al Más Allá

Literatura relacionada
Hesíodo, *La teogonía*, 311; Apolodoro 2.5.12; 11.5.12; Virgilio, *Eneida*, VI, 298-394, 396 y 419; Ovidio, *Metamorfosis*, IV, 450-451; Dante, *Divina Comedia*, *Infierno*, III y VI

Características
Figuras de la mitología clásica, trasladadas al Infierno dantesco como demonios

Creencias
Cerbero impedía regresar del Hades; para ser transportados por Caronte, había que pagar un óbolo

Difusión iconográfica
En el período clásico está vinculada a las ilustraciones de la *Eneida* y de los trabajos de Hércules. Posteriormente, se limita a las ilustraciones de la *Divina Comedia* y a algunas representaciones del Juicio universal, con gran influencia dantesca

Los incendios que se ven fuera de las altas murallas de la ciudad de Dite indican la naturaleza del Infierno, opuesta a la del reino de los elegidos, con vastos horizontes que se extienden «hasta el infinito».

Figuras angélicas pasean por un paraje exuberante y de colores fríos, donde se ve, a lo lejos, una construcción de cristal: son los Campos Elíseos, de recuerdo clásico.

En el centro de la composición, en medio de la laguna Estigia, Caronte conduce a un alma en su barca no solo hacia el Más Allá de concepción pagana, sino hacia el Infierno, lugar de los condenados según la concepción cristiana.

Un monstruoso perro de tres cabezas, Cerbero, es el guardián del Infierno.

▲ Joachim Patinir,
Paisaje con la barca de Caronte en la laguna Estigia,
1520, Prado, Madrid.

La imagen de Caronte corresponde
a la descripción que hace Dante de él:
«Un viejo de antiguo y blanco pelo...
que en torno a los ojos tenía círculos de
fuego... Carón demonio, con ojos como
brasas... golpea con el remo a aquel
que se retrasa» (Infierno, canto III).

Los condenados se empujan
unos a otros, al tiempo que los
demonios que ayudan a Caronte
los obligan a bajar de la barca.

▲ Michelangelo Buonarroti,
Condenados, detalle del *Juicio
universal*, 1537-1541, capilla
Sixtina, Ciudad del Vaticano.

El fuego del Infierno
como representación
del Más Allá,
custodiado por el
monstruo Cerbero.

En su undécimo trabajo, Hércules
debe enfrentarse y capturar al perro de
tres cabezas que está de guardia junto
a la desembocadura del Aqueronte.
No puede utilizar ninguna arma; la
clava le sirve solo para amenazarlo.

Con la mano izquierda, el héroe
tiene bien sujeta la cadena con la
que logra atar y vencer al monstruo.

▲ Francisco de Zurbarán,
Hércules y Cerbero, 1634,
Prado, Madrid.

La imagen del insaciable Cerbero es
la de un animal con varias cabezas
(aunque se contaban hasta cincuenta,
normalmente se representan solo dos
o tres) y, a veces, cola de serpiente.

Los glotones son
castigados con
una lluvia de fango,
agua y granizo.

El V canto termina con el
desvanecimiento de Dante tras
conocer la triste historia de Paolo
y Francesca, que sufren la pena
arrastrados por el incesante vendaval.

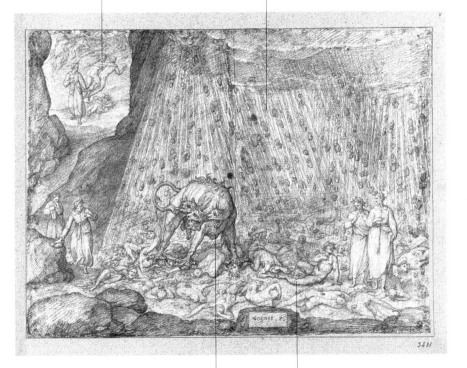

Cerbero es el monstruoso perro de
tres cabezas que ensordece a los
condenados y no permite volver atrás
a nadie. Zuccari subraya las patas,
que atormentan a los condenados
arañándolos, desollándolos y
destrozándolos con las uñas.

Entre los cuerpos de los
condenados que yacen en el suelo,
se alza uno al ver pasar a Dante
y a Virgilio; es Ciacco, castigado
por «el dañoso mal de la gula».

▲ Federico Zuccari, *Infierno,
canto VI: Glotones, Cerbero,*
1586-1588, Biblioteca Nacional,
Florencia.

Dragón con siete cabezas y larga cola, a cuyos lomos a veces cabalga una mujer que sostiene una copa. En la iconografía de la Inmaculada Concepción, aparece dominado por la Virgen con el Niño.

Bestia del Apocalipsis

Definición
Representación de
Satanás en los textos
del Apocalipsis

Fuentes bíblicas
Apocalipsis 12; 17

Características
En continua lucha
para derrotar al bien,
es vencida por los
ángeles de Dios

Difusión iconográfica
La representación del
dragón del capítulo 12,
inicialmente vinculada
a las ilustraciones del
Apocalipsis, puede
aparecer de forma
autónoma en el ámbito
de la iconografía de la
Inmaculada Concepción

▶ Miniaturista anónimo
español, *La mujer sobre
la bestia*, *Apocalipsis de
San Severo*, tercer cuarto
del siglo XI, Bibliothèque
Nationale, París.

En dos visiones distintas del libro del Apocalipsis, se habla de la aparición de una bestia. En el capítulo 12, es un horrible dragón de siete cabezas, con cuernos y coronas, fuerte, feroz y combativo. En el 17, el autor se centra en la necesidad de dar explicaciones sobre su aspecto y su regreso, que es absolutamente inesperado. La primera aparición de la bestia se produce inmediatamente después del sueño grandioso de la mujer envuelta en el sol y a punto de parir; de hecho, el dragón se presenta dispuesto a devorar al niño que nacerá. Su aspecto es horrible: de color rojo, con siete cabezas y, sobre ellas, siete coronas, diez cuernos y una cola que arrastra la tercera parte de los astros del cielo y los arroja a la tierra. Al nacer el niño, se entabla una tremenda batalla entre los ángeles del cielo y el dragón, que va acompañado de sus ángeles. Cuando es derrotada, la bestia se va a la tierra para combatir a los seguidores de Dios y le da el poder a otra bestia, y después aparecen otras con el poder de seducir a los hombres. En una visión posterior, aparece inesperadamente el primer dragón de siete cabezas con una mujer montada sobre él, una prostituta, símbolo de la perdición y de la persona que ha rechazado a Dios.

San Miguel arcángel, el único ángel representado con armadura, clava la lanza en las fauces de la bestia, por las que escupe fuego.

En el centro de la escena apocalíptica, justo sobre la batalla, está, en una mandorla, la representación de Cristo glorioso sentado en el trono; la escena, pintada en la contrafachada, debía de ser imponente y tranquilizadora para los fieles cuando salían de la iglesia.

El varón que la mujer acaba de alumbrar y al que el dragón quería devorar, es puesto inmediatamente a salvo y conducido hacia el trono de Dios.

El enorme dragón rojo tiene siete cabezas, una de ellas mucho más grande que las otras.

La cola del dragón es tan larga y horrible que arrastra y arroja a la tierra la tercera parte de los astros del cielo, pintados debajo de ella

▲ *La gran señal*, siglo XI, basílica de San Pietro al Monte, Civate.

La mujer envuelta en el sol del texto del Apocalipsis, que es atacada por el dragón, está rodeada por un halo de luz y tiene la luna bajo los pies.

La bestia está representada explícitamente como Satanás, con cuerpo semihumano, pero con cuernos, alas de murciélago y una larga cola. Aparece ya derrotada, puesto que tiene los brazos atados tras la espalda.

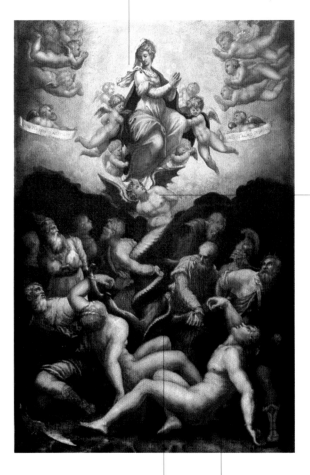

▲ Giorgio Vasari, *Inmaculada Concepción*, 1541, Uffizi, Florencia.

En el centro de la composición se encuentra el árbol de la ciencia del bien y del mal, en el que está enroscada la cola de la bestia.

Al pie del árbol, apartándose abiertamente de la narración del Apocalipsis pero con intención alegórica, están atados los progenitores, los primeros seducidos y engañados por la bestia, y otros personajes del Antiguo Testamento, que más tarde serán liberados de los Infiernos mediante la resurrección de Cristo.

La parte final de la larga cola se agita al arrastrar los astros del cielo; según el texto, un tercio de todos los astros.

Un ángel coloca sobre los hombros de la Virgen, por indicación del Señor, las dos alas de la gran águila (Apocalipsis 12, 14) para que pueda escapar al refugio preparado para ella.

La mujer sostiene en alto al niño recién nacido; por la derecha llega un ángel para ponerlo a salvo junto al trono de Dios.

San Miguel utiliza saetas relucientes a modo de espada.

▲ Pieter Pauwel Rubens, *La Virgen del Apocalipsis*, h. 1623, The J. Paul Getty Museum, Los Ángeles.

La bestia que arrastra a sus ángeles (los diablos) tras de sí tiene el cuerpo pesado y una larga cola que abraza a los ángeles que luchan contra ella; la torsión del busto, que muestra los siete cuellos y las siete cabezas rugientes en el último intento de vencer el firme ataque de san Miguel, es monstruosa.

Un detalle iconográfico frecuente en la época de la Contrarreforma: la mujer coronada de estrellas, que se identifica con la Virgen, tiene la luna bajo los pies y aplasta a la serpiente.

Pese a lo estático de la representación medieval, la postura de ataque de los tres ángeles, armados y de expresión dura, da a entender la inminencia de la victoria contra el dragón.

Los tres diablos que cabalgan sobre el dragón, aun presentando características iconográficas tradicionalmente horribles —desde el cuerpo peludo hasta las patas con pezuña hendida y los cuernos—, están representados de una forma ridícula que los convierte en perdedores, por no decir inofensivos.

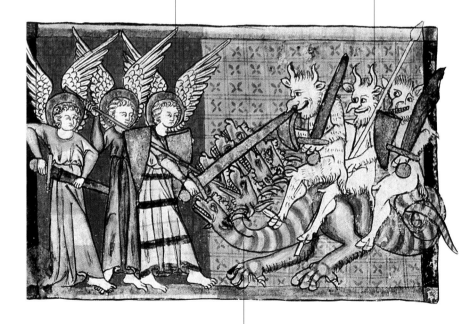

▲ *La batalla entre los ángeles y el dragón*, ilustración del Apocalipsis, siglo XIV, Musée des Augustins, Toulouse.

Curiosamente, la bestia, el dragón de siete cabezas con cuernos y una especie de corona, plasmación en imagen de la mencionada en el texto apocalíptico, aparece representada con solo dos patas, mientras que la cola está completamente enroscada sobre sí misma.

Un ángel conduce a san Juan en espíritu al desierto, donde este tiene una tremenda visión que lo aflige hasta el extremo de ser representado sujetándose la mano, un gesto que indica profunda turbación causada por una situación irremediable.

La mujer vestida de púrpura y grana que está sentada sobre la bestia tiene en la mano una copa de oro «llena de abominaciones y de las impurezas de su fornicación», según la explicación del ángel, y está ebria de la sangre de los mártires de Jesús. La mujer representa Babilonia, o sea, el Imperio romano, el lugar de la perdición y del paganismo idólatra.

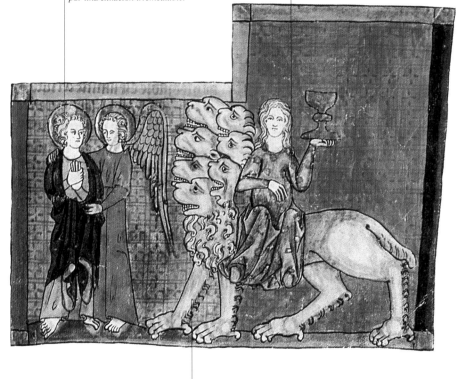

▲ *La mujer sobre la bestia*, ilustración del Apocalipsis, siglo XIV, Musée des Augustins, Toulouse.

La bestia que maravilla y asusta a Juan «era y ya no es, pero reaparecerá». Las siete cabezas indican siete reyes, al igual que los diez cuernos sobre las cabezas indican formas de poder que tendrán diferentes duraciones y el cometido de combatir al Cordero, aunque el Cordero vencerá.

Al igual que el resto de los apóstoles, está representado con túnica y manto o palio; su atributo iconográfico es la bolsa de monedas, el pago por haber vendido a Jesús. A menudo tiene una expresión sombría.

Judas

Nombre
Del arameo *jehuda*,
patrocinador de Dios

Vida
Siglo I d. C.

Fuentes bíblicas
Mateo 10, 4; 26, 14;
26, 25; 26, 47; 27, 3;
Marcos 3, 19; 4, 10; 14,
43; Lucas 6, 16; 22, 3;
22, 47-48; Juan 6, 70;
12, 4; 13, 2; 13, 26; 13,
29; 18, 2-5; Hechos 1,
16-18

Características
Uno de los doce
apóstoles; traicionó a
Jesús. Desde Dante, se
le sitúa en la parte más
profunda del Infierno,
con los traidores

Difusión iconográfica
Generalmente, integrado
en los ciclos de la vida
de Cristo y de la Pasión
(la Última Cena y el
Beso). Sobre todo en
la Edad Media, se
difunde, aunque de
forma limitada, la
imagen del suicidio
por ahorcamiento

► Francesco del Cairo,
El beso de Judas, mediados
del siglo XVII, Pinacoteca
dell'Arcivescovado, Milán.

El apóstol Judas Iscariote, el que traicionó a Jesús, es un ejemplo de la acción del diablo, que atenta contra la libertad del hombre y lo vuelve capaz de cometer actos malévolos. Los Evangelios indican unánimemente que el diablo lo poseyó cuando decidió entregar a Jesús al sanedrín. La representación de Judas está siempre ligada a los episodios del Evangelio, pero también resulta reconocible por su atributo iconográfico, la bolsa de monedas, porque era el tesorero del grupo de apóstoles y, sobre todo, porque fue quien vendió al Salvador por treinta monedas. La escena en la que es protagonista es la del prendimiento de Jesús, cuando lo señaló a los guardias saludándolo con un beso; las representaciones del arrepentimiento y el suicidio por ahorcamiento son menos frecuentes. Entre la Edad Media y el Renacimiento es posible que no lleve aureola o esta sea negra, mientras que en la Edad Media muchas veces aparece representado con la piel muy oscura y las facciones duras. Hacia finales del siglo XV, en la representación de la Última Cena se le adjudicó un lugar en el lado de la mesa opuesto al del grupo de Cristo y los otros once apóstoles, a fin de que fuera inmediatamente reconocible. En algunos casos, lo que permite identificarlo es la presencia del demonio susurrándole algo a su espalda.

Tras la espalda del traidor, está representada la inequívoca imagen del demonio, que lo aconseja y apoya. A pesar de su aspecto —peludo, alado, con finas patas de fauno y garras—, es una especie de caricatura del perfil de Judas.

Gestos de acuerdo y consejos para organizar el prendimiento de Cristo, que acaba de ser vendido.

Con una forma arquitectónica que representa un ciborio, Giotto simula la entrada al sanedrín, junto a la que tuvo lugar el encuentro secreto entre Judas y los sacerdotes.

Judas aprieta con la mano la bolsa que contiene la recompensa por la traición de Jesús: las treinta monedas de plata.

▲ Giotto, *La traición de Judas*, detalle de las *Historias de la Pasión*, 1306, capilla de los Scrovegni, Padua.

En la sala de la Última Cena se
representan los episodios acaecidos
entre esta y la crucifixión,
empezando por la oración en
el huerto de Getsemaní.

La plegaria angustiada
de Jesús encuentra consuelo
en un ángel, aunque este
lleva el cáliz, signo de
la inminente Pasión.

Pedro reacciona
con violencia
y le corta una
oreja a un siervo
del sumo sacerdote,
Malco.

El huerto de Getsemaní
era una propiedad
privada y, por lo tanto,
estaba vallada.

▲ Cosimo Rosselli,
La Última Cena, 1481,
capilla Sixtina,
Ciudad del Vaticano.

Judas revela a los
guardias quién es
Jesús saludándolo
con un beso.

La ciudad
de Jerusalén,
no lejos del monte
Gólgota, donde
se desarrollan los
hechos de la Pasión.

Cristo es crucificado
entre dos
malhechores.

Según lo que se relata en
el Evangelio, el diablo había poseído
a Judas para inducirlo a traicionar a
Jesús. El apóstol está representado
aún con aureola, pero se le distingue
de los demás porque está solo en
el lado opuesto de la mesa y tiene
un diablillo en la espalda.

Entre los siglos XV y XVI, el gato,
que simbólicamente es un animal
demoníaco, aparece muchas veces
en las representaciones de la Última
Cena cerca de Judas; aquí, además,
está peleándose con un perro.

Judas, al tomar conciencia de
lo que había hecho, trató de
arreglarlo yendo a devolver el
dinero a cambio de la libertad de
Jesús, pero no se lo aceptaron; por
eso, creyendo que no obtendría
el perdón, decidió ahorcarse.

El artista subraya la presencia
del diablo en las acciones de Judas
imaginando que son dos demonios los
que montan el patíbulo y lo cuelgan
después de haberlo desnudado.

▲ *Judas ahorcado*,
capitel, siglo XII,
Musée de Saint Lazare, Autun.

Un personaje sostenido en el aire por demonios o que cae de cabeza desde el cielo, mientras en el suelo se reconoce a san Pedro y san Pablo, arrodillados.

Simón Mago

En los Hechos de los Apóstoles se trata brevemente de las vicisitudes de Simón Mago, que Dante sitúa en la tercera bolsa del octavo círculo del Infierno, con los simoníacos. Se habla de la presencia en Samaria de un hombre llamado Simón, que, gracias a la magia, había conquistado a muchas personas. Cuando llegó el apóstol Felipe a predicar la buena nueva, los seguidores de Simón disminuyeron y él mismo pidió ser bautizado y seguía continuamente al apóstol, atónito por los prodigios que realizaba. Al llegar a Samaria, Pedro y Juan imponían las manos a fin de que los bautizados recibieran al Espíritu Santo; Simón les ofreció dinero para tener el mismo poder, pero fue alejado por Pedro, que lo maldijo. La continuación de la historia solo es transmitida por los textos apócrifos y por las sucesivas apariciones de la *Leyenda dorada*. El mago Simón se trasladó a Roma, donde engañaba con sus prodigios a muchas personas, incluido Nerón, quien llegó a creer que era el Hijo de Dios. Sin embargo, Pedro y Pablo se enfrentaron varias veces a él hasta que demostraron definitivamente, poniendo al descubierto el truco que le permitía volar, que todos sus poderes procedían del diablo. Según la mayoría de las fuentes, esto le costó la vida, pero también fue causa de gran dolor para Nerón, que ordenó martirizar a Pedro y a Pablo.

Definición
Mago impostor del que se habla en los Hechos de los Apóstoles

Lugar
Samaria

Época
Siglo I d. C.

Fuentes bíblicas
Hechos 8, 9-24

Fuentes extrabíblicas y literatura relacionada
Hechos apócrifos de Pedro; Hechos apócrifos de los apóstoles Pedro y Pablo y del seudo-Marcelo; Memorias apostólicas de Abdías; *Leyenda dorada*

Actividades y características
Trató de adquirir a cambio de dinero el poder apostólico de imponer las manos para conferir el Espíritu Santo

Creencias
Los textos apócrifos indican la caída de Simón Mago como causa del prendimiento y el martirio de san Pedro y san Pablo por voluntad de Nerón

◄ Maestro anónimo de Hildesheim, *La caída de Simón Mago*, h. 1170, The J. Paul Getty Museum, Los Ángeles.

Las alas que Simón se había pegado para demostrar que con ellas tenía extraordinarios poderes para volar lo siguen en su caída hacia el suelo, donde, según la tradición más difundida, su cuerpo se partió en cuatro trozos, o, según otra tradición, se hizo una triple fractura en la pierna, como Pedro había pedido en su plegaria.

San Pedro, que acaba de dirigir una suplicante plegaria al Señor para que desenmascare al mago, y san Pablo, que lo había exhortado, asisten a la caída del impostor Simón de Samaria.

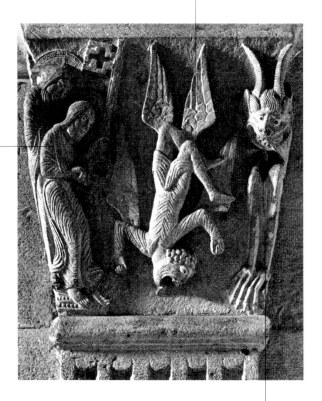

El diablo es descubierto y, con una expresión de circunstancias y las alas bajadas, deja de sostener el vuelo de Simón.

▲ *La caída de Simón Mago,* capitel, siglo XII, Saint Lazare, Autun.

Tras la doliente plegaria de
san Pedro, aparecen los ángeles
del demonio que sostenían el vuelo
prodigioso del mago y lo dejan caer.

Simón, el mago, había convocado
a la multitud junto al campo Marzio
(según los Hechos del seudo-Marcelo),
donde había preparado una alta torre
desde la que emprendería el vuelo.

Entre la multitud seducida por los
prodigios de Simón se encuentra Nerón,
quien, tras la derrota y muerte del mago,
se quedará muy afligido y ordenará
prender y matar a Pedro y a Pablo.

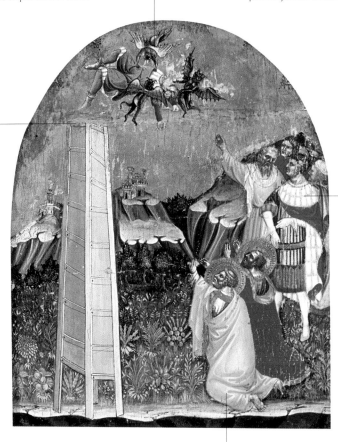

▲ Jacobello del Fiore,
La caída de Simón Mago,
siglo XIV, Art Museum, Denver.

San Pedro y san Pablo están
arrodillados rezando: los textos
apócrifos cuentan que Pedro suplicó
llorando al Señor que mostrase cuál
era el engaño diabólico con el
que Simón conseguía volar.

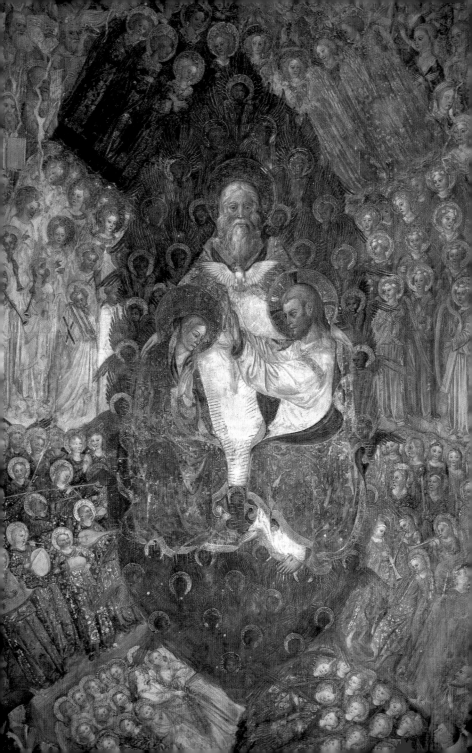

El ejército del cielo

◄ Leonardo da Besozzo,
Coronación de la Virgen, h. 1450,
San Giovanni a Carbonara,
capilla Caracciolo, Nápoles.

Figuras de hombres, mujeres, jovencitos o niños alados; pueden estar volando, arrodillados o de pie junto a figuras mitológicas o enseñas imperiales.

Precedentes clásicos

Características
Criaturas semidivinas

Difusión iconográfica
Amplia en el entorno
asirio y precristiano

La imagen del ángel tiene un origen muy antiguo, presuntamente prebíblico, cuando la cultura y la religión hebreas recibieron la influencia de los ambientes egipcios y babilonios por estar en contacto con ellos durante los períodos de cautividad. La idea del ángel, ya presente en la religión zoroástrica, se asentó con claras características espirituales de mediador o revelador, juntamente con la más terrena de mensajero, que, en la evolución de las expectativas históricas de la espera de un enviado, también fue aceptada por el pensamiento hebreo. Paralelamente, los contactos entre los pueblos vehicularon las imágenes, que poco a poco tomaron formas definidas, claras, caracterizadas. Los artistas cristianos se inspiraron en la iconografía clásica, anterior al cristianismo, concretamente en las representaciones de los genios alados, los *daimones*, que, en su calidad de divinidades vinculadas a los antepasados y los difuntos, protegían a los muertos. Otras derivaciones provienen de los *erotes*, imágenes de amorcillos alados que se remontan a la representación de Eros y que tendrán mucho éxito en el Renacimiento. Por último, sin duda alguna está presente la imagen de la Victoria alada, como derivación directa no tipológica (muy distintas serán las connotaciones de sexo y de indumentaria), sino de posturas y actitudes.

► Monumento llamado
de Bocco, rey de Mauritania,
siglo I a. C., Musei
Capitolini, Centrale
Montemartini, Roma.

*Estas alas pudieron inspirar
la fantasía del profeta, que, en
el exilio babilonio, escribió sobre
su visión de los querubines alados.*

*El objeto que la figura tiene en
la mano y el gesto que esta hace
indican una acción ritual de
aspersión. Probablemente, esta
figura debía de estar colocada (con
otra en posición simétrica) como
guardián del «árbol de la vida».*

▲ Relieve asirio con genio
alado, 883-859 a. C.,
Museo Barracco, Roma.

Las primeras imágenes, en el período paleocristiano, los representan simplemente como hombres; más tarde serán figuras humanas dotadas de alas, con diferentes connotaciones de edad y sexo.

Ángeles

Nombre
Ángel, derivado
del griego, significa
«mensajero»

Definición
Criatura espiritual
e incorpórea

Fuentes bíblicas
Salmo 103, 20; Mateo
18, 10

Literatura relacionada
San Agustín, *Enarratio
in Psalmos*, 103, 1, 15

Características
Criaturas de naturaleza
espiritual e incorpórea,
mensajeros y servidores
de Dios

Difusión iconográfica
La figura, ya presente
en el arte paleocristiano,
se desarrolla y difunde
sobre todo a partir
de la Edad Media

Las representaciones más antiguas de ángeles se remontan a los primeros siglos del cristianismo y se apartan claramente de las imágenes paganas, de las que más adelante tomarán algunos caracteres. En el origen de la iconografía del ángel no hay una transposición inmediata del modelo clásico pagano, que solo con posterioridad, tras el edicto de Constantino sobre la libertad de culto (313), será utilizado como referencia iconográfica. En la Anunciación más antigua, la de la catacumba de Priscila (siglos II-III), hay un ángel sin alas, como debían de ser las primeras imágenes de los mensajeros divinos, bien para apartarse decididamente del repertorio iconográfico pagano o bien por mayor fidelidad al texto bíblico, que habla de manifestaciones de ángeles, semejantes en todo a los hombres. Visten las ropas típicas del cristiano, es decir, palio sobre túnica; debido a la necesidad de distinguirse del mundo pagano, no llevan el quitón de las victorias aladas ni tampoco van desnudos, y

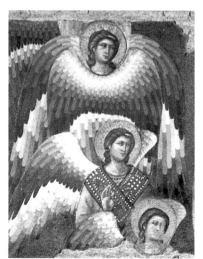

con el tiempo vestirán un traje de dignatario de corte o con caracteres litúrgicos, estolas y dalmática. Más tarde, se dota a los ángeles de alas, implícitas en el concepto de enviados de Dios, de seres que vuelan, y a partir del Renacimiento, desaparecido ya el peligro de confusión con el paganismo, se les presenta como niños desnudos.

▶ Pietro Cavallini, *Ángeles*, detalle del *Juicio universal*, 1293, Santa Cecilia in Trastevere, Roma.

*En la representación más antigua
de la Anunciación, el ángel Gabriel
aparece sin alas.*

*La Virgen María, sentada en una
especie de trono, recibe el anuncio
del ángel: es la iconografía de María
como reina.*

▲ *Anunciación*, siglos II-III,
catacumba de Priscila, Roma.

El ángel que trae el anuncio viene del cielo —y por lo tanto, volando— y señala la paloma tal como dice el Evangelio: «El Espíritu Santo extenderá su sombra sobre ti».

La paloma, símbolo del Espíritu Santo, desciende sobre la Virgen, indicación visible de la Encarnación de Dios.

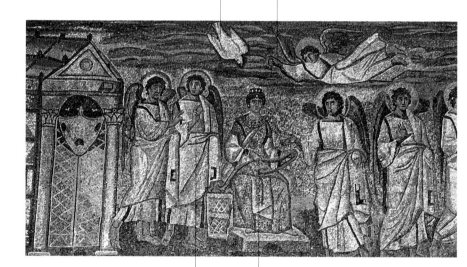

Una corte de ángeles acompaña el anuncio de Gabriel y protege a María como a una reina. Visten una túnica de rayas verticales y palio, y se les reconoce por la aureola.

María está sentada en un trono, vestida y acicalada como una reina, pero aparece representada hilando la púrpura, según los textos de los Evangelios apócrifos, para el velo del templo.

▲ *Anunciación*, mosaico, siglo V, Santa Maria Maggiore, Roma.

*Según la influencia
bizantina, la forma
del sepulcro
corresponde a la de
la capilla sepulcral
de la basílica de
la Resurrección,
en Jerusalén.*

*El ángel que anuncia
la Resurrección
a las mujeres está
representado como
un joven sentado
sobre la tapa de
la tumba. No tiene
alas ni lleva túnica
y palio, pero sí una
aureola alrededor
de la cabeza, aunque
distinta de la de Jesús
en la escena siguiente,
ya que falta el signo
de la cruz.*

*Jesús resucitado se
reúne con los once
discípulos en el
monte de Galilea,
tal como les había
dicho a las mujeres
(Mateo 28, 16-17).*

*Las mujeres se
habían dirigido
al sepulcro de
buena mañana,
antes de amanecer,
a fin de preparar
el cuerpo de Jesús
para darle sepultura.*

*Jesús aparece ante
las mujeres: el
motivo iconográfico
de la aparición a las
dos mujeres deriva
del Evangelio de
Mateo (28, 9-10).*

▲ *Díptico de la Pasión
y la Resurrección*, siglo ix,
Museo de la catedral, Milán.

*Jesús muestra a los apóstoles,
incrédulos, la herida del costado,
prueba de su Pasión y su
posterior Resurrección.*

El artista pinta muecas de dolor
y posturas absolutamente
humanas en un ángel que, pese
a ello, se desplaza por el cielo.

Los rasgos antropomorfos
del ángel parecen disolverse
en el aire, al poner de relieve
su naturaleza espiritual.

A pesar de la aureola
y las alas, cada ángel
expresa su profundo
dolor y participa en
la aflicción por la
muerte de Cristo.

Un ángel se cubre el
rostro con la túnica
y se seca con ella
las lágrimas de su
apesadumbrado
llanto.

Alas abiertas y brazos extendidos
en muestra de participación en
el gran dolor por la muerte de Jesús.

▲ Giotto, *Ángeles llorando*
(detalle de la *Lamentación
sobre Cristo muerto*), 1305-1313,
capilla de los Scrovegni, Padua.

Doce ángeles danzan en círculo en el cielo, llevando ramas de olivo.

Las inscripciones no solo reproducen el canto del gloria, sino también frases tomadas de un tratado de Savonarola, que influyó mucho en la religiosidad de Botticelli.

La Natividad, según la habitual iconografía renacentista, presenta a la Virgen arrodillada adorando al Niño y a san José dormido a su lado.

El ángel que indica a los hombres el nacimiento de Cristo, los corona con ramas de olivo en señal de la paz de la nueva alianza ofrecida por Dios.

Un diablillo representado con rasgos antropomorfos y pequeñas alas, vencido, es rechazado en la tierra.

El abrazo entre los ángeles y los hombres indica el nuevo vínculo establecido entre el cielo y la tierra.

En la parte inferior del cuadro, se distinguen cinco demonios como signo de la derrota del Maligno, no solo debido al nacimiento del Redentor, sino también gracias a una lectura de este cuadro paralela al texto del Apocalipsis sobre la lucha entre la mujer envuelta en el sol y el dragón (Apocalipsis 12).

▲ Sandro Botticelli, *Natividad mística*, 1501, National Gallery, Londres.

Un ángel anuncia
a los pastores
la gran alegría
del nacimiento del
Redentor.

Unas figuras de
jóvenes representan
a los ángeles
adoradores.

Algunos
ángeles —según
la tradición
renacentista
tardía, los
querubines— son
representados
simplemente
como cabecitas
infantiles aladas.

▲ Philippe de Champaigne,
Natividad, 1643,
Musée des Beaux-Arts, Lille.

*Figuras con aspecto masculino, por su complexión y sus ropas,
o femenino, con vestiduras y adornos preciosos. En ocasiones
también hay representados angelitos niños.*

Edad y sexo de los ángeles

Desde el punto de vista iconográfico, el ángel nace varón. En los pasajes bíblicos, los ángeles aparecen como hombres, y se advierte la influencia del libro apócrifo de Enoc, donde se cuenta que los ángeles se enamoraron de las hijas de los hombres, aunque probablemente se percibe todavía más la mentalidad de la época, para la que resultaba más creíble un mensajero varón que uno hembra. Hay casos de ángeles antiguos, pintados en las catacumbas, con barba, una característica que reaparece, un tanto por sorpresa, en representaciones de ángeles del Apocalipsis del siglo XV, cuando son relativamente frecuentes las figuras angélicas con rasgos y tocados claramente femeninos. No obstante, pese a que se representara a las criaturas del cielo con formas humanas y dotadas de alas, eran seres incorpóreos y había que concebirlos asexuados y sin edad. Eso brindó la oportunidad de definir un modelo iconográfico bastante libre, que permitía dar al ángel representado connotaciones diferentes, tanto de edad como de sexo, según el contexto.

Más maduros los ángeles de las apariciones bíblicas y los combatientes del Apocalipsis, y más femeninos los adoradores de la Natividad renacentista, hasta llegar a la invención del ángel niño, que propuso de nuevo, en pleno redescubrimiento del mundo clásico, al eros, al amorcillo, representado con su nueva apariencia de iconografía cristiana.

Definición
Intento de definir la
posible edad y el sexo
de criaturas espirituales

Fuentes bíblicas
Génesis 18, 2; 19, 1;
32, 25-30

**Fuentes extrabíblicas y
literatura relacionada**
Libro apócrifo de Enoc

Difusión iconográfica
En las representaciones
más antiguas, predomina
la figura del ángel de
sexo masculino y edad
adulta; los primeros
ángeles niños aparecen a
finales del siglo XII, pero
se difunden mucho más
tarde (Renacimiento),
mientras que el ángel
de sexo femenino es
característico de finales
del siglo XV

◄ Giovanni Antonio
de Sacchis, llamado il
Pordenone, *Dios Padre
y ángeles*, 1530, capilla
Pallavicino, San Francesco,
Cortemaggiore.

Edad y sexo de los ángeles

Entre las nubes del cielo,
toman forma rostros
de ángeles querubines.

La torre, el atributo
tradicional de santa Bárbara,
está situada en segundo plano,
casi oculta por la cortina.

La tiara es el
tocado papal, y
como tal, atributo
de san Sixto.

Dos ángeles niños, de la misma
edad que el Niño Jesús, al que la
Virgen presenta a los fieles, están
representados desnudos, con los
cabellos alborotados por el viento
y dos alas de pájaro multicolores.

▲ Rafael, *Madonna Sixtina*,
1515-1516, Gemäldegalerie, Dresde.

Dos delicadísimas manos tienden
sobre la cabeza de la Virgen
la corona de María Reina.

Ángeles adolescentes y sin alas,
vestidos como elegantes pajes
pero con ropajes largos, hacen
de corona a la Virgen con el Niño.

Los ocho ángeles llevan como
atributo de la pureza de María
una rama de lirio en flor.

Los dos grupos cantan a coro,
alternándose, quizá salmos que leen
en un precioso librito de oraciones.

▲ Sandro Botticelli, *Virgen
con el Niño y ocho ángeles*,
h. 1478, Gemäldegalerie, Berlín.

Pese al delicado tocado con diadema en la frente, los cuatro ángeles de la visión apocalíptica, con aureola y grandes alas, tienen aspecto de hombre, con barba, armados y decididos.

El ángel que sube del naciente del sol ordena a los cuatro ángeles que estaban en los cuatro ángulos de la tierra que no devasten nada hasta que no esté puesto el sello de Dios en la frente de sus siervos (Apocalipsis 7).

San Miguel lucha infatigablemente contra el dragón, con ayuda de las huestes celestes.

▲ Escuela de Apulia, *Cuatro ángeles*, detalle del *Aplazamiento de la venganza*, h. 1415/1420-1430, Santa Caterina d'Alessandria, Galatina.

Las alas, que en esta representación se suman a las aureolas, son inequívocos atributos angélicos.

Un rostro de perfil agraciado y femenino, junto con los cabellos recogidos, propone un tipo de ángel muy cercano a la imagen de la mujer, aunque sin comprometerse demasiado, ya que el ángel de al lado presenta, en cambio, un corte más de muchacho.

▲ Masolino da Panicale, *Ángeles* (detalle del *Bautismo de Cristo*), 1435, iglesia de la Colegiata, Castiglione Olona.

El cometido de los ángeles que asisten al bautismo de Jesús es sostener sus ropas. El número tres probablemente pretende subrayar la manifestación trinitaria de este acontecimiento: la voz del Padre, la paloma del Espíritu Santo y la presencia del Hijo.

Representaciones en escala jerárquica, dentro de otras más amplias del Paraíso, de los ángeles en torno a Dios. Pueden tener diferente número de alas o atributos iconográficos como esferas, batutas o lanzas.

Jerarquías angélicas

Definición
Subdivisión jerárquica de las diferentes funciones de las criaturas angélicas

Lugar
El cielo

Fuentes bíblicas
Isaías 6, 2; Ezequiel 1, 14-24; 10, 4-22; Colosenses 1, 16; Efesios 1, 21

Literatura relacionada
Seudo-Dionisio Areopagita, *De coelesti hierarchia*; Gregorio Magno, *Homiliae in Evangelia*; Dante, *Paraíso*, XXVIII, 97-139

Características
Reconducen al hombre hacia Dios ejerciendo sus funciones de purificación, iluminación y contemplación

Difusión iconográfica
Limitada a la época medieval

Las fuentes bíblicas no definen las teorías de los ángeles en ningún punto preciso, pero citan en diferentes pasajes a los ángeles con distinta función, que más tarde fueron subdivididos en nueve coros, también llamados jerarquías tras el estudio de los Padres de la Iglesia sirios. Parece que hasta finales del siglo IV no se encuentra un pensamiento claramente estructurado, que recogerá el seudo-Dionisio Areopagita, en el escrito *De coelesti hierarchia* a principios del siglo VI. Relacionando armónicamente a los hombres con las criaturas celestes, Dionisio vincula a la jerarquía celeste un pensamiento mucho más amplio que recoge el ordenamiento jerárquico de todo el universo cristiano. Se definen, pues, nueve órdenes organizados en tres tríadas, en las que la jerarquía viene dada por el grado de participación intelectual en los misterios divinos: los más cercanos a Dios son los serafines, en lo más alto de la jerarquía; después están los querubines y los Tronos, a los que siguen las Dominaciones, las Potestades y las Virtudes, para terminar con los Principados, los Arcángeles y los Ángeles. El pensamiento del seudo-Dionisio Areopagita será recuperado más tarde por Gregorio Magno y estará vigente durante toda la Edad Media, pero a partir del siglo XV los humanistas pondrán en duda tales teorías.

▶ Michele Giambono, *Coronación de la Virgen*, h. 1448, Gallerie dell'Accademia, Venecia.

Las Virtudes se encuentran en la segunda jerarquía angélica; según Dionisio, reciben la luz de Dios y la transmiten al alma humana.

En la tercera teoría, los Principados desempeñan un papel de mando y guía similar al de Dios.

Los arcángeles comparten la tercera teoría; llevan en la mano un cartel con la inscripción «Animadvertes» para indicar su función tutelar.

Los ángeles están en la teoría más baja; como anunciadores, están representados con las vestiduras más sencillas y un pergamino enrollado en la mano.

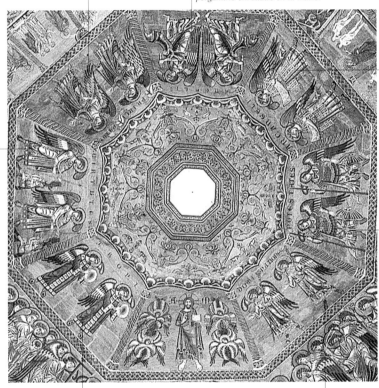

▲ Coppo di Marcovaldo (escuela), Cristo y las jerarquías angélicas, siglo XIII, cúpula del Baptisterio, Florencia.

Los Tronos citados por san Pablo están, para Dionisio y Gregorio Magno, en la primera jerarquía. Dante reproduce una enseñanza de santo Tomás de Aquino: los Tronos son Espejos o Amores en los que se refleja el juicio de Dios. Quizá aluda a ello la mandorla azul que tienen en la mano; podría ser una alusión a su función de espejo.

Según el seudo-Dionisio Areopagita, las Dominaciones, que se encuentran en la segunda jerarquía angélica, están libres de cualquier vínculo con las cosas bajas y totalmente consagradas a Dios Soberano.

Las Potestades, criaturas espirituales de la segunda jerarquía, elevan hacia las cosas divinas.

295

El papel de mando y guía de los Principados se hace explícito con la representación de ángeles armados, que se dirigen hacia Dios como principio superior al que guían las esencias inferiores.

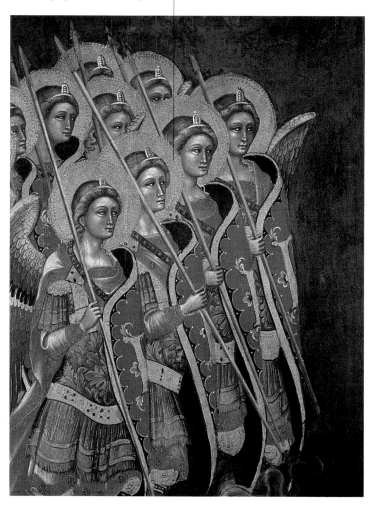

▲ Guariento di Arpo,
Principados, 1354,
Museo Civico, Padua.

Las alas con los colores del
arco iris significan la alianza
entre Dios y los hombres.

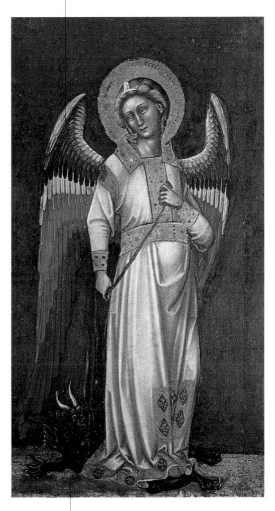

El demonio atado con la cadena
y pisoteado indica el pensamiento
de Gregorio Magno, que asimilaba
a los hombres capaces de expulsar
espíritus malignos mediante
la oración con las Potestades.

▲ Guariento di Arpo,
Potestad, 1354,
Museo Civico, Padua.

El artista ha escogido una rama
de lirio como atributo que indica
la pureza; de hecho, los Tronos
se encuentran por encima de toda
complacencia terrena y permanecen
incontaminados.

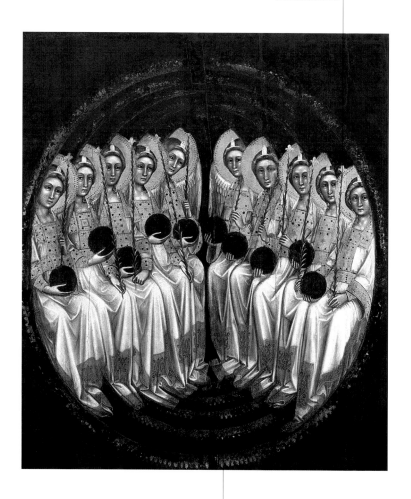

Están sentados sobre
círculos concéntricos
de arco iris.

▲ Guariento di Arpo,
Tronos, 1354,
Museo Civico, Padua.

El ángel coronado, con un cetro
en una mano y una esfera en la otra,
indica el dominio perfecto, desligado
de las cosas bajas y consagrado
al poder supremo de Dios.

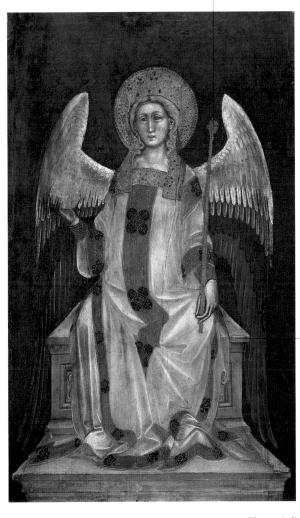

El trono indica la capacidad de
dominar; según Gregorio Magno,
el hombre capaz de dominar en
sí mismo toda posible tendencia
al mal puede acercarse al coro
de las Dominaciones.

▲ Guariento di Arpo,
Dominaciones, 1354,
Museo Civico, Padua.

La imagen de las Virtudes angélicas
es atribuida a la virtud como
cualidad; por eso, los ángeles de esta
teoría a menudo son representados
socorriendo a alguien. Gregorio
Magno escribió que los que obran
de manera admirable pueden
corresponder a la jerarquía
de las Virtudes.

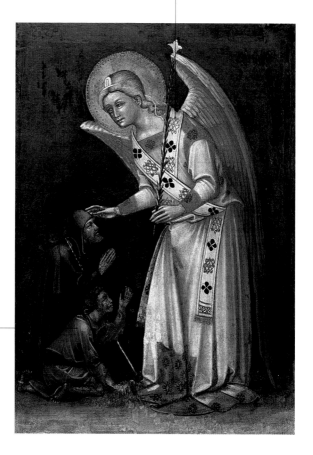

Un peregrino
y un mendigo
piden ayuda
y asistencia
implorando
de rodillas.

▲ Guariento di Arpo,
Virtud, 1354,
Museo Civico, Padua.

► Gentile da Fabriano,
Coronación de la Virgen (detalle
del Políptico de Valle Romita),
1405, Pinacoteca di Brera, Milán.

Casi siempre de color rojo, signo de amor ardiente, con tres pares de alas y representados junto a Dios. También se les representa en visiones proféticas o en la Impresión de los Estigmas de san Francisco.

Serafines

Del cotejo de las diferentes citas de fuentes canónicas y apócrifas, se deduce que los serafines son considerados los ángeles que están en torno a Dios. El único pasaje de la Biblia que se refiere a los serafines pertenece al libro de Isaías, cuando el profeta relata la visión de su llamada en el templo de Jerusalén: «A su alrededor había serafines, que tenían cada uno seis alas; con dos se cubrían el rostro, con dos se cubrían los pies, y con las otras dos volaban» (Isaías 6, 2). De esta descripción derivó la identificación de los serafines, por parte del seudo-Dionisio Areopagita, con la primera de las teorías angélicas, vinculando su naturaleza de ardientes por el fuego de amor con la luz y la pureza. Resultó una empresa difícil extraer de esta definición una representación precisa, que originalmente parece derivar de ante-

riores tipologías de criaturas espirituales conocidas en Siria (I milenio a. C.) o incluso de la iconografía asirio-babilonia, de la que es notorio que pueden provenir las primeras representaciones relacionadas con los ángeles del mundo judeocristiano. Los serafines fueron representados preferiblemente con seis alas y de color rojo, pero con el tiempo su imagen se confundió con la iconografía del querubín, cuando, pasada la Edad Media, se perdió la compleja distinción iconográfica entre las teorías angélicas.

Nombre
«Seres de fuego», del hebreo *seraph*, que significa «quemar», «arder»

Definición
Ángeles de la primera teoría angélica

Lugar
Junto a Dios; para Dante, en el Cielo Cristalino

Fuentes bíblicas
Isaías 6, 2

Literatura relacionada
Libro apócrifo de Enoc; Apocalipsis apócrifo de Moisés; seudo-Dionisio Areopagita, *De coelesti hierarchía*; Gregorio Magno, *Homiliae in Evangelia*; Dante, *Paraíso*, XXVIII; Tommaso da Celano, *Vida de san Francisco*

Características
Ángeles que están en torno a Dios

Difusión iconográfica
Vinculados a las representaciones del Paraíso y de las Teorías angélicas, a partir del siglo XV se pierde una distinción precisa

En el siglo XIII ya se observa en los artistas una especie de pereza iconográfica, hasta el extremo de sentirse libres de representar a los serafines solo con dos grandes alas.

A falta de los atributos específicos de las seis alas y el color rojo, para que se reconozca la jerarquía angélica es preciso poner sobre la vara el nombre desprendiendo luz, en alusión a la característica de seres ardientes.

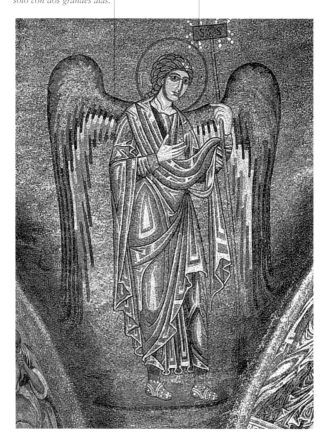

▲ *Serafín*, detalle de la cúpula, siglo XIII, San Marco, Venecia.

Cristo, imberbe, se aparece a san Francisco como un serafín. Para Tommaso da Celano, las alas del serafín están cargadas de simbología: las que están extendidas hacia arriba indican el compromiso de cumplir la voluntad de Dios; las que están abiertas, el doble vuelo, de ayuda material y espiritual, hacia el prójimo; las alas que cubren el cuerpo, que está despojado de pecado pero revestido de inocencia mediante la contrición y la confesión.

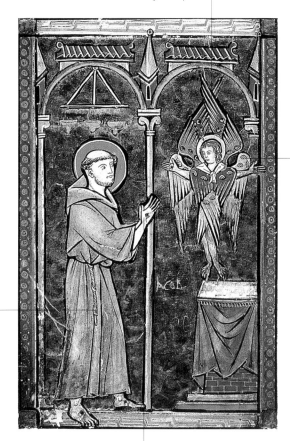

El cordón que ata la cogulla del santo presenta tres nudos, símbolo de los tres votos: de pobreza, de castidad y de obediencia.

Los ojos pintados sobre las alas del serafín evidencian la confusión iconográfica con la representación del querubín, caracterizado precisamente por alas cubiertas de ocelos, semejantes a las del pavo real.

▲ Libro de Horas,
Los estigmas de san Francisco,
mediados del siglo XIII,
Biblioteca Inguibertine, Carpentras.

Las manos de san Francisco presentan las heridas sangrantes de los estigmas recibidos del Cristo serafín.

*El serafín que ilumina la
composición llevando la luz
divina marca la recuperación de
una iconografía antigua, pero
solo presenta dos pares de alas.*

*La escalera que el patriarca vio en
sueños y junto a la cual los ángeles,
que parecen alegres acróbatas,
ejecutan graciosas evoluciones.*

*Jacob, contrariamente a la iconografía
tradicional, no está representado
tendido en el suelo durmiendo, sino
de pie y replegado sobre sí mismo.*

▲ Marc Chagall, *Sueño de Jacob*,
1966, Musée National,
Message Biblique Marc Chagall, Niza.

► Niccolò di Giovanni, *Querubín*,
detalle del *Juicio final*, h. 1080,
Pinacoteca Vaticana, Roma.

Ángeles con seis alas, dos hacia arriba, dos abiertas y dos plegadas sobre el cuerpo, con frecuencia cubiertas de ocelos, como las del pavo real; pueden tener cuatro cabezas.

Querubines

Los querubines son citados varias veces en la Biblia, pero ya en los libros más antiguos resulta difícil hacerse una idea precisa de su imagen, que por lo demás no parece corresponder con la de la posterior visión de Ezequiel. En realidad, cuando, según el texto reproducido en el libro del Éxodo, parecen distinguirse en los querubines, de los que se hacen estatuas para el arca, las representaciones derivadas de los animales guardianes de la región de Mesopotamia (una especie de grifos), no se encuentra una confirmación en el querubín puesto a custodiar el Edén tras la expulsión de los progenitores; ni siquiera en la posterior visión de Ezequiel, que vio figuras de aspecto humano con cuatro alas y cuatro rostros, e incluso distinguió un brazo bajo sus alas, y junto a cada uno una rueda de aspecto resplandeciente. Otros indicios proceden del Apocalipsis y de un pasaje de san Pablo en la epístola a los Hebreos, en la que se retoma la tradición veterotestamentaria aceptando la que se convertirá en la imagen de querubín más difundida. Al tiempo que dejará de haber una clara distinción de las teorías angélicas que situaban a los querubines en el segundo coro, después de los serafines, se confundirá la imagen de unos y otros para transformarse, en el Renacimiento, en figuras de cabecitas infantiles aladas.

Nombre
Del hebreo *kerub*, derivado del acadio *karibu*, «orante»

Definición
Ángeles de la primera teoría angélica

Lugar
Junto a Dios; para Dante, en el Cielo Estrellado

Fuentes bíblicas
Génesis 3, 24; Éxodo 25, 19; 37, 8; 2 Samuel 22, 11; 1 Reyes 6, 25-26; 2 Crónicas 3, 11-12; Salmos 7, 11; 69, 2; 98, 1; Eclesiástico 49, 8; Isaías 37, 16; Ezequiel 9, 3; 10, 2-14; 28, 14-16; 41, 18; Daniel 33, 55; Hebreos 9, 5

Literatura relacionada
Libro apócrifo de Enoc; Apocalipsis apócrifo de Moisés; seudo-Dionisio Areopagita, *De coelesti hierarchia*; Gregorio Magno, *Homiliae in Evangelia*; Dante, *Paraíso*, XXVIII

Características
Ángeles que están en torno a Dios

Difusión iconográfica
En las representaciones del Paraíso y de las teorías angélicas, a partir del siglo XV se pierde una distinción precisa

*Imagen de un ser con tres pares
de alas y cuatro cabezas,
una de hombre, una de león, una de
toro y una de águila; corresponde
a la visión de Ezequiel.*

*El ser de las cuatro cabezas tiene
cuerpo de hombre y solo dos alas;
se aparta de la descripción hecha por
Ezequiel, quien, no obstante, escribe
que vio algo semejante a una mano
humana, ejemplificada por el
miniaturista en un cuerpo humano.*

*En el centro de la visión,
la imagen de Dios, sentado
en un trono y rodeado por
un marco policromado.*

▲ Biblia de Carlos el Calvo,
miniatura para los Profetas, siglo IX,
San Paolo fuori le Mura, Roma.

En la cabecita infantil, dotada
tan solo de un par de alas y de un
cuello de plumas, a duras penas
se reconocen los querubines de
la antigua tradición iconográfica,
ya olvidada en esta época.

El Niño Jesús, de pie y estrechando
con los brazos el cuello de María,
parece seguir el canto de los ángeles
que le hacen de corona.

▲ Andrea Mantegna,
Virgen con el Niño
(llamada de los querubines),
1485, Pinacoteca di Brera, Milán.

La manera diferente de pintar las alas
de los angelitos que toman forma de
las nubes simula la función del vuelo,
característica iconográfica del ángel.

Cuatro figuras aladas —de hombre, toro, león y águila— con un libro en la mano. En las representaciones más antiguas, en torno al siglo X, hay casos en los que, en el lugar de los pies o las patas, hay una rueda.

Tetramorfo

Nombre
Del griego, significa
«cuatro formas»

Definición
Ser viviente de naturaleza
cuádruple: toro, león,
hombre y águila

Fuentes bíblicas
Ezequiel 1, 4-9; Isaías 6;
Apocalipsis 4, 7-8

Literatura relacionada
San Ireneo

Características
Después de la originaria
representación de un ser
de cuatro naturalezas, se
representa más como
cuatro seres alados

Difusión iconográfica
Inicialmente vinculada a las
ilustraciones de la Biblia,
entre los siglos X y XI se
aparta de esta función para
convertirse en los siglos
siguientes en representación
autónoma y ampliamente
extendida de los símbolos
de los evangelistas

► Antonio de Lohny,
*Dios en Majestad rodeado
por los símbolos de los
evangelistas*, página
miniada del misal de Jean
des Martins, 1465-1466,
Bibliothèque Nationale,
París.

En los medios clásicos paganos, por el término tetramorfo se entendía generalmente un ser formado por cuatro naturalezas distintas en alusión a la Esfinge. En el ámbito bíblico, el mismo término designó a los seres vivos de cuádruple naturaleza, con cabeza de hombre, de águila, de león y de toro, que aparecieron en la visión del profeta Ezequiel, junto con la lectura hecha de la visión de san Juan, descrita en el Apocalipsis, de los cuatro animales situados en torno al trono. Según la interpretación que hizo san Ireneo (siglo II) de estas visiones, los cuatro animales debían de simbolizar los cuatro evangelistas, mientras que para san Gregorio (siglo VII) podían indicar los cuatro momentos de la vida de Cristo, o sea, el nacimiento, la muerte, la resurrección y la ascensión. La interpretación que tendrá mayor difusión es la de san Ireneo, que llevó a ver en el tetramorfo la misma Revelación de salvación proclamada por los evangelistas a todo el mundo. Por esa razón, cuando desaparecen las representaciones siempre complejísimas de las visiones de Ezequiel, de Isaías y del Apocalipsis, en la incipiente iconografía de la Majestad (entre los siglos X y XI) se representa a Cristo rodeado por el tetramorfo, es decir, por aquellos que se han convertido en símbolo de los cuatro evangelistas.

En un texto que reproduce en parte el de Isaías (6, 1-3) y en parte el del Apocalipsis (4, 7-8), se describe la presencia de dos querubines, cada uno con seis alas, confundiéndose con la descripción de los serafines e indicando la proclamación del canto glorioso a Dios.

Dos serafines de seis alas están representados junto a Dios.

La figura de la Majestad acusa la contaminación entre los diferentes textos bíblicos de la visión de Isaías, de Ezequiel y de san Juan en el Apocalipsis.

En esta miniatura ya aparece de forma explícita la interpretación del tetramorfo, del ser de cuatro semblantes —de hombre, águila, toro y ángel— como símbolo de los evangelistas: estas figuras tienen en la mano el libro del Evangelio.

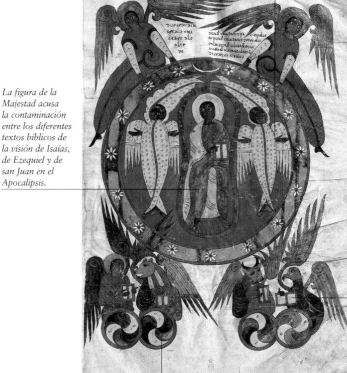

▲ Florencio, *Majestad*, página miniada de los Discursos de Job, 945, Biblioteca Nacional, Madrid.

Las ruedas que Ezequiel vio junto a cada querubín están representadas con fidelidad al texto bíblico de la visión del profeta: tenían aspecto de topacio, estaban llenas de ojos y se las llamaba «turbinas».

El ángel, el único de los aspectos de la visión bíblica del tetramorfo que mantiene iconográficamente una connotación de ser espiritual incluso cuando el león y el toro ya no sean representados con alas.

El águila, debido a su naturaleza alada, es símbolo del evangelista más espiritual, Juan.

El león se convierte en símbolo del evangelista Marcos, ya que al comienzo de su Evangelio está la predicación de san Juan Bautista en el desierto.

El toro ha sido asociado al evangelista Lucas porque su Evangelio comienza con el sacrificio de Zacarías y el toro es el animal del sacrificio.

▲ Pieter Pauwel Rubens, *Los cuatro evangelistas*, h. 1614, Schloss Sanssouci Bildgalerie, Potsdam.

Ancianos coronados y con vestiduras blancas, representados mientras rinden homenaje a Dios; en el transcurso de la Edad Media están provistos de diversos instrumentos musicales.

Ancianos del Apocalipsis

Los veinticuatro ancianos forman parte de las huestes celestiales que san Juan ve junto al trono de Dios cuando está en éxtasis. En la larga descripción de la visión, en el capítulo cuarto del Apocalipsis, se asiste al homenaje que veinticuatro hombres ancianos rinden a Aquel que ocupa el trono. Se trata de un homenaje significativo, ya que arrojan a sus pies sus coronas, en señal de poder que se somete al poder supremo de Dios, al contrario de lo que hace la bestia, que se enfrenta a él. San Juan cuenta que cada uno de los ancianos lleva un arpa y una copa llena de perfume, que es la plegaria de los santos, y que se postran cantando un cántico nuevo. En el desarrollo de la iconografía, los ancianos del Apocalipsis solo son representados en escenas que ilustran el libro profético, pero algunos pasajes de este han llevado a ver en ellos ángeles, como el recuerdo que refiere Juan del elevadísimo número de ángeles (miríadas de miríadas y millares de millares) que cantaban y estaban alrededor del trono. Parece ser, además, que de la imagen de los ancianos con cetro, muy representados en las puertas de las catedrales góticas, en las que también se diferencian los instrumentos, deriva la iconografía posterior de los ángeles músicos.

Definición
Ancianos descritos en la visión de san Juan

Época
Al final de los tiempos

Fuentes bíblicas
Apocalipsis 4, 10-11

Características
En las huestes celestiales, se postran y adoran al Señor

Difusión iconográfica
Ligada a las ilustraciones del Apocalipsis, en el período paleocristiano también se hallan presentes en las representaciones del Paraíso como Jerusalén celeste

◄ *Los ancianos ofrecen coronas al Cordero del Apocalipsis, 817-824, Santa Prassede, Roma.*

Tan solo con seis ángeles, aunque
ocupan todo el espacio disponible,
se representan las «miríadas de
miríadas» y los «millares de millares»
que cantaban alrededor del trono
(Apocalipsis 5, 11).

Según la descripción de Juan, un
arco iris semejante a una esmeralda
envolvía el trono; aquí, el arco iris está
representado como una mandorla.

Los veinticuatro ancianos
se postran y ofrecen sus coronas,
en señal de que su poder depende
del de Dios.

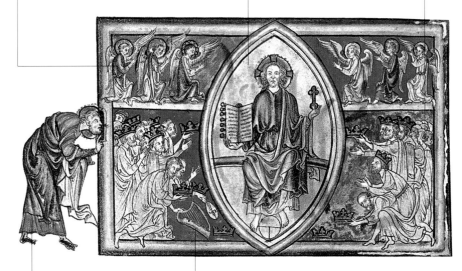

San Juan, transportado por el éxtasis,
asiste al homenaje hecho a Dios.
El miniaturista anónimo lo representa
fuera del marco, mientras presencia
la escena con temerosa discreción.

El cetro, aquí representado según
la costumbre del siglo XIII, es
el instrumento que tienen todos
los ancianos y con el cual entonan
un cántico nuevo.

▲ Artista anónimo inglés,
El homenaje al trono de Dios
de los veinticuatro ancianos,
Apocalipsis Dyson Perrins, 1255-1260,
The J. Paul Getty Museum, Los Ángeles.

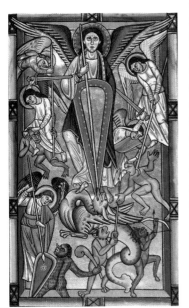

*Batallas celebradas en el cielo entre ángeles armados y un dragón
acompañado de diferentes figuras, como ángeles negros,
monstruos y diablos con cuernos, cola y alas de murciélago.*

Enfrentamientos
y batallas celestes

La batalla que se desata en el cielo entre san Miguel y sus ángeles contra el dragón de siete cabezas muestra el enfrentamiento abierto y decisivo entre Satanás y los ángeles de Dios. Estos, capitaneados por Miguel, a quien se nombra explícitamente en el Apocalipsis, lanzan un tremendo ataque contra el dragón —también llamado serpiente antigua—, que es expulsado a la tierra y que más tarde será capturado y encerrado para siempre en el Infierno, cuyas puertas serán selladas. Todas las representaciones de enfrentamientos en los cielos entre dos ejércitos adversarios derivan de esta única fuente. Siempre son superiores las huestes angélicas, muchas veces representadas por auténticos soldados alados, mientras que en otras la única figura ataviada con armadura es san Miguel, y todos sus ayudantes, aunque van armados, visten una túnica. El ejército adversario, el formado por los ángeles de Satanás, los demonios o los ángeles rebeldes, tiene claras connotaciones del mal que va a ser derrotado: a finales de la Edad Media, es muy frecuente ver pequeños monstruos o ángeles negros acompañando al dragón; posteriormente se representan figuras humanas.

Lugar
El cielo

Época
Al final de los tiempos

Fuentes bíblicas
Apocalipsis 12

Características
Enfrentamientos entre
los ángeles capitaneados
por Miguel y huestes
de demonios

Difusión iconográfica
Amplia difusión a partir
de la Edad Media

◀ Maestro anónimo
de Hildesheim,
San Miguel vence al dragón,
del Misal Stammheim,
h. 1170, The J. Paul Getty
Museum, Los Ángeles.

313

Los ángeles con seis alas rojas son los serafines, que están junto a Dios, representado dentro de un tondo.

Además de la representación simbólica del cielo, escenario del enfrentamiento entre el dragón de siete cabezas y los ejércitos del cielo, la construcción que se ve es la de la Jerusalén celeste.

San Miguel aparece armado como jefe de los ejércitos celestes que derrotan a la serpiente antigua, la bestia, el dragón, Satanás.

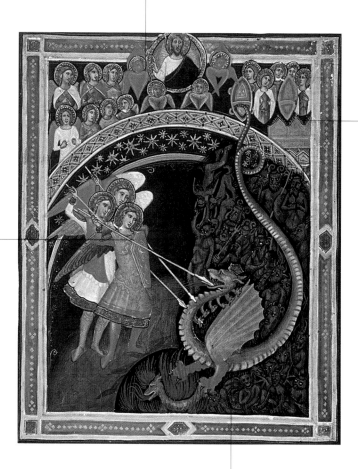

▲ Pacino di Bonaguida,
Aparición de san Miguel (detalle),
h. 1340, British Library, Londres.

El ejército del dragón está formado por los demonios, ángeles de Satanás.

San Miguel es el protagonista de la
batalla contra el dragón que representa
al demonio; él es quien asesta el golpe
final con el que Satanás es arrojado
al Infierno para siempre. El artista
opta por representar al arcángel
sin armadura, con una larga lanza
como única arma.

El ángel de cabello ensortijado, armado
con arco y flechas, es un ayudante
de Miguel; no lleva armadura, sino
una túnica con estolas cruzadas.

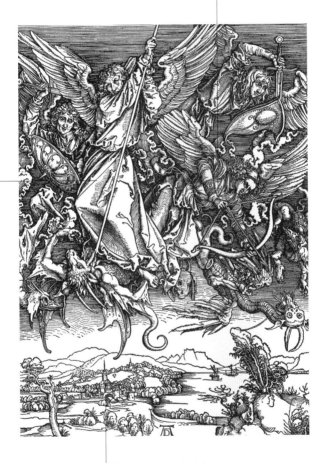

▲ Alberto Durero,
*San Miguel derrota a Satanás
y a sus ángeles*, del Apocalipsis,
1498, Nuremberg.

El enfrentamiento final descrito en
el Apocalipsis se produce en los
cielos, pero Durero lo ha situado
en un cielo reconocible, sobre la
familiar vista de una pequeña ciudad.

En el centro de la maraña de combatientes se distingue una larga cola de reptil, la del dragón del Apocalipsis, el primero de los ángeles que se rebelaron contra Dios y que se convirtió en su gran adversario: Satanás.

Ángeles que tocan la trompeta vestidos con dalmática; las trompetas del Juicio son las que anuncian la batalla final.

Bajo la lucha a golpes de espada de un ángel totalmente concentrado en el combate, asoma un gran reptil, originaria forma inspiradora para la representación del dragón apocalíptico.

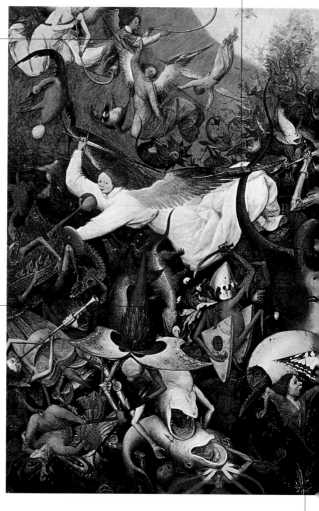

▶ Pieter Bruegel, llamado el Viejo, *Caída de los ángeles rebeldes*, 1562, Musée des Beaux-Arts, Bruselas.

El ser que ha caído del cielo al rebelarse contra Dios siguiendo a Satanás ya no es reconocible; las alas de mariposa podrían aludir a una originaria naturaleza bondadosa.

San Miguel es el único ángel
que combate con una armadura
resplandeciente y una capa que lo
identifica como jefe de los ejércitos
celestes; su aspecto grácil remite a
la fuerza que le es dada por Dios.

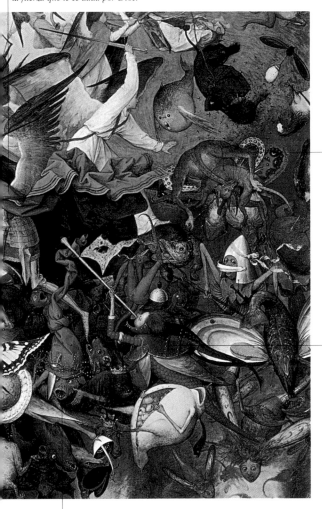

La fantasía del
artista alcanza la de
las anteriores obras
del Bosco en la
representación de
los seres diabólicos
como figuras
monstruosas.

En las huestes
infernales también
hay una estructura
organizada: un ser de
cuerpo semihumano
sopla potentemente
en el interior de
una trompeta para
incitar a la batalla.

En la caída, el ángel rebelde
transforma su aspecto: de la antigua
naturaleza renegada, se ven solo unas
ropas que ya no encajan con su nuevo
aspecto, semejante al de un pez.

*Figuras angélicas con instrumentos musicales que a menudo
acompañan el canto. Se encuentran en representaciones del
Paraíso o en escenas bíblicas o hagiográficas.*

Ángeles músicos

Definición
Ángeles que tocan
diferentes instrumentos
musicales, escogidos y
representados según una
jerarquía simbólica de
la armonía divina y
de lo creado

Fuentes bíblicas
Salmo 150

Características
La música desempeña
la misma función que el
ángel como mensajero
divino. Solo hasta
mediados del siglo XVI,
en que tiende a
prevalecer el gusto
estético y decorativo,
la elección de los
instrumentos está dictada
por una fuerte necesidad
simbólica

Difusión iconográfica
A partir de finales de
la Edad Media

▶ Hubert y Jan van Eyck,
políptico del Cordero
Místico, *Ángeles cantores*
(detalle), panel exterior,
1432, San Bavón, Gante.

Las primeras representaciones de ángeles que tocan acompañando
el canto aparecen en las miniaturas de códices italianos y franceses
del siglo XIV. El concepto de canto angélico lleva a la idea de los án-
geles músicos y cantores como mediadores entre la armonía divina
y la de lo creado, que la Edad Media, con la herencia de los pensa-
mientos pitagórico y platónico, trasladará al Humanismo y al Re-
nacimiento. Si bien durante muchísimo tiempo la música instru-
mental se consideró inferior a la expresión del canto (cuya impor-
tancia deriva de la primacía de la palabra), la música angélica, re-
presentada en innumerables variantes iconográficas, es claramente
instrumental, en particular por la importancia simbólica que se atri-
buye al instrumento musical, en la composición de una metáfora
que, a partir de la riqueza sonora, dé ejemplo de concordia, símbo-
lo último de la armonía divina del cosmos. Entre los instrumentos

representados, la trom-
peta hace referencia al
poder de Dios (también
destructivo, como en el
caso de las trompetas
del Juicio final), mien-
tras que los instrumen-
tos de cuerdas represen-
tan una manifestación
de la Divinidad y los de
percusión indican la mú-
sica profana, por lo que
son un elemento esen-
cialmente decorativo.

Recientes estudios han llevado a la
lectura del texto musical que san José
sostiene para el ángel; al parecer, se trata
de un motete compuesto en el ámbito
franco-flamenco por Noël Bauldewijn,
para poner música a unos versículos
del Cantar de los Cantares.

La Virgen dormida, con los
cabellos rojizos, hay que
interpretarla en referencia
al texto clave del cuadro,
el Cantar de los Cantares, en
que la esposa es descrita como
muchacha de cabellos rojos.

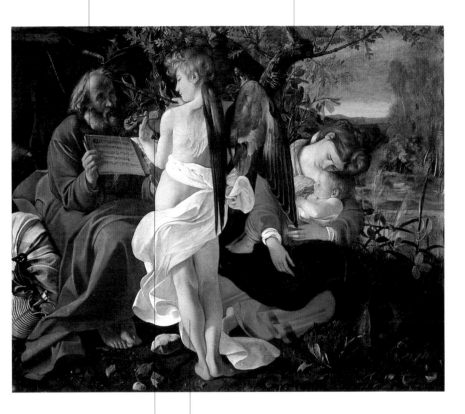

El violín representado aquí es
un instrumento muy moderno,
perfeccionado en la segunda
mitad del siglo XVI.

El ángel violinista es la doble
representación de la aparición
a José y de la acción salvadora
de la música celestial.

▲ Caravaggio, *Descanso
durante la huida a Egipto*, h. 1599,
Galleria Doria Pamphilj, Roma.

Ángeles músicos

Un joven ángel de rasgos clásicos con grandes alas desplegadas da indicaciones a la santa. Su instrumento es un violín de seis cuerdas; el número de cuerdas de los instrumentos representados, que en la Edad Media indicaba la creación, ahora pierde esa simbología específica, mientras que la función de la música como reflejo de la armonía divina se mantiene.

Cecilia toca el archilaúd. La adjudicación de un instrumento musical como atributo iconográfico de la santa data del siglo XIV, cuando se difunde de manera equivocada una parte de la Passio en la liturgia del día de su conmemoración con la triple repetición de canticus organis.

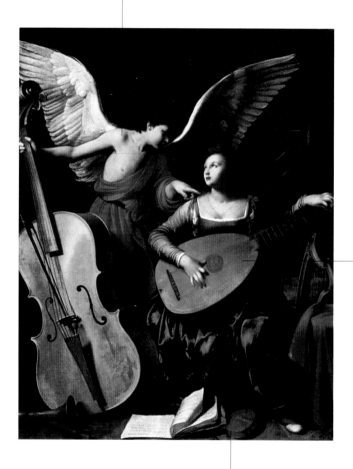

▲ Guy François, *Santa Cecilia*, h. 1613, Palazzo Corsini, Roma.

A los pies de Cecilia y a su alrededor, están representados diversos instrumentos musicales, como el arpa, el más antiguo, la flauta y el moderno violín.

El episodio del ángel que toca
la viola es reproducido en las
Florecillas, *mientras que en otras
biografías, entre ellas la* Vida
Segunda *de Tommaso da Celano,
se habla de un ángel citarista.*

*Sobre una nube aparece
un ángel, fruto del éxtasis
del santo; con su música
debe buscar la armonía divina.*

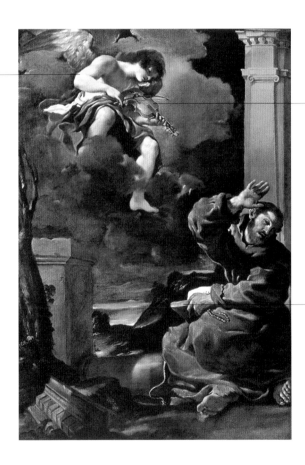

*La potente luz de la aparición del ángel
molesta a San Francisco, que padecía una
enfermedad de los ojos. El santo está
rezando, actividad subrayada por el libro
abierto, y vive un momento de éxtasis.*

▲ Guercino,
San Francisco en éxtasis, 1620,
Muzeum Narodowe, Varsovia.

La trompa marina, también llamada «trompa de los ángeles», es un instrumento de forma trapezoidal que se toca con un pequeño arco curvado; parece ser que nació de la necesidad de las monjas del norte de Europa de reproducir la voz masculina que faltaba en sus coros.

Los dos grupos de tres ángeles presentan una división por voces (bajo, tenor ligero y tenor) que ya estaba superada en la época de la realización del cuadro, precisamente con la finalidad de hacer una reconstrucción al estilo antiguo.

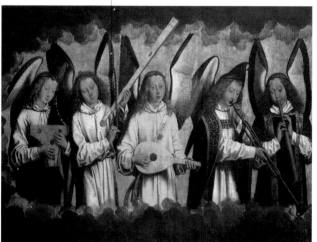

El salterio es un instrumento antiguo de larga tradición iconográfica, ya empleado como atributo del bíblico rey David, a quien se atribuye la composición de numerosos salmos.

▲ Hans Memling, *Cristo Salvator Mundi entre ángeles músicos y ángeles cantores*, h. 1487-1490, Koninklijk Museum voor Schone Kunsten, Amberes.

La trompeta y el trombón proponen de nuevo los dos instrumentos que en el Antiguo Testamento acompañaban al Arca de la Alianza; shofar y hassar manifestaban el poder divino.

Junto a la cítara, el arpa es el instrumento citado iconográficamente como el del rey David.

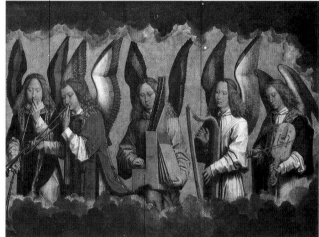

Una especie de pretil de nubes indica la visión paradisíaca en que se encuentran Cristo y los ángeles, más necesaria hoy que en su origen para comprender mejor el tema representado tras la separación del políptico.

El órgano portátil, que acompañan los otros instrumentos, será el primero de todos los instrumentos musicales en hacerse oficial en la música sacra.

Ángeles músicos

La música y el canto acompañan la oración de alabanza, como se ve en la representación de un ángel en actitud de plegaria.

«Alabadlo con címbalos sonoros, alabadlo con címbalos resonantes», dice el salmo 150. En realidad, los instrumentos de percusión se consideraban profanos; en el momento en que son introducidos en las representaciones pictóricas, indican un uso más decorativo que simbólico de la música.

Unos ángeles cantores siguen el texto escrito.

Dos ángeles flautistas, uno de los cuales parece atento al canto de los coristas que están sobre ellos.

Dos ángeles tocan juntos la cítara, instrumento citado junto con el arpa en el salmo 150, que invita a alabar al Señor con ocho instrumentos distintos y con la danza.

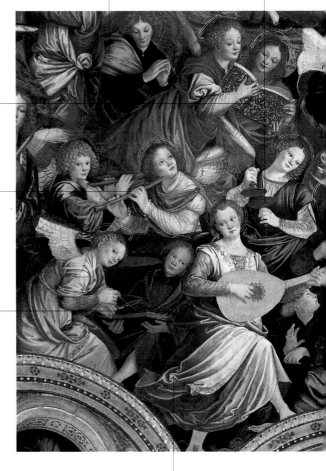

El movimiento que hace ondear las vestiduras del ángel que toca el laúd parece un paso de danza; resuena el texto del salmo 150: «Alabadlo con danzas».

▲ Gaudenzio Ferrari, *Ángeles músicos*, detalle de la cúpula del santuario de la Beata Vergine dei Miracoli, Saronno.

En primer plano, un ángel
que toca la viola acompaña
con sus movimientos la
melodía que interpreta.

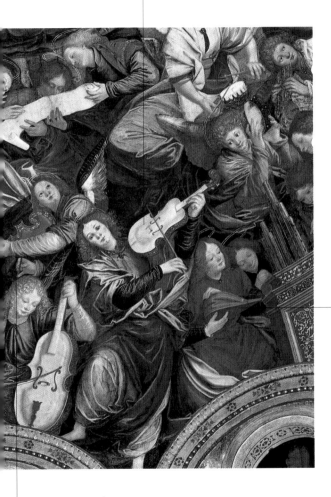

Un pequeño órgano
es alimentado por un
fuelle; el órgano será
el primero de todos
los instrumentos
musicales en
hacerse oficial en
la música sacra.

El ángel que toca la lira
da braccio pellizcando
el instrumento ofrece
una imagen muy peculiar.

Diferentes figuras de cabecitas aladas y ángeles revoloteantes completan el concierto.

Resulta difícil interpretar la figura envuelta en un halo de luz; podría ser la Virgen María después de la Anunciación o una santa también sin identificar.

Un ángel con más alas constituye una opción muy particular cuando ya no existía la necesidad de distinguir las teorías angélicas.

Desde lo alto de los cielos, la imagen de Dios envía la fuerza del Espíritu Santo sobre María y el Niño Jesús.

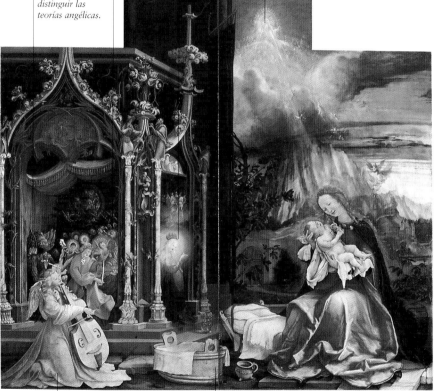

Una primitiva viola da gamba tocada de rodillas; la posición incorrecta del arco quizá se deba a exigencias de composición del cuadro.

▲ Matthias Grünewald,
Concierto de los ángeles y Natividad, 1512-1516,
Musée d'Unterlinden, Colmar.

La tina para bañar al Niño remite a lo cotidiano la representación de la Natividad, cuya carga alegórica es elevadísima.

Figuras de ángeles que tienen como atributo armas o armaduras, generalmente representadas por los artistas según el uso propio de la época.

Ángeles armados

Los primeros ángeles armados que se citan en las Sagradas Escrituras son los querubines, a los que se pone de guardia ante el jardín del Edén tras la expulsión de Adán y Eva; la descripción es muy sucinta, pero se habla de una «espada flameante», lo que indudablemente indica un arma. Evidentemente, las armas no son los principales atributos iconográficos de las criaturas angélicas; sin embargo, la definición de ejército del Señor, que se repite a menudo, ha llevado a considerarlas también según una jerarquía militar y a representarlas como soldados armados. En la subdivisión de los nueve coros angélicos, las Dominaciones, incluidas en la segunda teoría, pueden llevar una espada, que alterna con un cetro, al igual que el yelmo puede ser sustituido por una corona; en la tercera teoría, los ángeles que desempeñan un papel de mando y de guía son los Principados, a los que normalmente se representa armados, alternando con las vestiduras diaconales. Después de los Principados están los arcángeles que luchan contra el demonio (en referencia al Apocalipsis), que pueden ser representados como soldados, en particular Miguel, explícitamente citado como cabeza del ejército del cielo.

Definición
Ángeles con función especial de guardianes o defensores

Fuentes bíblicas
Génesis 3, 24; Josué 5, 14; 1 Reyes 22, 19; 2 Crónicas 18, 18; Nehemías 9, 6; Joel 2, 11; Mateo 26, 53; Lucas 2, 13; Apocalipsis 12; 19, 19

Difusión iconográfica
Ligada a determinados episodios bíblicos

◄ Hans Memling, *Ángel con espada*, 1479-1480, Wallace Collection, Londres.

La espada que levanta el ángel para alejar a los progenitores del jardín del Edén es el único elemento seguro que se puede extraer del texto bíblico sobre el aspecto y las funciones de los querubines.

La azada que lleva Adán indica la nueva vida que le está destinada: «Labrar la tierra de la que había sido tomado» (Génesis 3, 23).

Eva lleva un huso en la mano; su destino también es trabajar para ganarse el sustento. Los progenitores van vestidos con túnicas de pieles, las que el Señor confeccionó para ellos y con las que los vistió (Génesis 3, 21).

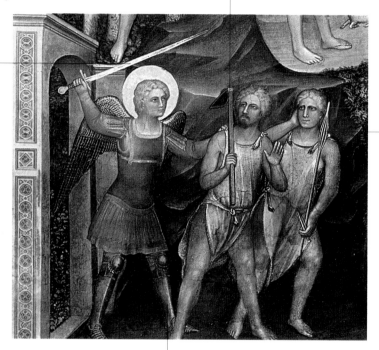

El ángel guardián lleva una armadura del tipo que estaba en uso en el siglo XIV, aunque, como en la mayoría de los casos, le falta el yelmo.

▲ Giusto Menabuoi, *Adán y Eva expulsados del Paraíso terrenal*, baptisterio, Padua.

Dios aparece sentado
en un trono y rodeado
de serafines, ángeles
pelirrojos con tres
pares de alas, según
la descripción hecha
en el Apocalipsis.

Un grupo de ángeles
armados con escudos
y largas espadas
asisten a la batalla
que se desarrolla en
el cielo entre Miguel
y sus ángeles contra
los ángeles rebeldes.

Los ángeles rebeldes
están representados
como demonios de
cuerpo peludo y
oscuro, cabeza con
cuernos, patas
con garras y
rasposas alas
de murciélago.

En el combate
celeste, los ángeles
de Dios van
armados con
espadas y lanzas.

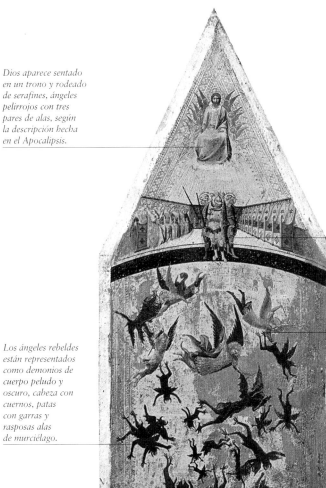

▲ Maestro de los ángeles rebeldes,
Caída de los ángeles rebeldes,
siglo XIV, Louvre, París.

*Figuras angélicas arrodilladas junto a la Virgen y el Niño
o situadas alrededor del trono de la Majestad o de la figura
de Dios Padre, en representaciones epifánicas.*

Ángeles adoradores

Definición
Ángeles adorando y
contemplando a Dios,
a la Trinidad o a la
Virgen con el Niño

Fuentes bíblicas
Salmo 148

Características
Criaturas personales de
naturaleza espiritual e
incorpórea, dedicadas
a adorar y servir a Dios

Difusión iconográfica
Amplia difusión a lo
largo de toda la historia
del arte, aunque con
tendencia a disminuir
a partir del siglo XIX

La adoración es un acto debido al Señor por parte de sus criaturas, y los ángeles, criaturas de Dios, lo adoran incesantemente. Eso es lo que sucede en los cielos según la exhortación del salmo 148: «Alabad al Señor desde los cielos, alabadlo en las alturas. Alabadlo vosotros sus ángeles todos, alabadlo vosotros todos sus ejércitos». La imagen del ángel adorador se encuentra en representaciones epifánicas, como las del Paraíso con la manifestación de glorificación a Cristo, a Dios Padre o a las tres personas de la Trinidad, o también en narraciones festivas como la Coronación de la Virgen. En estos casos, los ángeles adoradores hacen de corona de las personas divinas, a veces constituyendo ellos mismos (casi siempre los pelirrojos serafines) una mandorla a su alrededor. En las representaciones medievales de la Virgen en Majestad, o de la Virgen con el Niño, hay presentes multitud de ángeles en adoración silenciosa, que con el advenimiento de la sagrada conversación, en época renacentista, permanecerán en el contexto del retablo de altar o como simples adoradores con diferentes cometidos, desde manejar el turíbulo hasta correr un cortinaje o invitar a los fieles a adorar. Paralelamente, en la escena de la Natividad es donde los ángeles se unen a la Virgen y los pastores para adorar al Niño.

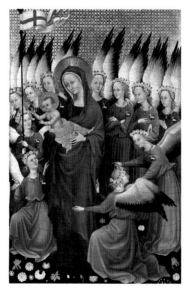

► Maestro anónimo inglés,
Díptico de Wilton House
(detalle), 1397-1399,
National Gallery, Londres.

En segundo plano, dos ángeles vestidos
con cogullas azules y provistos de alas
del mismo color, la antigua marca
que debían de tener los querubines
en la división de los coros angélicos.

Siguiendo el ejemplo
de la Virgen y los
ángeles, los pastores
que han llegado al
portal se arrodillan
para adorar al recién
nacido.

María, vestida de azul y arrodillada,
según un modelo iconográfico
difundido desde la segunda mitad
del siglo XIV, adora al Hijo de Dios.

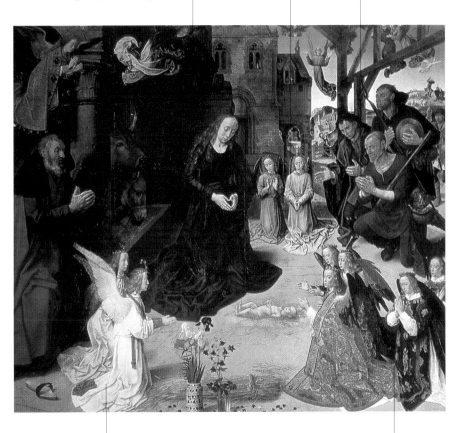

Dos ángeles con túnica blanca,
sobre la que el primero lleva
una estola sacerdotal, están
arrodillados ante el Niño.

Grupo de ángeles coronados y
con ricas capas pluviales, mientras
que los de atrás visten dalmática
diaconal: otro intento de representar
a los ángeles en diferentes jerarquías.

▲ Hugo van der Goes,
Natividad, detalle del *Tríptico
Portinari*, 1475, Uffizi, Florencia.

Ángeles presentes, como personajes protagonistas de las vicisitudes de los hombres, en representaciones del Antiguo y del Nuevo Testamento, así como en narraciones de la vida de los santos.

Ángeles en acción

Definición
Mensajeros y ejecutores de las órdenes recibidas del Altísimo

Lugar
La tierra

Época
Cualquier momento de la historia

Fuentes bíblicas
Génesis 18, 19, 21, 22, 32; 1 Reyes 19; Lucas; Hechos 12; Apocalipsis

Literatura relacionada
Evangelios apócrifos; *Leyenda dorada*; vidas de los santos

Características
En la vida de los hombres, la función de los ángeles no es solo llevar el mensaje de Dios, sino que además ofrecen apoyo en las tentaciones y en los éxtasis, consuelan y ayudan en las circunstancias más corrientes de la vida cotidiana

Difusión iconográfica
Amplia difusión a lo largo de toda la historia del arte, aunque tiende a disminuir a partir del siglo XIX

La presencia de los ángeles en la historia de la humanidad está atestiguada desde el Antiguo Testamento. Estos enviados y mensajeros de Dios se hallan presentes en diferentes episodios, en los que se presentan con aspecto humano, y por lo tanto no siempre se les reconoce desde el primer momento como criaturas divinas. Son seres solícitos y atentos, descritos como mensajeros que llevan ayuda y socorro, pero también como enviados para llevar el castigo de Dios, como aquellos a los que Lot dará hospedaje antes de la destrucción de Sodoma y Gomorra. En el Nuevo Testamento se describe la acción de los ángeles que acompañaron las vicisitudes de la vida terrena de Cristo, tanto en los momentos felices (el nacimiento, por ejemplo) como en las horas de angustia (durante la huida a Egipto o la oración en el huerto de Getsemaní). Tampoco faltan ángeles en las biografías de hombres y mujeres santos, que, en su calidad de seguidores de Cristo, pudieron contar con la presencia de las criaturas angélicas como apoyo en las tentaciones o como consuelo en los éxtasis, además de como ayudantes en las tareas cotidianas (tal es el caso de los relatos hagiográficos sobre san Diego y san Isidoro), testimonio de la fe en una ayuda enviada a los hombres desde el cielo incluso en las circunstancias más corrientes de la vida.

*La mano del ángel señala el camino
que hay que tomar para alejarse;
los dos hombres, llamados ángeles
solo al principio del capítulo, no
acompañarán a Lot y a los suyos
durante todo el viaje, sino que se
quedarán en Sodoma, adonde han
ido a llevar el castigo.*

*El ángel que pone a salvo a Lot
lo ase del brazo con una mano,
a modo de exhortación para que
se apresure porque la destrucción
de Sodoma es inminente.*

*El segundo ángel, detrás
del anciano Lot, exhorta
a este a que se lleve a sus hijas.*

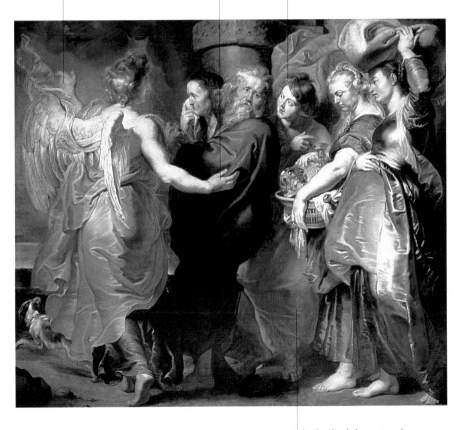

La familia de Lot emprende una
huida apresurada con unos pocos
fardos; solo huyen con él sus hijas,
pues sus futuros yernos se niegan
a creer que haya un peligro inminente.
En cuanto a la mujer de Lot,
no hará caso de la advertencia
de no mirar atrás y se convertirá
en una estatua de sal.

◀ Lorenzo Lotto, *Virgen con el
Niño y santos* (detalle), 1527-1528,
Kunsthistorisches Museum, Viena.

▲ Pieter Pauwel Rubens,
La familia de Lot huye de Sodoma,
h. 1614, John and Mable Ringling
Museum of Art, Sarasota.

Ángeles en acción

Los tres hombres que visitaron
a Abraham (Génesis 18), quien
los reconoció como su Señor
(Génesis 18), están representados
como tres ángeles. Son interpretados
como aparición de la Trinidad.

Sara, la mujer de Abraham, estaba
en la tienda, representada aquí como
una construcción de albañilería; su
gesto indica la incredulidad respecto
a la profecía de los ángeles, que
anuncian a Abraham el nacimiento de
un hijo de Sara, ya de avanzada edad.
Es el mismo gesto que se representará
en la iconografía de la Anunciación.

Abraham ofrece a los tres
visitantes un pan que ha hecho
preparar a Sara; no lo toca con
las manos porque, en la exégesis
del fragmento, su gesto adquiere
un carácter sagrado.

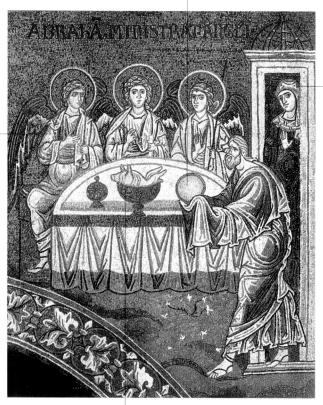

▲ Abraham sirve a los tres ángeles,
siglos XII-XIII, catedral de Monreale.

Sobre la mesa hay un cáliz y una gran
copa con un cordero (mientras que el
texto habla de un ternero muy tierno),
y Abraham está llevando el pan, lo
que constituye una clara prefiguración
del sacrificio eucarístico.

El artista interpreta la tienda de Sara descrita en la Biblia como una cabaña.

Sara está arrodillada por temor y reverencia hacia el ángel que acaba de predecir que tendrá un hijo; su expresión deja traslucir una sonrisa, pues la anciana Sara no da crédito a la profecía.

▲ Giambattista Tiepolo, *Aparición del ángel a Sara*, 1726-1729, Palacio Arzobispal, Udine.

Un bellísimo ángel, serio y autoritario, insiste con firmeza en que Sara tendrá un hijo en el plazo de un año y la reprende por haber reído y no creer en la omnipotencia de Dios.

Ángeles en acción

Un joven ángel se aparece a Agar
para indicarle un pozo con cuya agua
llenar el odre vacío para dar de beber
al pequeño Ismael. Las palabras
con las que se presenta son las del
enviado de Dios: «No temas, que
ha escuchado Dios la voz del niño»
(Génesis 21, 17).

Agar era la esclava egipcia
de Abraham, de la que el
patriarca había tenido el primer
hijo, alejado junto a ella tras el
nacimiento de Isaac. Perdida en
el desierto y sin agua, fue presa
de la desesperación hasta la
aparición inesperada del ángel.

▲ Giambattista Tiepolo,
Agar e Ismael, 1732, Scuola
Grande di San Rocco, Venecia.

Ismael está deshidratado.
En realidad, Agar lo había colocado
a la distancia de un tiro de arco
porque no quería verlo morir, pero
aparece representado junto a su
madre por razones de composición.

Ropas modernas, ajustadas
a la moda contemporánea:
un jubón de amplias mangas, una
camisa y, semiocultos en la sombra,
probablemente unos pantalones.

Al oír las palabras
del joven ángel,
Abraham afloja la
presión de su mano
sobre la cabeza de
Isaac, que también
escucha las palabras
del ángel con
incredulidad.

Una pintura realizada sin esbozo
previo, a juzgar por los ojos no
alineados del ángel, un elemento
que añade delicadeza a su mirada
fija en la de Abraham.

El fragmento bíblico, que solo
reproduce la voz del ángel y no su
aparición, indica que Abraham, al
oírla, vio un carnero atrapado en
las zarzas. En la iconografía más
extendida de esta escena, el ángel
aparece mientras detiene la mano del
patriarca; aquí, además, acompaña con
la mano al carnero para el sacrificio.

Espléndido detalle del tizón ardiente
que brilla en la oscuridad, signo
del sacrificio casi consumado.

▲ Caravaggio, El sacrificio de Isaac,
h. 1599, colección Barbara Piasecka
Johnson, Princeton.

Ángeles en acción

A lo lejos, una luz atraviesa la oscuridad de la noche; el episodio de la visión en la que Jacob lucha denodadamente está situado antes del amanecer (Génesis 32, 25-29).

La visión, que no se identifica ante el patriarca, es interpretada como un ángel y, por lo tanto, representada como un joven alado; una de sus alas se extiende acompañando los movimientos de la pelea.

Un haz de luz ilumina la cabellera rubia y rizada del ángel, revuelta por lo agitado de la lucha.

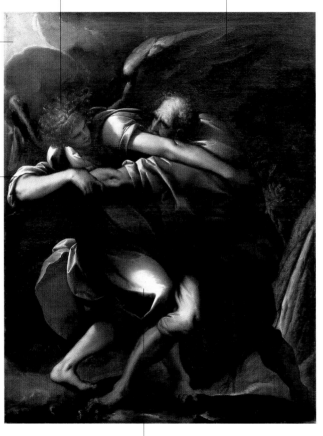

El ángel no revela su nombre a Jacob, ya que al hombre no le es dado conocer la esencia íntima de lo Divino.

▲ Pier Francesco Mazzucchelli, llamado Morazzone, *Lucha de Jacob con el ángel*, h. 1609-1610, Museo Diocesano, Milán.

La pierna torcida indica la dislocación de la cadera que su adversario le provoca con un simple movimiento; de esta manera, Jacob entiende que se halla ante un ser superior.

Después de haberse alimentado con
la comida que le ha llevado el ángel,
Elías tuvo fuerzas para caminar
durante cuarenta días y cuarenta
noches y llegar al monte Horeb,
el monte de Dios.

El ángel toca a Elías y lo despierta
dos veces diciéndole que se levante
y coma los alimentos que le ha
dejado junto a la cabeza.

Una copa, un
cántaro con agua y
un pan cocido sobre
piedras ardientes
es la comida que
el ángel le lleva a
Elías para que se
alimente, reanude
el camino y desista
de su propósito de
dejarse morir
en el desierto.

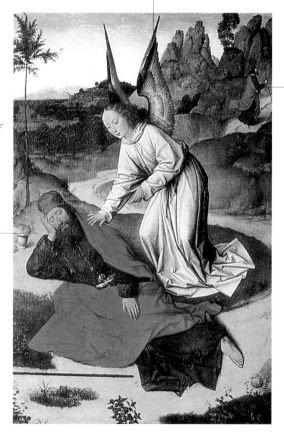

▲ Dirck Bouts, *El profeta Elías
en el desierto*, 1464-1468,
iglesia de Saint Pieter, Lovaina.

Tres angelitos se afanan en construir la techumbre de paja de la cabaña de la Natividad.

Un servicial ángel ahueca la almohada del lecho de la Virgen, cubierto con una lujosa colcha. Detrás se distinguen el buey y el asno junto al pesebre.

El Niño Jesús, con paso un tanto vacilante, desnudo pero arrastrando tras de sí los pañales, saluda a su madre para irse a jugar con José.

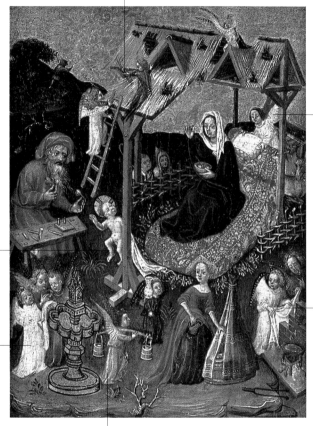

Tres ángeles cantores se regocijan de la popular escena de vida familiar.

La tradición de una hueste de ángeles siempre dispuesta a proveer a las necesidades de la Sagrada Familia procede de las fuentes apócrifas y de la religiosidad popular.

▲ Escuela del Bajo Rin, *Sagrada Familia con ángeles*, h. 1425, Gemäldegalerie, Berlín.

Un ángel aguador ha sacado agua de una elegante fuente, exactamente del mismo tipo que la fuente de la Gracia, situada cerca de la cabaña.

Un pastor dormido y de espaldas
a la visión todavía no ha advertido
la aparición inesperada del ángel.

El ángel que lleva el anuncio
del nacimiento del Salvador está
rodeado de luz divina. La figura
angélica, cuyas piernas no se ven,
subraya su naturaleza espiritual.

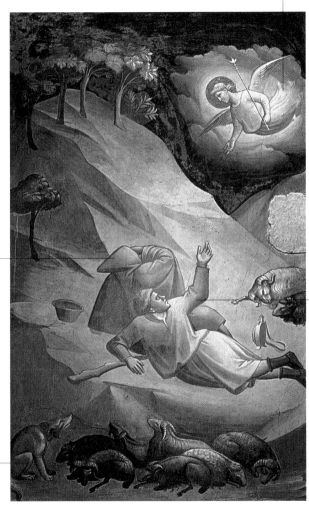

El pastor
que estaba
tumbado
durmiendo
se queda
impresionado
por la luz
del ángel y
después por
su mensaje.

El perro que
aúlla está
asustado
porque
no puede
comprender el
acontecimiento
sobrenatural.

▲ Taddeo Gaddi,
Anuncio a los pastores,
h. 1328, capilla Baroncelli,
Santa Croce, Florencia.

Según la tradición de los textos apócrifos, un joven ángel acompaña a la Sagrada Familia en la huida a Egipto, guiando al asno e indicando el camino.

San José, que tiene un papel marginal, acompaña a la pequeña caravana espoleando al animal.

▲ Benedetto Briosco (atr.),
Huida a Egipto,
h. 1490, San Tommaso,
Acquanegra sul Chiese.

María, sentada sobre el asno con el Niño en brazos y el libro en la mano, parece apartarse de la narración en la recuperación de la iconografía de la Virgen con el Niño, en la que el libro es su atributo como Sede de la Sabiduría.

Dos ángeles niños sostienen
una corona sobre la cabeza
de la Virgen.

Un angelito ayuda a José
recogiendo las virutas de
madera en la estancia donde
está trabajando el santo.

Un angelito
barre.

Un angelito
esparce agua
para fregar
el suelo.

Mientras la Virgen adora al Niño,
un ángel ahuyenta las moscas que
podrían molestarlo. No hay
que olvidar que la imagen de
la mosca es símbolo del demonio.

▲ Alberto Durero,
Virgen con Niño, h. 1496,
Gemäldegalerie, Dresde.

*María se ha dormido
acunando al Niño
y no se percata de
la llegada del ángel
al portal de Belén.*

*Un ángel con espléndidas vestiduras
y las alas desplegadas se dirige
delicadamente a José poniéndole
una mano sobre el hombro.*

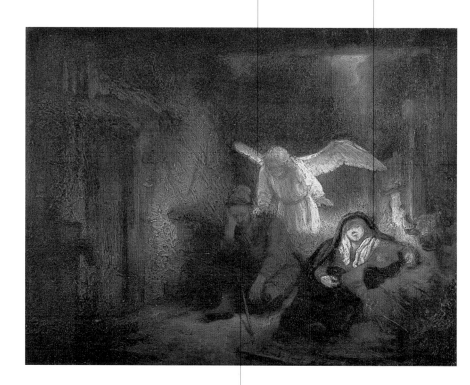

*Según el Evangelio, el cordero
se apareció en sueños a José, que
está representado mientras duerme.*

▲ Rembrandt, *El sueño de José*,
1645, Gemäldegalerie, Berlín.

Joven ángel sin alas, fiel a las
descripciones bíblicas que hablan
de visiones de ángeles con rasgos
humanos, y con un cuerpo espiritual
que no proyecta sombra.

La mano del ángel señala hacia
arriba, el lugar de donde proviene
el anuncio que está llevando.

Los escritos abandonados sobre
las rodillas del anciano José
podrían indicar la necesidad de
comprender los acontecimientos
de las Sagradas Escrituras.

San José, profundamente
dormido, recibe el anuncio
del ángel en sueños.

▲ Georges de la Tour,
El sueño de san José,
Musée des Beaux-Arts, Nantes.

San Juan Bautista está representado con una túnica de pieles, tal como dice el Evangelio.

Ante la necesidad de hacer visibles las palabras que se oirán cuando Jesús es bautizado, el pintor representa a Dios Padre en el cielo, dentro de un arco iris estrellado.

En el momento del bautismo, el Espíritu Santo se posa en forma de paloma sobre Jesús, sumergido en el río Jordán hasta las caderas.

▲ Giovanni Baronzio,
El bautismo de Cristo, h. 1330-1340,
National Gallery of Art, Washington.

Dos ángeles con riquísimas túnicas y las ropas de Jesús en las manos, esperan a este en la orilla del Jordán.

Según los evangelistas Marcos
y Mateo, después de que Jesús
hubiera superado las tentaciones
del demonio, unos ángeles se
reunieron con él para servirlo.

Dos angelitos niños, de
la tipología que tuvo gran
difusión durante el Renacimiento,
acompañan la representación.

Unos ángeles se acercan a Jesús
para adorarlo después de que este
venza la tentación del diablo, que
pretendía que lo adoraran a él.

Después de que Jesús se haya
negado, en presencia del Tentador,
a transformar las piedras en pan,
unos jóvenes ángeles se acercan a él
con comida y flores para adorarlo.

▲ Jacques Stella,
Cristo servido por los ángeles,
h. 1650, Uffizi, Florencia.

*Cinco angelitos se aparecen
a Jesús llevando los símbolos de su
Pasión, ya inminente: la columna
de la flagelación, la cruz, la
caña con la esponja empapada de
vinagre y la lanza que le atravesará
el costado.*

*Jesús se aleja de sus
discípulos para dirigir una
angustiada plegaria al Padre.*

*Pedro, Santiago y Juan (el más joven,
que duerme con la boca abierta) se
hallan sumidos en un profundo sueño,
incapaces de velar junto con Jesús.*

*Judas conduce al
pelotón de soldados
precedido por
los miembros del
sanedrín, que van
a prender a Jesús.*

▲ Andrea Mantegna,
Agonía en el huerto de los olivos,
h. 1459, National Gallery, Londres.

En la iconografía más habitual de este tema, el cáliz que sostiene el ángel hace referencia a las palabras de Jesús, quien rezaba diciendo que «ese cáliz» fuera alejado de él.

El ángel que ha ido a apoyar la plegaria, tan dolorosa y angustiada que se le da el nombre de agonía, está representado con blancas y luminosas vestiduras, señal del mensajero de Dios.

Jesús, arrodillado mientras reza, suda sangre en la angustia de la Pasión.

Al fondo del cuadro se ve aparecer a los guardias, acompañados por Judas, que van a prender a Jesús.

Juan, reconocible por ser el más joven, duerme junto a Santiago y Pedro, los tres apóstoles a los que Jesús había querido tener cerca mientras oraba en Getsemaní.

▲ El Greco,
La oración en el huerto, 1605-1610, Santa María, Andújar.

Junto a Pedro, que negará a Jesús pero se arrepentirá y se convertirá en fundador de la Iglesia y en su testimonio, hasta el extremo de soportar el martirio, hay pintada una planta de hiedra, que significa fidelidad.

Ángeles en acción

Un ángel recoge en un gran cáliz
la sangre que mana de la herida del
costado, la que indicará que Jesús
ha muerto (Juan 19, 34). Este motivo
iconográfico, relacionado con la
liturgia de la consagración, tendrá una
amplia difusión en la época medieval,
coincidiendo con la difusión de la
leyenda del Santo Grial.

El chorro de sangre que fluye
de la herida de la mano es recogido
por un ángel en una bacinilla.

La Virgen María permanece
hasta el final junto a la cruz;
será confiada a Juan.

Juan, al pie de la cruz, es testigo
doliente de la muerte de Jesús, de
la que escribirá en su Evangelio.

▲ Matteo Giovannetti (atr.),
La crucifixión,
segunda mitad del siglo XIV,
Santa Maria Nuova, Viterbo.

La corona de espinas ha sido retirada, y el cuerpo de Cristo, despojado de toda señal de suplicio.

La mano del ángel se entrelaza con la del cuerpo muerto de Jesús en el momento del gesto piadoso de expresión de la tristeza, la última adoración sobre el cuerpo antes de darle sepultura.

▲ Paolo Caliari, llamado el Veronés, *La Piedad*, 1576-1582, Hermitage, San Petersburgo.

Las piernas de Jesús todavía están una sobre otra, como si en el cuerpo sin vida persistiera la posición adoptada en la cruz con los pies clavados.

Se puede identificar a la mujer que
tiene un frasco de perfume en las
manos con María Magdalena, pues no
solo llevó, junto a las demás, frascos
de perfume para preparar el cuerpo de
Jesús, sino que en otros episodios
del Evangelio había utilizado perfume
para ungirle la cabeza o los pies.

Al ver el sepulcro vacío y la
aparición del ángel, las mujeres
sintieron miedo (Marcos 16, 5).

La luz crepuscular indica la hora
en que las mujeres llegaron al
sepulcro de Jesús, de madrugada,
a la salida del sol (Marcos 16, 2).

Un hombre vestido de blanco
apareció sobre el sepulcro y anunció
a las mujeres que Cristo, que había
sido crucificado, había resucitado;
por eso señala la tumba vacía.

▲ Annibale Carracci, *Las mujeres
en el sepulcro*, h. 1590, Hermitage,
San Petersburgo.

*Según las fuentes, Pedro se despierta
al llegar el ángel porque este
le toca la cadera, mientras que
la versión del pintor es que son la
luz y la voz del enviado de Dios
lo que despierta al prisionero.*

*El ángel se presentó y una luz
resplandeció en la celda: la
luz pintada desde detrás del
ángel sigue la dirección de su brazo
y llega a tocar el rostro de Pedro.*

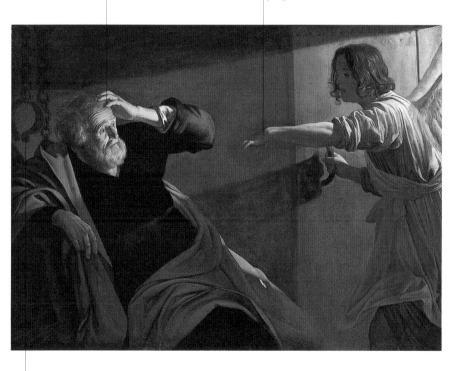

*Las cadenas con las que habían atado
a san Pedro en la cárcel aparecen
ya abiertas: le cayeron de las manos
cuando entró el ángel y lo exhortó
a levantarse (Hechos 12, 7).*

▲ Gerard van Honthorst,
*La liberación de san Pedro de la
cárcel*, Gemäldegalerie, Berlín.

La trompeta con la que el ángel del Apocalipsis lleva el anuncio del Juicio estimula a reflexionar sobre la muerte, momento de unión con Dios. Se trata de una iconografía particularmente extendida con la Contrarreforma.

El ángel toca la séptima trompeta. Dado que en el Apocalipsis no se describe de una manera especial, es representado según la iconografía habitual del joven alado: la criatura espiritual llega sobre una nube y no muestra un cuerpo humano completo.

Según la Leyenda dorada, un león que tenía una espina clavada en una pata fue curado por Jerónimo en el monasterio de Belén y ya no se separó de él; por eso se le considera símbolo de la fuerza bruta vencida mediante la piedad.

La calavera es uno de los atributos de Jerónimo como símbolo de la Vanitas y meditación sobre la muerte.

El manto rojo cardenalicio, en algunos casos junto con el gorro, es el elemento que permite identificar a Jerónimo, a causa de una errónea interpretación difundida en la Edad Media, según la cual era cardenal.

▲ José Ribera, San Jerónimo y el ángel del Juicio, 1626, Capodimonte, Nápoles.

El libro y el rollo escrito son atributos iconográficos del estudioso; en el caso de Jerónimo, hacen referencia a sus numerosos escritos exegéticos, además de a la empresa de la Vulgata. Los caracteres hebreos recuerdan su obra como traductor.

Otro de los atributos del eremita penitente es la clepsidra, instrumento para medir el tiempo que remite a la meditación sobre la caducidad de las cosas terrenas.

Un ángel apalea enérgicamente al demonio, que está atormentando a Romualdo. Se presenta como defensor de la vida espiritual y de la ascesis del santo.

La tentación está representada por una imagen demoníaca, un ser de piel oscura (según las creencias más antiguas, que representaban a los demonios negros) y con garras.

▲ Guercino, San Romualdo, h. 1640, Pinacoteca Comunale, Ravena.

El hábito blanco de la orden de los benedictinos indica que Romualdo abrazó la regla de san Benito.

San Diego de Alcalá es elevado
en el éxtasis de su plegaria; su
cometido en el convento era preparar
la comida para todos los monjes,
y se cuenta que, cuando el éxtasis
lo elevó hasta el cielo, los ángeles lo
sustituyeron en sus tareas en la cocina.

Dos jóvenes ángeles de maneras
muy distinguidas supervisan y
organizan el trabajo.

▲ Bartolomé Esteban Murillo,
La cocina de los ángeles,
1646, Louvre, París.

Un fraile que ha entrado en la cocina
se queda atónito al ver un batallón
de ángeles realizando las tareas.

Un ángel
ante el horno.

Un ángel pone
diligentemente la
mesa; obsérvese
la mesa con doble
tablero para el
segundo plato,
antiguamente en uso
en los conventos.

Una espléndida naturaleza muerta,
digna de un artista del siglo de oro
español, compuesta por verduras
y utensilios de cocina.

Dos ángeles niños, llamados por
algunos ángeles-colibrí a causa
de sus pequeñas proporciones,
también trabajan en la gran
cocina del convento.

En las imágenes de cielos abiertos de las representaciones del siglo XVIII aparecen a menudo, además de los ángeles, pequeños angelitos, amorcillos de aire vagamente renacentista y en ocasiones traviesos.

La figura del ángel que conforta a Francisco, en éxtasis, se impone como detalle iconográfico gracias a la devoción postrentina, aunque el origen de su presencia son las fuentes franciscanas.

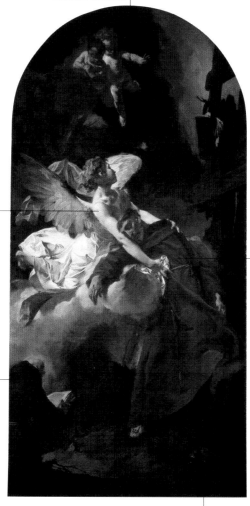

San Francisco está representado con los atributos iconográficos tradicionales: los estigmas, la cogulla y el cordón, a los que se añade la corona del rosario, la oración devocional introducida a partir de 1470.

Fray León se halla presente tanto en la representación del éxtasis como en las escenas de la impresión de los estigmas.

▲ Giovanni Battista Piazzetta, *Éxtasis de san Francisco*, 1729, Palazzo Chiericati, Pinacoteca Civica, Vicenza.

La calavera, atributo del eremita, se convierte en símbolo de Vanitas en las representaciones de Francisco penitente o en meditación, difundidas después del Concilio de Trento.

Un ángel que acompaña a un niño de la mano. Puede estar representado mientras le enseña a rezar, señalando el cielo o protegiéndolo del mal con un escudo.

Ángel de la guarda

La existencia de un ángel de la guarda para cada hombre, que vela por él desde el nacimiento hasta la muerte, se basa en algunos pasajes de textos bíblicos: el libro de Job («si para él hay un ángel, un intérprete de entre mil, que haga ver al hombre su deber»), las vicisitudes de Tobías, cuando el propio ángel explica que siempre ha estado junto a él, y las palabras de Jesús reproducidas en el Evangelio de Mateo: «Mirad que no despreciéis a uno de esos pequeños, porque en verdad os digo que sus ángeles ven de continuo en el cielo la faz de mi Padre, que está en los cielos». En el siglo IV, san Basilio de Cesárea afirma que todo ser humano tiene a su lado un ángel que, como protector y pastor, lo guía en la vida. La iconografía del ángel de la guarda, o custodio, deriva en parte de la de los arcángeles Rafael y Miguel: el primero acompaña al pequeño Tobías y el segundo derrota al demonio. Con amplia difusión popular desde el siglo XVII, tras la publicación de textos sobre la devoción al ángel de la guarda y la inclusión, por voluntad de Pablo V, de la fiesta de los ángeles custodios en el calendario general, la representación de estos se definió con la presencia de un niño al que el ángel protege del mal, muchas veces con un gran escudo, y acompaña por el camino del bien.

Nombre
Ángel protector

Definición
Ángel que toda persona tiene a su lado desde que nace hasta que muere

Fuentes bíblicas
Job 33, 23-24;
Tobías 12, 12;
Mateo 18, 10

Literatura relacionada
Basilio de Cesárea,
Adversus eunomium 3, 1;
Bartolomeo da Saluti

Características
Los ángeles de la guarda tienen funciones de protección, consejo e intercesión

Difusión iconográfica
A partir del siglo XVII

◄ Domenico Zampieri, llamado el Domeniquino, *El ángel custodio*, 1615, Capodimonte, Nápoles.

*Su aspecto respeta el del ángel como joven figura andrógina alada;
a veces lleva corona. Su atributo es el lirio que lleva a la Virgen
en la Anunciación.*

Gabriel arcángel

Significado del nombre
Nombre derivado del
hebreo con el significado
de «Dios es fuerte»
o incluso «el hombre
de Dios»

**Actividades y
características**
En diferentes momentos
de la historia bíblica,
llevó el mensaje de Dios
al hombre

Protección
Trabajadores de la
comunicación, carteros,
técnicos radiofónicos,
embajadores, periodistas,
mensajeros, filatélicos,
radiotelevisión,
telecomunicación

**Relación con otros
santos**
Los arcángeles Miguel
y Rafael

Difusión del culto
El culto tiene una
difusión tardía alrededor
del año 1000

Festividad
29 de septiembre, junto
con Miguel y Rafael

▶ Jan van Eyck,
La anunciación,
h. 1425-1430,
National Gallery of Art,
Washington.

Gabriel aparece dos veces en el Antiguo Testamento, enviado por
Dios al profeta Daniel para ayudarlo a interpretar el significado de
una visión y para predecirle la llegada del Mesías. En el Nuevo Tes-
tamento, se halla presente en dos importantes anuncios de naci-
mientos: se aparece a Zacarías para anunciarle el nacimiento del
Bautista y más adelante —y esta se considera su misión más impor-
tante— a la Virgen María con el anuncio del nacimiento de Cristo.

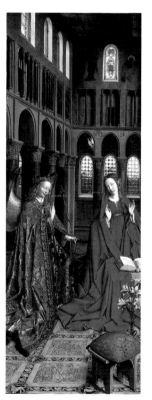

Los judíos atribuían a Gabriel
otras intervenciones en la historia
del hombre, como el entierro de
Moisés y la destrucción del ejérci-
to asirio. El ángel Gabriel fue as-
cendido a arcángel en los textos
de los Evangelios apócrifos, sin
que de ello se derivara una espe-
cial distinción iconográfica, que
depende más del episodio repre-
sentado que de los atributos espe-
cíficos. Por esa razón, en el caso
de Gabriel no es imprescindible la
imagen del arcángel vestido de dig-
natario de corte, con clámide sobre
dalmática blanca. Gabriel conserva
de los ángeles y los arcángeles el
atributo de la larga vara de los
ostiarios, que puede ser sustituida
por el lirio que lleva a la Virgen.

El ángel Gabriel aparece en un haz de luz para anunciar el nacimiento de Juan el Bautista; con una mano señala al anciano sacerdote y en la otra lleva una tira de papel.

El pueblo, que está en el templo esperando a Zacarías, se muestra asustado por la aparición del ángel; en realidad, según el texto de Lucas, el único que vio a Gabriel fue Zacarías.

Isabel, esposa de Zacarías, fue quien indicó el nombre de Juan para el niño, que enseguida fue confirmado por Zacarías. Obsérvese tanto en ella como en Zacarías el peculiar uso de la aureola cuadrada, probablemente para distinguir la santidad anterior a la venida de Cristo.

El sacerdote Zacarías, arrodillado en el templo para ofrecer el incienso, está turbado por la aparición del ángel y se muestra incrédulo ante el anuncio recibido.

▲ Lorenzo Salimbeni, Jacopo Salimbeni y Antonio Alberti, *El anuncio a Zacarías*, h. 1416, oratorio de San Juan Bautista, Urbino.

Zacarías se ve obligado a escribir el nombre que piensa dar al futuro niño, ya que ha sido castigado por Gabriel a causa de su incredulidad y se ha quedado mudo, pero justo en ese momento recupera el habla.

Gabriel arcángel

Según la tradición iconográfica, la paloma del Espíritu Santo, que «extenderá su sombra» sobre la Virgen, acompaña el anuncio del ángel.

La mirada perdida en el vacío y el gesto de replegarse contra la pared expresan la turbación de María.

Gabriel lleva la rama de lirio florido, símbolo de la virginidad de María convertido en atributo del ángel en relación con la iconografía del anuncio del nacimiento de Jesús.

Apartándose de una larga tradición iconográfica, Gabriel aparece representado sin alas, pero es muy interesante el detalle de las llamas en los pies.

▲ Dante Gabriel Rossetti, *Ecce Ancilla Domini*, 1850, Tate Gallery, Londres.

*La imagen de Gabriel se parece
a la del querubín de numerosas alas
y de color azul. El rostro femenino
emana una potente luz divina y las
manos alzadas añaden el saludo
evangélico al anuncio. El contexto
es lo que permite reconocer al ángel,
privado ya de sus atributos tradicionales.*

*María no dirige la mirada
a la visión, casi como si tuviera
la aparición en sueños.*

▲ James Tissot, *Anunciación*,
1886-1896, The Brooklyn Museum
of Art, Nueva York.

Representado con alas, armadura y espada o lanza con la que derrota al demonio, en muchos casos con aspecto de dragón. A veces lleva en la mano una balanza con la que pesa las almas.

Miguel arcángel

Nombre
De origen hebreo, significa
«¿Quién [es] como Dios?»

Actividades y características
Arcángel

Protección
Comerciantes, maestros de armas, policías, merceros, farmacéuticos, fabricantes de balanzas, esgrimidores

Devociones particulares
Invocado para tener una buena muerte

Relación con otros santos
Los arcángeles Gabriel y Rafael

Difusión del culto
Inicialmente culto solo oriental, hasta que a finales de siglo V se extendió con rapidez por toda Europa tras su aparición en el macizo del Gargano, en la región italiana de Apulia

Festividad
29 de septiembre, junto con Gabriel y Rafael

▶ Denijs Calvaert, *San Miguel arcángel*, segunda mitad del siglo XVI, San Petronio, Bolonia.

En la Biblia, concretamente en el libro de Daniel, se cita a Miguel como el primero de los príncipes y el custodio del pueblo de Israel. En el Nuevo Testamento es definido como arcángel en la epístola de Judas, mientras que en el libro del Apocalipsis, Miguel es el ángel que dirige a otros ángeles en la batalla contra el dragón, que representa al demonio, y lo derrota. La imagen de Miguel arcángel, tanto en el culto que desde muy pronto empezó a rendírsele como en la iconografía, depende directamente de los pasajes del Apocalipsis. Sobre la base de este texto, se escribieron otros dedicados a Miguel que acabaron por definirlo como ser majestuoso con el poder de examinar las almas antes del Juicio. La iconografía bizantina prefiere la imagen del arcángel vestido de dignatario de corte a la del guerrero que combate contra el demonio o que pesa las almas, plenamente adoptada en Occidente.

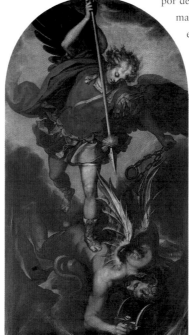

El bastón es la larga vara
de los ostiarios, los que
tenían la misión de custodiar
el lugar sagrado.

Las alas son el principal atributo
del ángel, tras la adopción de la
iconografía clásica de la victoria alada
y de las representaciones más antiguas
de los genios alados del ámbito asirio.

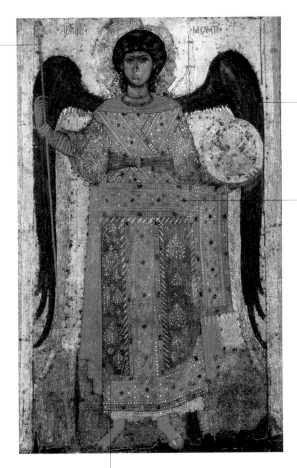

El elemento
característico
del vestido
nobiliario
de la corte de
Bizancio, el
loron, aparece
en las vestiduras
de Miguel,
puesto que
pertenece al
ejército celeste.

▲ Anónimo, *El arcángel Miguel*,
h. 1299, Galería Tretiacov, Moscú.

En el área bizantina se prefiere
representar a Miguel con ropas
de dignatario de corte a hacerlo
con armadura.

*El escudo de san Miguel lleva la
imagen de la cruz, la misma insignia
de la Resurrección de Cristo, signo de
la victoria sobre la muerte y el mal.*

*Al fondo, los miembros del ejército
celeste capitaneado por san Miguel luchan
contra los ángeles rebeldes, los ángeles
del diablo, y los precipitan a la tierra.*

*La lanza de san Miguel, el arma con
la que combate y derrota al demonio,
es una cruz procesional, un raro pero
significativo motivo iconográfico.*

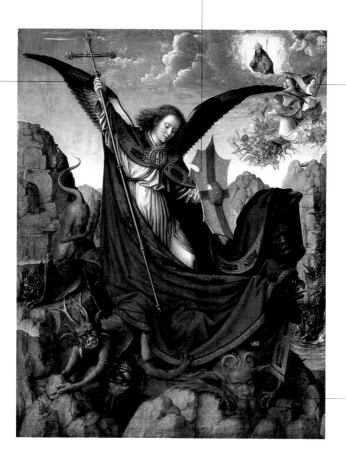

▲ Gérard David,
Tríptico de san Miguel, h. 1510,
Kunsthistorisches Museum, Viena.

*Bajo los pies del arcángel, una
serie de figuras monstruosas
representan al demonio y al mal
que este lleva al mundo.*

Murallas imaginarias
de la ciudad de Roma
en la época del papa
Gregorio, a caballo
entre los siglos VI y VII.

En la vida de san Gregorio que se
relata en la Leyenda dorada, durante
una terrible epidemia de peste, al
acabar una procesión alrededor
de la ciudad cantando las letanías
instituidas por el Papa, Gregorio vio
aparecer sobre el castillo, en aquella
época llamado de Adriano, a san
Miguel enfundando la espada, signo
de que las plegarias habían sido
escuchadas y de que la terrible
epidemia iba a cesar.

La mitra rodeada por
la aureola indica la
presencia del Papa en
la procesión, precedido
por un clérigo.

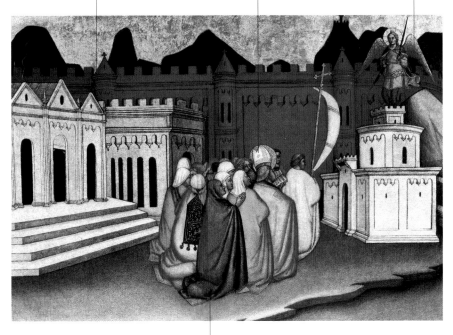

Entre los fieles arrodillados
hay representados hombres,
mujeres y religiosos para
indicar toda la población.

▲ Agnolo Gaddi, *Aparición
de san Miguel arcángel sobre
Castel Sant'Angelo*, h. 1470,
Pinacoteca de Ciudad del Vaticano.

Ángel con grandes alas; se distingue de otras figuras angélicas
porque acompaña a un muchacho que tiene en las manos un pez.
En las representaciones medievales lleva hábito de peregrino.

Rafael arcángel

Nombre
De origen hebreo,
significa «Dios me ha
curado»

**Actividades y
características**
Ángel que acompaña
a Tobías

Protección
Ciegos, adolescentes,
viajes

Devociones particulares
Venerado desde siempre
como sanador

Relación con otros santos
Los arcángeles Gabriel
y Miguel

Difusión del culto
Muy amplia,
principalmente
en Oriente

Festividad
29 de septiembre, junto
con Gabriel y Miguel

En el Antiguo Testamento se define a Rafael como uno de los siete ángeles que siempre están preparados para hallarse en presencia de la Majestad del Señor, y solo en los textos apócrifos se le cita como arcángel. En el libro de Tobías es el enviado de Dios que, tras la invocación de Tobit, hombre justo que pierde su fortuna y se queda ciego, acompañó a su joven hijo Tobías a cobrar un préstamo de diez talentos de plata hecho diez años antes. Durante el viaje de Asiria a Ragues de Media, Rafael, que no se identificó como ángel hasta el final del episodio, no solo le indicó a Tobías el camino más seguro, sino que lo salvó de diversos peligros. Hizo que Tobías capturase el gran pez que había intentado comerle un pie al muchacho mientras se bañaba en el Tigris; después le hizo casarse con Sara, hija de Ragüel, y le enseñó el modo de liberarla de un demonio que le mataba a los maridos la primera noche de casados y que ya le había hecho perder siete. Una vez cobrado el préstamo, Rafael condujo a los esposos a la casa paterna y Tobías, siguiendo las enseñanzas del ángel, curó la ceguera de Tobit.

► Domenico Zampieri,
llamado el Domenichino,
*Paisaje con Tobías y el
ángel*, h. 1610-1612,
National Gallery, Londres.

La anciana que ayuda a Tobías a curar la ceguera de Tobit es Ana, esposa de este y madre de Tobías.

Generalmente se representa a Rafael alado, a pesar de que no se identifica como ángel hasta que acaba su misión.

Tobías, al que se suele representar joven, poco más que un muchacho, cura la ceguera de su padre con la hiel extraída del pez, tal como le ha indicado Rafael.

El perro no es fruto de la fantasía de los artistas, sino de la fidelidad al texto bíblico, donde se dice que el perro también acompañó a Tobías.

El gran pez que quería devorar el muchacho, y al que extrajeron el hígado y la hiel para realizar dos curaciones, es atributo de Rafael.

▲ Bernardo Strozzi,
La curación de Tobías, h. 1635,
Hermitage, San Petersburgo.

Rafael rechaza el pago ofrecido por Tobías y Tobit y se identifica como uno de los siete ángeles que se hallan en torno a Dios.

La representación en segundo plano de algunas mujeres, dos de ellas reconocibles como Sara, esposa de Tobías, y Ana, esposa de Tobit, indica que la operación de pagar la realizaban los hombres, llamados aparte por Rafael.

Tobit y su hijo están dispuestos a dar una elevada compensación a Rafael por el servicio que les ha prestado.

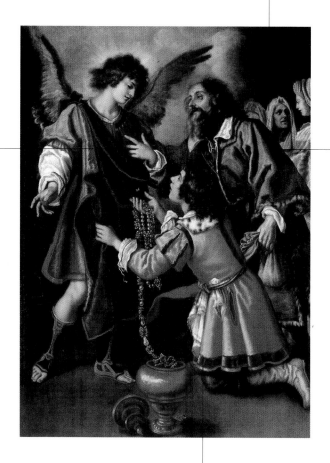

▲ Giovanni Bilivert,
La separación de Rafael y Tobías,
último cuarto del siglo XVII,
Hermitage, San Petersburgo.

Tobías está postrado en el suelo: el texto bíblico dice que, al oír de boca de Rafael cuál era su verdadera naturaleza, sintió miedo y se postró en el suelo.

Las alas de pavo real, de las que con
frecuencia están dotados los ángeles,
son símbolo de inmortalidad.

El arcángel Gabriel,
que llevó el anuncio
del nacimiento
de Jesús, está
representado con el
atributo iconográfico
de la rama de lirio
florido, que alude
a la virginidad de
María.

San Miguel está representado como
jefe de los ejércitos del cielo, con
armadura y la espada desenfundada.

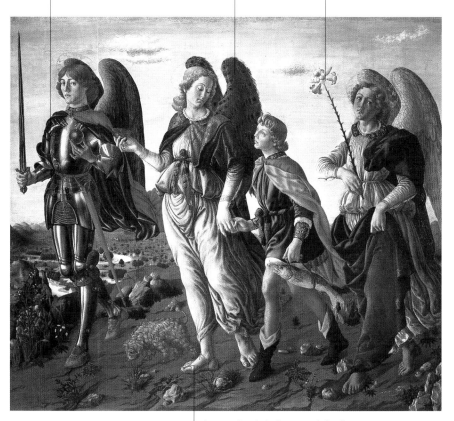

El arcángel Rafael, al que está dedicado
principalmente este cuadro, se halla
representado con todos sus atributos
iconográficos: el pequeño Tobías, al
que acompaña de la mano, el perro que
los sigue, el pez que lleva el muchacho
y los medicamentos obtenidos con el
hígado y la hiel del pez.

▲ Francesco Botticini,
Los tres arcángeles y Tobías,
h. 1470, Uffizi, Florencia.

Representado con aspecto de hombre alado, en algunos casos
puede ir armado o con los planetas como atributo iconográfico.
Acompaña a san Juan Bautista de niño.

Uriel arcángel

Nombre
De origen hebreo, de
'Uri'El, que significa
«Dios es mi luz»

Actividades y
características
Según la literatura
apócrifa, fue el quinto
ángel que Dios creó;
trajo a la tierra la
alquimia y fue enviado
por Dios para anunciar
el Juicio final

Protección
Custodio del tiempo
y de los astros

Devociones particulares
Muy considerado por
la angelología moderna

Difusión del culto
Excluido del culto
de la Iglesia católica
en el concilio de
Aquisgrán (789)

En la época de san Ambrosio, el arcángel Uriel era muy venerado,
pero con el tiempo cayó en el olvido, principalmente por el hecho
de que solo se le cita en fuentes apócrifas; por eso no se incluyó en-
tre los ángeles aceptados por la Iglesia católica tras el Concilio de
Aquisgrán, en el año 789. Es el protagonista del libro apócrifo
de Enoc etíope, aparece en el cuarto libro de Ezra, donde se cuenta
que fue el ángel enviado por Dios para anunciar el Juicio final, y en
el Evangelio apócrifo de Bartolomé se dice que fue el quinto ángel
que Dios creó. Pese a que su recuerdo se ha mantenido vivo en la
angelología moderna, sobre todo en relación con la alquimia (que
al parecer él trajo a la tierra), la cábala y el conocimiento de los as-
tros, su iconografía no pudo tener un desarrollo particular precisa-
mente porque, siendo un arte vinculado principalmente a los medios
oficiales de la Iglesia, no se apreciaba su representación. Aun así, re-
sulta claramente reconocible en las historias del Bautista, pues, según
la tradición, fue el ángel que lo llevó de pequeño al desierto para ser
instruido.

▶ Andrea di Nerio,
San Juan Bautista es
conducido al desierto por
el arcángel Uriel, h. 1350,
Kunstmuseum, Berna.

*Alas multicolores para
el arcángel que acompaña
al precursor, todavía un niño.*

*El gesto del ángel mientras se adentra
en las zonas impracticables del
desierto es el de alguien que
acompaña con cuidado y atención.*

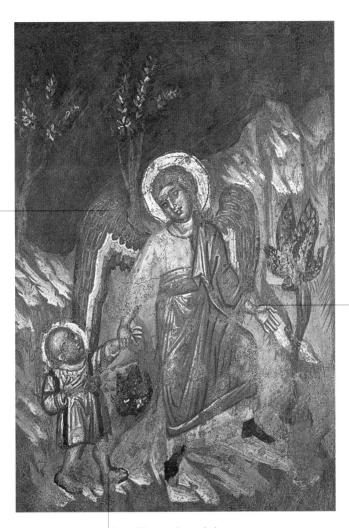

▲ Pintor activo en Génova,
*Historias de san Juan Bautista,
El ángel guía a san Juan
Bautista por el desierto*, h. 1292,
Museo di Sant'Agostino, Génova.

*Juan el Bautista fue confiado
de pequeño a Dios para que lo
instruyera; según la literatura
apócrifa, Uriel, uno de los siete
arcángeles de la tradición del libro
de Enoc, lo acompañó al desierto.*

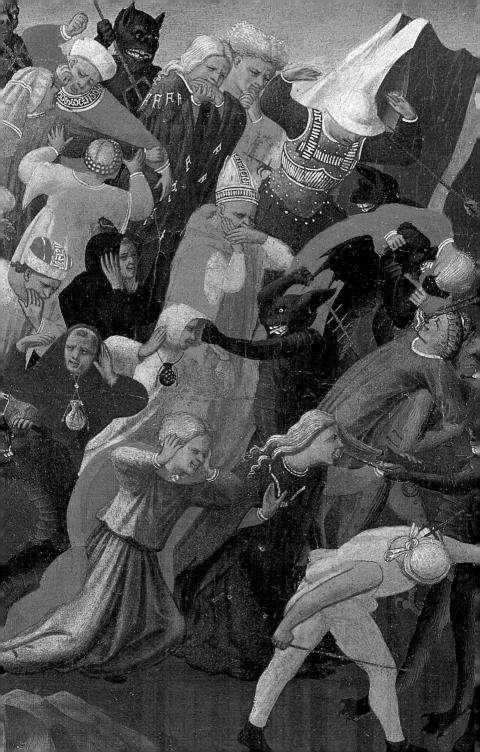

Anexos

Índice general
Índice de artistas

Índice general

Índice de artistas